Tibet 聖地西藏
最接近天空的寶藏
Treasures from the Roof of the World

目次 CONTENES

專文

圖版

序

西藏是世界上面積最大、海拔最高的高原，素有「世界屋脊」之稱，也是與天最接近的地表。它的地域遼闊，千山環抱，四水瀠迴，山巔冰雪四時不消，氣候複雜多變。在這塊地高天寒、地理條件惡劣的土地上，卻住著一群達觀樂天、知命感恩的藏民。他們早在新石器時代，就在這裡繁衍生息，數千年不墜。西藏不僅有悠久的歷史，還創造了豐富多彩的民族文化，而形塑西藏文化最重要的元素就是佛教。

西元七世紀佛教傳入西藏以來，迄今已有一千三百餘年的歷史。其間雖經朗達瑪滅佛，一度式微，但自十世紀末復佛以來，佛教的命脈便從未中斷。西藏的佛教一方面從印度、克什米爾、尼泊爾和內地吸取養分，一方面又融入西藏的本土宗教──苯教的元素，締造出極為獨特的藏傳佛教。由於藏民篤信佛教，如今佛教已深深地浸透西藏文化的每一個層面，除了政治、經濟、宗教外，舉凡文學、藝術、舞蹈、音樂、戲劇，甚至於醫學、教育、占卜、生活習俗等無一不與佛教有關，佛教無疑已與西藏文化水乳交融。

文物是民族歷史文化的載體，凝聚著人民的心血結晶，記錄著民族發展的歷程。此次本院和聯合報系聯合舉辦的「聖地西藏──最接近天空的寶藏」特展，展覽文物計一百三十組件，種類繁多，宗教文物、生活器用、戲劇服裝、舞蹈面具等無所不包，一級文物的比例高達三分之一。其中除了小部分的選件來自北京民族文化宮、河北省承德避暑山莊博物館和外八廟管理處外，百分之九十的展品來自雪域西藏。其中最特別的是，有四十九件文物還來自於歷代達賴喇嘛和班禪喇嘛的駐錫地──布達拉宮、羅布林卡和扎什倫布寺。所以此次特展囊括西藏最神聖、工藝最精湛、規格最高的文物，它們不但充分呈現了西藏文化的深邃豐厚和瑰麗多彩，並展示了藏族人民的生活智慧。本院特別安排盛大展出，並編印圖錄，歡迎大家共享這次難得的文化饗宴。

國立故宮博物院　院長

周功鑫

序

經過兩岸眾多機構的精心籌備，「聖地西藏─最接近天空的寶藏」終於隆重開幕了。

歷史悠久、博大精深、豐富多彩的中華文化，是由多民族各具特色的文化匯集而成的。藏族是中華民族的重要一員，西藏位於世界屋脊的雪域高原，是以藏族為主的民族世代繁衍生息的地方。自然的偉力在這裡聳立起世界上最高的山峰──珠穆朗瑪峰，橫亙著地球上最深的峽谷──雅魯藏布大峽谷，孕育了中國和亞洲眾多江河湖泊。勤勞智慧的藏族人民在長期的歷史發展過程中開拓西藏，與中華各民族相互交流、相互依存、相互影響，創造出了令世人矚目、風格獨特、神奇深邃的藏民族文化和藝術，成為中華多元文化中不可或缺的重要組成部分。

來自西藏博物館、布達拉宮、北京民族文化宮、河北省承德市避暑山莊博物館、外八廟管理處等十二家文博機構和寺院的一百三十件（組）精美展品，眞實、客觀地反映了自西元七世紀至清代各時期藏民族文化的風格和特點，是藏民族生產生活的縮影。其中，大部分展品曾於二〇〇九年四月至今年五月在日本福岡、北海道、東京、大阪、仙台等五地巡展，接待日本各界觀眾五十多萬人次，反響強烈。

這些風格獨特、神奇瑰麗的藝術珍品，不僅爲廣大台灣民眾了解藏民族的悠久歷史和古老文化提供了實物資料，也爲欣賞傳承千年、不可多得的藝術珍品提供了寶貴的機會。相信這個集中反映西藏悠久歷史及其獨特宗教、藝術的展覽，定會受到廣大觀眾的喜愛，使觀眾對藏民族文化藝術有更直觀的了解，對於西藏文化遺產保護有更眞實的認知，對於中華文化的豐富多彩、多元一體也會有更深切的感受。

衷心預祝展覽獲得圓滿成功！

<div align="right">

中國西藏文化保護與發展協會　　中華文物交流協會

</div>

序

「聖地西藏─最接近天空的寶藏」，能因緣際會匯聚一百三十組件珍貴的西藏文物，必定因為台灣是寶地，也因為這兒有許多善念、正信與真誠的能量。

聯合報系金傳媒集團非常榮幸，與國立故宮博物院、財團法人蒙藏基金會、國立科學工藝博物館合作，引進台灣歷來最重要的西藏文物大展，巡迴台北、高雄展出，讓台灣的民眾能更深入認識西藏文化的豐富面向。

聯合報系從三年前就開始籌畫這項展覽，籌備期之長，在台灣殊為少見，可以想見其間經歷不少波折；能克服諸多困難，成功地將最接近天空的寶藏，於日本巡迴展之後帶來台灣，誠如佛家人語：因緣俱足。

來自西藏布達拉宮、羅布林卡、西藏博物館與敏竹林寺、夏魯寺等多處重要寺院，以及承德避暑山莊博物館、承德市外八廟管理處和北京民族文化宮，參展的十二個單位皆為西藏文物重鎮，能從四面八方匯聚一處，即是一難；這批神聖尊貴的珍寶，能於殿堂之外，展示於普羅大眾之前，更是難能可貴。

從布達拉宮典藏的一尊北魏延興三年（西元473年）〈釋迦牟尼銅坐像〉，到羅布林卡所藏，描述西藏古老傳說、繪於二十世紀的〈魔女仰臥圖〉，時間軸橫跨一千餘年，儼然是一部濃縮的西藏文化史。

非常感謝華南金控的大力支持，讓許多嚮往神秘雪域高原的人，因這項展覽得以圓夢，深刻體驗西藏文化的豐富精采、天人合一的智慧，並且體會到，何以全世界的旅行家，都認為西藏是一生一定要去的地方。

聯合報系金傳媒集團　執行長

楊仁烽

序

西藏對世人而言，是神秘的圖象與存在。宗教是西藏人生活的要素，藏傳佛教的教義、典籍、佛像以及各項莊嚴的法器，在充滿佛教徒的臺灣，均相當引人入勝。

為拓展多元文化視野，國立故宮博物院、聯合報系、中華文物交流協會、中國西藏文化保護與發展協會、財團法人蒙藏基金會與國立科學工藝博物館合作，聯合舉辦「聖地西藏－最接近天空的寶藏」，一百三十組件展品中的一級文物多達三十六件，主要來自西藏布達拉宮、羅布林卡、西藏博物館，以及山南地區博物館、夏魯寺、敏竹林寺、薩迦寺、白居寺、扎什倫布寺等西藏重要寺院，再加上承德避暑山莊博物館、承德市外八廟管理處、北京民族文化宮，匯聚十二處西藏文物收藏重鎮的典藏菁華，實為台灣歷來規格最高、面向最完整的西藏文化藝術大展。

藏傳佛教信徒在台灣，估計約有近百萬人之多，南部更有大量信眾，國立科學工藝博物館非常欣慰，能將這項難得的展覽帶到高雄，向南部民眾展現西藏文化的豐富精采。

西藏位在世界屋脊，世人大多嚮往雪域的自然美景，卻不清楚高原的生存環境何等嚴苛；與大自然搏鬥並共存的生活，磨出藏人尊重自然、天人合一的精神世界，和他們篤信的神國眾佛，在日復一日的虔誠膜拜中，成就了宗教、歷史、文化與生活不可分割的獨特文化。

國立科學工藝博物館推廣社會教育一向不遺餘力，除積極參與本項歷年來最高規格的藏傳文物展示活動、服務南台灣熱情民眾深入瞭解西藏宗教哲學與生活文化外；並藉由觀賞瀏覽中，景仰藏族先民崇尚自然、珍惜物力的卓見；體悟今日世界節能永續的必要與切需，齊以綠行動、由綠博館共創地球村。

<div style="text-align: right">

國立科學工藝博物館　館長

陳訓祥

</div>

聖地西藏 ﾟﾄﾟﾄﾟ 最接近天空的寶藏

專 文

西藏佛教史概說

法光佛教文化研究所　蕭金松

前言

　　佛教起源於印度，歷經原始佛教、部派佛教、大乘顯教、顯密融合等四期，約一千八百餘年的印度本土發展，十三世紀以後幾已消聲匿跡。但因長期外傳的結果，迄今仍在亞洲地區廣為流傳，成為世界三大宗教之一，約有十多億人口信仰。從世界佛教來看，印度佛教的典籍，以巴利文和梵文為主，外傳過程中又譯成多種文字，文獻最多的是漢文和藏文。目前流行於斯里蘭卡、緬甸、泰國、老撾、柬埔寨等地，固守根本佛教精神的南傳佛教（也稱上座部或小乘佛教），和發展於內地，再傳日本、韓國、越南等地，以大乘顯教為主的漢地佛教（也稱北傳或漢傳佛教），以及發展於西藏，流傳於藏族、蒙古族、滿族、裕固族、土族、納西族、普米族各族，拉達克、錫金、不丹、尼泊爾等地，融合大乘顯密的西藏佛教（也稱藏傳佛教或喇嘛教），共三大系統，除地域和文化背景導致的在地色彩外，基本上也反應了印度佛教小乘獨領風騷時期、大乘顯教興盛密教萌芽時期、大乘密教興盛顯密融合時期等階段的主流價值，有相當的互補意義。

　　其中較晚成形的西藏佛教被視為是印度後期大乘佛教的移植，欲瞭解西藏佛教的源流，要從印度的源頭說起。印度大乘佛教，自龍樹（Nāgārjuna）、提婆（Deva）而興。至無著（Asaṅga）、世親（Vasubandhu），已博大精深。自世親之後學風大變，在昔大乘教法皆以經文為主，義疏注釋特為附庸，迨至後來除般若一門外，幾全恃釋論而為弘揚。世親弟子之中，安慧（Sthiramati）傳毗曇之學，陳那（Diṅnāga）傳唯識因明之學，解脫軍（Vimuktisena）傳般若之學，德光（Guṇaprabhā）傳律學。數傳至月官（Candragomin）時，確立了唯識瑜伽學派。另有直承龍樹、提婆之學的僧護（Saṅghapālita）立無自性中道之宗，後分佛護（Buddhapālita）、清辨（Bhāvaviveka）二家，為中觀應成派與中觀自續派的分野。應成派至月稱（Candrakīrti）集大成，自續派後來有智藏（Ye shes snying po）、寂護（Śantarakśita）、蓮花戒（Kamalaśīla）等所謂「東方三師」。至於兼涉龍樹、無著二家之學而不入其系統的還有寂天（Śāntideva）。

　　自龍樹以來，大乘經典流行即漸雜有密乘成分，自世親以後密乘始見組織，與顯乘分流，若論傳承則自僧護以後才漸明確。印度帕拉王朝先後建立歐丹富多梨、超岩等寺，逐漸取代了那爛陀的地位，主弘密乘，顯宗各派降為附庸。密乘之興，本以對待婆羅門教，試圖挽回世俗之信仰，至後獨立發展，頗趨支蔓。如先有作、修二類怛特羅之別，次復有瑜伽怛特羅、無上瑜伽怛特羅，乃至又於無上瑜伽中區分父系、母系等部類。當時傳布的密乘多與中觀各家關涉，又與般若學說相貫通，已有顯密融合的趨勢。

西藏佛教的前弘期開展

藏人通常把朗達瑪（Glang dar ma，838－842在位）滅佛以前吐蕃時期的佛教稱爲「前弘期」（bstan pa snga dar），把喇欽‧貢巴饒賽（Bla chen dgong pa rab gsal，892－975）和洛欽‧仁欽桑波（Lo chen rin chen bzang po，958－1055）以後的佛教稱爲「後弘期」（bstan pa phyi dar）。

傳入佛教以前，西藏已經有一種稱爲「苯」（Bon）的原始泛靈信仰。苯教是一種透過祭祀和巫術，引導或役使一切善惡鬼神、自然物靈，施加饒益或危害於人的教法。據說古代藏王治理國政、維持社會秩序的三樣法寶是苯教、神話和占卜。根據藏文史料，傳說早在第二十七代藏王托托日年贊（Tho tho ri gnyan btsan）在位時，就有佛經從天而降，因爲無人能識，就被當作「密笈」供於宮中。《青史》則說是由印度班第達洛生措（Blo sems 'tsho）及譯師里帖謝（Li the se），將《嘛呢陀羅尼》等攜帶入宮，但當時還沒有書寫、念誦、講說等事。直到七世紀初，第三十二代藏王松贊干布（Srong btsan sgam po，617－650在位），征服其他部落，完成吐蕃王朝的統一大業後，曾派吞米桑布扎（Thon mi sambhoña）前往印度，在阿闍黎拉日巴僧格（Lha rig pa'i sing ge）座前學習文字和梵語，回來創制藏文，藏王花了二年時間親學藏文，一起譯出《寶雲經》，但譯本未存。松贊干布先後娶尼泊爾墀尊（Khri btsun）公主和唐朝文成公主，二位公主都篤信佛教，分別在拉薩興建了大、小昭寺，藏王基於苯教的思維，也建了四茹四寺、四厭勝寺、四再厭勝寺，用來制服藏地鬼怪。藏文資料說當時在拉薩有印度、尼泊爾和漢地僧人，卻沒有任何宗教活動的記載。直到再隔二代，八世紀初墀德祖贊（Khri lde gtsug btsan，704－755在位）即位，迎娶金城公主後，才把文成公主帶去的釋迦牟尼佛像移供大昭寺，從漢地和于闐邀請僧人進藏以後，才有進一步的傳教活動，獲得了藏王和王妃們的信仰，也從漢文、于闐文翻譯一些經論，但不久就引起崇苯貴族們的抗爭，僧人遭受驅逐。

755年，墀松德贊（Khri srong lde gtsug，755－797在位）即位，仍由反佛大臣掌權，執行禁佛政策，翻譯整理苯教典籍。直到墀松德贊親政後，才派人赴漢地迎請漢僧，到尼泊爾邀請寂護入藏，當時苯教勢力仍盛，推行佛法受阻，建議再邀蓮花生（Padmasambhava）入藏，以神通收伏一切天魔非人，順利修建桑耶寺。再邀持一切有部律比丘十二人，以寂護爲堪布，首次剃度藏人出家（史稱「七覺士」）。稍後，墀松德贊的妃子沒盧氏（'Bro bza'）及其他貴族婦女約三十人，也從漢僧摩訶衍（Mahāyāna）受戒出家爲尼，其他男子出家爲僧，總計約三百人。有了本土僧團的成立，西藏佛教獲得了進一步發展。

藏王爲了培養翻譯人才，先後派遣毘盧遮那（Bai ro tsa na）、南喀寧波（Nams mkha' snying po）等七人赴印度學法，也邀請無垢友（Vimalamitra）、法稱（Dharmakirti）等印僧來藏，開始設置譯場翻譯佛經。這時苯教徒也仿效佛經集結苯經，別立各種不同的名相及詮釋。在佛苯激烈競爭下，藏王召集佛教方面的寂護、蓮花生、無垢友，跟代表苯教的香日烏金、唐納苯波、黎希達仁等人，當廷辯論教理優劣，結果佛教勝出，下令苯教徒或棄苯歸佛，或遠走他鄉。並親自與貴族盟誓，今後永不背棄佛教。對僧人分別等級，按期提供糧食等生活資具。縱使大咒師法稱、無垢友等人翻譯了一些密續，毘盧遮那、南喀寧波等人在印度學習金剛乘密法，回藏後開始傳授，都遭到許多藏人的反對，引起了顯密之爭，結果密教似乎居於劣勢，吐蕃時期金剛乘並未廣泛流傳。此外，長期以來入藏漢僧甚眾，也

有不少的講經譯經活動，在寂護死後，大部分藏僧都信奉或附和摩訶衍，後經部分印僧建議，藏王邀請寂護的高足蓮花戒來藏，從792年起與摩訶衍展開長達三年的辯論，敦煌寫本《頓悟大乘正理訣》說漢僧勝利，內地禪宗和蓮花戒派下教法此後並行於藏土；而藏文資料多說摩訶衍先勝後敗，被擯還唐，藏王下令不許藏人隨學禪宗，但禪宗多少影響了西藏佛教，尤其是寧瑪派。

墀松德贊卒，其子牟尼贊普（Mu ne btsan po，797－798在位）、墀德松贊（Khri lde srong btsan，798－815在位）兄弟相繼嗣位，均繼續父王的發展佛教政策，供養僧人和翻譯佛典。牟尼贊普在位二年時間，曾三次下令平均百姓財富，並未成功。墀德松贊在位時，開僧人干政的先例，任命其經師娘‧定內增桑波（Myang ting nge 'dzin bzang po）為相，因又稱班第欽波（Ban de chen po），唐書譯為「鉢闡布」。到了墀祖德贊（Khri gtsug lde btsan，815－838在位）期間，完成了統一佛經譯例的工作，編訂《翻譯名義大集》，作為以後佛典譯語的標準，除了據此繼續譯經外，並對先前所譯經論進行校改。根據824年編成的《丹噶目錄》（ldan dkar ma），所收的經論約有七百餘種。墀祖德贊很尊重僧人，曾在頭上繫著兩條長絲巾，使僧人列坐其上，史稱「惹巴煎（Ras pa can）王」。他頒布七戶供養一僧新制，以及「惡指指僧者斷指，惡意視僧者剜目」的禁令，任命僧人為首相（稱「却論」〔chos blon〕），執掌內外軍政大權。最後因為過度尊重僧人，引起保守勢力反撲，被大臣殺害。其兄朗達瑪繼位後，開始壓迫佛教，將大昭寺、桑耶寺等封砌，綑綁佛像，丟棄佛經，停止對僧人的一切供應，強迫僧人打獵，印、藏僧人逃散。朗達瑪在位四年，最後被僧人以箭射殺，二子峨松（'Od srungs）、永丹（Yum brtan）年幼，由貴族們分別擁立，戰事不斷，吐蕃王朝分崩離析，各地群雄割據，反上事件蔓延，社會混亂，經濟凋敝，文化停滯。雖然峨松、永丹不再禁佛，甚至峨松、柯伯贊（dPal 'khor btsan）父子還是敬奉三寶，作些修建寺廟的事業，惹巴煎王以前所譯的經論函帙，也得到適當的保護，但因為沒有出家僧人和正式的宗教活動，僅以居家持咒的方式維持鬆散的信仰，佛教中斷長達百餘年。苯教因而得到復甦的機會，相對的活躍，迄今仍有一些採取佛教形式和部分教義的苯教信徒，散布在青康藏各地，建立寺廟，收徒傳授，苯教仍以民間信仰的角色，影響著藏人的日常生活，甚至滲透於佛教之中。

西藏佛教的後弘期復興

後弘期西藏佛教的開展，來自於「下路弘法」的餘燼復燃，和經由上部阿里來自印度的新血注入，兩股力量匯流，促成了西藏佛教的復興，而且比前弘期更加絢爛。據藏史記載：朗達瑪滅佛時，在曲臥日有藏饒賽（gTsang rab gsal）、鑰格迥（gYo dge 'byung）、馬爾‧釋迦牟尼（dMar Shākya mu ni）等三名藏僧，從行獵僧人得知浩劫後，相偕攜帶三藏經論，西逃阿里，北入回鶻境，輾轉來到西寧附近。他們晚年收徒名為貢巴饒賽，以藏饒賽為親教師、鑰格迥為軌範師、馬爾‧釋迦牟尼為屏教師，另邀果旺（Ko vang）、基班（Gyi ban）二位漢僧，作為尊證師，湊成邊地最少五人的授戒規定，接受比丘戒，在西寧一帶傳教。晚年時收了來自衛藏地區的魯梅（Klu me tsul khrims shes rab）等十人為徒，他們受戒學法之後，大約在975年前後陸續回到衛藏，接著在各地建寺收徒傳法，作為火種恢復了前弘期的戒法傳承，史稱「下路弘法」。

　　後來，柯伯贊子孫為永丹一系所逼，退居後藏拉兌和阿里三圍，其中一支據古格為王，再傳至柯熱（Kho re），後來為法捨棄王位，自行在佛前出家，法名意希峨（Ye shes 'od），曾修建托林寺，派仁欽桑波、瑪·雷必協饒（rMa legs pa'i shes rab）等人赴克什米爾學法，帶回多位印度班智達，合作譯經。其中仁欽桑波成就最大，先後譯出了十七部經·三十三部論·一百零八部怛特羅，史稱「洛欽」（lo chen，意譯為「大譯師」）。瑪·雷必協饒稱為洛穹（lo chung，意譯為「小譯師」），譯出《量釋論》等多部因明典籍，史稱「舊因明」；而稱後來翱·雷必協饒（rNgog legs pa'i shes rab）、翱·洛丹協饒（rNgog blo ldan shes rab）叔侄的新譯為「新因明」。

　　意希峨為了重振僧人戒律，從印度請來達磨巴拉（Dharmapāla）和他的三個弟子，在阿里建立了戒律傳承（史稱「上部律統」），與前述傳自貢巴饒賽的「下部律統」，及後來傳自那爛陀寺末代座主喀切班欽·釋迦室利跋陀羅（Kha che panchen Shākya shribhadra）的「班欽律統」，是後弘期佛教的三大律統，都屬於說一切有部律。1016年，古格王召集衛、藏、康三區所有持法藏大師舉行所謂「丙辰法會」，不僅促進全區教界的訊息交流，也鼓動了留學印度的風潮，造就許多譯師，翻譯或重譯了大量的顯密典籍。其中卓彌·釋迦意希（'Brog mi shākya ye shes，994－1078）曾經到尼泊爾及印度超岩寺、東印度等地留學十幾年，返藏後，又從印度請來伽耶達惹論師，五年期間學畢一切道果教法，譯有《喜金剛》等密典，收徒傳法，薩迦派的創始人袞喬杰波，噶舉派的始祖瑪爾巴都是他的弟子。

　　意希峨為了邀請超岩寺的上座阿底峽（Atīśa，藏人尊稱Jo bo rje，982－1054）來藏，到異族噶羅祿地方淘金，被虜之後拒贖，囑其侄古格王絳曲峨（Byang chub 'od）將此贖金去邀請阿底峽。絳曲峨回到古格後，馬上派納措譯師楚稱杰哇（Nag tsho tshul khrims rgyal ba）赴印度超岩寺，阿底峽聽聞意希峨為法忘軀的故事深受感動，應允入藏，為了避免寺內其他上座的阻撓，假借朝禮聖跡，輾轉尼泊爾，於1042年到阿里，在阿里住三年，為絳曲峨撰著《菩提道燈論》等書，為阿里僧人講解顯教經論，傳授密法灌頂，也有包括種敦·杰微迥乃（'Brom ston rgyal ba'i 'byung gnas，1005－1064）在內來自衛藏及康區的求法者。接著應種敦巴等人的邀請，繼續到衛藏弘法九年，1054年卒於聶塘。

西藏佛教的流派分化

　　第十到十三世紀期間，赴印度留學的西藏求法者眾，入藏印度大師絡繹於途，據估計當時的譯師約一百六、七十人，請來協助翻譯的印度僧人也有七、八十人。印度大乘佛教的重要經論和密續，先後完成藏譯，一時競尚密法，各出傳承。隨著教法的完備，寺院的普及和地方勢力的支持，使後弘期西藏佛教派系林立，大師輩出，逐步完成了教義理論的系統化，和修法程序的規範化，講說著辯，蔚為風氣，或就法類，或依道場，法流宣揚，無遠弗屆。特別是派系形成之後，有了跨地域的組織或統屬，政教權力的結合，不斷的競爭和消長，影響尤為深遠。西藏佛教分派的根本原因，不在唯識、中觀等宗義上的差異，而是密法時尚和師承不同所致。藏人向以仁欽桑波及他以後的其他譯師所譯的密籍稱為「新密咒」（gsang sngags gsar ma），把念智稱（Smṛtijñānakirti）及他以前包括吐蕃時期所譯的密籍稱為「舊密咒」（gsang sngags rnying ma）。新、舊密咒與前、後弘期約略相應，但不全同。除了寧瑪派修持舊密咒外，其他各派師承的都是新密咒法類。各派的特色，

可從持戒觀點、重顯程度、密法修持、繼承制度、僧侶教育方式等等的差異加以說明，但基本上仍存在著許多相同之處。

（一）噶當派（bka' gdams pa）將如來的言教，一切無遺的攝入於阿底峽三士道次第的教授之中作爲修習，因此爲名（bka' 指如來言教，gdams 即教授教誡）。此派乃從阿底峽創始，由仲敦巴於1056年修建熱振寺後逐漸形成。博多瓦（Po do ba rin chen gsal，1031－1105）、京俄瓦（sPyan snga ba tshul khrims 'bar ba，1038－1103）、普穹瓦（Phu chung ba gzhon nu rgyal mtshan，1031－1106）三大昆仲弘揚流傳。再傳朗日塘巴（gLang ri thang pa rdo rje seng ge，1054－1123）、夏瓦巴（Shar ba pa yon tan grags pa，1070－1141）、甲域瓦（Bya yul ba gzhon nu'od，1040－1123）等人時更加發揚光大。當時派下寺院遍及衛藏，桑浦寺是學習因明的重鎮，第六任法座恰巴却吉僧格（Phya pa chos kyi seng ge，1109－1169）著《量論攝義》，是後來西藏大量因明入門教科書的鼻祖，藏人學習因明的特有方法，相傳是他創始的。

噶當派的傳承，分教典、教授、要門三派，都以阿底峽的《菩提道燈論》爲主軸。教典及教授又分重在明見、重在明行、見行雙重三類。除噶當六論（《菩薩地論》、《大乘莊嚴經論》、《集菩薩學論》、《入菩薩行論》、《本生論》、《集法句論》），也學習「中觀六理聚」和「彌勒五論」。要門派的實修法爲《五隨念》，其最重要的是「十六明點」的修習。其本尊有四：釋迦佛、觀世音菩薩、度母、不動明王；其法爲三藏；此四本尊和三藏合名爲七寶法。總體而言，噶當派諸師對一切密法，特別是無上瑜伽密續，極爲嚴謹，強調顯教基礎的重要。這樣的宗風爲格魯派所承續，十五世紀後噶當派完全併入格魯派。就連噶舉、薩迦等派，也都深受阿底峽思想的影響。

（二）寧瑪派（rnying ma pa）義爲「舊派」，它是在噶當、薩迦、噶舉等派成形之後，因爲所傳的密法以舊密咒法類爲主，相對舊的緣故而儼然成派的。除了各大寧瑪寺院派下分寺之間較有聯繫，以及同奉蓮花生大師爲祖師外，沒有明確的創派者和清晰的成派過程，各有各的傳承，彼此不相統屬，有些父子、翁婿或母女相傳的咒師（sngags pa），也被歸入寧瑪派內。

寧瑪派主要教法，概括在九乘三部之中，共顯教的有聲聞、獨覺、菩薩三乘，爲化身佛釋迦牟尼所說；事密、行密、瑜伽密是三外密乘，爲報身佛金剛薩埵所說；生起摩訶瑜伽、教敕阿魯瑜伽、大圓滿阿底瑜伽爲三內密乘，爲法身佛普賢所說。其中三內密乘約當於新譯密咒無上瑜伽密的父續、母續和不二續，又稱幻、經、心三部。以心部的阿底瑜伽又稱大圓滿，爲寧瑪派的不共密法。

所依經典，主要是舊譯密咒，和十二、三世紀陸續發現的伏藏。法要總分三類：（1）遠傳的經典傳承，包括《幻變》、《集經》、《心品》。其生起次第主要爲「修部八教」，其中文殊身、蓮花語、眞實意、甘露功德、鑊事業，名出世間五部；差遣非人、猛咒咒詛、供讚世間神，名爲世間三部。其中《幻變》、《集經》的傳承，是十一世紀中葉到十二世紀初，由大素爾釋迦迥乃（Zur po che shākya 'byung gnas，1002－1062）、素爾穹喜饒扎巴（Zur chung shes rab grags pa，1014－1074）、濯浦巴‧釋迦僧格（sGro phug pa shākya seng ge，1074－1134），這三位來自素爾家族的「三素爾」所建立的。至於成爲寧瑪派特色的大圓滿法，則分心、界、要門三部，心部有母子十八經，五經是毘盧遮那所傳，十三經是無垢友所傳，界部亦是無垢友所傳，要門中之「寧提」（snying thig），則純由毘盧遮那所傳出。隆欽然絳巴（Klong chen rab 'byams pa dri med 'od zer，1308－1364）著有《七

寶藏論》，成爲寧瑪派寺院中的必讀之書。（2）近傳的伏藏傳承，「伏藏」（gter ma）指掘藏師從隱蔽地方發掘出來的經典和法器，伏藏傳承是寧瑪派的特色，除極少量的噶舉派外，都是寧瑪派的掘藏師。娘・尼瑪韋色（Nyang nyi ma 'od zer，1124－?）的「上部伏藏」，及古汝・却季旺秋（Gu ru chos kyi dbang phyug，1212－1273）的「下部伏藏」，是最有名的二位掘藏大師。（3）甚深淨相的定中傳承，乃是已得道者面見本尊，由本尊親口所說教授，祖祖相承。定傳在他派亦有，不過舊派此類傳承較多而已。

衛藏的多吉扎（rdor rje brag）、敏竹林（smin grol gling），和康區的噶陀（ka thog）、佐欽（rdzogs chen）、白玉（dpal yul）、西欽（zhi chen）等，合稱六大寺傳承。其中除敏竹林寺的寺主以父子或翁婿承傳外，其餘各寺皆以轉世相承。

（三）薩迦派（sa skya pa）是昆・袞喬杰波（'Khon dkon cog rgyal po，1034－1102），於1073年在後藏薩迦建寺而後逐漸成派的，以卓彌譯師所傳的「道果法」經續講解爲主要教法。死後傳子貢噶寧波（Kun dga' snying po，1092－1158）爲寺主，爲薩迦五祖之初祖，遍學顯密教法，建立了完整的「道果教授」，史稱薩欽。袞噶寧波育有四子，長子赴印度學法，死於摩揭陀。次子索南孜摩（bSod nams rtse mo，1142－1182）從桑浦寺學彌勒五論，三子扎巴堅贊（Grags pa rgyal mtshan，1147－1216）出家爲僧，昆仲二人相繼主持薩迦寺。四子娶妻延嗣，其長子就是薩班貢噶堅贊（Kun dga' rgyal mtshan，1182－1251），親炙印度那爛陀寺座主釋迦師利，廣學大、小五明，獲得「班智達」稱號。薩迦派的宗風聲望，薩班時代達到極盛，傳承下來，在顯教的學習上，除薩班等人的著述外，也講授《俱舍論》、龍樹中觀六理聚、慈氏五論、戒律和《量論》，但無特別規定，見解也可能因人而異，例如薩班和絨敦（Rong ston smra ba'i seng ge，1367－1449）皆以中觀自續派見爲主，仁達瓦（Red mda' ba gzhon nu blo gros，1349－1412）則持中觀應成派見，釋迦勝（Shākya mchog ldan）初尚中觀，中持唯識，後執覺囊派的他空見。密教方面以建立在《喜金剛密續》的「道果法門」爲特色，後分鄂爾（ngor）、貢噶（gong dkar）、刹爾（tshar）三個傳承。

薩班晚年在蒙古大將多達納波（rDo rta nag po）攻藏之後，應貴由弟闊端之邀，於1246年抵涼州，其侄八思巴（'Phags pa blo gros rgyal mtshan，1235－1280）隨行。1251年闊端、薩班先後去逝，蒙哥即汗位後，闊端領地由忽必烈領轄，召見噶瑪拔希（Karma pakshi）和八思巴。1260年忽必烈即位後，封八思巴爲國師，遷都大都後，設總制院（後改宣政院），掌管全國佛教事務和西藏地方政務，命八思巴以國師兼領總制院事，舉薦本欽（dpon chen）賜以「衛藏三路軍民萬戶」之印，建立統領全藏十三萬戶的第一個政教合一政權，維持約百年。1268年八思巴造蒙古新字有功，升號「帝師大寶法王」，以後帝師皆由薩迦派喇嘛出任。薩迦寺座主也是統領全派的法王，一直都由昆氏家族成員父子或叔侄相承，一度分成細脫（bzhi thog）、仁欽崗（rin chen sgang）、拉康（lha khang）、都却（dus mchod）等四個喇讓（bla brang），後來三個喇讓絕嗣，只剩都却喇讓一支世襲，而由彭措（phun tshogs）、卓瑪（sgrol ma）二宮輪流傳承。

（四）噶舉派（bka' brgyud pa）義爲「語旨傳承」，分香巴噶舉（shang pa bka' brgyud）與達波噶舉（dvags po bka' brgyud）二支，前者由瓊波瑜伽士（Khyung po rnal 'byor，1086－?）領有二智慧空行母所傳授的語旨教授所傳出；後者源於瑪爾巴（Mar pa chos kyi blo gros，1012－1097）所領受從金剛持到諦洛巴（Te lo pa，988－1069）、那若巴（Na ro pa，1016－1100）之間

的所有包括《密集》、《四座》、《勝樂》、《喜金剛》等，配合《六法》的語旨教授，傳密勒日巴（Mi la ras pa，1040－1123）再傳岡波巴達波拉杰（sGam po pa dvags po lha rje，1079－1153）所建立。

達波拉杰本名索南仁欽（bsod nams rin chen），是達波地方的醫生，二十六歲在噶當派出家，依甲域瓦等人學法，後又依密勒日巴學大手印和那若六法語旨教授。依據阿底峽的顯乘空性大手印傳規，造《道次第解脫莊嚴寶論》，教化中、下根器者；又以傳自密勒日巴的密乘大手印，爲一類化機提出頓悟頓修法門。1121年，達波拉杰建岡波寺，一住三十年，專以《大印俱生和合》的引導次第來教誨後學。四大弟子：都松欽巴（Dus gsum mkhyen pa，1110－1193）建噶瑪丹薩寺，創噶瑪噶舉（karma bka' brgyud）；尊追扎巴（brTson 'grus grags pa，1123－1194）建蔡巴貢塘寺，創蔡巴噶舉（tshal pa bka' brgyud）；達瑪旺秋（Dar ma dbang phyug）建拔絨寺，創拔絨噶舉（'ba' rom bka' brgyud）；帕木竹巴（Phag mo gru pa rdo rje rgyal po，1010－1170）建丹薩替寺，創帕竹噶舉（phag gru bka' brgyud）。其中帕竹派下，又衍出止貢（'bri gung）、主巴（'brug pa）、達隆（stag lung）、亞桑（gya' bzang）、綽浦（khro phug）、修賽（shug gseb）、耶巴（yel pa）、瑪倉（smar tshang）等八小支派。

後來帕竹丹薩替寺座主落入朗氏家族世襲，大司徒絳曲堅贊（Byang chub rgyal mtshan，1302－1364）統治衛藏大部分地區，建立帕木竹巴政權，明朝封爲闡化王，他們非常支持宗喀巴的格魯派。後藏的仁蚌巴（Rin spungs pa）乘勢而起，不久又被家臣辛廈巴（Zhing gshags pa）推翻，在日喀則建立藏巴汗政權，與噶瑪噶舉關係密切。噶瑪噶舉又分黑帽、紅帽二系。黑帽系第二世噶瑪拔希（Karma pakshi，1204－1283），1253年見過忽必烈後，又轉投蒙哥，獲贈黑色帽。黑帽系第三世攘迥多吉（Rang byung rdo rje，1284－1339），是西藏佛教正式以靈童身分被確認爲前輩轉世的第一人（第二世噶瑪拔希是後來才被追認的），後來其他派也廣泛採用。攘迥多吉曾多次奉召去元朝大都，1339年病逝於大都。黑帽系第五世得銀協巴（De bzhin gshegs pa，1384－1415）被明成祖封爲大寶法王。黑帽系第十世却英多吉（Chos dbying rdo rje，1604－1674）因支持藏巴汗，被固始汗逼到雲南。紅帽系的傳承，也因元朝賜以紅帽而得名，傳了十世，清乾隆年間（1736－1796）因勾結廓爾喀掠奪扎什倫布寺獲罪停止轉世。目前保持傳承的還有噶瑪、止貢、主巴、達隆、香巴等系，都以活佛轉世方式傳承。

（六）希解派（zhi byed pa）義爲「能寂」，淵源於印度僧人丹巴桑結（Dam pa sangs rgyas，？－1117），他前後來藏五次，弟子不計其數，主要以荒郊野外修法爲主，十五世紀後失傳。

（七）覺域派（gcid yul pa）義爲「斷境」，也是傳自丹巴桑結，有傳男弟子和傳女弟子二個傳承，也於十五世紀後失傳。

（八）覺囊派（jo nang pa）是十三世紀時袞邦·吐吉尊追（Thugs rje brtson 'grus，1243－1313）在後藏拉孜摩囊建寺後發展出來的，覺囊派持他空見，承認有真如本體，與寧瑪派的大圓滿、噶舉派的大手印、薩迦派的輪涅無別均承認有明空本性，頗爲相似，但直接承認爲勝義有，則不爲其他各派所接受，與持應成中觀的格魯派所主張畢竟空，形成尖銳的對立。覺囊派既破小乘微塵無分之說，又破唯識無外境之說，又破一般中觀空無所有（畢竟空）之說，提出勝義有，自認是究竟了義「大中觀」。在闡揚他空見方面，提出「自空」和「他空」的術語，說世俗以自性而空是自空，自體不空者唯勝義有，一切加在勝義上的其他二執等離戲皆空，是名爲他空。其他

顯密教法，大部分來自薩迦派，修法方面與其他教派無大差別，而特重《時輪金剛》。十七世紀撰寫《印度佛教史》的多羅那他（Tā ra na tha，1575－1634）是本派的泰斗，後來應邀到外蒙古地方傳法，長達二十年，被稱爲哲布尊丹巴（rJe btsun dam pa），圓寂後找到他的轉世，立爲第一世哲布尊丹巴活佛，後來改宗格魯派。歷史上覺囊派被格魯派視爲異端受到排拒，現在只有在邊遠地區如阿壩、果洛、嘉絨地區的三十四座寺院，有僧約四千多人，仍在延續本派教法傳承。

（九）夏魯派（sha lu pa）是布頓仁欽竹（Bu-ston rin-chen-grub，1290－1364）出任後藏夏魯寺座主後發展出來的教法。布頓是十五世紀著名的大師級學者，著作兩百餘種，主要是密續和顯教經論的注釋，有名的《布頓佛教史》，將印藏教法源流，及《丹珠爾》（藏譯論典）目錄，作了詳盡的整理，作爲後來編印藏文大藏經的依據。他也協助蔡巴·貢噶多傑（Tshal-pa-kun-dgav-rdo-rje）主持校訂那塘手抄本《大藏經》，分別寫成蔡巴和夏魯《大藏經》。此後，各地輾轉抄寫，甚至雕版印刷。

（十）格魯派（dge lugs pa）是十五世紀初最後形成的教派，創始於宗喀巴·洛桑扎巴（Tsong kha pa blo bzang grags pa，1357－1419）。宗喀巴在噶當派下出家，親近噶當諸師及薩迦派學者仁達瓦（Red mda' ba，1349－1412）聽聞經論，從教典傳承和教授傳承名師中，學習了全部噶當派教法。他吸取了噶當派的精神，加上自己對顯密經論的造詣，形成了自己的體系。起先還被稱爲新噶當派（bka' gdams gsar ma），後來才定名爲格魯（此言善軌），爲了提倡戒律，改著黃色僧帽，突顯宗教改革的宗風。宗喀巴晚年，以從事宗教活動和著述爲主，1409年宗喀巴在闡化王扎巴堅贊（Grags pa rgyal mtshan）支持下，召集數以萬計的各派僧人，在拉薩大昭寺舉行祈願法會，會後啓建甘丹寺。1416年絳央却杰（'Jam dbyang chos rje bkra shis dpal ldan，1379－1449）建哲蚌寺，1418年大慈法王（Byams chen chos rje shākya ye shes，1352－1435）建色拉寺，以及後來成立的上下密續學院，建立了完整的顯密教學制度。爲了實踐菩提道次第，格魯派提倡在戒律的基礎上，貫徹先顯後密的學習次第。顯教性相的學習，因明、般若、中觀、俱舍、戒律是必學的學科，必須在聽聞《釋量論》、《現觀莊嚴論》、《入中論》、《俱舍論》、《律經》等五部大論，熟諳義理之後，通過立宗答辯，考取格西學位。接著進入密續學院深研密法，成爲精通顯密的具格上師。

格魯派的法脈傳承稍複雜些，因爲甘丹寺是宗喀巴所創建並擔任座主（藏語稱爲「赤巴」khri pa），直到圓寂才由賈曹杰（rGyal tshab rje dar ma rin chen，1364－1432）、凱珠杰（mKhas grub rje dge legs dpal bzang，1385－1438）等相繼接任，以甘丹赤巴的職位，掌持格魯派教法。後來制定由北頂法王（byang rtse chos rje）和東頂法王（shar rtse chos rje）輪流升任，任期七年的傳承制度，迄今已至第102任。至於北、東二法王，則由具拉然巴（lha ram pa）格西學歷，及曾任上下密續學院及三大寺學院堪布資歷退休者（mkhan zur）依序候補，是普通僧人的晉升之階。

根敦竹（dGe 'dun grub，1391－1474）是宗喀巴晚年收的弟子，回日喀則建扎什倫布寺。圓寂後，寺中僧眾立根敦嘉措（dGe 'dun rgya 'tsho，1476－1542）爲其轉世，即第二世達賴喇嘛，未被寺內高層接受，後來意見不合，去哲蚌寺學經和發展，肩挑哲蚌、色拉二寺座主（往後歷輩達賴喇嘛，名義上皆擔任此職），成爲格魯派最有實力的人物。三世達賴喇嘛索南嘉措（bSod nams rgya 'tsho，1543－1588）應土默特部蒙古俺答汗之邀赴青海湖仰華寺見面，贈給「聖識一切瓦齊爾達喇達賴喇嘛」尊號，創建理塘大寺和

塔爾寺，親赴內蒙古弘法，獲得大漠南北各部蒙古的信仰，在赴察哈爾途中病逝後，轉世於俺答汗曾孫，為四世達賴喇嘛雲丹嘉措（Yon tan rgya 'tsho，1589－1616）。1639年衛拉特和喀爾喀各部會盟，制定了《衛拉特法典》，法典將西藏佛教（格魯派）規定為全蒙古的宗教，也規定了高級僧人的各種特權和崇高地位。1642年五世達賴喇嘛阿旺洛桑嘉措（Ngag dbang blo bzang rgya 'tsho，1617－1682）借和碩特蒙古固始汗之力，表面上建立甘丹頗章政權開始統治西藏，實則固始汗坐鎮拉薩，令子孫遊牧青海，並向康區收稅，又尊奉四世班禪羅桑卻吉堅參為師，贈「班禪博克多」尊號，圓寂後開始轉世。1652年五世達賴喇嘛進京，受清朝冊封「西天大善自在佛所領天下釋教普通瓦赤喇怛喇達賴喇嘛」。1717年拉藏汗被準噶爾遠征軍執殺，結束了長達七十五年的和碩特蒙古統治。1720年清朝派兵驅逐準噶爾，並護送七世達賴喇嘛格桑嘉措（bsKal bzang rgya 'tsho，1708－1757）至拉薩坐床，建立噶廈政府，1727年清朝設駐藏大臣，正式控制西藏。

西藏佛教藝術的源流與發展

國立故宮博物院　李玉珉

前言

　　位於亞洲腹地的西藏高原，地處中國版圖的西陲，東與四川西部接壤，東南與緬甸相連，東北和青海毗鄰，西界印度的克什米爾，北接新疆，南鄰不丹、錫金和尼泊爾。唐、宋稱爲「吐蕃」，元曰「西蕃」，明謂「烏斯藏」。清代由於該地的居民以藏族爲主，又位在全國之西，始名「西藏」。

　　西藏高原的地貌由喜馬拉雅、喀拉崑崙、唐古拉、崑崙、岡底斯等高山山脈組成，在雪線之上的山峰多達百餘座之多，終年積雪，形成許多冰川，孕育出印度河、湄公河、長江等亞洲主要河川。由於西藏高原氣候嚴寒，空氣稀薄，層岡疊巘，山谷險阻，急流危湍縱橫，交通澀難，故西藏一直給人一種封閉且神秘的意象。

　　藏族的來源眾說紛紜，歸納整理至少有西羌說、鮮卑說、緬甸說、蒙古說、土著與氐羌融合說等十餘種之多，其中最有趣的是猿猴與羅刹女後裔說。根據藏文史料記載，釋迦牟尼圓寂後，觀世音菩薩化身爲一猿猴，降臨西藏，在山中修道。山中有一羅刹女亦化爲一猿猴，至菩薩處求愛。然菩薩無動於衷，最後羅刹女言道：「汝若不允與我結爲夫婦，我將與另一男魔成親，生無數之幼魔，西藏行將變爲魔鬼世界，食盡一切動植物。」菩薩因不忍西藏蒼生受此之苦，遂與羅刹女結成夫婦，生了六個子女，逐漸繁衍成爲藏族。這則故事雖然充滿了傳奇色彩，但在藏區流傳甚廣，影響深遠，清楚反映了佛教在西藏的重要性。實際上，佛教不但豐富了西藏的文化，多彩多姿的西藏佛教藝術更以具體的形象記錄著西藏與鄰近地區文化交流的實況。

前弘期：西元七至九世紀中葉

　　西藏早期小邦林立，西元四世紀時，逐漸形成了象雄、吐蕃和蘇毗三大強大部落聯盟。七世紀時，吐蕃部落第三十二代藏王松贊干布（Srong btsan sgam po，617－650在位）（圖錄1）向四鄰大舉用兵，不但統一了西藏高原，勢力更擴及中亞、拉達克、印度東北部、尼泊爾以及緬甸北部，成立西藏史上第一個統一政權——吐蕃王朝。藏族原本信奉苯教，即西藏原始的巫教。松贊干布爲了鞏固政治地位，提高吐蕃王朝的生產技術、國家形象和文化水準，先與工藝技術進步的泥婆羅（今尼泊爾）聯姻，娶了墀尊（Khri btsun）公主，後又遣使赴長安向唐朝正式通好並請婚。經過數年的努力，唐太宗（627－649在位）終於應允。貞觀十五年（641）文成公主和親吐蕃，唐朝與之互結盟好。七世紀時，泥婆羅和唐朝的佛教盛行，文成公主和墀尊公主又都是虔誠的佛教徒，皆攜有佛像、法物、經典和僧人入藏。雖然考諸吐蕃信史，不見松贊干布積極護持佛教的記載，不過這兩位信仰佛教的王妃，已悄悄地在西藏的土地上埋下了日後佛教萌發的種子。

墀德祖贊（Khri lde gstug btsan，704－755在位）即位後，也與唐室親善，迎娶金城公主。710年公主入藏後，熱心佛教事業，並安排漢僧管理寺院，自此漢僧在吐蕃佛教中遂占有一席之地。二十餘年後，于闐等地發生禁佛事件，中亞的佛教徒被迫逃亡至新疆東南的吐蕃。受到這些僧人的影響，墀松祖贊信奉佛教，不但派人至漢地求取佛典，並迎請印度僧人藏，翻譯佛經。隨著佛教勢力的擴張，苯教信徒倍感壓迫，遂展開了驅逐僧人的行動。墀松德贊（Khri srong lde gtsug，755－797在位）即位時，信奉苯教、反對佛教的貴族見其年幼，便發佈了西藏史上的第一次禁佛令。墀松德贊成年以後，力圖發展佛教，不但派人赴長安迎漢僧，取佛經，更命使者迎請東北印度那爛陀（Nalānda）寺的名僧寂護（Śantarakṣita，700－760）、精於咒術的蓮花生（Padmasambhava）、蓮華戒（Kamalaśīla，約740－795）等二十位印度高僧入藏，並於779年修建了西藏第一座佛教寺院——桑耶（bSam yes）寺，且選藏土優秀的弟子跟從這二十位印度高僧受具足戒，並送他們至印度學法，此乃西藏建立僧制之始。792年印度密教高僧蓮華戒與漢地禪僧大乘和尚論戰宮廷，最後蓮華戒取得此場辯論的勝利，自此印度佛教勢力迅速擴張，也確立了西藏佛教的密教性格。

墀松德贊以後，吐蕃的贊普（btsan po，意指「國王」）大多護持佛教，多次派遣使者至印度禮請佛教大師來藏，並集合印度和西藏佛學精英組織譯場，譯出佛典四千餘部，佛教勢力日益壯大。九世紀上半葉，佛教遭到反佛貴族與苯教僧侶聯合反撲。朗達瑪（Glang dar ma，838－842在位）即位後，更展開了大規模的滅佛行動，破壞佛寺、焚毀佛經、鎮壓僧徒，西藏佛教遭受到嚴重的打擊。

西藏佛教史稱松贊干布時佛教初傳吐蕃至朗達瑪滅佛以前的這一階段為「前弘期」。由於朗達瑪的廢佛使得西藏佛教的元氣大傷，因此現存的西藏前弘期佛教文物極為稀少，除了一些零星的雕刻外，甘肅的敦煌石窟和安西榆林窟尚保存了一些吐蕃時期的繪畫，從中或可一窺吐蕃佛教藝術的面貌。

大英博物館的收藏中，有一幀原藏於敦煌藏經洞中的迦理迦尊者（典藏號Ch.00376），畫一羅漢頭有圓光，身著僧服，右手持鉢，趺坐於一坐墊之上，身側立一錫杖，杖上掛著挎袋。幅下有一則藏文書寫的題記。此畫人物衣紋的筆描線條起伏頓挫，顯然對漢人的繪畫技法並不陌生。同時，此幀羅漢的人物造型和服裝樣式，也都與唐代高僧像無異。更重要的是，羅漢的觀念雖源於印度，可是在印度並未發現羅漢像和崇拜羅漢的記載，反觀中國，自玄奘（600－664）譯出《法住記》以來，羅漢信仰便逐漸展開，羅漢已成為唐宋藝術家鍾愛的一個創作題材。凡此種種在在顯示，這幅吐蕃時期的羅漢畫與漢地的關係密切。縱使由於敦煌的歷史背景與地理位置特殊，此幀羅漢畫或許不足以代表吐蕃佛畫的主流面貌，但也反映了吐蕃時期部分佛教與佛教藝術受到漢文化影響的實況。

印度的密教發展可以分為早期、中期和晚期三個階段。早期密教指的是西元600年以前，《大日經》與《金剛頂經》這兩部密教根本經典未結集時所流傳的密教，是指在顯教經典中釋迦佛所說的密法及陀羅尼密咒等。中期密教是指七世紀以來《大日經》與《金剛頂經》結集後的密教，此時的密教有體系，以大日如來為教主，即身成佛為目標，融合了大乘佛教思想與密教儀軌，完成了曼荼羅的組織，史稱「純密」。780年左右，《大日經》這部純密的基礎經典已被譯成藏文，足見吐蕃時期所接受的密教屬中期密教。在敦煌吐蕃時期的壁畫和帛畫裡，就發現大日如來、金剛薩埵、八大菩薩曼荼羅、金剛薩埵曼荼羅、忿怒尊等純密系統的密教圖像。這些作品的用色方

式、人物造型、服飾特徵、頭光和台座的樣式都與唐代的壁畫大異其趣。以莫高窟第14窟北壁的金剛薩埵曼荼羅（圖1）爲例，全鋪壁畫以石青打底，以勻稱的線條鈎畫人物與衣紋，頭光皆爲橢圓形。菩薩的眼如飛鳥，波動流轉。上身袒露，僅披條帛，下身的裙子繪有點狀的小花，輕薄貼體。寬肩細腰，體態結實。耳戴大的圓形耳飾，頭冠和瓔珞華麗，除了串串珠飾外，尚點以石青表示頭冠和瓔珞上鑲嵌的綠松石，描繪仔細。蓮台上的蓮瓣飾有寶珠，主尊金剛薩埵背光後有一方形的座背，上方畫華麗的捲雲紋和寶珠，這些風格特徵顯然都受到東北印度帕拉王朝（Pāla dynasty，約750－十一世紀末）藝術的影響。此一現象也與八、九世紀，西藏多次迎請東北印度高僧入藏的歷史互相呼應。

除了外來元素外，有些吐蕃時期的造像已呈現了一些本地的特色。青海玉樹附近所存的一鋪九世紀初的八大菩薩曼荼羅，主尊大日如來面形削瘦，身著藏式的大翻領袍服，足登靴子，恍若西藏贊普一般，就是具體的證明。

圖1　金剛薩埵曼荼羅　局部
九世紀
甘肅敦煌莫高窟第14窟
北壁

佛教復興時期：十世紀後半至十三世紀

朗達瑪逝世後，統治集團內訌熾烈，西藏再度處於分裂割據的狀態，佛教式微。直到十世紀後期，在僧侶的不斷努力和古格王朝的積極支持下，西藏佛教始逐漸復興。978年，山南地區桑耶寺的住持派十位僧人到青海西寧一帶學習佛法，求取佛經。這些僧人學成返藏後，大規模建寺、度僧、弘傳佛法。大約同時，藏西阿里地區古格王國（Guge dynasty）的國王意希峨（Ye shes 'od）也大力倡佛，派遣仁欽桑波（Rin chen bzang po，958－1055）等二十一人赴克什米爾學習密法和當地的語言文字。仁欽桑波前後去了克什米爾三次，先後參禮七十五位印度高僧，盡學顯密諸法。歸藏時，他不但延請了許多印度的佛教學者，同時還帶回大批的經論和怛特羅（tantra）。仁欽桑波以譯經和建寺著名，其一生翻譯了顯教的十七部佛經和三十三部論，以及密教的一百零八部怛特羅，並在阿里地區修建了十五座佛教寺院。

此外，爲了整頓當時宗教的亂象，意希峨又邀請印度著名的佛學大師阿底峽（Atīśa，982－1054）入藏。阿底峽爲東印度人，曾任印度超岩（Vikramaśīla）寺的住持，學貫顯密二宗，1042年抵達古格王國，先在阿里地區駐錫三年，後來又至衛藏傳法多年。他把佛教教理系統化，修持次第規範化，對西藏佛教貢獻甚大。

十世紀末，伊斯蘭教徒大舉侵入印度，經過一系列的戰爭。至十三世紀初，上承帕拉王朝傳統的斯那王朝（Sena dynasty，1095－1230）被滅，1337年克什米爾也被伊斯蘭教徒占領，印度佛教衰微。因此，十世紀末至十三世紀時，除了受邀入藏的印度高僧外，至西藏避難的印度僧侶也不計其數，在他們的弘傳下，佛教在西藏的發展更爲蓬勃。十一、二世紀，寧瑪派、噶當派、薩迦派、噶舉派等西藏佛教的重要教派紛紛成立，西藏佛教日益成熟。自十世紀末西藏佛教復興以來，西藏佛教史稱之爲「後弘期」。

十世紀末至十三世紀，西藏所接受的密教爲印度晚期密教。這一階段的密教受到印度教「性力派」的啓發，發展出無上瑜伽怛特羅。在這個系統中，本初佛的地位最爲崇高，也相當重視代表般若智慧的女尊菩薩。此時的密法可分爲「父」、「母」、「密集」、「時輪」、「勝樂」、「喜金剛」等多個支派（也稱爲部），是最遲結集出的佛教教典。因此，除了吐蕃時期已出現的多首多臂菩薩像和忿怒尊外，十至十三世紀在西藏又出現了大量的女尊菩薩；此外，還出現男女合抱的雙身像，象徵著慈悲方便（男尊）和般

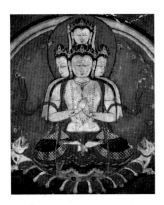

圖2　大日如來曼荼羅　局部
　　　十一世紀中葉
　　　拉達克阿奇寺集會大殿
　　　西壁南側
　　　John C. Huntington教授攝

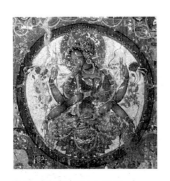

圖3　般若佛母　局部
　　　十一世紀中葉
　　　拉達克阿奇寺三層殿
　　　西龕南側
　　　John C. Huntington教授攝

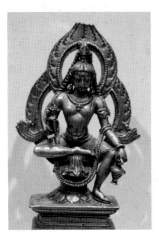

圖4　彌勒菩薩坐像
　　　十世紀　克什米爾
　　　美國洛杉磯郡立美術館藏
　　　作者自攝

若智慧（女尊）結合，始能證入的成佛大樂境界。此時西藏佛教的圖像內容自然較吐蕃時期更豐富，神祇體系也更繁雜。

這段期間，無論是赴印求法的藏僧，或入藏避難印僧，多在印度和西藏中繼站尼泊爾停留，還有不少藏人長期在尼泊爾習法。因此，在西藏的許多寺院裡，除了印度帕拉王朝（圖錄4、5、14、16）和克什米爾（圖錄11、12、13）的佛教文物外，還可以發現不少尼泊爾的造像（圖錄17）、唐卡和貝葉經。這些外地的佛像入藏以後，許多經過藏人的重粧，在佛像的臉部塗以金彩，並在頭髮上敷以石青，清楚地烙下文物入藏的印記。祂們都是當時西藏匠師的臨仿對象，爲西藏佛教藝術的重要粉本。更何況，仁欽桑布返藏時，還邀請了三十二位克什米爾的藝師同來，參與仁欽桑布在阿里地區建寺修塔的工程。克什米爾的佛教藝術對古格影響之大，不言而喻。

由於地緣和歷史的因素，克什米爾的流風在藏西阿里地區十一、二世紀的寺院中隨處可見。拉達克阿奇寺（Alchi Monastery）的集會大殿（Dukhang）西壁南側的大日如來曼荼羅中，主尊大日如來具有五面（圖2），在獅子蓮花座上結跏趺坐，雙手結智拳印。祂的雙肩寬厚，身軀壯碩，腰枝纖細。三層殿（Sumtsek）第一層西龕南側的般若佛母（圖3），雙乳豐圓飽滿，蜂腰肥臀，體態婀娜曼妙。這兩舖壁畫的畫家以凹凸暈染的方式，表現出人物軀體結構的微妙起伏和立體感。般若佛母的小腹因裙腰的束紮，形成數塊圓鼓的肌肉。祂頭上的冠飾、身上的瓔珞以及衣裙的圖案皆描繪仔細，繁縟而華麗。雖然遭到伊斯蘭教徒的破壞，克什米爾的壁畫不存，無法與阿奇寺的壁畫仔細比較，可是這些壁畫的人物特徵和克什米爾的造像風格完全吻合，顯示克什米爾和藏西藝術風格的關係密切。

洛杉磯郡立博物館所藏的一尊克什米爾彌勒菩薩坐像（圖4），右手持念珠，左手執淨瓶，屈右腿、垂左足坐於蓮台之上。其頂有高髻，髻中有一佛塔。五官集中，白毫和雙眼皆以銀鑲嵌，杏眼圓睜而無神，鼻圓嘴小，嘴角略微上揚。上身全袒，下身穿著短裙，身掛大型葉環，胸佩珠串，臂戴珠狀臂釧。這尊菩薩身軀壯健，胸肌飽滿結實，腰枝纖細，小腹有四塊肌，表現誇張，已趨於形式化。此次展出的六臂觀音菩薩坐像（圖錄18），無論是五官特徵、體態姿勢、身軀結構、或瓔珞樣式，都與這尊克什米爾的彌勒菩薩像近似，只是祂的台座和背光的裝飾更爲華麗，應是西藏藝師的新詮釋。

藏中地區地近尼泊爾，十世紀末至十三世紀時，許多尼泊爾和帕拉王朝的僧侶在此地活動。因此，尼泊爾和帕拉佛教藝術對藏中地區的影響深遠。西藏博物館所藏的一尊不空成就如來坐像（圖錄15），右手作無畏印，左手置於腹前，結跏趺坐。額方面短，眼形如飛鳥。髮髻高扁，長髮披肩，髮絲梳理整齊。三葉寶冠的底部飾以兩列連珠圖案，耳戴花狀大耳璫，胸前佩戴兩重連珠組成的瓔珞。斜披的衣紋簡潔，下裙並無任何衣紋的表現。這些特徵皆與美國洛杉磯諾頓美術館（Norton Simon Museum）所藏的十世紀尼泊爾自在坐菩薩像（典藏號F. 1972.45.13.S: 42）彷彿，無庸置疑尼泊爾是西藏佛教藝術重要的祖源之一。不過比較這兩尊坐像，發現尼泊爾菩薩像的神情恬靜，肌體形塑細膩，柔軟而富彈性。相形之下，西藏博物館的不空成就如來坐像在細節的處理上就略遜一籌。

此次展出拉薩布達拉宮收藏的一尊彌勒菩薩立像（圖錄16），右手作無畏印，左手持一枝龍華樹枝，上置淨瓶。祂額方臉寬，兩頰圓潤，五官秀雅，頂束高髻，頭戴五葉寶冠，冠側的寶繒飛揚，耳戴圓形大耳璫。上身全袒，斜披條帛，下著長裙。胸腹肌肉微微起伏，臀部左移，全身作S形擺動，身軀輪廓優美。瓔珞、臂釧和腰飾並以綠松石鑲嵌，裙子上的圖案也以

銀和紅銅鑲嵌，十分華麗。祂腳下的仰覆蓮台，上下緣皆飾連珠紋，蓮瓣的
瓣尖翹起，是一尊十分典型、十一至十二世紀的帕拉金銅菩薩像。

　　美國克里夫蘭美術館（The Cleveland Museum of Art）收藏中，有一尊
十三世紀的彌勒菩薩立像（典藏號82.48），祂的圖像特徵、身體的輪廓、S
形的姿勢、台座樣式和頭冠寶繪、瓔珞裝飾等，都和布達拉宮所藏的彌勒菩
薩立像十分近似。可是仔細比較，卻發現克里夫蘭美術館的彌勒菩薩立像雙
腿粗壯，缺乏肌肉質感的表現，瓔珞和裝飾的刻劃也遠不如布達拉宮所藏彌
勒菩薩立像那麼細緻。更重要的是，克里夫蘭美術館的彌勒菩薩立像背後並
未仔細處理，顯得粗糙，似有未完之意，此乃西藏與帕拉金銅造像的重要區
別。

　　除了造像外，尼泊爾和帕拉藝術對藏中地區的寺院壁畫和唐卡也影響深
遠。山南地區扎囊縣的扎塘寺創建於1081年，費時十三年始大功告成，目前
只存集會大殿，殿中保存了西藏極為珍貴的早期壁畫（圖5、6）。畫中的佛
像肉髻呈錐狀，髮際作心形，與此次展出帕拉王朝貝葉經上的插畫佛像（圖
錄4、5）如出一轍。脅侍的菩薩額方、鼻挺、嘴寬，嘴唇輪廓以線鉤畫，並
以朱紅畫下唇。八分面菩薩的內側眼瞼突出，雙眉、上眼瞼以及兩唇相接
處，特以墨線鉤提。髮髻高聳，雙層式的寶冠嵌有寶珠，裝飾華美。無論是
畫中人物的五官特徵、髮型和裝飾也和帕拉王朝貝葉經上的插畫菩薩像相
似。此外，畫中的人物皆以凹凸法敷染，將人物的立體感一表無遺。這些表
現手法顯然受到帕拉繪畫的影響，可是在扎塘寺的壁畫裡，也已發現一些西
藏的民族特色。畫中的一些菩薩不再穿著印度式的服式，而著左衽大翻領的
袍服，有些菩薩的高髻上尚見藏式的纏頭，好似西藏貴族一般。足見，早在
十一世紀末至十二世紀初，西藏即試圖在外來的佛畫傳統中，融入西藏的民
族元素，展現開創自己獨立風格的企圖。

　　國立故宮博物院的收藏中，有一幅十三世紀的無量壽佛唐卡（圖7），
全作設色明麗，描繪精細。畫中佛和菩薩的面形、五官特徵、身形體態、寶
冠瓔珞、頭光樣式等，皆上承帕拉佛畫傳統。主尊身形巨大，脅侍和聽法的
菩薩與護法佛母環繞在主尊的四周，形成對稱式的構圖，這種構圖觀念顯然
是受到尼泊爾的影響。脅侍菩薩的頭部和髖部朝向主尊，而外側的肩膀以及
雙腿向外斜，為典型的「三折姿」。佛與菩薩的上身皆罩薄紗巾，下身的長
裙薄如蟬翼，雙腿清晰可見。藍地上飄浮著小花，背光中描繪細緻的渦捲圖
案，仰覆蓮台的蓮瓣翻轉，也描繪得一絲不苟。這些特徵在尼泊爾的唐卡中
屢見不鮮，本幅唐卡無疑是遵循「印度尼泊爾樣式」繪製而成的。此次展出
的山南雅礱歷史博物館的一幅菩薩立像畫幅（圖錄57），祂的基本造型、服
裝樣式、人物的描繪手法、背光圖案和藍地小花
等表現皆與國立故宮博物院所藏的十三世紀無
量壽佛唐卡相似，唯其身軀較為壯碩，繪製的
年代可能較無量壽佛唐卡略早一些。

　　布達拉宮所藏的一幅四臂觀音坐像唐卡
（圖錄58）和西藏博物所藏的金剛亥母唐卡
（圖錄59），都以深藍和紅色為地，構圖對
稱。四臂觀音坐像唐卡中央的三尊菩薩置於一
拱形龕中，主尊的面形呈鵝卵狀，五官娟秀，
脅侍菩薩的身軀纖長。佛龕上方的五方佛皆以
形式化的山石圍起，上畫花樹、動物、禽鳥等
圖案，裝飾華美。金剛亥母唐卡的主尊面有三

圖5　佛說法圖
　　　十一世紀
　　　西藏扎囊縣扎塘寺
　　　西壁北側

圖6　佛說法圖　局部
　　　十一世紀
　　　西藏扎囊縣扎塘寺
　　　主尊背光後方

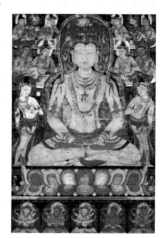

圖7　無量壽佛唐卡
　　　十三世紀　西藏中部
　　　國立故宮博物院藏

眼，三眼圓睜，張口而喝，面容凶忿，四周環以火葬場的各種場景。金剛亥母肩掛長的人頭瓔珞，身佩串串寶珠，裝飾華美，身後背光的火焰紋，均繪製精細。這兩幅唐卡的構圖、人物造型和裝飾意趣皆展現尼泊爾特色，很可能是藏中地區的作品。

　　除了諸佛、菩薩、明王和護法等，弘傳佛法、修行有成的上師，能為習道者指點成佛的迷津，在西藏的地位極為尊崇，因此上師像便成為西藏藝術裡一個重要的題材。國立故宮博物院尚收藏一幅作於十三世紀的達隆（sTag lung）寺住持桑杰溫（d'Onpo，1251－1294）唐卡（圖8），亦採尼泊爾式主尊巨大的對稱構圖。畫中的桑杰溫頂有短髮，額頭方闊，顴骨較高，唇上有

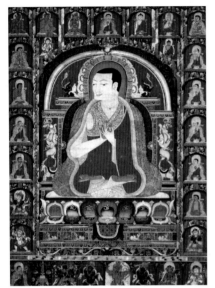

髭，應與本人的容貌近似。全幅以紅色和藍色為地，身著色彩亮麗的僧服。主尊身後的椅背裝飾華麗，除了各式寶石外，尚有象、人騎羊以及摩羯魚等裝飾。這種椅背最早出現於印度的笈多（約320－600）藝術，流行於帕拉時期，在尼泊爾的唐卡上也時有發現。和上述的四臂觀音唐卡一樣，在主龕和小龕的上方都可以發現形式化山形的裝飾圖案。

　　如上所述，西元十一至十三世紀，西藏佛教藝術的風格來源多元，藝術風貌變化多端，區域的差異明顯。大體而言，藏中地區以帕拉尼泊爾風格為主流，克什米爾則對藏西的佛教藝術影響深遠。不過，由於阿底峽等東印度高僧也曾在藏西寺院中活動，在藏西的佛寺壁畫中，也可以發現帕拉藝術的影響。

　　西夏與西藏毗鄰，早在十一世紀末藏傳佛教便已傳入西夏。天盛年間（1149－1169），仁孝皇帝更明確規定，即使西夏、漢和吐蕃三族人均可擔任僧官，可是他們必須會讀誦多種藏文經咒，且通過精通吐蕃語人的考試。西藏的僧侶還在西夏宮廷裡或充任教師，或被封為國師。在仁孝皇帝的支持下，藏傳佛教不但在西夏迅速地傳播開來，且地位也大幅度的提高。黑水城出土十二、十三世紀的唐卡所遵循的即是藏中地區流行的帕拉尼泊爾風格，此即西夏和西藏佛教往來的具體證明。

圖8　桑杰溫唐卡
　　　十三世紀　西藏中部
　　　國立故宮博物院藏

元、明二代藏蒙和藏漢的交流：
十三世紀下半葉至十六世紀

　　十三世紀以後，因為伊斯蘭教徒的入侵，印度佛教一蹶不振，不能再提供西藏佛教任何的養分，而佛教在各教派祖師的弘傳和各封建領主的支持下，在西藏普遍流傳。十五世紀初，宗喀巴·洛桑扎巴（Tsong kha pa blo bzang grags pa，1357－1419）創建格魯派後，西藏的主要教派皆已成立，西藏佛教已發展成熟，佛教藝術的自我面貌也日漸明晰。

　　西元1206年，成吉思汗建立蒙古汗國後，為籠絡西藏，即向薩迦派第四代祖師薩班貢噶堅贊（Sakya pandita kunga gyaltse，簡稱「薩班」，1182－1251）示好。1244年，薩班受蒙古汗國的宗王闊端之邀，代表全藏前往涼州，當時隨行的還有他的姪子八思巴（'Phags pa，1235－1280）。薩班亡後，八思巴繼任為薩迦派第五代祖師，是元世祖忽必烈（1260－1274在位）佛教信仰的啟蒙師。1260年，忽必烈即位後，八思巴更受優寵，封為國師，並賜玉印，掌管西藏地方一切行政事務。同年，在八思巴的建議下，蒙古王國邀請尼泊爾擅長繪畫、塑像、鑄造工藝及建築的藝術家阿尼哥（Anige，1245－1306）率領二十四位尼泊爾的匠師，來至大都（今北京），服務蒙古宮廷，建塔造寺並鑄塑佛像。至元七年（1270），八思巴再次為忽必烈灌

頂，元世祖還晉封他為帝師、大寶法王，賜玉印。世祖以後，元代諸帝皆任命薩迦派高僧為帝師，賜玉印（圖錄77、78、79），薩迦派的聲威日隆，藏傳佛教也成為元朝的國教。在中原地區我們也可以發現許多元代（1260－1368）藏傳佛教藝術的遺存，至元十六年（1279），阿尼哥主持興建聖壽萬安寺的白塔，迄今仍矗立於北京阜成門內大街路北。十三世紀末楊璉真伽在杭州飛來峰所施的石窟造像中，就發現了四臂觀音、度母、摩利支天、尊勝佛母、大白傘蓋佛母、展立的金剛手菩薩像（圖9）等西藏密教的題材，造像風格也明顯受到西藏影響。十四世紀初在杭州鑴刻《磧砂藏》，經書前的插畫不但採取了西藏的畫風，同時也出現了西藏高僧和藏密圖像。

　　明室成立後，對西藏也採取懷柔政策。永樂年間（1403－1424），成祖多次召請西藏各大宗派的高僧至京，並頻頻封以國師、教王、法王等稱號，而這些來至中原的藏僧也多次贈送佛像和唐卡給永樂帝，成祖更敕令鑄造大量的佛像賞賜給西藏僧人，此次展出台座上鑴刻著「大明永樂年施」字樣的金銅佛像（圖錄26、27、28）即屬此類。永樂八年（1410），成祖又依西藏納塘版的《甘珠爾》（藏文佛經，包括經、律二藏），在北京刊刻，分別饋贈西藏噶瑪噶舉、薩迦以及格魯派的僧侶，以籠絡西藏民心。宣德時期（1426－1435），西藏和明朝間的使節團的規模、人數和交往的次數明顯增加，明廷也不斷地贈送西藏銅佛或唐卡。明武宗（1505－1521在位）在宮中尚建立藏傳佛教的寺院，認為自己是噶瑪噶舉派高僧法稱海的化身，自稱為「大慶法王」。自明代立國至十六世紀初，明代宮廷和西藏關係親密。在這樣的宗教氛圍下，北京石景山區法海寺（建於明正統四年至八年〔1439－1443〕）大雄寶殿的天花和藻井佈滿藏密的曼荼羅就不足為怪了。根據碑記，法海寺大雄寶殿中原來尚供奉西藏佛教中最重要的護法——大黑天，只可惜此像如今已經佚失。

　　如上所述，十三世紀中葉至十六世紀，因為政治原因，元、明二代帝王皆禮遇西藏僧侶，二地的往來不斷，西藏為元、明的佛教藝術帶來了新的養分，而在元、明藝術的衝擊下，西藏的佛教藝術也受到了新的啓發。

　　十四世紀時，由於印度佛教藝術影響的式微，尼泊爾在西藏佛教藝術的發展上自然更加重要，八思巴向蒙古朝廷推薦阿尼哥一事即為明證。此次展出的釋迦如來唐卡（圖錄61），主尊釋迦牟尼手作觸地印坐於佛龕之內，佛龕上方魔王波旬的兵將手持各種武器攻擊釋迦牟尼，阻止其成道。畫幅的四周分為許多小格，繪製釋迦佛的生平故事，構圖繁複但對稱。全畫以紅色和深藍為地，色彩妍麗。由華柱與花式龕楣組成的塔形龕，富麗堂皇。裝飾的細節，如頭冠瓔珞、頭光的渦捲紋、坐椅背屏的動物與裝飾圖案、塔形龕上鑲嵌的寶石等，都描繪仔細，極盡華麗之能事。根據這些繪畫特徵，此幀唐卡必然出自尼泊爾藝術家之手。與上述的四臂觀音唐卡（圖錄58）相比，本幅的畫面密實而繁縟，用色更加明艷。這種端嚴瑰麗的畫風漸成為西藏佛教繪畫的主流，除了世界各博物館和私人收藏的唐卡外，位於日喀則市東南二十公里處的夏魯寺的壁畫（圖10）也是其中的翹楚。

　　北京西北方的居庸關雲台乃元順帝敕令修建的，由薩迦派的僧人囊加星吉設計監造，完成於至正三年至五年間（1343－1345）。雲台的券門兩壁鑴刻梵、藏、八思巴、回鶻、西夏和漢等六種文字書寫的《如來心經》經文、咒語和造塔功德記等，券頂浮雕五方佛曼荼羅，券門的南北券面（圖11）浮雕著西藏佛教中象徵慈悲、保護、救度、資福、自在和善師的金翅鳥、龍王、摩羯魚、異獸、童子和象六種動物，學界稱之為「六拏具」，並配以繁縟華麗的渦捲紋，展現了濃厚的尼泊爾藝術色彩。

圖9　金剛手菩薩像
　　　元至元二十九年（1292）
　　　浙江杭州靈隱寺飛來峰

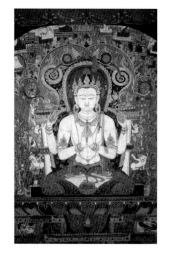

圖10　六字觀音
　　　十四世紀
　　　日喀則夏魯寺
　　　集會大殿

25

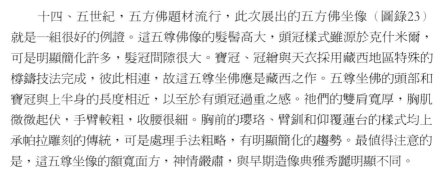

圖11 券門券面
　　 元至正三年至五年間
　　 （1343–1345）
　　 北京居庸關雲台

十四、五世紀，五方佛題材流行，此次展出的五方佛坐像（圖錄23）就是一組很好的例證。這五尊佛像的髮髻高大，頭冠樣式雖源於克什米爾，可是明顯簡化許多，髮冠間隙很大。寶冠、冠繒與天衣採用藏西地區特殊的樺鑄技法完成，彼此相連，故這五尊坐佛應是藏西之作。五尊坐佛的頭部和寶冠與上半身的長度相近，以至於有頭冠過重之感。祂們的雙肩寬厚，胸肌微微起伏，手臂較粗，收腰很細。胸前的瓔珞、臂釧和仰覆蓮台的樣式均上承帕拉雕刻的傳統，可是處理手法粗略，有明顯簡化的趨勢。最值得注意的是，這五尊坐像的額寬面方，神情嚴肅，與早期造像典雅秀麗明顯不同。

夏魯寺所藏的時輪金剛雙身像（圖錄24），是一件十四世紀西藏尼泊爾造像風格的代表作。時輪金剛髮髻高聳，四面、三眼、二十四臂、二足，作展立的姿勢，擁抱著四面、三眼、八臂、兩足的明妃。二者每隻手中皆有持物。頭戴華冠，身披串串細珠連綴的瓔珞，頭冠、瓔珞、臂釧、手環和足環皆鑲嵌著綠松石、瑪瑙等貴重寶石，華麗異常。飄動衣帶形成許多美麗的弧線，在衣端部分還以寶石鑲嵌。全像製作之精緻、裝飾之華麗，實在令人嘆為觀止，唯人物的開面和五官特徵已具藏族特色。

1329年，夏魯寺遭到地震嚴重的破壞，元帝賜予大量財物，命夏魯寺的萬戶重整夏魯寺。為加速工程的進行，夏魯寺萬戶從內地請來許多漢族工匠，參與該寺的重建工作，內地的藝術風格便被帶到西藏。十餘年前在「慈悲與智慧」特展中展出的一幅私人收藏的唐卡，畫羅睺羅尊者。羅睺羅尊者是十六羅漢之一，乃釋迦牟尼佛的獨子，自幼隨佛出家。羅漢本是漢傳佛教藝術流行的題材，由於佛教經籍未載羅漢的圖像特徵，故漢傳的羅漢圖像多無定軌。可是西藏根據釋迦西日的〈十六羅漢禮供〉，手捧寶冠是羅睺羅尊者重要的圖像特徵。本幅羅漢的繪製遵循西藏佛教儀軌，又展現尼泊爾的流風，如深藍為地、紅色的頭光和身光、禪椅華麗等。不過，值得注意的是，在座後，有山石、樹木等自然景觀的表現，毫無疑問地是受到元、明繪畫的影響。只是這些山水元素，裝飾性強，它們的出現並不為表現畫面空間的深度。

十五世紀，明室為了籠絡西藏，製作了大批藏式銅佛、唐卡（圖錄62、63）送與西藏各派高僧，其中以永樂時期的作品最為精美，為許多博物館和私人收藏家爭相蒐購的對象。此次展出的積光佛母像（圖錄28），三面八臂，每面又有三眼，均戴五葉寶冠，冠側繫有寶繒，耳戴大的圓形耳璫。上身全袒，僅著下裙。胸前佩掛著細珠串起的層層瓔珞，繁縟華麗，且戴花形臂釧。這種繁複華美的裝飾在永樂時期的金銅造像上屢見不鮮（圖錄26、27）。胸部微隆，身軀肌肉柔軟，這些造像特色都與西藏十四世紀金銅佛像相似，可是永樂時期的藏式造像，寶冠和瓔珞等都不鑲嵌寶石。佛像和菩薩像的額方臉圓，五官秀美，眉眼細長，嘴角含笑，溫和慈祥，和西藏嚴峻的神情大異其趣。此外，衣裙的質地厚重，遮蓋兩腿，衣褶隆起，線條優美，也與西藏菩薩像薄衣貼體的表現截然不同。同時，台座的蓮瓣豐厚而瘦長。這種的明代宮廷藏傳的藝術風格頗得當時藏人的喜愛，對十五世紀以來的西藏造像產生了深遠的影響。

國立故宮博物院的收藏中有一尊十五世紀的南天王立像（圖12），兩眉緊蹙，雙眼圓睜，身軀粗短，圓鼓壯碩。頭戴寶冠，身穿鎧甲，足登筒靴，衣裾向兩側揚起。從天王這個題材、鎧甲樣式和厚重的衣服，此尊南天王像都與漢地造像有關，可是祂臉部的表情並不似明初的天王那麼誇張，反倒是與尼泊爾的造像較為近似。更重要的是，此像的頭冠、鎧甲、裙子以及靴子都用寶石鑲嵌，依然保存了濃厚的尼泊爾色彩。

圖12 南天王立像
　　 十五世紀　西藏
　　 國立故宮博物院藏

此次展出敏竹林寺所藏的札巴堅參（Grags pa rgyal mtshan）坐像（圖錄37），鬚髮俱白，方面大耳，雙眼有神，顴骨高，法令紋深，嘴角上揚，身軀略胖，肖似真人，是一件寫實性強的上師像。他所穿著的三角雲領大袍，除了花草紋外，在領口和袖緣尚有五鈷杵的圖案。衣褶的襞面隆起，隨著軀體的結構變化，寫實性高，是一尊西藏十六世紀造像的佳作。

十五、十六世紀，雖然尼泊爾流風繼續發展，可是明代對西藏繪畫的影響更加明顯。更重要的是，此時這兩種藝術風格已融合為一，展現出西藏的自我民族面貌，這種風格即使在青藏高原最西端扎達縣的古格都城寺院的壁畫裡也可發現。以古格都城的紅殿壁畫中的無量壽佛三尊像（圖13）為例，主佛與脇侍菩薩心形面龐、主尊形體巨大，構圖對稱，以朱紅和暗藍為地，上畫渦捲花蔓圖案，設色明艷，龕面出現華麗的六拏具和渦捲紋圖案，脇侍菩薩的臀部向內側扭擺，皆上承前期之風，與重視裝飾性圖案美的尼泊爾風格息息相關。可是主佛所穿著的袈裟已不再薄衣貼體，身軀結構藏在厚重的袈裟之下，衣褶層疊，衣紋線條流暢，衣上還畫有明代常見的捲蓮圖案，這些特徵又明顯受到明代繪畫的啓發。

圖13　佛三尊像
　　　十六世紀
　　　阿里地區古格紅殿
　　　南壁

清代藏滿交流：十七至十九世紀

1616年，四世達賴雲丹嘉措（Yon tan rgya 'tsho，1589－1616）突然死亡，洛桑嘉措（Ngag dbang blo bzang rgya 'tsho，1617－1682）被認定為五世達賴。當時洛桑嘉措年幼，所以實際主持格魯派教務的是札什布倫寺寺主的四世班禪羅桑卻吉堅贊（Lobsang qoigyi gyaicain，1567－1662）。清順治四年（1647），清世祖即稱班禪四世為「金剛上師」。順治九年（1652），達賴五世受到世祖之邀至京朝觀，受到清廷隆重的接待，對其禮遇之高、賞賜之豐，遠非元、明兩代可以相提並論。次年，又派禮部尚書、理藩院侍郎等齎送金冊、金印，封五世達賴為「西天大善自在佛所領天下釋教普通瓦赤喇坦喇達賴喇嘛」，確定了達賴為蒙藏地區的宗教領袖和格魯派在藏傳佛教世界中的統治地位。自此格魯派的勢力迅速擴大，寺院數目激增。

清聖祖（1662－1722在位）與喀爾喀蒙古第一高僧哲布尊丹巴（rJe btsun dam pa，1635－1723）私交甚篤，並曾從其受戒。康熙三十六年（1697），聖祖在宮中成立中正殿念經處，主管西藏僧侶念經與造辦佛像事宜。後來以中正殿為中心，在宮中建立了梵華樓、雨花閣、寶華樓等十座藏傳佛教的殿閣。世宗（1723－1735在位）為皇子時，便跟隨二世章嘉國師阿旺洛桑丹修習密法。高宗（1735－1796在位）崇信藏密更篤，乾隆十年（1745），他在三世章嘉國師若必多吉面前跪受勝樂金剛灌頂。此後，每月初四都要舉行壇城修供。北京故宮博物院中所藏的清代藏傳文物裡，乾隆時期的數量和種類最多，誠可謂是清朝藏傳佛教藝術的鼎盛時期。

河北承德的避暑山莊，歷經聖祖、世宗和高宗三代、費時八十七年建成，是清朝第二個政治中心，為清朝皇帝接見外國使節和邊疆少數民族政教首領的地方。在它的周圍，清代諸帝還敕令依照西藏、蒙古藏傳佛教寺廟的形式，修建的十二座藏傳佛教寺院，因此在承德也保存了許多清代的藏傳佛教文物（圖錄44、47、48、52、53、74、110）。

清代，西藏和清廷使團的往來頻繁，佛教藝術交流不斷，因此中原對西藏佛教藝術的影響顯著增加，而西藏進貢的造像和唐卡，也往往成為清宮製作藏傳佛教文物時的粉本。

雖然早在十四世紀的西藏佛教藝術裡，即已發現一些中原的元素，十六

世紀時，中原對西藏藝術的影響或與尼泊爾流風並駕齊驅，或略遜一籌。可是到了十七世紀，則出現了重大的轉變。以唐卡來說，十七世紀以來，早期唐卡常見的主尊巨大、四周或兩側排列對稱小像的嚴謹構圖已不再流行，主尊以外的人物或故事分散於主尊的四周，不再採取完全對稱的布局形式。人物線條流暢，流雲浮動，使得畫面更加活潑（圖錄66）。畫中的人物全以線條鈎勒、色彩平塗的方式表現，早期畫作中所見的立體感已盪然無存。畫中的人物、山石和建築等彼此疊壓，空間深度增加。更重要的是，山水比重明顯增加（圖錄76），它們不再是畫面中裝飾的圖案，而是提供了畫中人物活動的具體場景。換言之，此期唐卡山水元素的裝飾性減弱，寫實性提高。此時唐卡的用色較早期更加豐富，受到明、清青綠山水畫的影響，十七世紀以來的西藏唐卡使用了大量的石綠、石青，有些畫作尚出現泥金鈎勒山石的手法，使得畫作更加金碧輝煌（圖錄65），顏色豐富。有些唐卡還出現漢地繪畫中常見的留白手法。這類畫風應最先在藏東地區出現，後來逐漸發展至全西藏。

根據製作地區，此時的造像大體可以分為西藏和清宮兩種樣式。前者上承西藏早期的藝術傳統，多佩戴鑲嵌著各種寶石的華麗寶冠和繁縟瓔珞（圖錄43、55），只是身軀肌理的處理日益形式化，裙裾和天衣向兩側飛揚，衣褶對稱鋪排，衣紋板滯，早期造像中所見的寫實性已不復見。而清宮樣式（圖錄44）基本上以西藏的作品為粉本，只是兩眼細長、雙頰飽滿、神情溫和，五官面相和西藏的造像（圖錄43）明顯有別，同時也不喜用鑲嵌的裝飾手法。

小結

西元七至十三世紀時，在藏人追求佛法的熱情下，赴印度留學者不絕於途。他們返藏時，屢屢迎請東北印度和克什米爾的高僧入藏宣教。據估計，十至十三世紀間，在西藏協助翻譯經典和怛特羅的印度僧人就有七、八十人之多。隨著教法的完備、寺院的普及和地方勢力的支持，此時教派林立，逐步完成了西藏佛教教義理論的系統。早在十一、二世紀，西藏高僧就被延攬進入西夏境內傳法，甚至被奉國師，西夏晚期西藏佛教盛行。十三世紀中葉至十九世紀，因為政治上的因緣際會，西藏與蒙古和元、明、清的朝廷往來頻繁，西藏佛教也隨之東傳至蒙古與中原。足見酷寒的天候、險峻的高山從未使西藏與世隔絕，西藏文化也絕非保守而封閉。它不但從外來的文化中吸取豐富的養分，同時在西藏佛教發展成熟後，又轉而影響西夏、蒙古和中原，甚至於尼泊爾、不丹等國。

西藏佛教藝術一千三百餘年的發展，正反映著西藏錯綜複雜的文化交流關係。八、九世紀時，西藏從印度佛教藝術中吸收大量的養分，其間亦摻入部分中原成分；十至十三世紀，又融入了東北印度帕拉王朝、克什米爾以及尼泊爾的密教圖像和風格特徵；十五至十九世紀，西藏佛教藝術風格轉變又受到漢地的影響。凡此種種在在說明，西藏佛教藝術在不同外來文化的衝擊和滋潤下，日益茁壯，而綻放出斑斕絢麗的花朵。不過，在此必須一提的是，西藏佛教藝術並非印度、尼泊爾和漢地藝術的翻版。實際上，在九世紀的西藏佛教藝術裡，就已發現狀若吐蕃贊普的佛或菩薩像。十至十三世紀的造像或繪畫裡，又出現了西藏佛教特有、強調宗派傳承的上師像。十四世紀以後，西藏的造像和唐卡中人物的開面和五官皆展現了藏族的特點。在一千三百餘年的發展過程中，西藏也大量吸納了西藏苯教的神祇進入其佛教

諸神的譜系，使得藏傳佛教比印度密教的神系更爲龐雜，圖像內容愈加豐富，西藏的匠師又巧妙地將不同的外來元素融入自己的文化傳統之中，而形成其他地方所不見、民族色彩濃厚的西藏佛教藝術。

藏傳佛教圖像的發展

北京故宮博物院　羅文華

　　藏傳佛教尊神究竟有多少，沒有準確統計，有人誇張地稱爲「難以勝數」。的確，當你來到西藏旅遊時，站在不同時期、不同教派、不同地域的寺廟中，面對紛亂雜陳的大小雕像、唐卡、壁畫，會感到一片茫然，因爲你突然發現自己對於它們的名字、尊格、起源等，幾乎一無所知。但是你大可不必沮喪，因爲即使是一位高僧大德和滿腹經綸的學者也在爲此難題頭疼不已。

　　衆所周知，在西藏，印度佛教消亡前（十二世紀末）的傳統幾乎被完整地繼承下來。大量的密教經典被譯爲藏文，包括尊神衆多的成就法，也包括系統完整的各種曼荼羅經典。藏文大藏經《丹珠爾》中就收錄了大量成就法譯本，卷帙繁浩，根據譯師的不同，大致可分爲四部：1.《巴察百成就法》（Pa tshab sgrub thabs brgya rtsa），也稱爲「一百零八成就法」，由巴察族的楚臣堅贊（Tshul khrims rgyal mtshan，出生於十一世紀初）翻譯，收錄了一百六十多種成就法；2.《巴喱百成就法》（Ba ri sgrub thabs brgya rtsa），由康區（Khams）巴喱地方的仁欽紮（Rin chen grags，1040－1112）翻譯，收錄九十四種成就法；3.《成就法集》（sGrub thabs kun las btus pa），由譯師紮巴堅贊（Grags pa rgyal mtshan，1147－1216）翻譯，收錄二百四十多種成就法；4.《諸天成就法》（Lha so so sna tshogs kyi sgrub thabs），收錄六十多種成就法。其中第三部分《成就法集》和第四部分也統稱爲《成就法海》（sGrub thabs rgya mtsho）。這些成就法譯本中以第三部分《成就法集》影響最大，內容最爲豐富。《成就法集》由印度班智達喬達摩室利（Gautamaśrī）帶到薩迦本寺，後經紮巴堅贊譯出，其中大部分成就法的梵本都可見於《成就法鬘》（Sadhānamālā）。印度學者B. Bhattacharyya 編纂的 *Indian Buddhist Iconography* 一書就是在參校《成就法鬘》多個梵本的基礎上，進行翻譯闡釋的精心之作，名聞學界。由於梵文本先後傳入西藏，陸續譯爲藏文，故內容前後編排次序與《成就法鬘》不同，或有部分遺漏未譯者。

　　另外，藏文大藏經《丹珠爾》中收錄了印度比哈爾（Bihār）邦超戒寺（Vikramaśīlavihāra）大班智達阿帕亞柯羅·笈多（Abhayākaragupta，1084－1130）編纂的《究竟瑜伽鬘》（Nispannayogāvalī）一書，其中收錄了26種曼荼羅，並對每一種曼荼羅的各種形式及其尊神逐一描述，是古印度保存下來的較爲豐富和詳備的圖像學資料之一，成爲印度佛教滅亡以後，尼泊爾和我國西藏地區佛教修行與藝術創作的權威性經典。二世章嘉阿旺洛桑卻丹（Ngag dbang blo bzang chos ldan，1642－1714）對此書作了詳細的注疏。後由竹巴白瑪嘎波（'Brug pa padma dkar po）（1152－1592）譯成藏文並加以注釋，題爲《瑜伽圓滿鬘：法性現觀無邊利他》（*rNal 'byor rdzogs pa'i 'phreng ba ji lta ba'i mngon rtogs gzhan phan mtha yas*）。在西藏，此書成爲曼荼羅圖像學最重要的參考資料之一。

　　由於經典譯本不同，傳承各異，尊神形象各有不同，加之佛教在西藏本土化的進程中，也大量吸納了西藏本土尊神進入其神系，使藏傳佛教神系呈現出異常龐雜的局面。西藏藝術家根據施主的要求，爲不同的教派畫塑各種尊神，每座寺廟也根據各自所屬教派的思想設計內部的壁畫與塑像。這些尊神或爲大家耳熟能詳，或僅出自某派某系推崇的經典、曼荼羅，或爲某地的本土神。粉本不同，經典互異，出身不一，尊神身色、手印、坐姿、持物、表情自然不同，如何準確辨識是個難題。面對如此龐雜的尊神隊伍，如何在經典研究的基礎上梳理出一個系統或一個理論，將大部分尊神納入相當統一的神系中，規定其分類、尊階、尊格以及相互關係，成爲很關鍵的問題。

　　十八世紀以來，藏傳佛教普遍活躍於蒙古高原和皇都京畿地區，學者輩出，施主踴躍，一些成就法的經典被描繪並刊印，廣泛流通，直到今天，無論是在學界還是信衆中仍在發揮重要的影響。另一部分則經過佛教大師的精心整理，形成系統，在展示圖像之外，還確立了獨特的神系結構。下面我們以幾個實例加以介紹。

《五百佛像集》：成就法的圖像化

　　十六世紀覺囊派大師多羅那它（Tāranātha，1575－1634）對《成就法海》一書再行充實，廣泛收集各種成就法，修訂舊譯，補充了他新譯的74種成就法，編爲《本尊海成就法：寶生》（Yi dam rgya mtsho'i sgrub thabs rin chen 'byung gnas）。此著述極受西藏佛教圖像學研究者的重視，義大利著名藏學家G. Tucci給予了很高的評價，將它與《成就法鬘》相提並論。此後，七世班禪丹白尼瑪（bsTan pa'i nyi ma，1782－1853）又在此書的基礎上再加充實後，題名曰《本尊海成就法寶生總匯：寶生義明》（Yi dam rgya mtsho'i sgrub thabs rin chen 'byung gnas kyi lhan thabs rin 'byung don gsal），分爲二卷本，每葉邊均有簡寫書名《寶匯》。《寶匯》由一世哲布尊丹巴（1635－1723）的弟子蒙古著名的佛教學者洛桑諾布歇熱（Čin süjügtü qaγan Blo bzang nor bu shes rab，約1677－？）作注，分爲四卷本。此套四卷本的著作現存美國芝加哥自然史博物館（Chicago Natural History Museum），題名作《本尊海成就法寶源總匯明鑒》（Yi dam rgya mtsho'i sgrub thabs rin chen 'byung gnas kyi lha thabs gsal ba'i me long）。

　　由於藏蒙學者的整理、注釋和宣傳，《寶匯》獲得了極高的聲譽。嘉慶十五年（1810），七世班禪喇嘛爲蒙古王公貴族及信衆數百人開啓本初佛曼荼羅四種灌頂。儀式之後，衆人要求將《寶匯》繪圖並印刷出版。後由蒙古藝人根據這部成就法並補充其他兩部成就法著作，將每位主尊繪成圖像，並開版印刷，題名曰：《寶生納塘百法金剛鬘所述之繪像：利見住》（Rin 'byung snar thang brgya rtsa rdor 'phreng bcas nas gsungs pa'i bris sku: mthong pa don ldan bzhugs so），共分三部分：即《寶生》（Ring 'byung）、《納塘》（sNar thang）和《金剛鬘》（rDor 'phreng）。其主要部分《寶生》所依據的經典即是七世班禪所編訂的《寶匯》，收在第1至144葉，每葉三幅圖像，共432幅，背面爲眞言（咒）。另外兩個部分爲楚臣堅贊編纂的《納塘》（即《納塘百法》，sNar thang brgya rtsa）和印度阿闍梨阿帕亞柯羅·笈多所著《金剛鬘》。《納塘百法》從1至13葉，共32幅。《金剛鬘》從1至20葉，共50幅，三部分合計共516幅。其中一些畫面所繪尊神非止一尊，故全書尊神總數遠在五百尊之上。這本圖像著作就是我們通常所說的《五百佛像集》。

此圖像集爲西方所知甚早，後經歐洲和東方學者不斷搜集新版本，反覆校勘出版，已經成爲學者研究之案頭必備參考書。E. Pander 於1890年在北京偶然得到一套，並在他的文章中發表了其中一部分。其中俄國、印度、德國和瑞士等多個國家的圖書館均收藏有此書的刊本，這些刊本分別由學者們整理出版，其中我們要特別介紹的是瑞士蘇黎世大學民族學博物館收到的一個彩繪本。

我們知道，對於佛教尊神的圖像學研究，或者是尊神身份的辨認，身色、手印、持物、坐姿、坐騎都有同等重要的價值。此前刊出的各種《五百佛像集》刊本均爲木刻本，畫面較小，不唯圖像模糊，特徵不清晰，且無身色表現。即使像立川武藏、森雅秀、山口しのぷ三人合編的*Five Hundred Buddhist Deities* 一書，將其每一幅畫面放大出版，也未有明顯改進。對於研究者與觀賞者而言，不無缺憾。1980年，瑞士蘇黎世大學民族學博物館（Völkerkunde Museum der Universität Zürich）發表了一部新收購的彩繪本《五百佛像集》〔*Deities of Tibetan Buddhism: The Zürich Paintings of the Icons Worthwhile to See*（*Bris sku mchog ba don ldan*）〕，圖像色彩鮮豔，特徵清晰，尊神身色準確，與木版印刷的黑白線條相比，表現了更多的圖像學特徵，極富研究價值。由於此繪本有漢地工匠使用的獨特的數位頁碼，部分經板的包錦使用了漢地材料，每一卷有漢字「一（部）」、「二（部）」等字樣，且在包錦下還發現有漢字題記，推斷此繪本極可能是在北京附近完成的。這是迄今唯一一部手繪本《五百佛像集》。

《五百佛像集》的《寶生》部分主要包括以下幾類尊神：1. 初起尊；2. 無眷屬如來；3. 曼荼羅主尊；4. 金剛亥母及眷屬；5. 觀音；6. 度母；7. 金剛手；8. 馬頭金剛；9. 不動金剛；10. 長壽尊；11. 智慧尊；12. 金剛座保護尊；13. 大力金剛母；14. 雜尊；15. Śākyarakṣita傳承諸尊；16. Sūryagupta所說二十一度母；17. 財寶尊；18.—20. 大黑天；21. 怖畏天母；22. 閻魔和閻咪；23. 結束尊。

這23類尊神或以尊名分，如：如來（2）、觀音（5）、度母（6）等，或神格分，如：長壽尊、智慧尊、金剛座保護尊，或以傳承分，如：Śākyarakṣita傳承諸尊。這就是《寶匯》原典的結構，刊本僅按成就法內容順序，將其逐一形象化而已，並未做任何的調整和改變。由於尊神數目眾多，內容豐富，且每位尊神的姿態、手印、所持的法器均嚴格依據經典而繪，還有不少組合尊神，故學術價值極高。可以說，我們通常能見到的絕大部分的西藏尊神均可以在此書中找到。但是，這種圖像學著作也有一個缺點。由於每個畫面均是按照成就法經典的內容排列的，以類別和傳承關係爲主，每類尊神之間並無一定的邏輯關係，同類尊神由於傳承不同，分別在不同的地方出現。對於普通讀者而言，不免有些紛繁和混亂之感，如果不是對這些成就法的經典瞭若指掌的人，恐怕無法把握其結構，查閱和對照使用更是不便。

無論如何，《五百佛像集》的重要性是不言而喻的。目前有Walter Eugene Clark 所編*Two Lamaistic Pantheons* 一書中有五百佛像的梵、藏文名號檢索，最爲詳盡方便。

新體例的創新：《三百佛像集》

一部早於《五百佛像集》出版的代表性的圖像學著作《三百佛像集》標誌著一種新體例的開始，體現了藏傳佛教圖像學著作編纂中很多觀念上的創新，它克服了《五百佛像集》的體例缺陷，結構清晰簡明，方便實用。

《三百佛像集》全名為《上師、本尊、三寶、護法等資量田——三百佛像集》（*Bla ma yi dam mchog gsum bka' sdod dang bcas pa'i tshogs zhing gi sku brnyan sum brgya'i grangs tshang ba*），此書名見於該書開篇所附三世章嘉國師若必多吉（Rol pa'i rdo rje，1717－1786）的藏、蒙文前言中。美國的 P. Berger 教授對此進行了專門研究，其成果發表在 *Empire of Emptiness: Tibetan Art and Political Authority in Qing China* 一書中。她認為，前言是蒙、藏文，而尊神名號只用藏文，且有漢文頁碼編號，由此推測此書當刊刻於北京，可能是為北京能讀藏文的蒙古喇嘛修習觀想使用。對於此刊本的成書年代，她也作了仔細的推敲。結合她的觀點，我們可以大致得出相近的結論。書中收錄了七世達賴喇嘛羅桑格桑嘉措（Blo bzang bskal bzang rgya mtsho，1708－1757）、六世班禪像羅桑貝丹益西（Blo bzang dpal ldan ye shes，1738－1780）的畫像。另外，赤欽阿旺確丹（Khri chen Ngag dbang mchog ldan，1667－1751）、赤欽洛桑丹貝尼瑪（Khri chen Blo bzang bstan pa'i nyi ma，1689－1762）和濟嚨胡圖克圖洛桑貝丹（rJe drung blo bzang dpal ldan。後者極可能是著名的八世濟嚨胡圖克圖，全名洛桑貝丹堅贊（blo bzang dpal ldan rgyal mtshan，1708－1759）。據記載，他一直到乾隆十三年（1748）才奉旨到北京擔任雍和宮的大堪布，所以《三百佛像集》成書不會早於1748年。另外，由於大部分上述「當代」祖師均活到十八世紀六〇年代，估計此書編成的年代也不會晚於1760年。也就是說此集應編成並刊行於乾隆十三年至二十五年間，也就是章嘉國師精力最旺盛，最多產的年齡，他大量的譯著都完成於此時。民國時期該書經版還保存在嵩祝寺天清蒙藏翻經局，可能從乾隆時期直到民國時期一直在刷印。此圖像集中每位尊神最初沒有漢文名號，民國時期，德國學者E. Pander 在雍和宮找到了一個刊本。根據他的回憶，他發現的這個圖像集上面有由寺內喇嘛翻譯的部分尊神的漢文名號以及根據漢文名號譯出的滿文名號，應完成於清代後期。

學術界普遍認為此集的編者就是三世章嘉國師若必多吉。但從上師像中有章嘉本人出現這一點來看，這個觀點似乎有點問題。無論如何，將自己的畫像畫入，與班禪達賴等上師並列，未免過分張揚。或許更符合邏輯的結論是，此書的編者是章嘉弟子，或其他駐京高級喇嘛，章嘉僅為之作序而已。

潘德最早對此集作了研究，並發表了論文，引起了學術界的廣泛關注，自1903年Albert Grünwedel 在聖彼德堡（St. Petersburg）出版的《佛學叢刊》（*Bibliotheca Buddhica*）上發表了《三百圖像集》（*Sbornik izobrażenii 300 burkhanov*）全部圖像以來，直到今天，在歐洲、印度、中國前後數次再版，其中以北京法源寺的版本最完整。另外，在紐約美國自然史博物館（American Museum of Natural History）還保存了三幅唐卡，描繪了全部三百尊佛像，每幅唐卡以方格排列諸尊，共11行9列，共計99尊。尊神之上分別以刊本第一葉的三尊彌勒菩薩、釋迦牟尼佛和文殊菩薩為中心，標識每幅唐卡的順序，故每幅合計100尊。尊神圖像清晰，色彩鮮豔，足以彌補硃印和墨印本之不足。

根據蒙、藏文前言記載，三百尊神分成七大類：1.上師（印度祖師、西藏祖師和大成就者），2.本尊，3.佛類，4.菩薩，5.聲聞、緣覺（羅漢），

6.勇士空行母，7.護法等。全書尊神揀選嚴謹，分類清晰，顯然有章嘉國師的影響存在。所有的尊神均從大量成就法經典著作中選出，精心編排，反映出編者的格魯派特色和揀選標準，打破了傳統以成就法爲主題的圖像編排方式。

《五百佛像集》和《三百佛像集》分別採用了不同的方法，將經典所載的尊神表現出來。前者以尊重原典爲原則，適合具有較高水準的研究者和修行者使用。後者以自身體系爲原則，有普及佛教尊神的意圖。《三百佛像集》的分類方法和原則，已經成爲學者在藏傳佛教神系的研究和分類時必須參考的材料。換言之，藏傳佛教所有圖像學的著作均脫離不開這兩種模式，前者是對印度佛教傳統的繼承，是各種成就法經典主尊圖像的總集；後者開創了一種新的體例，通過對眾多尊神的取捨編排，體現自己所屬教派的觀點。

這兩本圖像集中，每幅畫面背後均附該尊神的經咒。這些都是成就法在傳播過程中最重要的元素，即尊像的觀想以及經咒的諷誦。同樣的作品還見到民國時期刊印的《米札金剛鬘各法主尊像》，其中收集了曼陀羅經典的主尊圖像和經咒，每個藏文經咒還附有漢文讀音，說明像與咒在上師傳法過程中同等重要。從學術研究的角度來看，成就法經典的圖像化不僅爲藏傳佛教造像、繪畫提供了直觀的經典依據，更爲尊神的普及和傳播提供了重要的範本。

清代宮廷的最後完善：
《諸佛菩薩聖像贊》與梵華樓銅造像

元代藏傳佛教正式進入內地宮廷中，當時宮廷法事活動活躍之程度從歷史文獻中可見一斑，而實物資料則爲數寥寥。明代宮廷藏傳佛教也頗爲活躍，仔細梳理下來，能爲本主題所用的材料並不多。明代宮廷對藏傳佛教尊神圖像的瞭解究竟有多少，並沒有更多的材料能夠證實，除了兩岸故宮保存的零星幾部由內府抄經插圖之外，只有永樂版藏文《大藏經》工程最爲浩大，尊神數量最多。

明永樂八年（1410）刊印的藏文《甘珠爾》是以西藏納塘版抄本爲基礎雕版硃印，西方學者研究之後認爲在康熙版藏文《甘珠爾》中摹繪了這些尊神形象。相對完整的永樂版藏文《甘珠爾》目前僅在西藏的色拉寺、布達拉宮等處有保存，外人無法看到。從已發表的部分插圖來看，每尊神有漢藏文尊名對照，圖像清晰，但相關研究成果也很少。

至清代宮廷，情況爲之一變。康熙、雍正、乾隆三朝均致力於滿、蒙古、漢、藏文字大藏經的翻譯、整理和刊印。此外，清宮爲供奉之用，還不斷抄寫藏文《大藏經》，清康熙八年（1669）泥金抄本的藏文《甘珠爾》，乾隆時期又在康熙抄本的基礎上改版重抄數部。這些刊本和抄本均保存了大量有關圖像學的資料，其豐富程度爲前朝所無法比肩。近年來這些資料陸續得以出版，供學術界使用。內蒙古學者拉·拉西色楞根據內蒙古大學圖書館所藏康熙五十九年（1720）北京版木刻朱印版蒙文《甘珠爾》經護經版上的全部插圖，原書以蒙、藏文標示尊名，共繪尊神756尊。2005年，筆者整理並出版了北京故宮博物院和西藏布達拉宮藏滿文《大藏經》的全部插圖，原書以滿、藏文標示名號，共繪尊神709尊。2007年臺北國立故宮博物院出版了康熙泥金抄本藏文《甘珠爾》（也稱《龍藏經》）的全部插圖，原書以滿、藏

文標示尊名，共繪尊神756尊。此三種《大藏經》插圖均爲紙本彩繪，康熙本書工最佳，滿文本、蒙文本次之，尊神數量眾多，圖像特徵清晰準確，且題有尊名，學術價值較高，不足之處是，尊神以組合尊爲主，沒有完整的系統，它們可以作爲圖像學的補充，但並不能完全展示藏傳佛教神系的結構。

　　清代宮廷藏傳佛教神系體系之完備主要仰賴於清代唯一的國師章嘉呼圖克圖。康熙時期（1662－1722），二世章嘉國師阿旺洛桑卻丹長住北京，深得康熙帝的倚重，也與其他皇子過從甚密，曾指導皇四子雍親王胤禛（即後來的雍正帝）修行禪法；晚年又受十二子允祹之託，著《諸尊身色印相明錄》（lha'i mang po'i mngon rtogs phyogs bsdebs）一書，列舉出藏傳佛教重要的本尊神、佛、菩薩共26尊，以詩體描述其圖像學特徵，並給出其心咒和根本咒，作爲禮拜諷誦之用。三世章嘉若必多吉幼年時即由雍正帝下旨從青海接到北京，與皇子弘曆（即後來的乾隆帝）同窗學習，二人私交甚篤。宮廷和京城的良好教育環境將他培養成爲一名佛學造詣深厚，精通滿、蒙、漢、藏、梵等多種語文的大師，一生襄助乾隆帝弘揚佛教，在推動宮廷內外、京畿地區以及蒙藏地區的藏傳佛教建設和發展方面居功至偉。他爲清宮所編輯的圖像學著作即是《諸佛菩薩聖像贊》。

　　此圖像學著作最早由時在燕京大學擔任教席的前沙俄學者 Baron A. von Staël-Holstein（1877－1937）在北京一位書商的手裏發現，後由國立北平圖書館收藏。1928年，Baron A. von Staël-Holstein 撰文極爲推崇此書。他認爲此書的價值在於這是最新發現的章嘉國師的第二部重要著作。《諸佛菩薩聖像贊》收錄尊神360尊，分爲23類，與章嘉的第一部著作《三百佛像集》相比，二者所收尊神不盡相同，可以互相參見補充。另外，《三百佛像集》尊神名號僅有藏文，而《諸佛菩薩聖像贊》有滿、蒙、漢、藏四體文字，價值更在其上。當時北京皇家寺廟和歐洲各國博物院中收藏的乾隆年間所製擦擦佛，正是依照《諸佛菩薩聖像贊》所繪形象塑造。對於《諸佛菩薩聖像贊》創作的時間，他認爲《三百佛像集》中章嘉本人的肖像位列祖師像中，而《諸佛菩薩聖像贊》不見。這說明，他在編《三百佛像集》時，「自以爲功行圓滿，可廁身于諸天之列」。如果此說成立，則《諸佛菩薩聖像贊》的成書當在《三百佛像集》之前。1928年，Baron A. von Staël-Holstein 在應邀前往美國哈佛大學訪問時，將他在中國收集的一批圖像學資料交由美國哈佛大學圖書館收藏。1937年美國梵文教授 Walter Eugene Clark 在此基礎上整理出版了《兩種喇嘛教神系》一書。Clark 教授的這部重要著作首次發表了 Baron A. von Staël-Holstein 在北京收集的兩部分最新的圖像學資料 —— 清宮慈寧宮花園寶相樓樓上的732尊小銅像和《諸佛菩薩聖像贊》。他盡可能地復原了每尊的梵文名號，精心編纂了當時最重要的四部圖像學資料（寶相樓、《諸佛菩薩聖像贊》、《三百佛像集》和《五百佛像集》）所有尊神的梵文名號檢索，藏文和部分漢文名號的檢索，以方便研究使用（圖1、2）。

　　《諸佛菩薩聖像贊》原有序言一篇，出版時略去。前言爲此書的編者以及出版年代的確定提供了重要的證據，可是一直未受到應有的重視。特將全文抄錄於下：

　　三百六十尊佛像贊。粵稽三百六十尊佛像乃我皇上德契金容，極晨昏之齋肅，心周貝葉，溯寶相之莊嚴，爰命章嘉胡圖克圖檢藏經中諸佛寶號永宜供奉者，排集尊次，編列字型大小。天字型大小般若道祖師十尊，地字型大小秘密祖師八尊；元字型大小菩提祖師十尊；黃字型大小大秘密佛三十四尊；宇字型大小諸樣秘密佛十四尊；宙字型大小五方佛五尊；洪字型大小三十五佛三十五尊；荒字型大小十方佛十尊；日字型大小六勇佛六

圖1　除諸惡難救度佛母
　　　《諸佛菩薩聖像贊》
　　　第206號
　　　清代　十八世紀
　　　中國國家圖書館藏

圖2　除諸惡難救度佛母擦擦
　　　清代　十八世紀
　　　北京紫禁城慈寧花園
　　　咸若館

尊，月字型大小藥師佛七尊；盈字型大小諸樣佛五尊；昃字型大小文殊化
像菩薩十三尊；辰字型大小觀世音菩薩化像二十尊；宿字型大小毗盧佛壇
場內菩薩十六尊；列字型大小諸樣菩薩七尊；張字型大小保護佛母五尊；
寒字型大小救度佛母二十二尊；來字型大小諸樣佛母四十四尊；暑字型
大小十八羅漢十八尊；往字型大小諸樣羅漢七尊；秋字型大小勇保護法
二十一尊；收字型大小財寶天王五尊；冬字型大小諸樣護法三十八尊，共
三百六十尊，成二十三堂，朝夕崇祀，功德之大，直括龍藏全備。荷蒙眷
注，親承賞賜，祗拜之下，瞻淨土為胎，宛聚沙成佛。舉小見大，不盈尺
而參丈六金身。斗室之中，儼覲靈山千億。其排序成堂，由祖師而次及金
剛、秘密諸佛、菩薩、天行佛母、羅漢尊者、護法天王等像，乃參悟灌念
之後先，又升堂入室階級也。猗歟，盛哉！惟祈諸佛慈靈佑予闔家康泰，
仰荷皇上之恩賜，又得我佛之垂慈，故將諸佛繪成圖像，每尊敬係以贊，
以期志虔誠於無替云爾。

據此，我們可知，此圖像集確為章嘉所編，後經序言作者請人繪成圖像（或
可能作者自繪），並非宮中所繪；至於此前言作者的身份，從文中口氣判
斷，決非一般人物，而是與清帝關係極為密切的人物。在清宮《造辦處活計
檔》中，我們找到了有關此書的形成過程的詳細記載。

　　乾隆十四年四月十一日（1749年5月26日）乾隆帝交給造辦處一份上面
繪有360尊佛像的滿洲字畫佛像摺子。根據360尊這個尊神數量我們就可以知
道，必為《諸佛菩薩聖像贊》無疑。隨後，造辦處奉旨根據這個畫本做陰陽
擦擦佛模各一套。乾隆十五年十二月十一日（1751年1月8日）在鑄造出來的
銅佛模子背後刻滿、蒙、漢、藏四種文字的尊名。後又在下沿增刻「大清乾
隆年製」款。乾隆二十二年十一月初十日（1757年12月20日）陰陽佛模最後
完成，其中「陽佛模三百六十尊」供奉於清宮佛堂中，「陰佛模三百六十
尊」則由莊親王允祿負責製作擦擦三百六十佛。現在用這套銅佛模做成的擦
擦佛有12套仍然供奉在紫禁城慈寧花園咸若館中。

　　現在返回到《諸佛菩薩聖像贊》的前言，原來讀不明白的地方就豁然開
朗了。原來的360尊畫佛像滿文摺子就是三世章嘉所呈進。前言的作者肯定
就是負責製作擦擦佛的莊親王允祿。他得到了一套乾隆帝賜給的360尊擦擦
佛，由是感激，遂命畫工依此擦擦繪製成冊，以示崇禮。這就是我們現在所
見的《諸佛菩薩聖像贊》畫本。其完成的年代應在乾隆二十二年（1757），
或此後不久。允祿是康熙帝的第十六子，因裕親王死後無嗣，雍正元年
（1722）過繼為子，襲爵位。他歷經康、雍、乾三朝，事蹟並不突出，但與
雍正帝關係至密，是雍正帝修禪的重要成員之一，法號愛月居士。乾隆時期
他一度主管內務府事務，是一個虔誠的佛教信徒，宮廷中很多的藏傳佛教建
設均與他有密切的關係。

　　根據前言所列舉的23堂（類）尊神，與《三百佛像集》體例相近，均是
以尊神的類別按照神系的階位由高向低排列，從祖師開始，到諸佛（秘密
佛、五方佛、般若佛）、菩薩、空行佛母、羅漢、護法等，但分類更加明
晰，每類尊神又細分出不同的組合和類別。如祖師再分為般若祖師（即印度
大乘祖師）、秘密祖師（印度大成就者）和菩提祖師（西藏祖師），佛類分
為大秘密佛（即密教本尊）、五方佛、三十五佛、十方佛、六勇佛（過去六
佛）、七藥師佛（後四類為般若佛，即顯宗佛）等，菩薩分為文殊菩薩、觀
音菩薩以及金剛界曼荼羅中的十六尊菩薩組合等，空行與佛母類又分為五保
護佛母、二十一佛母等類，護法類中再分為勇保護法（大黑天）、財寶天王
等，體現了章嘉本人的創意。很多尊神的漢文名號都進行了重新翻譯，而這

些新譯名號在清宮的唐卡、造像和各種題記中均被廣泛使用，成爲宮廷特色。最明顯的例子是，大黑天被譯爲勇保護法，只見於宮廷使用。大多數譯名遣詞文雅，長短一致，音律流暢，如二十一度母成員中所譯名號有：成就一切救度佛母、除惡趣救度佛母、大慧金色救度佛母、大柔善救度佛母、大善秋月救度佛母、度脫衰敗救度佛母等。這與章嘉精通漢語有直接的關係。

圖3　無上瑜伽品父母間
　　　樓上內景
　　　清代　十八世紀
　　　北京紫禁城寧壽宮花園
　　　梵華樓上第二品間

360尊像訂爲五冊，右頁面繪像，左頁面書漢文贊。每個畫面的背景裝飾、頭光、背光、蓮座等部分全是手繪，局部以淡墨暈染，很可能是由多位漢族畫師所繪。畫工精細，圖像特徵清晰，有準確的漢譯名，是宮廷圖像著作的代表性作品，見拙編《諸佛菩薩聖像贊》（影印國圖保存本）。

乾隆帝對於藏傳佛教尊神圖像和神系抱有濃厚的興趣，並一直探索用各種形式加以直觀地表現。乾隆二十二年至四十七年間（1758－1783），在宮禁苑囿內先後營建的八座妙吉祥大寶樓（Phun-sum tshogs-pa'i gtsug-lag-kang，清宮檔案中稱「六品佛樓」），紫禁城內有其四：建福宮花園內的慧曜樓、中正殿後淡遠樓、慈寧宮花園內的寶相樓和寧壽宮花園內的梵華樓；長春園有其一：含經堂西梵香樓；承德避暑山莊有其三：珠源寺中的衆香樓、普陀宗乘寺大紅台西群樓與須彌福壽寺妙高莊嚴西群樓。Walter Eugene Clark 書中發表的就是 Baron A. von Staël-Holstein 收集的慈寧花園寶相樓樓上銅佛造像照片資料。紫禁城內另一座保存完整的妙吉祥大寶樓現存寧壽宮花園，叫梵華樓（圖3）。它的資料最近也已經在北京故宮博物院編的《梵華樓》一書中全面公佈。

妙吉祥大寶樓內部結構和陳設基本相同：七開間，上下兩層，明間樓上供宗喀巴大師像，樓下供釋迦牟尼佛；左右兩邊各三間，共六間。由左向右分別排列般若品、無上瑜伽品父續、無上瑜伽品母續、瑜伽品、德行品、功行品，清宮檔案稱爲「六品佛樓」。六品間樓上左右兩牆設小龕61個，每龕供奉黃銅小像一尊，每間共122尊，均爲每品主要經典及曼荼羅所敘重要尊神之造像，加上每間正壁供桌上供各品主尊大像9尊，六間共計銅像786尊。每尊小像蓮座上沿鑄「大清乾隆年敬造」款，下沿刻寫漢文尊名，背後刻各間的品名。龕下另供諸品相應的法器和經典。樓下各品間正中供各式佛塔一座，三面壁上掛供護法神唐卡各一幅。上下六間每間均有滿、蒙、漢、藏四體文字的題記，指明此間所供佛像或唐卡的內容及經典依據（見下表）：

六品佛樓上下各間所供主尊像

	第 一 間	第 二 間	第 三 間	第 四 間	第 五 間	第 六 間
品間	大乘般若品	無上陽體根本品	無上陰體根本品	瑜伽根本經品	德行根本品	功行根本品
樓上所供主尊	釋迦牟尼佛	密集不動金剛佛	上樂王佛	普慧毗盧佛	宏光顯耀菩提佛	無量壽佛
樓下唐卡所供主尊	白勇保護法	六臂勇保護法	宮室勇保護法	吉祥天母護法	紅勇保護法	騎獅勇保護法
樓下琺瑯塔內所供主尊	密集不動金剛佛	上樂王佛	藥師七佛	摩利支天	尊勝佛母	

儘管我們並沒有找到明確的檔案資料證明此項工程是出自章嘉國師之手筆，但我們有理由相信，只有他才有此能力和威望擔綱此任。根據統計，除去部分重複的尊神名，其特徵各異的尊神至少不下七百五十尊，遠遠超過《五百佛像集》的數目，更何況還要將每尊的藏文名號譯成漢文，工程量之

大可以想見，非章嘉國師而不能。

　　與以往的圖像學資料不同的是，妙吉祥大寶樓的銅造像尊神並非由尊神的類別和神階排列，而是依據藏傳佛教格魯派「由顯入密，顯密兼修」的理論而設計，依修行的次第排列，每個次第選擇組合神和重要主尊鑄像供奉。所謂的般若品，就是顯教，即波羅蜜乘，其餘五品均爲密教次第，又稱金剛乘。第四品的無上瑜伽品又分爲父續（即生起次第）和母續（即圓滿次第），合爲六品。每尊造像漢文佛名與屬品間的標幟，直接指明其身分和歸屬，這是以前任何圖像學資料都沒有的特點。立體造像將眾多尊神的圖像特徵清晰準確地表現出來，不僅直觀而且系統完整。總之，妙吉祥大寶樓內所供的六品銅造像是清乾隆時期對密教四部神系完整和系統化的建構，是迄今最爲豐富、最爲龐大的藏傳佛教圖像學的寶庫，具有十分重要的學術價值。

　　對於乾隆帝探索藏傳佛教神系和圖像的心路歷程可以從他最初設計妙吉祥大寶樓，並由此對其他佛堂陳設產生的影響窺其一斑。乾隆十四年（1749），中正殿一區的雨華閣建成，爲一座四層大佛堂，但顯然乾隆帝當時並沒有一個明確而統一的陳設思路，除第四層供奉無上瑜伽品的密集金剛、上樂金剛和大威德金剛三大本尊外，其餘三層無論是唐卡和佛像只能用「隨意擺放」四個字來形容。至妙吉祥大寶樓設計完成，並至第三座眾香樓整個內部六品陳設已臻成熟時，乾隆二十六年（1771），雨華閣正龕所供佛像進行了撤換，按照密教四部的思想重新佈局，形成了今天我們所見到的由一層至四層分別展示功行品、德行品、瑜伽品和無上瑜伽品的陳設，與妙吉祥大寶樓的主旨完全一致。由此可見，妙吉祥大寶樓的設計對於清宮藏傳佛教法物製作、佛堂內部陳設的影響是很大的，由此奠定了清宮藏傳佛教繁榮和發展的基礎，也是漢地對藏傳佛教圖像和神系探索的最後成果。

西藏唐卡藝術的發展與漢藏藝術交流

中國藏學研究中心　熊文彬

　　漢語「唐卡」爲藏語 thangka 的音譯，是藏傳佛教繪畫藝術中廣爲流行，也是最爲獨特的一種藝術形式。因其形式類似於內地的卷軸畫，因此也有卷軸畫之稱。絕大多數唐卡爲布畫和帛畫，即以布或絲絹爲底設色創作而成。其規格不盡相同，大者數十平方公尺，如哲蚌寺在雪頓節期間所展唐卡就十分巨大，小者僅有數十平方公分，但普通唐卡的尺寸通常在一至二平方公尺之間。關於其淵源，學術界至今尚無定論。部分西方學人認爲它脫胎於印度、尼泊爾早期朝聖者隨身攜帶的一種被稱之爲 Patra 的卷軸畫，而越來越多的學人則認爲其與成形於北宋時期的宣和裝卷軸畫關係密切，因爲二者的形式和裝幀都如出一轍。

　　藏傳佛教萬神殿中的諸佛、菩薩儘管也是傳統唐卡藝術表現的核心題材，但因質地和表現材料的迥異，與雕塑和壁畫等其它藝術形式相比，唐卡展示出自己別具一格的藝術形式和魅力。

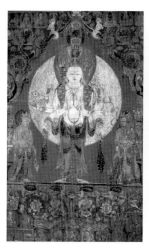
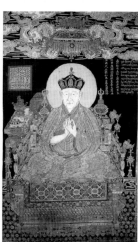
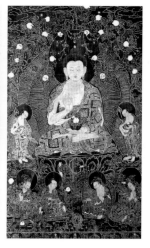

圖1　千手千眼觀音　　　　圖2　大慈法王　　　　　圖3　毗婆尸佛
　　　十五世紀　西藏西部　　　　緙絲唐卡　　　　　　　拓印唐卡
　　　私人收藏　　　　　　　　　明代　十五世紀　　　　清代　十八世紀
　　　　　　　　　　　　　　　　西藏色拉寺藏　　　　　北京故宮博物院藏

唐卡的種類

　　從歷史記載和現存實物來看，唐卡的種類十分繁多，不僅有大量布面設色的繪畫唐卡（圖1），通經斷緯的緙絲唐卡（圖2），散發出獨特墨香的拓印唐卡（圖3），而且還有具有三度空間感的堆繡唐卡（圖4）。更爲珍貴者，還有用各種珠寶製作的珍貴唐卡，如西藏山南地區的昌珠寺即保存有一件用珍珠爲材創作的珍珠唐卡，彌足珍貴。這些不同的唐卡各放異彩，精彩

圖4 尊勝佛母 堆繡
清代 十八世紀
北京故宮博物院藏

圖5 金剛薩埵 金唐
十八世紀 西藏中部
北京故宮博物院藏

圖6 佛誕
十四世紀 西藏西部
私人收藏

紛呈。按材料和製作模式，常見的主要唐卡可以分爲繪畫唐卡、織繡唐卡和印製唐卡等三大種類。

　　繪畫唐卡是唐卡藝術形式中流行最廣，也是最爲常見的主要形式。按底色，繪畫唐卡又分爲彩色唐卡、金色唐卡（圖5）、朱砂唐卡和黑色唐卡等幾種。通常而言，繪畫唐卡的繪製在準備好畫框、畫布之後，一般都要經過打草圖、鉤墨線、敷色、暈染、用色線再次鉤線、暈染、上金、開眼等過程。線條和色彩的有機組合和奇妙變化是繪畫唐卡的主要技法。其中，金色唐卡和黑色唐卡別具一格，獨具特色，其特點是長於線條的運用，效果類似於白描。在這兩種形式中，底色通常爲大面積的單色、即金色或黑色，而形式則全部爲白色的線條鉤勒而成，形式在底色和線條的對比之下格外醒目，具有三度立體空間效果。線條如行雲流水，自然流暢，體現出高超的藝術技巧，令人嘆爲觀止。

　　織繡唐卡又有緙絲唐卡（圖錄60、62）、織錦唐卡、刺繡唐卡（圖錄63、81）和堆繡唐卡（圖4）之分。其中，尤以緙絲唐卡和織錦唐卡最爲著名。這兩種樣式從元代開始大規模流行。由於西藏和藏區不產絲綢，同時也沒有相應的緙絲和織錦工藝，因此這些作品通常都在內地的絲綢中心蘇州、杭州、成都等地製作而成。這些唐卡製作精美、工藝考究，堪稱唐卡中的上乘之作。本次展覽中展出的布達拉宮的密集金剛唐卡（圖錄63）、不動明王緙絲唐卡（圖錄60）和西藏博物館的大慈法王像（圖錄81）都是元、明時期這一藝術的代表傑作。

　　印製唐卡主要有版印唐卡和拓印唐卡兩種形式。版印唐卡的形成則相對較晚，伴隨著內地雕版印刷術的傳入而逐漸興盛。雕版印刷術不僅極大地繁榮了西藏的書籍流通和文化傳播，同時也孕育出了一種新的藝術形式，即用來印製唐卡。西藏的納塘寺、拉薩的雪印經院和四川的德格印經院都是印製唐卡的著名中心。拓印唐卡主要是將唐卡繪畫雕刻在石材上，而後進行拓印，其流程與碑刻類似，清代乾隆時期北京雕刻的七佛圖便是其中的傑出代表。

技法特點

　　與雕塑和壁畫藝術形式相比，唐卡藝術儘管在表現形式和技法上不乏共通之處，但也體現出自身與眾不同的特點。在題材的表現上，這三種藝術形式都擅長於諸佛菩薩單尊和組像的表現，不同之處是，於共通之中體現出各自不同的優勢。比較而言，由於空間的元素，雕塑更擅長於大型諸佛菩薩單尊和組像的表現，壁畫更擅長於情節複雜的大型歷史畫、風俗畫、佛傳故事畫和本生故事畫的表現，而唐卡則擅長於佛傳故事畫（圖6）和佛本生故事畫等情節連續的長篇題材。其形式類似於現代的連環畫，按照故事情節的發展，每幅作品集中表現其中一個故事情節。因此，每幅作品既能獨立成章，也能前後渾然一體。如薩迦寺現存二十五幅一組的八思巴畫傳唐卡就將這一特點發揮得淋漓盡致，本次展出的即是這一系列連環組畫之一（圖錄76）。

　　在構圖和空間處理上，根據題材和畫面空間的特點，唐卡主要採用中心構圖法、敘事性構圖法和二者相結合構圖的方法。中心構圖法主要在表現諸佛菩薩、壇城、佛傳故事、本生故事和歷史題材中採用，其突出的特點是強調中心人物或主尊的表現。一般而言，諸佛、菩薩是構圖的中心，占據畫幅中心主要位置，其上下左右爲脇侍或次要人物，脇侍構圖較小，均環圍在中心人物四周，猶如眾星拱月。構圖中心突出，主次分明，完整嚴謹，注重對

稱、協調。以此次展覽的布達拉宮藏不動明王緙絲唐卡（圖錄60）為例，此幅作品一共織製了十三身人物形象。其中主要人物不動明王位於畫面的中心，並且占據了畫面的主要空間。接著，在其四周分別對稱地構圖了四身上師和佛母小像；最後在畫幅頂部和底部又分別對稱地構圖了五身小像，即畫幅頂部的五身五方佛和底部的三身菩薩和二身護法神。在早期唐卡的構圖中，中心人物四周的脇侍小像之間通常用方格線條來劃分、構圖，給人以規整、嚴謹、協調之感，但在後期構圖中，方格線條逐漸被雲紋、樹木、山水等自然圖樣所替代，更富於裝飾性韻味。

與中心構圖法相比，敘事性構圖更加強調畫面的延續性和敘事性效果，因而更適合於本生故事、佛傳故事和歷史故事的表現。回環式構圖是其中主要經常採用的構圖形式之一，其特點是用山水樹木、雲彩花草、亭台樓閣等圖樣，將畫面按照故事情節的發展分割成無數個畫面單元，從而形成相對獨立的畫面單元，大多數表現佛傳故事和本生故事的唐卡作品採用的就是這構圖方法。用山水樹木、雲彩花草、建築圖樣等來進行構圖，構思十分獨特，這種方法不僅使畫面具有過渡性和裝飾性效果，而且更具有整體感。

中心構圖法和敘事性構圖法相結合構圖的方法，是將二者特點有機地融合在一起的構圖方法。這種構圖方法也多出現在佛傳故事、本生故事和高僧大德的畫傳中。畫面儘管採用的是中心構圖法，但與中心構圖法不同之處在於中心人物四周構圖的人物並非常見的諸佛、菩薩、弟子、高僧等脇侍小像，而是本生、傳記故事和高僧大德畫傳中的故事情節，從而將中心構圖和敘述性構圖方法有機地融合在一起，用故事情節來展現和烘托中心人物，化龍點睛，突出主題，具有別開生面的藝術效果。本次展出的薩迦寺的八思巴畫傳唐卡（圖錄76）就是這一構圖方法的典範之作。

與藏傳佛教的其他繪畫藝術形式一樣，線條和色彩的處理和運用構成了唐卡繪畫技法的兩大基本內容。色彩和線條貫穿創作始終，二者之間有機的組合和巧妙的穿插組成了一鋪鋪色彩絢麗、形式優美的作品。色彩與線條的穿插和組合通常包括起稿、設色、暈染、鈎色線和上金等幾大重要的技法程式。如以壁畫為例，起稿是鈎勒出主要人物、陪襯人物和與畫面主題相關的山水雲霧、花草樹木、亭台樓閣和飛禽鳥獸輪廓。定稿後，沿輪廓線鈎設墨線，為設色作好準備。設色通常分乾、濕兩種，乾畫法色彩渾濃沉重；濕畫法清新明快，一般根據主題和形式決定。設色先設底色，第一步先染天空，多用藍色，由淺及深，下淺上深。然後染地，多用綠色。藍色和綠色構成了壁畫底色的主要基調。接著分設雲霧、背光、頭光、山水樹木、亭台樓閣等裝飾圖樣。雲霧一般敷設白色，背光多用石青和紅色。最後才為人體設色。色彩的基調一般都要根據造像儀軌中不同神像特點的身色進行敷設，設色完成後根據畫面和題材的需要進行暈染。暈染主要是加強空間透視和強調人體架構的變化，根據景物的遠近、明暗、向背和骨骼、肌肉的變化進行由淺入深的分染。由於設色和暈染會掩蓋原先鈎勒的輪廓墨線，因此暈染之後，必須重提墨線，同時反襯暈染的效果。之後根據畫面題材的需要描金，描金部位一般包括衣紋、裝飾品、背光、寶座、法器和金頂等裝飾圖樣。最後畫龍點睛，鈎勒和設色，暈染人物的面部和眼睛。整個壁畫從起稿到最後完成，分別經歷了線條→色彩→線條→色彩的反覆處理和組合，因此線條鈎勒的技巧和設色的水準直接影響到壁畫的藝術水準、畫家的技法特點和藝術風格的表現。

在大多數唐卡作品中，線條的鈎勒和色彩的運用完美地融合在一起。線描十分豐富，其中鐵線描和游絲描最富有特點。鐵線描一般用於人物輪

廓的鈎勒，常常是寥寥數筆，但對人物形體的把握卻十分準確。尤其是護法神的鈎勒，大刀闊斧，一氣呵成，十分有力，不僅十分準確地抓住了人物的形體架構和變化，而且把護法神那種粗狂、勇悍、不可一世的內涵刻畫得入木三分。而背光、水波、葉莖和裝飾圖樣則採用游絲描，與簡潔明快、富有力度的輪廓線形成鮮明的對比。這種線描十分精細、圓潤流暢，在運動中富於變化，極富裝飾情調。背光捲草紋和火焰紋線刻十分富有代表性，如行雲流水、蜿蜒起伏、自然流暢，十分精緻，表現出較高的線描水準。與線描相比，色彩形式更具特點。如果說線描是人體輪廓的把握，塑造人體的骨骼，那麼色彩暈染則是塑造人體的血肉。色彩暈染得到了較為廣泛的運用，通常在人物的雙頰、眼、鼻、下頦、脛、胸、雙乳、腹部乃至於四肢都能發現色彩暈染的明顯效果，使單線平塗的二度空間逐步過渡到三度空間。線條和暈染總體上既不同於內地式的單線平塗、以線描形式為主的古代國畫，也不同於以暈染形式為主的西畫，而是介於二者之間，將兩種技法的特點融為一體。

黶麗的色彩是唐卡的重要特點之一，在長期藝術實踐的基礎上，高原畫家摸索和總結出了一套「明面由暗面表現，凸處由凹處體現」的暈染原則和色彩運用、搭配的理論體系。唐卡的用色十分豐富，赤橙黃綠青藍紫無所不有。淺藍、紅色、黃色和綠色、金色運用最多，構成壁畫色彩中躍動的主旋律。也許是青康藏高原蔚藍的天空、青翠的草地和皚皚的雪山之間色彩的和諧和巨大反差，啓迪了高原藝術家們對色彩獨特的感受和處理能力，和諧和對比構成了色彩運用和處理的一大特色，即利用色彩不同的冷暖屬性和飽和度所產生的和諧和對比，使繪畫形式和內容完美結合，從而達到較高的藝術性和審美效果。一般而言，諸佛、菩薩色彩的運用比較適度，通常給人一種寧靜、肅穆而又祥和的色彩感受，有力表現出佛的五蘊皆空和菩薩的慈悲和悅。而明王、護法色彩的處理和運用則十分誇張，對比也非常強烈，與諸佛、菩薩對比與和諧並重用色的特點相比，更強調對比色彩的使用。通常運用冷色來突出暖色，強調護法神、明王的力度和動勢。映襯下格外奔放熱烈，占據著畫面的主要位置。尤其是背光中的紅色，在捲草紋向上捲曲誇張的線描形式襯托下，紅色猶如一叢叢向外噴射的熊熊烈焰，同不動明王圓睜的眼睛，揮動的臂膀和躍動的雙腳相應成趣，有力強化出護法神具有的捍衛佛法、伏誅一切鬼魔應有的粗狂、剛烈、威猛的氣度。

西藏唐卡的主要流派

從西元七世紀佛教及其藝術大規模傳入吐蕃開始，經過長達數世紀不斷模仿、吸收和融合，從後弘期開始，西藏不僅開始形成了具有自己特點的藏傳佛教藝術，而且也開始形成了各種各樣、精彩紛呈、獨樹一幟的繪畫風格與流派。

對於這些流派，存在著傳統和現代兩種不同的分類。按照傳統，這些繪畫流派分別是布敦畫派、小鳥畫派、門塘畫派、新門塘畫派、噶瑪噶智畫派、欽孜畫派等。這些畫派在設色、構圖、人體量度比例和布景等方面別具一格，各放異彩。其中，門塘畫派、噶瑪噶智畫派和欽孜畫派最負盛名，影響最大，是最具代表性的三大著名繪畫流派。

1、門塘畫派

該派由十五世紀西藏著名的畫家門拉頓珠創立而得名，門拉頓珠於十五

世紀二○或三○年代左右出生於西藏洛扎北部的門塘，後來被人稱爲門塘大師。門拉頓珠自幼聰慧，精通各種書法。由於婚姻的不幸，他被迫離家出走，到處流浪。由於在浪卡子縣的羊卓達隆地方偶然發現了一盒畫筆和一些粉本線描，勾起了他對繪畫的強烈興趣。於是他到薩迦等後藏各地拜師求教，跟隨當時最爲著名的藝術大師多巴扎西傑保學習繪畫，開始了繪畫生涯。

門拉頓珠從臨摹早期中原內地佛教繪畫作品中獲得了豐富的養料，將內地山水畫元素融合到繪畫背景之中，是門拉頓珠繪畫風格的重要貢獻。在他的作品背景中，簡潔化的中原內地青綠山水與具有尼泊爾風格的裝飾圖樣水乳交融。據說，當他臨摹一幅中原內地的織絲唐卡時，他忽然回憶起他前世在中原內地創作這幅作品的情景。此後，他繪畫風格的美學思想更加靠近中原內地繪畫。經過多年的藝術實踐，最後創立了門塘畫派。對此，十八世紀西藏著名的藝術大師杜麥格西·丹增平措評論道，門拉頓珠的畫作「顏色和暈染皆濃重，除略有些鬆散外，布局在許多方面很像中原內地卷軸畫。人物的姿勢、骨相和肌膚都異常完美，脖頸較長，雙肩下垂，五官輪廓鮮明突出。畫面暈染充分，用色細膩柔和、富麗堂皇。石青和石綠十分突出。因爲在一定距離看，這兩種顏色非常優美，如果趨近一些，兩種顏色更爲細膩，衣袍和飾帶的形狀不對稱。雖然基本色非常多，但比中原內地基本色要少，比一百多種其他繪畫在佛像色調上更爲豐富。透過有一些力度的暈染筆觸進行暈染的痕跡很清楚，這就是工巧化身門塘巴所創畫派。」

扎什倫布寺現存部分作品是門拉頓珠的代表作。據載，1458年至1469年期間，他和他的助手一起在扎什倫布寺創作了大量的壁畫和唐卡作品。其中包括在措欽大殿繪製的八十大成就者環繞金剛持、十六羅漢陪伴釋迦牟尼佛和釋迦牟尼佛十二弘化，祖拉康中按內地風格繪製的佛傳壁畫，北壁的度母淨土變、不動明王、馬頭金剛和四大金剛以及一幅長約二十八公尺、寬約十九公尺的巨幅釋迦牟尼布畫唐卡等重要作品。據說門拉頓珠和他的兒子在羊八井寺同時還留下了很多奇妙的壁畫。

門拉頓珠不僅是著名的畫家，同時也是著名的繪畫理論大師，他一生著有《論典善說寶鬘》和《如來造像度量品·如意寶珠》兩部重要的理論著作。前者是對繪畫實踐和理論的總結，在十三章的內容中，對畫布的準備、標示量度輪廓線、調製顏料、鈎勒並配置畫筆、暈染，再次鈎線、塗膠、調色和繪製壁畫等方法、步驟和效果，進行了詳細地論述；後者主要集中於造像量度實踐和理論的探討，在論述各家造像量度說法的基礎上，對一些說法進行了批駁，並提出了自己完整的主張。這部著作廣爲人知，是藝術家進行藝術創作經常參考的重要著作之一。

門拉頓珠的兒子和弟子是門塘畫派早期的主要傳人，他的兒子門塘巴絳央（又稱作古冬絳央巴）曾參與了羊八井寺院壁畫的繪製，並於1506年前後完成了羊八井寺的巨幅錦緞唐卡。門拉頓珠的弟子遍布西藏各地，門塘畫派的風格不僅對當時的壁畫和唐卡產生了重要的影響，同時對當時的版畫和產生了重要的影響。如1533年在貢唐刊印的《妙乘大藏》木刻，1482年至1504年釋迦卻丹刊印的薩迦班智達對因明學《因明正理寶藏》注疏《正理寶藏詳說》插圖等版畫都出自門塘畫派畫家之手。

陳卡瓦·班丹洛珠桑波、丹瑪·桑傑拉旺、珠欽·白瑪噶波、素爾欽·卻英攘追和洛扎丹增諾布和丹增達傑是後期門塘畫派的重要畫家，其中，陳卡瓦·班丹洛珠桑波不僅是十六世紀門塘畫派的著名畫家，深得二世和三世達賴喇嘛重視，於1536年完成了曲科傑寺集會大殿壁畫並享有「畫聖」的

美譽，而且還是一位著名的詩人和藝術理論家。丹瑪‧桑傑拉旺是門塘畫派十六世紀成就最爲斐然的藝術大師，精通西藏各個畫派風格，南噶瑪寺和薩噶寺的壁畫是他主要的代表作。珠欽‧白瑪噶波（1527－1592）也是一位理論著述等身，技藝精湛的門塘畫派大師，其中他的著作《青銅佛像鑒賞》一書在學術界廣爲流傳。

　　正是這些門塘畫派著名畫家在藝術理論和實踐中取得的卓越成就，門塘畫派博得了良好的聲譽，其傳人素爾欽‧卻英攘追、洛扎丹增諾布和丹增達傑等得以領銜十七世紀布達拉宮、大昭寺和小昭寺等重要修擴建工程的藝術創作，並在其中扮演了極其重要的角色。其中，素爾欽‧卻英攘追（1604－1669）爲五世達賴喇嘛的宗教老師，主要爲五世達賴喇嘛傳授寧瑪派教法和門塘畫派的造像量度。他的重要代表作有1639年在多吉扎寺大殿創作的藥師八佛壁畫和按中原內地風格所作的十六羅漢唐卡。他的作品極爲寫實，佛像形式活靈活現，栩栩如生，在藝術界享有極高的聲譽。洛扎丹增諾布和丹增達傑是第斯‧桑結嘉措時期的兩位重要門塘畫派藝術家，二者約於1690至1694年間應邀參加了布達拉宮紅宮壁畫的繪製。主要作品包括司西平措大殿歷輩達賴喇嘛的本生故事和五世達賴喇嘛傳記壁畫以及第斯‧桑結嘉措的部分傳記畫等。二人之中，洛扎丹增諾布的創作最爲活躍，他還是第斯‧桑結嘉措醫學著作《藍琉璃》唐卡掛圖的首席畫家之一。此項繪畫工程規模龐大，從十七世紀八〇年代開始到九〇年代，耗時十多年才得以完成。此次展覽推出的西藏博物館藏四部醫典唐卡作品（圖錄117－121）也是門塘畫派畫家參與創作的重要醫學唐卡作品之一。

　　從十七世紀中葉開始，從門塘畫派中產生了一個新的畫派，即新門塘畫派。出生於後藏地區的著名畫家藏巴‧卻英嘉措即是這一畫派的奠基人。藏族學人於是依此爲界，將藏巴‧卻英嘉措以前的門塘畫派稱爲古典門塘畫派，而將藏巴‧卻英嘉措開創的畫派稱之爲新門塘畫派。藏巴‧卻英嘉措爲一世班禪‧洛桑卻吉堅贊（1567－1662）的畫師，同時也是一位著名的雕塑大師、木刻家和錦緞裁縫。他一生成就斐然，著名作品有1645年在溫貢寺創作的佛陀和十六羅漢壁畫，1647年在扎什倫布寺爲班禪大師繪製的十二幅唐卡，1649年設計的巨幅彌勒錦緞唐卡，1655年爲密宗院大殿創作的壁畫，1662年一世班禪大師圓寂後爲一世班禪大師設計並裝飾靈塔。除在扎什倫布寺進行藝術創作之外，還先後兩次前往拉薩參加了布達拉宮壁畫的繪製。其作品多用重彩爲底色，濃彩渲染，注意衣紋的表現。輪廓除用墨線鈎勒外，還施以各種彩色複線，裝飾感強，頗有版畫和浮雕韻味。人物的表現極富表現力，具有寫實主義特點。新門塘畫派對十八世紀後藏，乃至前藏的繪畫，都產生了重要而又深遠的影響。

2、欽孜畫派

　　由藝術大師欽孜欽莫於十五世紀中葉創立的欽孜畫派也是西藏歷史上重要的畫派之一，其繪畫風格對後世西藏藝術也產生了極其廣泛的影響。與門塘畫派一樣，欽孜畫派也受到了中原內地繪畫風格的影響。不同之處是，與古典門塘畫派相比，用色較濃。同時，與薩迦派關係極爲密切，因此以擅長於密宗中的諸佛菩薩題材的表現上而著名於世。

　　其創始人欽孜欽莫爲洛扎地區貢嘎崗堆地方人氏，極闍拉頓珠爲同一時代的人，二人均拜多巴‧扎西傑波爲師，學習繪畫。貢嘎多吉丹巴‧貢噶南傑（1432－1496）創建的貢嘎寺是他的成名之作。寺院裡面的大多數壁畫都出自他的筆下，其中集會大殿外牆上的《如意藤》譬喻故事和樓上喜金剛殿中的四部瑜伽諸佛菩薩壁畫，仍保存到了二十世紀六〇年代。欽孜欽莫大師

是一位多產的藝術家，除參加貢嘎寺壁畫創作外，還先後爲洛扎地區的扎強巴林寺大塔和拉薩西北地區的羊八井寺繪製了大量的壁畫。與此同時，他還是一位卓有成就的雕塑家，主要作品保存在貢嘎寺中，其中有的作品有一層半至兩層半樓的高度。其中，威猛的護法神雕塑令人毛骨悚然，而道果上師傳承雕塑則極具寫實性。

　　欽孜欽莫一生不僅致力於藝術創作，同時培養了一大批爐火純青的傑出藝術家。這些傳人在十七世紀的西藏藝術創作舞台上扮演了極其重要的角色。1648年，欽孜畫派的畫家不僅在山南沃卡的曲科傑寺密宗樂園殿中爲五世達賴喇嘛繪製了「舊密」和「新密」傳承中的上師、本尊和護法神壁畫，還於1654年參加了哲蚌寺集會大殿和其他各殿維修中的藝術創作活動。此項活動共有六十八位門塘畫派和欽孜畫派的畫家參加，在五位傑出藝術大師組成的藝術家領導班子中，欽孜畫派大師貢嘎桑傑喀巴和雪拉桂桂都榜上有名。此外，1669年，貢嘎寺首席畫師（翁則）桑傑喀巴率領龐大的藝術家隊伍完成了一組重要的道果上師傳承唐卡的繪製。1673年，當五十餘位畫家授命開始小昭寺大規模的壁畫重繪時，其中有兩位欽孜畫派的畫家出任「衛欽」（繪畫指導）一職。不僅如此，1682年，五世達賴喇嘛圓寂後，六十三位欽孜畫派畫家在衛欽・桑阿喀次佩等四位著名欽孜畫派大師的指導下，與門塘畫派畫家一起參加了五世達賴喇嘛靈塔和佛殿的修建。十八世紀後，欽孜畫派的創作活動仍然十分活躍，其活動範圍主要局限於山南地區，從十八世紀初、中葉開始，止貢寺發展成爲該派另外一個著名的藝術中心。

3、噶瑪噶智畫派

　　噶瑪噶智畫派又稱噶爾畫派，爲十六世紀初亞堆地方的南喀扎西活佛開創。他早年從師西藏著名藝術家工覺班丹學習門塘技法，後來潛心臨摹印度青銅合金佛像，鑽研內地的織絲、緙絲和繪畫，開創了噶瑪噶智繪畫風格。該派是西藏三大畫派中吸收中原內的藝術營養最多的畫派。十八世紀後，卻吉扎西和噶雪・噶瑪扎西使噶瑪噶智畫派在西藏東部地區得到了廣泛傳播，奠定了該畫派在西藏東部和四川康區的重要地位。因此南喀扎西、卻吉扎西和噶雪・噶瑪扎西三人被譽爲該派三大最爲傑出的藝術家，史稱「噶爾三扎西」。噶瑪噶智畫風鉤線多用鐵線描，線條遒勁流暢，衣紋繁密，設色淡雅。長於花草樹木，山石瀑布，常用風景爲背景，頗受內地山水畫影響。昌都強巴林寺和類烏齊寺壁畫爲該派代表作。

　　南喀扎西在工覺班丹、噶瑪噶舉派紅帽系五世活佛貢卻衍那（1525－1583）和四世傑擦・朱古扎巴頓珠（1547－1643）的指導下，潛心臨摹印度金銅佛像、明成祖1407年贈與五世噶瑪巴活佛得銀協巴（1384－1414）的緙絲唐卡、三世噶瑪巴活佛讓瓊多傑（1284－1339）的寫實肖像和葉爾巴寺的十六羅漢等古典漢族風格作品，從而將印度傳統繪畫中的人物造型和量度比例，內地繪畫中的背景布局、敷色、暈染技法和西藏傳統的風景處理完美地融爲一體。他筆下的靜相人物面部較小，眼睛不大，人物形式頗具靜穆之風。設色淡雅，色彩迷人，部分用色與中國繪畫用色相同，但較之於中國繪畫用色更爲優美。形式輕描淡寫，精美絕倫，暈染柔和自然，人物面部和眼睛栩栩如生。喇嘛身軀圓實，冠冕小巧，形式多與國畫中的形式相同，丹薩替寺集會大殿的十六羅漢壁畫爲其主要的代表作。

　　「噶爾三扎西」中的第二位重要人物卻扎西主要在康區活動，他一生創作了大量的唐卡和壁畫作品，其中大多數唐卡以前都保存在康區西北部康巴噶土丹彭措林寺的色東康中。其中包括四十八幅一套描繪噶舉派世系的組畫、十五幅一套描述珠欽・白瑪噶波本生故事的組畫和九幅一套描述康區最

圖7　三大成就者
　　　十七世紀　西藏東部
　　　色拉寺藏

重要的竹巴噶舉派大師康珠生平的的組畫等代表作。噶雪‧噶瑪扎西為噶瑪噶智畫派十八世紀著名藝術大師司徒班欽‧卻吉瓊乃的弟子，由於他出生於昌都北部噶瑪寺附近的噶雪，因此傳統將他與他傳人形成的有別於早期噶瑪噶智畫派的風格稱之為噶雪畫派。噶雪畫派主要活動在西藏東部康區的昌都、四川的德格和青海的囊謙等地，其繪畫風格主要融合了古典、新門塘畫派和古典噶瑪噶智畫派的特點，同時在風景圖樣中吸收了大量內地繪畫的空間處理和圖樣。對此，十八世紀著名的藝術理論家格西杜瑪‧丹增平措評價道：「噶雪畫派的人物具有慈悲的情感和活力，畫法柔和，色彩明快，布局奇特，暈染層次分明，人物姿態優美，肌肉健壯豐滿，有張有弛，別開生面。人物形式略微偏大，背景空間遼闊，其間動物圖樣的描畫較少，構圖不過分講究對稱，富於變化。」

　　除「噶爾三扎西」外，噶瑪噶智畫派從十六世紀創立以來，還產生了一大批傑出的畫家（圖7）。其中，噶瑪卻居巴、十世噶瑪噶舉派黑帽系活佛曲英多吉、司徒班欽‧卻吉瓊乃對該派的發展產生了重要的影響。噶瑪卻居巴是噶瑪噶舉派十五世紀末至十六世紀初重要畫家，他以創作以大型幃幔唐卡（月唐）而著名，作品多保存在粗樸寺。據說，粗樸寺現存八幅一組表現噶瑪巴傳承的唐卡組畫就出自他的筆下。十世噶瑪噶舉派黑帽系活佛曲英多吉（1604－1674）不僅是噶瑪噶舉派歷史上重要的活佛，同時也是西藏歷史上多才多藝、最具獨特風格的藝術家之一。他出生在青海果洛東部的一個遊牧地區，很小就開始學習繪畫和刺繡。在學習門塘畫派理論和技法的基礎上，大量臨摹內地緙絲和克什米爾金銅佛像作品，其畫風具有濃郁的內地繪畫的影響痕跡。其唐卡作品以前主要保存在粗樸寺中，其中有部分作品一直流傳至今。德格八蚌寺的創建者司徒班欽‧卻吉瓊乃（1700－1774）是十八世紀初噶瑪噶智畫派的重要畫家之一，他的繪畫風格對噶雪畫派的出現產生了重要而又直接的影響。據載，他從十五歲開始正式學習繪畫和造像量度，一生遊歷西藏、印度和尼泊爾各地，接觸了各種繪畫流派的大量經典作品，最後集眾家之長形成了自己獨特的風格。八蚌寺的壁畫和唐卡是他的主要代表作。其中，1733至1737年完成的《如意藤》大型組畫唐卡成為後世藝術家模仿的範本。由於其傑出的藝術才能，他與十世噶瑪噶舉派黑帽系活佛曲英多吉一起被傳統藏族學人譽為西藏繪畫藝術史上空前絕後的天才之一。

　　由於傳統的分類很難涵蓋絕大多數藏傳佛教唐卡的風格流派，不少現代學人越來越傾向於用地域來劃分，亦即將包括唐卡在內的藏傳佛教藝術流派劃分為衛藏或西藏中部流派（圖5、8）、西藏西部（圖1、6）、西藏南部和西藏東部流派（圖7）。其中，衛藏或西藏中部流派以拉薩和日喀則地區為中心，實際上包括了傳統意義上的門塘畫派、新門塘畫派和欽孜畫派；西藏西部流派主要以今阿里地區為中心，在傳統上並無明確分類；西藏南部流派主要以山南地區為中心，涵蓋傳統意義上的門塘畫派；西藏東部流派主要指以西藏昌都為中心的傳統康區盛行的噶瑪噶智畫派，這一流派在以德格為中心的四川康區也極為盛行。

內地宮廷藝術流派的形成與漢藏交流

　　藏傳佛教藝術的形成與藏傳佛教一樣，一開始就受到了唐朝內地、印度和尼泊爾等佛教藝術的強烈影響。印度藝術的影響從十二世紀開始逐漸式微，尼泊爾藝術的影響也從十四世紀開始減弱，而內地藝術的影響則日益增強，並且從元代開始在內地培育出一支新興的重要藝術流派，即宮廷藏傳佛

圖8　大成就者密理瓦巴
　　　十三世紀　西藏中部
　　　私人收藏

教藝術流派「西天梵相」或「西番佛像」。以宮廷藝術流派為主的內地藏傳佛教流派的藝術創作與西藏和藏區各流派之間的相互借鏡、交流和互動共同繁榮了包括唐卡在內的各種形式的藝術創作，從而將藏傳佛教的藝術創作在清代推向了鼎盛。

　　早在唐代藏傳佛教藝術形成之初，漢藏文化藝術之間就存在著十分頻繁和密切的交流，尤其是吐蕃在八、九世紀占領敦煌地區之後，敦煌便發展成為漢藏文化藝術融匯的重要中心之一。敦煌莫高窟不僅為世人留下了吐蕃占領期間創作的無數藏式風格特徵的精美壁畫，同時也留下了大量與唐卡的雛形密切相關的帛畫作品。其中不僅有濃郁的印度和尼泊爾風格作品，也有典型的漢傳佛教藝術作品，更為重要的是，吐蕃藝術家開始吸收和融合這些不同的風格，從而創造出一種嶄新的藝術。由藏族藝術家白央創作於836年的千手觀音壇城帛畫（倫敦大英博物館藏）就是其中的典型代表。在此幅作品中，藝術家白央不僅借鏡了當時漢傳佛教藝術中常見的題材，而且還吸收和融合了漢傳佛教藝術中諸佛菩薩常見的形式和風格，從而開始形成一種具有濃郁漢式風格的藏傳佛教藝術作品。

　　進入兩宋和西夏時期，這一傳統被不斷的發揚光大。由於地理位置上的優勢，西夏與藏區在經濟、宗教和文化等方面都保持著密切的交往，從而在漢藏文化的交流進程中發揮了十分重要的橋樑作用。因為西夏同時借鏡和吸收藏族和漢族文化，兩種文化於是在此大規模頻繁地交融，並留下了包括唐卡在內的大量藏傳佛教藝術作品。其中不少重要的唐卡作品於上世紀初被俄國人科茲諾夫從內蒙額濟納旗的黑水城掠走，現存於俄羅斯艾爾米塔什博物館。其風格的顯著特點之一是，在藏傳東北印度帕拉風格的基礎上融進了大量的漢族藝術風格。與此同時，由於西藏和藏區與北宋和南宋之間經濟、文化的頻繁交流，北宋宣和裝卷軸畫的裝裱形式對唐卡形式的形成產生了重要的影響，其中的一些裝裱元素如天、地、天杆、地杆和驚燕等形式被唐卡吸收，並成為唐卡裝裱的有機組成部分之一，並沿襲至今。

　　進入元代之後，由於元朝政府透過推崇藏傳佛教，來加強對西藏和藏區的治理，因此不僅在首都大都（今北京）大規模修建皇家藏傳佛教寺院，延請西藏和藏區的高僧前來講經說法，而且還在政府中建立了專門的機構負責領導、組織和實施元代宮廷的藏傳佛教藝術創作。如工部下屬機構諸色人匠總管府中的梵像提舉司就是其中重要的機構之一，該機構設於1275年，其主要職能是「董繪畫佛像及土木刻削之工。」經薩迦派著名僧人、元朝帝師八思巴（1235－1280）的舉薦，尼泊爾藝術家阿尼哥及其兒子阿僧哥和弟子劉元先後在這些機構中負責，創作了大量的建築、雕塑和包括唐卡在內的繪畫作品，史稱「西天梵相」或「西番佛像」，肇啟宮廷藏傳佛教藝術流派。此時期的唐卡藝術具有三大重要的特點：首先，推出了以絲織品為質地的新的藝術形式如緙絲唐卡。對於其成形的時代，學術界儘管有不同的爭論，但無庸置疑的是，這一藝術形式在元代十分流行。其次，藏傳帕拉風格逐步被尼泊爾風格替代，漢藏藝術元素進一步水乳交融。再次，這些作品及其風格不僅對同時期西藏本土的藝術創作產生了直接的影響，同時還直接影響到了明清宮廷的藏傳佛教藝術創作。

　　明朝立國後也因襲元代的做法，在首都廣建皇家寺院的同時，也建立了宮廷藏傳佛教藝術創作的專門機構，如御用監設佛作造佛像，進行大規模的藏傳佛教藝術創作。其中，雕塑和唐卡是明代宮廷藏傳佛教藝術機構創作的兩大主要藝術品，其中尤以永樂時期和宣德時期的作品廣為人知。由於明代

對西藏的管理實施的是「多封眾建」的策略，宮廷創作的藏傳佛教藝術品因此有兩大主要的目的：一是封賜藏蒙地區前來朝覲和朝貢的世俗和宗教首領（圖錄81、圖2），此類作品因此大多題寫有「大明永樂年施」或「大明宣德年施」的六字漢文題記；二是爲宮廷和皇家藏傳佛教寺院服務。本次展出的西藏山南博物館的勝樂金剛織錦唐卡（圖錄62）就是宮廷藏傳佛藝術機構創作的作品之一，作品右上方就題寫有「大明永樂年施」的金色六字題記。除宮廷藏傳佛教藝術機構外，不少皇家藏傳佛教寺院也創作唐卡，如在西方的博物館中就保存有大隆善護國寺和大護國保安寺的唐卡作品。與元代的宮廷唐卡相比，明代宮廷或與此相關的唐卡作品也體現出自己鮮明的特點。在材料上，大規模運用絲織品來進行唐卡創作，現存絕大多數宮廷唐卡都是緙絲、織錦和刺繡唐卡，布本唐卡很少；風格上，大量融入漢族藝術元素。這些元素不僅包括如意雲紋等漢族藝術中流行的裝飾圖樣，甚至還包括漢裝人物；在相互交流和影響，進一步全面深化。宮廷藏傳佛教藝術在直接受到西藏同時期藏傳佛教藝術影響的同時，反過來對西藏同時期的藏傳佛教藝術也產生了深遠的影響，有不少宮廷唐卡都成爲西藏藝術家，甚至包括門塘畫派創始人門拉頓珠和欽孜畫派創始人欽孜欽莫在藝術創作中追摹的範本。

　　1644年之後的清朝，在元、明兩朝道統的基礎上，將宮廷藏傳佛教藝術推向了高潮。與元、明兩朝一樣，清朝的藏傳佛教藝術也由宮廷和皇宮內外寺院兩部分組成。從康熙三十六年（1697）在宮廷正式設立中正殿念經處，以掌管宮中藏傳佛教事務並辦造佛像，宮廷便開始了大規模的藏傳佛教藝術創作，並在乾隆時期（1736－1796）達到鼎盛（圖4、5、9），其數量和規模遠遠超過了元、明兩朝宮廷造像。包括唐卡在內的清朝宮廷的藏傳佛教藝術作品除贈送前來拜謁的各個教派的高僧外，還有相當一部分保留在宮廷，成爲清朝歷代皇帝和皇室成員禮拜的對象。這些作品大多數至今仍較爲完整地保存在故宮博物院中的雨花閣、寶相樓、慧曜樓和梵華樓等佛殿中。而更多的作品則供奉在北京、瀋陽和承德等皇家藏傳佛教寺院之中。其中著名的寺院有北京的雍和宮、慈度寺（黑寺）、寶諦寺、宏仁寺、達賴喇嘛廟、普勝、新正覺寺、資福院、嵩祝寺、普勝寺、東黃寺、西黃寺、普度寺、永安寺、闡福寺、萬佛樓、德壽寺、香山昭廟、頤和園香岩宗印之閣、頤和園之佛香閣和福佑寺等大小三十餘座寺院，瀋陽的實勝寺、長寧寺、廣慈寺、永光寺、延壽寺、法輪寺、興慶寺、積善寺、善緣寺和太平寺，承德的普善寺、廣緣寺、普陀承宗廟、普寧寺、殊像寺、溥仁寺、須彌福壽廟（扎什倫布寺）、廣安寺、羅漢堂和開仁寺等。宮中和這些寺院供奉的大量的唐卡和金銅佛像都是清代宮廷和內地藏傳佛教藝術的代表作。

　　清代以宮廷爲首的內地藏傳佛教唐卡具有一些與眾不同的顯著特點。在種類上，不僅幾乎涵蓋了唐卡的所有藝術形式，而且還創作出新的品種，拓印唐卡就是其中之一。在形式上，宮廷唐卡均題寫有漢、滿、蒙、藏四體文字，以表明作品的名稱、創作時間、來源、鑑定人和供奉方位等。在技法上，開始吸收西方繪畫的技巧。

　　其中最突出的特點是，藏區、蒙古和內地的唐卡大量且頻繁地匯集於宮廷，其結果直接影響到了同時期藏區、蒙古和以宮廷爲首的內地唐卡藝術創作。一方面，以歷輩達賴、班禪、章嘉和阿嘉活佛爲首的西藏、甘肅、青海等地的宗教領袖不僅向歷代皇帝貢奉了大批的唐卡，各地不同風格的唐卡藝術對宮廷唐卡的創作提供了新的刺激。與此同時，藏區各地的各種成就法粉本和造像量度經也隨之傳入宮廷，成爲宮廷創作參考的重要資料，其中影響至深的有西番學總管工布查布譯入的《佛說造像量度經》和章嘉活佛根據各

圖9　迦里迦尊者
　　　清代　十八世紀
　　　北京故宮博物院藏

48

種成就法編纂的《章嘉三百佛像集》。另一方面，歷代皇帝賞賜給蒙藏各地首領的宮廷唐卡對蒙藏地區的藝術創作又產生了直接而又深遠的影響。這些影響不僅包括紋飾、空間佈局、色彩，甚至還包括技法等諸多元素。如本次展覽展出的布達拉宮所藏的寧瑪派上師唐卡（圖錄65）和扎什倫布寺所藏的扎什倫布寺唐卡（圖錄68）就是其中的典型代表。前者山水的描繪，包括團花、岩石、飛流、植物等紋飾的形式和色彩的背景處理都傳遞出濃郁的內地青綠山水的韻味；而後者前景、中景和遠景的空間架構，疏朗、開闊的構圖和淡雅的設色則令人強烈想起內地文人畫的傳統。顯而易見，歷經數世紀內地與藏區大規模、持續、頻繁的相互交流，藏、漢兩種藝術文化在唐卡中已經水乳交融，有機地融為一體。

歷史證明，正是藏、漢、羌、蒙、滿等各個民族之間這種持續、頻繁、大規模的相互交流，不僅共同確定了唐卡藝術的演變走向，而且使這一藝術茁壯成長，盎然地生長於中華大地的百花園中，並繁花似錦。無庸置疑，它是各民族精心共同哺育的一支豔麗的奇葩。

布達拉宮的建築與典藏

布達拉宮管理處

前言

　　舉世聞名的布達拉宮是中國西藏的標誌性建築，1961年，布達拉宮被列爲第一批全國重點文物保護單位；1994年，被列爲世界文化遺產，是西藏地區現存最大最完整的宮堡式建築群，也是世界上海拔最高的大型古代宮殿，被譽爲世界十大傑出土木石建築之一，集中體現了西藏建築、繪畫、宗教藝術精華，所藏大量歷史宗教文物均是無價之寶，集西藏宗教、政治、歷史和藝術諸方面於一身。可以說，布達拉宮是「西藏歷史宗教文化博物館」。

建築

　　布達拉宮（布達拉，梵語音譯，又譯作普陀羅或普陀，意爲佛教聖地，指觀世音菩薩所居之島，布達拉宮俗稱「第二普陀山」）坐落於拉薩市中心瑪布日山（瑪布日，藏語音譯，意爲紅山，因該山岩體及土壤略呈紅色，故名）。據史書記載，西元七世紀，吐蕃第三十二代贊普松贊干布始建布達拉宮爲王宮。在此劃分行政區域，分官建制，立法定律，號令群臣，施政全蕃，並遣使周邊或結爲姻親關係，或訂立盟約，加強吐蕃與周邊各民族經濟文化交流，促進吐蕃社會繁榮。布達拉宮成爲吐蕃王朝統一的政治中心，地位十分顯赫。公元九世紀，隨著吐蕃王朝的解體，布達拉宮也隨之淡出政權中心。

　　西元1642年，五世達賴喇嘛建立甘丹頗章政教合一地方政權，拉薩再度成爲西藏地方政治、宗教、文化、經濟中心。1645年，五世達賴喇嘛決定重建布達拉宮。1648年基本建成以白宮（藏語音譯頗章嘎布，因宮牆飾白色而得名）爲主體的建築群，將行政辦公地由哲蚌寺移至布達拉宮白宮。從此，布達拉宮成爲歷代達賴喇嘛居住與進行宗教活動、處理行政事務的重要場所。

　　五世達賴喇嘛圓寂後，1690至1694年之間第司桑傑嘉措陸續擴建紅宮（藏語音譯頗章瑪布，因外牆滿塗紅色故名），修建了五世達賴喇嘛靈塔殿爲主的紅宮建築群。十三世達賴喇嘛在位期間，又在白宮東側頂層增建了東日光殿和布達拉宮山腳下的部分附屬建築。1933年十三世達賴喇嘛圓寂，靈塔殿建于紅宮西側，並與紅宮結成統一整體。至此，形成了今日所見布達拉宮的建築規模。

　　經過一千三百多年的歷史，布達拉宮形成了占地面積四十萬平方公尺，建築面積十三萬平方公尺，主樓紅宮高達115.703公尺，具有宮殿、靈塔殿、佛殿、經堂、僧舍、庭院等諸多功能的巨型宮堡。

　　布達拉宮建築群由白宮和紅宮組成，依山疊砌，群樓重疊，殿宇嵯峨，

氣勢雄偉，有橫空出世、氣貫蒼穹之勢，堅實敦厚的花崗石牆體，松茸平展的白瑪草牆領，金碧輝煌的金頂，具有強烈裝飾效果的巨大鎏金寶瓶、寶幢和經幡，交相輝映，紅、白、黃三種色彩的鮮明對比，充分體現了融合印度、中國內地和西藏文化精華的西藏民族建築美學風格。宮殿的設計和建造，針對高原氣候特點和陽光條件及安全要求因地制宜。花崗岩牆體外牆面收分明顯，殿基下留有四通八達的地道和通風口。通過柱、斗拱、雀替、樑、橡木等構件強化室內撐架；用白瑪草（檉柳）鋪墊女兒牆領，用阿嘎土（一種獨具特色的藏式夯土）鋪地壓頂，使屋內冬暖夏涼，並有效地解決了建築的力度平衡；建築內部設有大小天窗、走廊，最大限度地利用太陽採光、採暖，並調節了室內空氣。布達拉宮分部合築、層層套接的建築形體，體現了藏族古建築迷人的特色，是藏式建築的傑出代表，也是中華民族古建築的精華之作。

文物收藏

　　布達拉宮內珍藏八座達賴喇嘛靈塔，五座立體壇城，兩千五百餘平方公尺壁畫，明、清兩代皇帝封賜達賴喇嘛的金冊、金印、玉印以及大量的金銀品、瓷器、琺瑯、玉器、錦緞品及工藝品，佛塔、塑像、唐卡、服飾等各類文物約上萬件，以及貝葉經、《甘珠爾》、《丹珠爾》（圖錄9）等珍貴經文典籍上萬函卷（部）。

　　鎮宮之寶是布達拉宮的主尊阿雅洛格夏熱（藏語音譯，意為聖觀音自在像），供奉於帕巴拉康（藏語音譯，意為聖觀音殿），該殿是布達拉宮最古老、最神聖的佛殿。所藏文物，最重要的是安放歷代達賴喇嘛舍利的靈塔。這些靈塔大小有別，形制相同，均由塔頂、塔身和塔座組成。塔頂一般十三階，頂端鑲以日月和火焰輪。塔身存放舍利，分成內外兩間。外間設佛龕，供千手千眼觀音像，內間一床一桌，床上安放達賴喇嘛屍棺，書桌上放置達賴生前用過的一套法器和文房用品。所有靈塔都以金皮包裹、寶玉鑲嵌。其中五世達賴的靈塔高達14.85公尺，共用一百零四萬兩白銀，十一萬兩黃金和一萬五千餘顆珍珠、瑪瑙、寶石。此外，金汁書寫的《甘珠爾》、《丹珠爾》（兩者都是藏文的《大藏經》）、貝葉經《時輪注疏》、釋迦牟尼指骨舍利等，世所稀有，價值連城。

1、塑像、佛塔

　　布達拉宮所藏造像主要集中在黎瑪拉康（藏語音譯，意為合金佛像殿，俗稱響銅殿），共計三千餘尊。其中珍貴合金塑像一千七百餘尊和佛塔二百八十座，其他金銀銅質塑像一千二百餘尊。這些塑像、佛塔最早的有千餘年歷史，最晚的為十六世紀作品，多為印度、尼泊爾和中國西藏製作。此外，還有一百餘尊明代永樂（1403－1424）和宣德年間（1426－1435）中原內地製作的金銅佛像。

　　造像多為印度帕拉、克什米爾風格，部分作品也採尼泊爾和明清漢式造像風格。帕拉風格（圖錄16）是印度密乘興盛時期的主要藝術樣式，其特點是人物臉部多呈現方形，上寬下窄，雙眉和眼線呈弓形；著裝人物多戴三葉冠或六葉冠，冠上葉狀花飾較小，雙臂較長，手足較大，足趾齊整簡單，無上捲肉。克什米爾風格（圖錄10、11、12）是一種過渡時期的中亞藝術樣式，其特點是人物著裝和圖案有明顯的波斯元素，人物眼形如魚，眼尾細長，眼珠圓小，有上捲的指間肉，女性皆長頸，細腰，豐乳肥臀，造形妖冶性感。尼泊爾風格實際是印度帕拉風格的延續和變化，其特徵是人物的比例

和五官關係趨於兒童化，手腳較小巧。漢式風格的元素具有濃郁的宮廷氣息，人物、寶座、花卉造型精緻、中正，氣度雍容華貴。

佛塔樣式多種，常見的有強久曲登（藏語音譯，意為菩提塔）、娘怠曲登（藏語音譯，意為涅槃塔）、應東曲登（藏語音譯，意為和解塔）、拉波曲登（藏語音譯，意為天降塔）、紮西果芒曲登（藏語音譯，意為吉祥多門塔）、曲追曲登（藏語音譯，意為神變塔）、朗傑曲登（藏語音譯，意為尊勝塔）、白蚌曲登（藏語音譯，意為聚蓮塔）。

2、壁畫、唐卡

壁畫和唐卡藝術是布達拉宮文物藏品的重要組成部分。據藏文史書記載，白宮壁畫是從1648年5月開始繪畫的，畫工有六十三人，經十餘年繪製完成，共有六百九十八幅。題材包括歷史、人物、神話、佛像、僧傳、民俗、體育、娛樂等各方面內容，著名的壁畫有迎請文成公主、修建大昭寺和紅宮內的布達拉宮重建壁畫，以及五世達賴喇嘛覲見順治皇帝、固始汗會見五世達賴喇嘛等。其中，十三世達賴喇嘛靈塔殿所繪壁畫尤其珍貴。其中第一層繪有金底朱色的四臂觀音，兩組吉祥回文圖；第二層繪有密宗三本尊密集金剛、大威德金剛、勝樂金剛及多聞天王等；第三層繪有二百餘組畫面，記錄並描繪了十三世達賴喇嘛土登加措的傳記。

唐卡按材料和製作技法，主要分國唐（絲絹唐卡）、止唐（繪畫唐卡）兩大類。國唐細分為繡像、絲面、絲貼、手織和版印唐卡；止唐細分為彩唐、金唐、朱紅唐、黑唐和版印止唐。布達拉宮所藏唐卡主要以宗教人物、宗教歷史事件和教義為內容，也涉及天文曆算、藏醫藏藥等題材，保存有近萬幅唐卡，最大的長寬達數十公尺。其中頗有特色的有大威德金剛、密集金剛、勝樂金剛、歡喜金剛、時輪金剛忿怒相和三十種度母相，尤其以白度母、綠度母最為著名。

壁畫、唐卡風格以十七世紀興起的西藏勉唐、青孜兩大畫派為主。勉唐、青孜畫派分別因創始人勉拉·頓珠加措和貢嘎崗堆·青孜而得名。兩派畫風從同一根系汲取了中國明代漢族藝術營養，形成不同風格。勉唐派人物厚重圓渾，將中原漢地的青綠山水加進主尊身後的背景，以石綠色為基調，主尊服飾帶有明顯的漢族特徵，四大天王完全是漢式造型。構圖多將諸神安排於雲彩和風景之中，寶座有透視和立體感，背光中多鈎勒波浪式放射金線。青孜派融合了尼泊爾藝術傳統的諸多美質，其特點是善於呈現誇張優美的舞姿，造形較印度和尼泊爾樣式活躍，畫面富於動感。背景保持傳統藍色基調，青綠山水較少，色層豐富，石色之上加透明色，吸取了較多的漢族繪畫技法。

文物保護和研究成果

中國政府非常重視對布達拉宮的維修保護工作。1989至1994年，國家投入五千三百萬元人民幣，對布達拉宮進行了有史以來最大規模的維修，維修面積達三萬餘平方公尺。2003至2008年，國家再次撥專款兩億元人民幣，對布達拉宮實施第二次維修工程，較好地加固和維護了建築主體，取得了良好效果。

布達拉宮管理處還加強了文物的宗教、歷史、習俗、工藝等方面的研究，以同波瓦·土登堅參為主編，編纂《雪域聖殿布達拉宮》畫冊，編譯出版《密集金剛乘三尊之無量宮殿》和《布達拉宮壁畫源流》及《西藏珍貴文物造像源流》等專著，編輯布達拉宮所藏格魯、寧瑪、噶舉等教派著名學者著作目錄，這些研究成果為各界人士研究西藏歷史、宗教、文化提供了條件。

清代格魯派領袖的三次朝覲及所獻貢物

北京民族文化宮　索文清

　　在清代二百六十餘年的統治中，曾有藏傳佛教格魯派的兩大最高宗教領袖晉京朝覲清廷。這就是順治九年（1652）五世達賴阿旺羅桑嘉措應邀赴京朝覲順治皇帝；乾隆四十五年（1780）六世班禪羅桑貝丹益西晉京賀壽，朝覲乾隆皇帝；光緒三十四年（1908）十三世達賴土登嘉措晉京求助，朝覲光緒皇帝和慈禧太后。三次朝覲，發生在清朝早、中、晚三個不同歷史時期，分別記錄了清朝皇帝對西藏宗教上層領袖來京朝覲的關懷和重視以及在西藏所一貫成功推行的宗教政策。因爲達賴、班禪的朝覲活動，是西藏宗教史和民族關係史中的大事，彰顯了中央政府與西藏地方綿延持久的主屬關係和君臣友誼，所以一直爲漢、藏史學家們津津稱道和記述。

　　從十五世紀宗喀巴發起宗教改革起，一個新教派開始在西藏誕生並日益壯大起來。新教派提出，僧人要斬斷世俗各種物慾的誘惑，嚴持戒律，過出家人的生活；在修習制度上，主張顯密兼修，按部就班，循序漸進；學經組織要與經濟組織嚴格分開，擺脫封建主的操縱控制。這些主張，得到了西藏噶舉派帕竹政權掌權人扎巴堅贊的支援。西元1409年正月，扎巴堅贊資助宗喀巴在拉薩創辦了首次祈願法會，吸引萬餘僧人雲集拉薩，聽他講經說法。同年，宗喀巴利用得來的布施，在拉薩東北修建了甘丹寺，作爲宣傳自己學說的道場。此後，他的弟子們又分別在西藏各地，相繼建起了哲蚌（1461）、色拉（1418）、強巴林（1437）、扎什倫布（1447）等著名寺院，使新教派的實力和聲望迅速擴大。西藏廣大僧衆支援和擁護宗喀巴的宗教改革，把宗喀巴創立的教派稱爲格魯派（藏語意爲「善律」）。因爲該派僧人修持時都戴黃色僧帽，以示重振戒律，故人們又把該派稱爲「黃帽派」或「黃教」。

　　格魯派在藏傳佛教中，形成較晚，可是卻後來居上。經過一個多世紀的實力擴張，在全藏已擁有了數量可觀的寺院和莊園。聚集了雄厚的寺院財富。爲了維護這個新生寺院集團的特權和經濟利益，格魯派採納了藏傳佛教中噶瑪噶舉派最先創建的活佛轉世制度，用這種傳承模式，確保教派中能有一個固定的首領人物來主持內部事務，維護內部團結，對外也可以頂住其他教派和封建主的壓力，以利同他們進行角逐和抗衡。這是格魯派在特定歷史環境下，尋求發展實行的特殊制度。於是，在嘉靖二十五年（1546），當格魯派的最大寺院哲蚌寺法台根敦嘉措圓寂後，該寺的上層僧侶便找來了年僅三周藏的男童卻貝桑布，宣稱他是根敦嘉措的轉世活佛，迎入哲蚌寺做了該寺的法台，取法名索南嘉措。這便是格魯派活佛轉世制度的開始，以後形成了達賴喇嘛活佛轉世系統。索南嘉措成了這一轉世系統的第三世達賴喇嘛。

　　格魯派在發展過程中並非一帆風順，曾不斷地遭受到其他教派和封建勢力的打壓，及至五世達賴阿旺羅桑嘉措親政時，情勢更加嚴峻。當時在青

海信奉噶瑪噶舉派的蒙古喀爾喀部首領卻圖汗想與後藏的第悉藏巴汗政權聯合，消滅格魯派，在康區信奉苯教的白利土司也視格魯派為敵，在四面圍堵中，五世達賴要想站穩腳跟，繼續擴大格魯派的實力，就要尋求外援。這時五世達賴和住在後藏扎什倫布寺的四世班禪，想到了駐牧新疆的蒙古和碩特部首領固始汗，欲借助他的軍事力量解除敵對勢力的威脅。

固始汗是衛拉特蒙古四分之一的和碩特部有威望的領袖，因受準噶爾部的排擠，從天山北麓遷徙到天山南麓駐牧，他信奉格魯派，早與達賴喇嘛有聯繫，但作為一支蒙古的軍事力量，絕不僅為維護信奉的佛教起兵相助，他早就有襲踞青海，進而控制西藏的企圖。所以當五世達賴與四世班禪遣使前來求助時，便在1636年發兵進入青海，偷襲喀爾喀部，擒殺了首領卻圖汗，接著又向康區用兵，一舉消滅了白利土司。1642年，他引兵直入西藏，滅掉格魯派最後一個勁敵第悉藏巴汗政權，把衛藏大部地區置於自己的統轄之下，並扶植五世達賴在拉薩建起了「甘丹頗章」第巴政權。

固始汗的行動，很快在全藏引起了騷動。噶瑪噶舉派僧眾與藏巴汗政權的殘餘勢力串通一起，在各處掀起叛亂。固始汗與甘丹頗章政權一面聯合鎮壓叛亂，一面瞄準了在東北剛剛崛起的滿族貴族勢力。蒙藏領袖們此時敏銳地察覺到明朝大勢已去，剛建立的清朝很快會入主中原，統一全國，依靠這股新生力量是擺在格魯派面前的情勢之需。於是，經過密商，決定派使團前往盛京（今瀋陽）聯繫通好。其實此前，初建清朝的皇太極在征服蒙古各部過程中，已了解到蒙古人普遍信仰藏傳佛教和達賴喇嘛，認識到要想安撫已經歸附的蒙古各部，必須積極扶植格魯派，利用達賴喇嘛的影響力，才能達到穩定後方的效果。在聽從了蒙古汗王的幾次建議後，崇德四年（1639）皇太極首度派人前往西藏，希望延請到「至尊無上的大喇嘛」到滿蒙地區傳法。

在雙方互有需求的情況下，崇德七年（1642）十月，西藏使臣到達盛京，受到隆重的接待。皇太極親率王公貝勒出城相迎。多次設盛宴款待，待以殊禮。使團在盛京停留了八個月，返回時皇太極派員隨行，分別致書五世達賴、四世班禪和固始汗，並饋贈重禮以表慰問。

1644年，清軍入關定都北京，順治皇帝即位，當年即頒敕書迎請達賴入覲。自此，西藏領袖們也遣使入貢不絕。順治六年（1649）五世達賴奉表同意於壬辰年夏月朝覲，順治帝得信後大喜，頒諭曰：「喇嘛來信悉，將於辰年夏動身進京。茲為普渡眾生，望於辰年秋會見。特遣使臣多卜藏古西為首六人往請，並隨帶禮物金鞍馬二匹、鍍金茶桶一個、鍍金酒樽一個、金百兩、銀兩千兩、緞百匹。」並致書四世班禪、固始汗、第巴等人，敦請達賴能按期啟程。

順治九年（1652）二月，在清朝官員陪同下，五世達賴阿旺羅桑嘉措從拉薩動身，隨從者三千人。清廷派專員和護軍沿途照料，又命和碩承澤親王及內大臣等代表皇帝往迎於代噶（今內蒙古涼城）。蒙古諸王公大臣在該地朝拜了達賴喇嘛。十二月，五世達賴奉准乘黃轎入京，順治皇帝以「田獵」名義，「不期然」與達賴相會於南苑，設大宴為其洗塵，又令親王、郡王依次設宴款待，還特地修建了西黃寺作為達賴喇嘛留京時駐錫之所。達賴攜來大量貢品，奉獻皇帝，以表恭順問吉之心。關於五世達賴覲見皇帝情形，《五世達賴自傳》中曾有如下一段描述：「十六日，我們啟程前往皇帝駕前，進入城牆後漸次行進，至隱約可見皇帝的臨幸地時，眾人下馬。但見七政寶作前導，皇帝威嚴勝過轉世王，福德能比阿彌陀。從這裡又前往，至相距四箭之地後，我下馬步行，皇帝由御座起身相迎十步，握住我的手透過通

事問安。之後，皇帝在齊腰高的御座上落坐，令我在距他僅一庹遠、稍低於御座的座位上落坐。賜茶時，諭令我先飲，我奏稱：不敢造次。遂同飲。如此，禮遇甚厚。我進呈了以珊瑚、琥珀、青金石念珠、蔗糖、唵叭香以及馬匹、羔皮各千件爲主的貢禮。皇帝詢問了衛藏的情況，我們高興交談。……這位皇帝看起來只有十七歲，雖然顯得年輕，但在無數語言各異的人中間，毫不畏縮，像無鬢的獅子從容縱橫。」

五世達賴在京期間，爲王公大臣們講經說法，接受布施與宴請，順治皇帝除在南苑爲達賴洗塵外，於翌年正月，又兩度在紫禁城太和殿設宴款待達賴。席間，有王公大臣陪同，場面宏大。厚賞達賴及隨員「金器、彩緞、鞍馬等物有差」。

達賴在京不足兩個月，固始汗即遣人到京貢方物兼請達賴回藏，達賴也以「此地水土不宜，身既病，從人亦病」爲由，請辭歸。順治皇帝答應了達賴的請求，命親王大臣設宴送行，再賞黃金五百五十兩、白銀一千二百兩、大緞一百匹和其他珠寶、馬匹等，皇太后也賞賜黃金一百兩、白銀一千兩、大緞一千匹。如此高的禮遇，令達賴歡心感動，表示今後願以良策輔佐帝業，逸樂眾生。

1653年二月下旬，五世達賴踏上了返鄉之路，順治帝照例派和碩承澤親王率八旗兵送至代噶。達賴在這裡一面等運來之糧餉，同時等待皇帝敕封。四月，皇帝遣禮部尚書、理藩院侍郎攜漢、藏、滿三體文字的金冊、金印趕到代噶，正式冊封五世達賴爲「西天大善自在佛所領天下釋教普通瓦赤喇怛喇達賴喇嘛」。這是清朝中央政府對西藏格魯派宗教領袖的第一次正式冊封，歷史意義重大。此後歷世達賴喇嘛的轉世繼位，都要經中央政府的冊封批准，遂成爲一項定制。

順治皇帝在冊封達賴同時，也沒有忘在西藏掌握實權的固始汗，也冊封他爲「遵行文義敏慧顧實汗」，頒佈金冊、金印，讓他「作朕屏輔，輯乃封圻」。這實際承認了蒙古汗王是西藏最高的行政領袖，達賴喇嘛只是「領天下釋教」的宗教領袖，二者界限分明，毫不含糊。清政府透過這樣的巧妙冊封，最終取得了在西藏的支配權，換來了邊疆局勢的穩定。

五世達賴回到西藏後，憑借清政府的冊封，在西藏宗教地位和政治地位，明顯上升，格魯派和甘丹頗章的勢力也在日益增強。順治皇帝死後，康熙即位，繼續支援格魯派，每年都派官進藏看望達賴，賞賚厚禮。達賴深知他的權力地位是中央賜予的，作爲西藏地方領袖，爲了表達對皇帝的恭順忠心，每年按照慣例都透過年班堪布向皇帝上書請安謝恩，會報執行中央政令情況，並派員赴京進貢方物。這種朝貢制度，源於元明，清朝進一步常態化，以致清政府後來由於朝貢頻繁只好頒定例貢時間，規定前後藏達賴、班禪每間隔兩年一次輪班入貢，著照執行。西藏使團呈進來的貢物禮品，大多屬藏傳佛教器物，間有土特產和生活用品。如五色哈達、各類佛像、唐卡、銀曼扎、八寶、七珍、法鼓、經卷、銀塔、銀輪、鈴杵、念珠以及藏香、藏藥、氆氌、茶具等等。清廷對來貢使團，一律熱誠相待，給予豐厚回賜，頒發敕諭優渥撫慰，以體現中央的權威和對西藏地方領袖的尊重關懷。

西藏朝貢使團及達賴、班禪呈進的貢品，過去大都保留在紫禁城內的佛堂名苑之內。經過多年歲月流轉和戰亂流失，現下我們能見到的已爲數寥寥。

五世達賴在他的自傳中說，他呈進皇帝有上千種不同的禮品，然今天我們在海峽兩岸的博物院裡，僅能發現其中的幾件，是倖存下來的珍物，它們是：

1、金嵌珊瑚松石壇城

圖1　金嵌珊瑚松石壇城
　　　十七世紀　西藏
　　　國立故宮博物院藏

　　這是一件十分精緻罕見的佛教法器（圖1），十七世紀西藏作品，現藏於臺北國立故宮博物院。壇城，謂梵語mandala的音譯，或稱曼荼羅，曼扎、曼達、滿達等等。它的形制各異，分金屬立體壇城、彩粉沙製壇城和繪在唐卡及佛殿牆壁上的彩圖壇城等等。

　　壇城表現的是佛教理想中的宇宙，一切聖賢功德的聚集之處。佛教信徒修行時必須供奉壇城。立體壇城多擺放佛堂肅靜的場合加以供奉。此件圓形金屬立體壇城，直徑32公分，亮金頂面上用切割整齊、色澤均勻的綠松石鑲嵌，外圍用大小相同的圓潤珊瑚串珠盤繞，中央象徵宇宙中心的須彌山，四方以抽象符號象徵四大部洲。金屬鍍金的周壁，以鎚煉技巧形成細膩精美浮雕，捲枝番蓮紋上湧立各樣佛家吉祥珍寶。另外多種細工焊連的捲草紋，作為邊緣的細部裝飾。整個壇城，無論從金屬工藝的繁複精密，或鑲配的松石、珊瑚質材，均屬上乘。表現了五世達賴對清朝皇帝威權聖德的最高頌贊。隨壇城呈進的尚有一條白色絲織長哈達，傳達對受禮者的崇敬。壇城用圓皮盒盛放，盒內貼有白綾，上書漢、滿、蒙、藏四體文字。漢文為：「利益金造曼達乃世祖皇帝時五輩達賴來京供於西黃寺，章嘉胡土克圖以其吉祥萬年，寰宇康寧、眾生利益故奏聞。皇上請於內庭供奉。」這段文字告訴人們，五世達賴來朝覲時，壇城初供奉於西黃寺。乾隆年間，章嘉呼圖克圖視其吉祥，便請乾隆皇帝將它移至宮中供奉。在乾隆的心目中，西藏宗教領袖的貢物具有較高的法力，因此多放在他的寢宮養心殿佛堂裡。至清宮改為故宮博物院，這件壇城作為價值連城的聖物，才從養心殿移出。最後，隨著故宮文物南遷運到臺灣，現得到了臺北國立故宮博物院的精心保護和收藏。

2、金剛鈴、杵

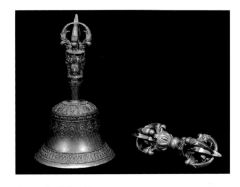

圖2　金剛鈴、杵
　　　十五世紀　西藏
　　　國立故宮博物院藏

　　這對金剛鈴杵（圖2）現藏於臺北國立故宮博物院。鈴高18.2公分，口徑10.1公分，杵高14.1公分，寬4.6公分，為十五世紀西藏作品。金剛鈴杵是藏傳佛教信徒修金剛大法時不可或缺的手持物。左手持鈴，右手持杵，鈴杵合用，是慈悲與智慧的象徵。裝藏此鈴杵的盒子內白帛上寫著漢、滿、蒙、藏四體文字，曰：「布達拉廟內，密藏供奉尊聖喇嘛根敦扎木素、達賴喇嘛索諾木扎木素及五輩達賴喇嘛等手內常執。噶爾馬時成造之大利益鈴杵。」從文字說明看，此套鈴杵是五世達賴尚未確立政教地位前，噶瑪噶舉派在西藏掌權時所成造。應為五世達賴或後世達賴贈給皇帝的丹書克禮品。

3、扎嘛嚕手鼓

　　此鼓（圖3）現藏於臺北國立故宮博物院，高17.5公分，寬12.5公分，十五世紀西藏作品。此手鼓同樣是藏傳佛教信徒做法時使用的法器，鼓身是兩個人頭蓋骨黏合而成，束以金屬腰箍，腰箍上拴彩色飄帶。行法時手執腰箍左右搖晃，繫在箍上的兩個球狀軟錘便會輕擊鼓面，發出有節奏聲響。從裝藏手鼓盒蓋內的四體文字可知，此鼓同樣為布達拉宮所有，為二世達賴喇嘛根敦嘉措、三世達賴喇嘛索南嘉措、五世達賴喇嘛阿旺羅桑嘉措做法時的手持物，年代久遠，輩輩相傳。同前述金剛鈴杵同樣，後由五世達賴或後世達賴進京時呈進給皇帝的，曾供奉於故宮養心殿。

4、銀茶壺

此壺（圖錄86）現藏於北京民族文化宮博物館，壺高30公
分，重1525公克。此壺爲西藏高僧平時用的生活器具，其質地手
工工藝不同於一般家庭用壺。壺蓋拴有細密手工打製的銀鏈與把
手相連，蓋的頂部是整體圓形鍍金浮雕花瓣，壺嘴與壺的頸部全
部是鍍金鏤花圖案，作工精細，形式典雅。茶壺乃藏民家庭必備
的生活器物，飲茶（尤其飲酥油茶）是藏民常年的生活習慣。藏
諺語說：「寧可三日無糧，不可一日無茶。」因此，好的茶具可
作爲饋贈之物。五世達賴將銀茶壺攜來作爲貢品送給皇帝，可見他心目中壺
是不能須臾離開的珍物。

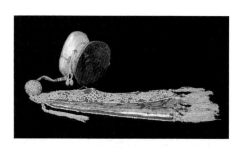

圖3　扎嘛嚕手鼓
　　　十五世紀　西藏
　　　國立故宮博物院藏

5、五世達賴喇嘛銀像

現收藏於北京國家博物館，銀像高50.5公分，手工打造。結跏趺坐，面
部表情安祥，上有鎏金，現多剝落。身穿僧袍，衣紋清晰，質感厚重。右手
手執蓮花，上托宗喀巴像。整個形式樸拙凝重，爲西藏十七世紀早期作品。
西藏佛像貢品中，佛祖、菩薩、觀世音、護法神居多，也有高僧大德本尊
像。這次五世達賴的自身像作爲朝覲貢品，亦屬不同凡響。

以上就是我們現下能見到的五世達賴朝覲時留下的貢品。

下面記述的是格魯派的另一個活佛轉世系統，六世班禪額爾德尼的覲見
活動，時間距第一次五世達賴晉京朝覲相隔了一百二十八年。

班禪活佛轉世系統的出現，比達賴活佛轉世系統要晚。最早被稱爲「班
禪」的是後藏扎什倫布寺法台羅桑卻吉堅贊（1570－1662）。據藏文史籍介
紹，羅桑卻吉堅贊是一位博學多才、機敏智慧的佛學大師。五世達賴未成年
時，他實際掌握著格魯派的主導權，他曾與五世達賴密商引固始汗率兵入
藏，推翻了藏巴汗政權，爲甘丹頗章政權建立和格魯派的壯大立下功勳。
1645年，固始汗贈羅桑卻吉堅贊「班禪博克多」（意爲智勇兼備的大學人）
尊號，褒獎他的功勞，從此格魯派內正式有了「班禪」的稱號，以後衍出了
班禪活佛轉世系統。羅桑卻吉堅贊被後人稱爲四世班禪，從他開始，歷世班
禪都把扎什倫布作爲母寺。

康熙五十二年（1713）正月，康熙皇帝敕封五世班禪羅桑益西爲「班
禪額爾德尼」，著照冊封五世達賴之例，頒賜金冊、金印。乾隆三十一年
（1766），乾隆皇帝對六世班禪羅桑貝丹益西同樣進行敕封，也授予金冊、
金印。金印用漢、滿、藏三種文字刻寫「敕封班臣額爾德尼之印」。六世班
禪祇領後，面向東方叩謝，又派專人進京上表謝恩。以後，歷世班禪額爾德
尼的轉世繼位，必須中央政府冊封批准，也成了一項定制。

清朝對班禪轉世系統的扶植，早於康熙之初，康熙皇帝多次想邀請五世
班禪進京入覲，由於當時甘丹頗章的第巴桑結嘉措從中阻撓，終未成行。及
至乾隆晚年，北方邊陲承平日久，安撫蒙古之事已經解決。可此時西藏又有
新的矛盾出現，貴族勢力想趁八世達賴年幼，攝政力薄，獨專擅權。乾隆需
要扶植和利用抬高班禪地位和影響力，遏止貴族勢力滋事，也可削弱當時外
敵對後藏的不斷覬覦。

乾隆四十三年（1778）十二月，章嘉呼圖克圖奏轉六世班禪一道奏摺，
稱庚子年（1780）是皇帝七十大壽，班禪欲親自來京祝壽。乾隆聞之大悅，
當即降旨駐藏大臣轉告班禪，允其所請，並讓大臣與攝政一體辦好班禪入覲
的一切準備事宜。

六世班禪進京，是五世達賴進京朝覲後百年來未有之盛事。西藏和京
師兩地都極爲重視。八世達賴、攝政同各僧俗官員積極籌辦入覲厚禮；乾隆

帝爲使六世班禪到內地有賓至如歸的感受，下旨在熱河（今承德）仿扎什倫布寺式樣建造須彌福壽之廟，在北京建香山昭廟，重修西黃寺，還下旨令沿途官員專差迎送，至於備賞班禪的禮品，宗教器物，事無鉅細，無不一一過問。爲了迎接班禪，他還專門學習了藏語，這一切都體現出他嚴肅認眞的爲政作風和對西藏事務的高度重視。

乾隆四十四年（1779）六月，班禪一行從日喀則啓程。出發後受到駐藏大臣、前藏官員的熱烈迎送。八世達賴親自陪同班禪行走八天才依依惜別。翌年三月，到青海塔爾寺暫歇，後經蒙古岱海到達多倫諾爾，皇六子與章嘉呼圖克圖專程趕來迎接，並帶來皇帝敕書和賞賜。七月二十一日，六世班禪到達熱河避暑山莊，在澹泊敬誠殿丹墀向皇帝獻哈達跪請聖安，乾隆皇帝忙扶起賜座、賜茶，用藏語問候一路旅途辛苦，雙方談話氣氛十分和諧融洽。

二十四日，班禪在須彌福壽廟觀見乾隆皇帝，獻上了金佛、黃金、駿馬、藏香、氆氇等大量貢品，誦長壽經祝壽。乾隆也回賜厚賞。八月七日，大壽慶典正式開始，蒙、藏、回各部首領均已到達，乾隆在萬樹園舉行盛大宴會，招待班禪及各部首領，「賞賚冠服、金銀、綢緞有差」，並演戲五天以壯聲勢。

八月下旬祝壽活動結束，在皇六子陪同下，班禪離開熱河，來到北京，駐錫西黃寺。京師各階層信眾聞訊紛紛趕來拜謁布施。在京期間，他多次應邀進宮念經，接受賞宴。他還遊覽京師名勝，先後到圓明園、南苑德壽寺、香山昭廟、嵩祝寺等處拈香，入雍和宮爲僧眾摩頂傳法授戒。頻繁的佛事活動，過度勞累，十月二十六日，班禪身體發燒不適，不思飲食，病情加重，醫治無效，於十一月初二，不幸在西黃寺圓寂。乾隆帝聞訊不勝悲傷，即派皇六子及王公大臣前往致祭，翌日親自弔唁，賜黃金七千兩，命人打造放置班禪肉身的金塔，諭欽差大臣博清額等待百日誦經事畢，護送金塔回扎什倫布寺。

乾隆四十六年（1781）八月下旬，六世班禪金塔在欽差大臣和班禪隨員護送下安抵扎什倫布，被供奉於該寺建造的大銀塔內。四年後，乾隆下旨特命在西黃寺西側建「清淨化城塔」，內藏班禪衣冠、經咒，以志勝因。乾隆帝爲該塔親撰碑文，頌讚班禪一生功德。如今，塔與四種文字鐫刻的碑文仍完好地佇立在西黃寺內，成爲統一國家民族間團結友好的象徵。

六世班禪的這次朝觀，是繼五世達賴觀見順治皇帝後，西藏政教領袖與中央皇帝的又一次接觸。它反映了乾隆盛世清政府與西藏關係的進一步加強。乾隆皇帝與六世班禪形成的君主情誼及彼此間的謙恭信任成爲一代佳話，爲人們傳頌。六世班禪朝觀期間每次敬獻皇帝的貢品禮品種類很多，僅存下來的，至今在北京、臺北兩地的故宮博物院、北京的雍和宮和民族文化宮、承德的避暑山莊博物館都有收藏。它們是這段歷史最直接最有價值的眞實物証，彌足珍貴。這裡按照進貢的時間順序將這些貢品介紹於後：

1、大利益銅鈴杵

這對鈴杵現由承德避暑山莊博物館收藏。銅鎏金。鈴高20公分，口徑10公分，杵長12.4公分，寬4公分。鈴的柄端鑄有五佛頭，表示警醒世人，覺悟有情；杵的兩邊各有五股，表示五佛五智義。鈴杵合在一起，表示陰陽和合，定慧兼備。兩件法器均爲西藏作品，由連體木盒盛裝。盒內白綾上用漢、滿、蒙、藏四體文字標記：「班臣額爾德尼恭進大利益銅鈴杵」。這是六世班禪初到熱河進獻的貢品。

2、象牙嘎巴拉法鼓

此鼓現由北京民族文化宮博物館收藏。鼓長15.2公分，寬13公分，高8.4

公分,重595克。鼓身為象牙所造,鼓箍鏤花,鑲嵌九顆大寶石,二十六顆小寶石,墜三角形金扁盒一個,盒邊綴有十條顏色各異的絲帶,每條絲帶穗尾都串有紅寶珠。鼓面繪有舞龍一條,形式別致。法鼓盛放在圓盒裡,盒蓋裡層黃綾上用漢、滿、蒙、藏四種文字寫有:「班臣額爾德尼恭進大利益象牙成造嘎布拉法鼓」。法鼓同上件鈴杵,可能是班禪同一時間恭進。

3、嘎巴拉碗

此碗(圖錄89)橢圓形,銀鎏金,長21公分,寬20公分,高21公分。碗體由鑲金邊的人頭蓋骨做成。嘎布拉,是梵文kapāla之音譯,即指顱骨、天靈蓋骨。嘎布拉碗,是藏傳佛教高僧修最高密法無上瑜伽密舉行灌頂儀式時所用的法器。碗蓋的四周與上方,浮雕著吉祥花紋,碗托底座為三角形,每角有一人頭骷髏形雕飾。碗裡周邊用梵文刻有「唵、嘛、呢、叭、咪、吽」六字真言。碗托三角形底座下面,用漢、滿、蒙、藏四體文字刻有:「乾隆四十五年(1780),班禪額爾德尼進。」此碗現收藏於北京民族文化宮博物館。

4、鍍金馬鞍

此鞍(圖4)長67公分,馬鞍因是六世班禪親乘,每個部件做工都十分精細,用料考究。鞍橋、馬鐙均為鐵鍍金,上面鏤空雕鏨龍紋雜寶圖案,雕琢細密,玲瓏剔透。鞍墊分兩層,用明黃織緞和藏氈製成,上繡深淺兩色雲龍祥輪,整體形式莊重大方,工藝精良。西藏過去交通均以騎馬代步,馬鞍當必不可少。給朝廷的貢品中少不了鞍馬。這次六世班禪將自己所用馬鞍敬獻皇帝,祈願皇帝功業千秋猶如駿馬馳騁,一日千里。這副馬鞍現珍藏於北京故宮博物院,鞍上拴有黃簽,上寫:「乾隆四十五年七月二十六日,班禪額爾德尼進鐵鍍金玲瓏馬鞍一副。」為班禪到熱河第五天進獻,後移至北京紫禁城。嘉慶皇帝曾以此馬鞍作過御用鞍。

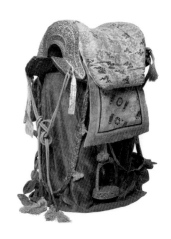

圖4　鎏金馬鞍
　　　十八世紀　西藏
　　　北京故宮博物院藏

5、右旋海螺

這個海螺(圖5)長10.8公分。海螺是藏傳佛教常用的法器,是法會時吹奏的樂器之一,平時供於佛堂。因海螺螺紋呈逆時針方向旋轉的極為稀有,故此海螺被視為珍品,代表法音,有大法力可消除眾生罪障。據說,渡江者若供右旋螺於船頭,便會風平浪靜,平安到達彼岸。北京第一歷史檔案館藏有六世班禪在熱河恭慶萬壽遞丹書克進單,上記三十種貢品中,就有海螺一個。現此海螺收藏於北京故宮博物院。用鞔皮方盒盛裝,盒內貼白綾一方,上書漢、滿、蒙、藏四體文字:「乾隆四十五年,班禪額爾德尼所進大利益右旋海螺,護法渡江海平安如願,諸事順成,不可思議功德。」

圖5　右旋海螺
　　　西藏
　　　北京故宮博物院藏

6、內填琺瑯嵌寶石蓋罐

此罐(圖6)高16.4公分,口徑12公分,為琺瑯器物中之上品。罐身呈圓形,有托座,均為綠地,上佈滿紅花,色澤鮮豔,工藝精緻。罐內貯有藏紅花。藏紅花是生長在青康藏高原上的一種菊科植物,一年生草本,夏季開花,呈管狀花形,橘紅色,曬乾後味淡香。藏醫以此為藥,有活血、祛痰、調經功能,也是繪卷軸畫唐卡所需之顏料。寺院僧人常以此花浸泡水中,做成清香甘露聖水用於佛教儀式中。藏民把藏紅花視為珍貴藥材,也作禮品饋贈親人。蓋罐現用鞔皮盒盛裝。盒蓋內貼白綾上書:「乾隆四十五年八月初二日,皇上賜班禪額爾德尼丹書克,回進嵌寶石金胎綠琺瑯蓋罐一件,內貯藏紅花。」查北京故宮內務府造辦處檔案,有這樣一段記錄:「八月初四日,太監鄂魯裡交嵌紅綠玻璃松石墊子螺絲廂海螺奔巴壺一件,嵌紅藍玻璃

圖6　內填琺瑯嵌寶石蓋罐
　　　十八世紀　西藏
　　　國立故宮博物院藏

墊子金胎綠琺瑯蓋罐一件，嵌紅藍玻璃墊子金胎綠琺瑯靶碗一件，隨金胎綠琺瑯托座一件。傳旨著各配鞔皮畫金套盛裝，俟得時交中正殿，寫八月初二日班禪額爾德尼呈進四樣字說語，用白綾簽子。欽此。」可見，這件金胎綠琺瑯蓋罐是與奔巴壺、靶碗一起同時進獻的，現僅看到這一件，珍藏於臺北國立故宮博物院中。

7、唐卡

唐卡為藏語音譯，是一種藏式卷軸畫，通常繪於布帛與絲絹之上。幅面大小不一，表現題材廣泛。多為宗教畫卷，又有歷史民俗畫卷。宗教畫多繪佛本尊像、祖師像及各種護法神、菩薩、度母像等。唐卡多懸掛在寺院殿堂中或百姓家裡，是人們虔敬的宗教物品。此次六世班禪獻給皇帝的貢品中，唐卡數目據載有八十餘幅，從中現可以見到的四種是：六臂積光佛母畫像、文殊菩薩畫像、威羅瓦金剛畫像和上樂王佛壇城圖。四幅唐卡均為布本彩繪，藏畫畫風特點突出，色彩豔麗。其中六臂積光佛母畫像一軸，還是歷世班禪在扎什倫布寺供奉的聖物，這次也攜來內地呈進給皇帝。四幅唐卡的背面，均有漢、滿、蒙、藏四體文字款識。前三種的款識為「乾隆四十五年八月初七日，班禪額爾德尼進丹書克供奉。」後一種「上樂王佛壇城圖」款識是「乾隆四十五年八月十八日，熱河紫浮念經，班禪額爾德尼恭進畫像上樂王佛壇城一軸。」從款識記錄的時間看，前三幅唐卡是六世班禪在乾隆皇帝舉行萬壽慶典當天敬獻。現四幅唐卡均收藏於北京故宮博物院。

8、釋迦牟尼佛像

此像銅鍍金，高26.7公分，現藏於北京故宮博物院。佛像左手托缽結定印，右手結降魔印，全跏趺坐。單層仰蓮座，座下是三足底座，各角嵌有綠松石。佛身薄衣貼體，四肢粗壯有力，面部表情莊嚴靜肅，眉間鑲有綠寶石一顆，整體造形顯示印度帕拉風格特點。佛像底座上貼簽，寫有四體文字款識：「乾隆四十五年八月二十四日，皇上駕幸扎什倫布（即須彌福壽廟），班禪額爾德尼恭進大利益扎利瑪釋迦牟尼佛。」查故宮內閣起居注，確有「八月二十四日，上詣須彌福壽廟拈香」的記載，推測佛像定是皇帝拈香時所獻。

9、扎什利瑪釋迦牟尼佛像

此像銅鍍金，高60公分，體積龐大。此佛後有背光，全跏趺坐於雙層蓮台上，頭戴五葉寶冠，兩耳墜方形耳飾，佛冠與耳飾上有多顆紅綠寶石鑲嵌，兩眼下視，面部表情莊重，瘦身飾連珠瓔珞。此佛是六世班禪到京後，於九月十三日應邀進宮朝拜皇家佛堂，親至寧壽宮梵華樓禮佛念經時敬獻。據北京故宮王家鵬先生介紹，梵華樓內收藏著六世班禪進獻的各類佛像有九尊。

10、11《白傘蓋經注》、《白傘蓋儀軌經注》

兩部佛教典籍長50公分，寬12公分，用滿、漢、蒙、藏四體文字書寫，分為四部，用木匣套裝。木匣上刻：「班禪額爾德尼所進《白蓋傘經注》」。漢文佛經首頁封面上寫有「薄伽梵白傘蓋佛母奉獻修持如意甘露瓶成就儀軌經」。末頁書：「乾隆四十五年十月上旬穀旦。」兩部佛經，現均藏北京雍和宮佛堂內。

12、鐵缽

此缽高16公分，口徑17.5公分，重500克。缽是藏傳佛教僧徒的用器。此缽體輕壁薄。口大底尖，用特殊金屬材料製成，發藍色光澤。現珍藏於北京民族文化博物館。缽以圓盒盛裝，盒蓋裡層簽上書有漢、滿、蒙、藏四體文字：「乾隆四十五年十月二十七日，班禪額爾德尼在寧壽宮念經，呈進利益

鐵鉢一件。」這是六世班禪圓寂前五天，最後一次進宮在寧壽宮念經時進獻的物品，同時進獻的還有嘎巴拉念珠一盤，火槍一支。

13、嘎巴拉念珠

念珠（圖7）是藏傳佛教信徒配帶念經佛具。這串念珠用顱骨磨製而成，色澤黝深，作工細密。念珠在四等分處各用四個大珊瑚球相隔，佩有穗帶。這種念珠當屬佛教器物中最貴重者，只有高僧才配使用。它是六世班禪在圓寂前五天，在寧壽宮念經時，和上述鐵鉢一起同時進獻。原置供於養心殿，現珍藏於臺北國立故宮博物院。念珠用方木盒盤盛，盒蓋內貼白綾，上寫漢、藏、滿、蒙四體文字為：「乾隆四十五年十月二十七日，班禪額爾德尼在寧壽宮念經，呈進嘎布拉念珠一盤。」

圖7　嘎布拉念珠
　　　西藏
　　　國立故宮博物院藏

14、火槍與火藥匣

在朝觀的貢物中，尚有火槍火藥是特殊的一類貢品。六世班禪在圓寂前五天，進宮在寧壽宮念經時，與上述鐵鉢、嘎巴拉念珠同時進獻。此槍曾於北京故宮梵宗樓收藏。火槍拴有漢、滿、蒙、藏四體文字，黃簽可資佐證。上寫：「乾隆四十五年十月二十七日，班禪額爾德尼於寧壽宮恭進，西竺火槍盛貯鉛彈火藥，嵌珠錦囊魚式烘藥器一分。」

以上就是我們今天所能看到的六世班禪呈進的部分貢品。

到了二十世紀初葉，國際國內情勢發生巨變，清王朝的統治已陷入岌岌可危的境地。國家處在內憂外患的境遇下，迎來了格魯派領袖的第三次入觀。1904年，英國發動了對西藏的武裝進犯，親政不久的十三世達賴土登嘉措率全體軍民奮起抗英。因武器落後又無外援而最後遭致失敗。達賴離拉薩出走內地，開始了長達四年的流蕩生活。

這期間，英、俄勢力深入西藏，清朝已無力掌控西藏危局。達賴行走內地，受到列強派人跟蹤尾隨，對他百般拉攏誘惑，企圖離間他和中央的關係，但這些伎倆並未動搖他對中央的信賴。他多次派員進京奏報，並請求自己親赴京城陛見皇上直接面陳藏事，求助中央的理解與支援。

清政府對十三世達賴赴京陛見的請求，也十分重視和謹慎。認識到幾年來，各國列強覬覦西藏，邊疆矛盾紛繁，本應體恤和安撫達賴，化解矛盾，以突顯中央對西藏和宗教領袖的愛護關懷。經過多次與大臣磋商權衡，最終答應了達賴的入觀請求。

光緒三十四年（1908）八月下旬，十三世達賴自五台山啟程進京，沿途受到督撫大員的迎接和照護，到達北京，軍機大臣、步軍統領等官員和在京喇嘛齊聚車站迎接。到了下榻的西黃寺，又受到上千僧眾在門前列隊朝拜和歡迎。

達賴到京當天，即蒙受皇帝厚賞。光緒欽派高官到黃寺照料一切。經過精心演練準備，九月二十日，達賴首先去頤和園觀見了慈禧太后。十月初六，又在中南海紫光閣觀見了光緒皇帝。十月十日，是慈禧太后生日，達賴準備了豐厚壽禮，親赴勤政殿賀壽。賀壽禮品包括淨水瓶、長壽瓶、長壽丹、吉祥哈達、壽佛三尊、鹿角一枚、如意一枚、藏金緞五匹、各色氆氌十五匹、各類藏香三百把。此外還有西藏特產的桃、杏脯若干匣。慈禧回賞達賴珍珠念珠一盤、哈達一方、御用黃傘一柄、御筆畫一面、御筆對聯一副、珊瑚如意一柄。光緒皇帝也頒賞了達賴朝珠、蟒袍料、金銀器具、玉器、茶葉等物。

每次觀見，慈禧太后和光緒皇帝都熱誠相待達賴，問寒詢暖，給予賞賜。達賴面奏西藏情勢，言西藏事務重大，事事透過駐藏大臣每多誤事，奏

請直接自行具奏。並向太后皇帝數度表達他的誠心和敬意。皇太后對達賴此番不辭辛勞，進京陛見並親自進宮祝壽十分高興，頒懿旨：「本日達賴率徒祝嘏，備抒悃忱，殊堪嘉尚」，特加封他為「誠順贊化西天大善自在佛」，按年賞銀一萬兩，由四川藩庫分撥。

達賴在京共住八十四天，除覲見和接待官員拜訪外，還到京師各大寺院拈香禮佛，為僧眾發放僧餉布施。清政府為接待十三世達賴花去白銀近十八萬兩。透過賞封和優隆周到的接待，表達中央對西藏情勢的重視關心和對西藏領袖一貫愛戴。這給達賴留下深刻的印象，以至事過二十年後，達賴仍謙恭地說：「皇上母子（指皇太后及皇帝）待我極厚。」在北京期間，按歷史道統，達賴多次上表謝恩，儘管離開時他的直接面奏要求未得批准感到失望，最後還是顧全大局，遵守定制，維護了中央政府的威權，表現出他當時愛國護教的內向力。

十三世達賴在京多次呈進的禮品，如今很難找到，筆者只在北京民族文化宮博物館發現一件銀質法輪（圖錄92）、一件銀曼扎。據人介紹是當時的貢物。法輪佛教中喻指為佛陀說法，如聖輪旋轉，無堅不摧。這件法輪高41.5公分，輪徑25公分，輪體鍍金，花鏨環繞，中嵌寶石。銀曼扎高5.4公分，直徑19.5公分，重525克。兩件禮品雖質地比前貢略顯粗製，亦屬罕有。至於慈禧賞給達賴的賞品，也有兩件值得一提，一件是由二十萬顆天然珍珠編製成的珍珠壇城，一件是她送的御筆畫。御筆畫長有155公分，寬53公分，畫心繪蘭花、茶花各一朵，清香淡雅。花間有大臣張之萬四句題詩：「在山為幽芳，出山為國香，茶蘭得相會，御筆發其祥。」畫上方蓋有「慈禧皇太后御筆之寶」方印。兩件賞品收藏於拉薩，都成了皇家贈品的紀念之寶。

本文透過格魯派領袖達賴、班禪的三次朝覲，讓人們認識清政府為密切加強與西藏的關係，增進了解互信採取的各項政策，同時也可以了解西藏領袖們為維護國家的統一進步、民族和睦團結所做的種種努力。朝覲是一種政治行動，客觀上卻促進了民族間的宗教文化交流和彼此溝通。西藏宗教領袖們帶來的禮物貢品，大多屬宗教藝術品中的精華，是西藏藝術發展成熟階段的產物，對研究清代西藏宗教、文化、藝術，均有實證參考價值。現在這些僅存的貢品文物分藏海峽兩岸，倘若有一天，它們也像「雍正大展」那樣有機會同台展出，那將是兩岸同胞的又一幸事，我們期待這一天的到來。

（本文有關臺灣文物介紹部分，參考了臺北《故宮文物月刊》136期刊載的蔡玫芬女士文章，特表謝忱。）

西藏藏族服飾的演變與區域特徵

四川大學中國藏學研究所　楊清凡

　　服飾作為人類活動的產物之一，與其他文化現象一樣，都是歷史發展的結果。藏族服飾從一個最為通俗的層面上體現著藏民族的文化特性，然而其間又蘊涵了自然環境、經濟類型、歷史背景、生產技術、審美觀念等因素，由此在一定程度上折射出藏族社會在不同歷史時期的發展變化以及不同歷史背景下的文化交流。青藏高原自然環境的相對恆定，決定了藏族服飾總體結構長期以來變化不大；然而不同歷史時期內外因素的共同作用，以及具體地理環境和經濟生產方式的多樣性，使藏文化呈現出不同時期、不同地域的特色，反映在藏族服飾上就體現為局部的、細節的變化。

歷史時期的藏族服飾

1、史前時期西藏高原先民服飾

　　西元七世紀初吐蕃王朝建立之前，西藏高原先民尚處於史前時期，在沒有文字記載的情況下，對考古資料進行分析就是唯一可資憑證的途徑。在我國其他地區，從出土文物方面考證，其服飾文化的源流已可追溯到原始社會舊石器時代晚期，但西藏的舊石器考古工作至今僅限於一些地面採集，且無服飾的相關資料，目前只能對新石器時代藏族先民服飾略窺一斑。

　　卡若遺址（位於西藏自治區昌都縣城東南卡若村，距今4300－5300年之間，即約西元前2400－前3340年間）、曲貢遺址（位於西藏自治區拉薩市北約五公里曲貢村附近，距今大約3500－4000年，即其下限約在西元前1500年左右）以及貢嘎縣昌果溝、瓊結縣邦嘎村遺址等出土的相關生產工具和裝飾品，使我們首次對新石器時代晚期西藏高原東部地區和雅魯藏布江中游地區的高原先民服飾有了一些初步認識。

　　卡若遺址出土的相關生產工具中，有骨角錐208件，骨針131件，陶紡輪一種共6件。聯繫當時卡若的氣候、環境和生活方式，即氣候比較溫潤，雨量充沛，草木茂盛，禽獸繁衍，卡若先民已經開始定居下來，農業、狩獵並存，可以推測卡若先民在衣著方面存在兩種面貌：其一，用石片的鋒刃加以裁割，用骨錐、骨針縫製獸皮衣服，與此相關，也許業已掌握了初級的鞣皮技術，縫線可用動物的腸衣或韌帶纖維製造，也許已會用某些植物韌皮纖維搓撚作線。其二，除陶紡輪外，在陶器內底殘存「布紋」痕跡（每平方公分經緯線各8根）。據此分析，卡若先民已經懂得紡線和手工編織技術，但織物還很粗糙。

　　人類創造出服飾，最初乃是出自實用、功利性的目的（包括宗教意圖），因此，人類早期「飾物」之主要意義與我們今天所稱的「裝飾品」並不完全等同。卡若遺址共出土裝飾品50件，種類有笄、璜、環、珠、項飾、

鐲、貝飾、牌飾和垂飾；質料則有石、玉、骨、貝等種。大部分磨製光滑，製造精細。曲貢遺址中也有骨製的錐、針、笄、飾牌等。在藏東的卡若文化和西藏腹心地帶的拉薩曲貢文化遺址中，都發掘出骨笄，由此可以推知在新石器時代，西藏高原先民中「至少男女兩性之一是有梳髮髻的習慣的」。卡若文化中所見髮笄及與此相關的束髮或椎髻習俗或與黃河上游地區文化的影響有關。

在西元七世紀初吐蕃王朝建立以前，青藏高原還經歷過一段相當漫長的部落時期，大概相當於藏文史籍所載的「小邦時期」，大約對應於西藏考古學分期中的「早期金屬時代」（西元前1000年－西元六世紀）。我們推測其時的服飾狀況可依據的材料大致來自三個方面：一是墓葬或遺址中出土的少量裝飾品、織物印紋及殘片；二是大概屬於這一時期的早期岩畫中所見的人物形象；三是一些學者所記錄描述的、可能屬於這一時期的部分金屬飾品和小件金屬器物。

這一時期墓葬中出土相關實物主要見於昌都貢覺縣城北石棺墓、貢覺縣香貝區石棺墓、阿里日土縣阿壟溝石丘墓、拉薩曲貢村石室墓的出土物，包括耳墜、鐵刀、銅刀、陶器底部和器耳內殘留的毛織物印紋、灰白色的骨珠和紅色的料珠，以及殘鐵衣鉤、殘馬蹄鐵等。日土縣阿壟溝石丘墓出土織物殘片是目前所見西藏考古中的最早織物實物，一號墓的女屍腳上，穿有一種絳紅色的亞麻布織成的套襪，雖已破碎，但仍可辨識；五號墓的女屍領部殘留有一截用黑、白、紅三色羊毛編織成的繩索殘段，其眼部還殘留著一段類似「眼罩」的織物（織物質地不詳）。有關西藏早期本土紡織狀況的記載和實物都非常缺乏，甚至吐蕃時期的藏區棉麻織物的考古實物也尚不多見，因此，這件亞麻布套襪殘片令人不禁浮想聯翩，它究竟意味著西藏在史前時期就已有了自己的麻紡織技術，或者，如一些學者所推測，西藏古代的麻織物是由漢地傳入的？

西藏早期岩畫主要分布範圍在西藏的西北部，包括阿里地區和藏北部分地區，反映服飾的圖像包括狩獵者、放牧者、武士、舞蹈者、行進的人群、身著裝飾物的巫覡等人物形象；弓箭、弩、箭囊、刀劍、長矛、盾牌、長竿、套索、皮鼓等器物形象。概言之，西藏早期岩畫中所見衣服形式，基本為一種無領無袖、從肩至膝的長袍，不過袍的長短、形制因人的職業分工而有所不同，一般人的袍較長，不束腰或束腰不明顯，而武士之屬則衣袍較短，束腰呈「亞」形，便於格鬥征戰。這種衣袍或可稱為「貫頭衣」，是用兩幅較窄的布對折拼縫，上部中間留口以便讓頭伸出，兩側留口以伸出手臂，穿上後一般束住腰部，便於勞作，故也稱「細腰狀長衣」。又由於這種服式絲毫不浪費衣料，在紡織物剛出現、衣料十分珍貴的時代，可能是較為規範、普遍流行的。「貫頭衣」的地理分布，大約自蒙古西部向南，橫跨了半個中國，在極廣闊地域內和較多民族中通行，只不過隨地理氣候、社會風俗等在選用材料、尺寸長短上有所變化而已。西藏早期岩畫中的人物形象還說明了兩點：其一，至遲在西元前一千年之後的西藏早期金屬時代，這裏的人們就已經超越了部件式衣著的階段，發明了作為一個整體的衣服，而這同時證明了當時人們對自然的認識、支配能力有所提高，紡織技術較前已大為進步。其二，長袍具體形制的有所區別，以及特殊裝飾人物的出現，說明服飾的功用已逐漸超越了實用和大眾化審美的範疇，而開始具有區別社會分工甚至社會地位的文化內涵，就此而言，已經具有了階級社會中服飾的某些特徵。

一些學者如義大利藏學家 G. Tucci 等在其著作中曾記述過有可能屬於西

藏史前時期的小件金屬器物，以青銅製品居多。這類器物的年代、用途和含義難以確定，不過，G. Tucci認為，「其中一些具有純實用的特點」，屬於帶扣、扣子、小鈴、垂飾之類；而另一些顯然具有某些特殊含義，應該看作是護身符、宗教信物、圖騰或氏族徽記。其造型和紋飾多與動物有關的總體特徵，「顯示了它們與中亞大平原藝術的密切聯繫」。現代的藏民因偶然的時機重新發現它們時，仍視為神奇，稱之「托架」，意為「天降鐵」或「霹靂之鐵」，並且不論其原始功用和涵義如何，又按自己的理解，甚至給各類小型青銅器物都賦予了新的內涵，奉為珍貴的吉祥物和護身符。

西藏高原史前文化（包括服飾）具有多樣化的特徵，同時，西藏高原各史前文化類型又都具有一定的高原文化的共同特徵。也正是這些同中存異、異中有同的因素，奠定了後來以藏族文化為主體、融合多種文化因素的西藏文明格局的基礎。

2、吐蕃時期服飾

藏族建立的吐蕃王朝（西元七－九世紀）對外經濟、政治聯繫的密切，促進了其文化的空前豐富繁榮。吐蕃從唐朝和中亞、西亞輸入了大量精美的絲麻類織物，吐蕃人的服飾從質料到整體面貌都呈現出新的特色。唐地絲織品通過賞賜、互市及民間貿易、吐蕃的戰爭掠奪等管道傳入吐蕃；同時，吐蕃王朝向外全方位擴張，爭雄西域，與中亞、西亞文化產生了間接甚至直接的交流，西方織錦和金銀器遂與唐朝絲織品一道得到吐蕃人青睞。吐蕃人給皮袍添上絲織品的面子，西方織錦被用為衣服的領飾、袖緣、襟飾等，服飾頓增華彩，但這些外來的精美絲織品也只是吐蕃的王室貴族、中上級官員及部分富人才穿得起，一般平民仍基本上是「衣率氈韋」，此種現象也是吐蕃社會貧富不均的一個側面折射。

吐蕃王朝時期的人物圖像資料，目前所見的不算很豐富，大概包括傳為唐代閻立本所繪〈步輦圖〉卷之祿東贊形象；吐蕃占領時期的敦煌石窟部分壁畫和絹畫，吐蕃裝束的人物形象一般見於晚期洞窟，目前已基本確認的有：敦煌莫高窟第158窟佛涅槃變各國王子像中的吐蕃贊普及侍從，第360、369、159、237窟前壁所繪維摩詰變各國王子群像中之吐蕃贊普及侍從，吐蕃占領晚期後段洞窟出現大量吐蕃裝束供養人，如第359窟的吐蕃裝男供養人群像；昭陵前的松贊干布石像；唐章懷太子李賢墓墓道西壁壁畫〈客使圖〉之吐蕃使者（尚有爭議）；拉薩的查拉魯浦石窟寺中吞彌桑布紮、文成公主、松贊干布、墀尊公主、祿東贊五人造像等。綜合文獻記載和圖像資料，吐蕃服飾特徵大概如下：

髮式：大約有辮髮、披髮、椎髻幾種。辮髮是吐蕃最普遍的髮式，至於具體形式，由圖像分析，無論男女，多為辮髮並以絲帶紮成髮結或髮環於頸後垂肩處，然而圖中人物基本是從正面或側面描繪表現的，不能確定是否為一根髮辮，但至少包括左右兩根髮辮的形式。至於披髮，則是吐蕃屬部之一女國的常見髮式。束髮或辮髮結髻於頭頂的椎髻式樣，目前僅見于拉薩查拉魯浦石窟寺文成公主、墀尊公主造像之高髻。

頭飾：吐蕃人每於頭頂纏束的頭巾具體形式也有幾種。較普通的形式，有將頭巾纏成厚厚的圈環繞頭頂，或可稱為「繩圈冠」；以一窄髮帶環繫頭部，髮帶或頭巾巾角一端伸出的樣式也很常見（如〈步輦圖〉中祿東贊形象等）。多見於吐蕃贊普的「贊夏」帽（圖錄1），是用紅色長頭巾交纏成塔狀高帽，即所謂「結朝霞冒首」，其真實形態或為帽端略前曲。據更敦群培《白史》記載，直至二十世紀中葉的阿里和拉達克地區，一些據傳是吐蕃法王後裔的人每逢新年等節令時，仍佩戴「贊夏」帽。

服式及其他：多身著長袍，袖長委地，足著鉤尖長勒靴，三角形大翻領斜襟左衽或對襟束腰長袍，以及圓領直襟束腰長袍，在當時似乎頗為流行，甚至在十一世紀後藏一帶壁畫中仍可見到，溯其本源，吐蕃這種服裝式樣應是受當時中亞、西亞服飾影響，而又有所變通。頸佩項飾，於長袍腰間束帶，腰帶質地、使用各異，一般吐蕃平民腰繫毛帶，即毛纖維編織成的腰帶，此外，以玉、金、銀或銅鐵為帶扣和帶飾的革帶，其使用大約也因人的身份、品級而有不同。吐蕃人有「赭面」習俗，或與早期原始宗教觀念有關，具體即在額部、面頰、鼻樑、下顎均塗以朱色，其俗於藏北等部分地區至今仍存。

已發展進入階級社會的吐蕃王朝同樣制訂有服飾制度，如告身制度、軍事服制等。吐蕃用玉、金、頗羅彌（金塗銀或金飾銀上）、銀、銅、鐵等物質塗嵌在方圓三寸（約合今尺方圓9.33公分）的褐（此當指吐蕃傳統的毛織物）上，掛在臂前，謂之「告身」，以質地及大小作為區別，嚴格劃分為不同等級，主要用以區別官吏的尊卑高下。然而對吐蕃告身的形制、某些物質質地等具體問題的認識仍遠未清楚。

吐蕃王朝為統一管理全境，乃劃分五「如」（翼），並對各如部的旗幟、馬匹的顏色也各有規定，這與吐蕃的軍政合一管理體制是相適應的。吐蕃三十六制之軍功獎罰制度中，除鐵告身之外，尚有「六勇飾」即虎皮褂、虎皮裙、緞韉、馬鐙緞墊、項巾、虎皮袍，共為六種，而對懦夫貶以狐帽，在大部分藏區至今猶尚以虎豹皮為藏袍鑲邊，據傳便源於此。

吐蕃軍隊作戰以騎兵為主，步兵只擔負城防和宿衛。吐蕃的軍事裝備，目前大致可確認的武器種類，據載有槍、劍、矛、弓箭（有時箭桿上淬毒）、拋石、盾、刀、刀鞘、護腕、石袋、拋石兜、箭筒、于闐輕弓、短箭弓、弩炮（此或指「弩機」）等。吐蕃軍隊「鎧冑精良」，見載者有盔甲、唐人鎧甲、鎖子甲、鎧甲、綁腿即布或皮做的裹腿，尤以鎖子甲為最。

在吐蕃王朝時期內外因素的共同作用下，吐蕃文化得以兼收並蓄、豐富多姿，不僅對此後各歷史時期藏區及其他民族文化（如党項建立的西夏）產生了深遠影響，其習俗中有不少在各地藏區至今仍然流傳。

3、西藏分裂割據時期及元、明之際的藏族服飾

吐蕃王朝滅亡之後，直至十三世紀元朝在西藏實行主權管轄前，西藏處於長期分裂割據局面，與中原相鄰地區的吐蕃餘部和中原的晚唐、五代、北宋、南宋之間的聯繫雖繼續發展，吐蕃本土的情況卻頗乏記載。西藏西部的服飾，因古格王國（十世紀中葉至十七世紀初）遺址所存壁畫得以略顯風貌，雖然據初步分析，古格現存早期壁畫約屬十五世紀中葉，但由於古格所處環境相對偏僻，其壁畫「保持了較強的連續性」，故可推測，這些十五世紀中葉至十六、十七世紀的壁畫中之服飾大致反映了古格王國時期西藏西部的服飾面貌。古格王國文化「頑強地保留著並發展了吐蕃時期就形成了的藏族主體文化」，這一特點也體現在服飾上。古格諸王與貴族供養人的服飾大致相同，多頭纏巾，耳飾大環，身穿交領長袍，有些外加套短袖長袍或披有披肩，腰繫帶，足穿鉤尖長勒靴。王室眷屬髮式為結辮或披髮垂於身後，髮頂飾以珠珞及一枚小花冠狀飾物，耳飾環，頸垂項飾，上著合體小袖短衫、下著紅地黑條紋長褲，外披紅地小花長披風。總之，王室成員服飾色調多以紅色為主。其餘世俗民眾基本著交領束腰長衫，足穿靴。壁畫中身份可考的藏傳佛教人物有大譯師及寧瑪、噶當、薩迦、噶舉、格魯各派高僧和創始人，服飾形式多樣，但多著僧袍，外披袈裟，袒右或不袒，個別不披袈裟，多不戴帽，留短髮，亦有戴尖頂僧帽、扁形僧帽、法冠者。古格武士所著鎧

甲式樣有數種，較普遍的式樣或爲一種對襟半袖甲衣，長不過膝，襟、下襬、袖口鑲織物或皮邊，以布或其他織物帶子束腰；戴頭盔，盔頂纓管飾內插紅纓或小旗。

西藏自十三世紀以後，元、明、清各朝在藏區設政建制，對西藏進行了有效的治理，藏區各項社會制度日趨成熟，現代藏族文化的總體輪廓也基本在這一時期形成。藏族服飾的許多重大變化，諸如吐蕃時期左衽缺胯（衣邊開縫）袍向現代右衽藏袍的轉變，現代藏族服飾特徵的最終形成等問題，都應於此時期內探尋究竟。

4、清代藏族服飾

清代及民主改革以前西藏的藏族仍多以毛氈、氆氇爲衣料，也用綢緞、布疋，具體使用則因社會地位、貧富差異而不同。服式與今天所見藏袍「裘巴」無大區別，腰束金絲緞、皮帶或毛帶，腰帶上掛小刀、荷包、文具筒、火鐮等隨身用品。貴族男子髮式閑常也有披髮，遇有公事或逢節令，則綰髮爲頭頂左右兩髻或僅一髻；帽式有「索夏」（平頂圍穗蒙古帽）、平頂無穗栽絨帽、「夏木包多」餅形帽、無翅白紗帽（唐巾）等，冬天則戴以錦緞等爲胎的狐皮帽；於一側或兩側戴長耳墜，手戴骨扳指，足穿牛皮靴。自噶倫至普通藏族男子，其服式、戴帽都差別不大，僅以服飾質料、花紋區別等級，但沒有服色禁忌規定，所著褲子於襠內、腰兩旁開衩，褲腰如荷包口紮束腰間。婦女髮式多中分結辮交腦後並束以髮繩，上著齊腰小袖短衣，下穿十字花（同今之「加珞」十字紋樣）黑紅氆氇裙，腰前繫「邦典」圍裙，腳穿布靴；胸前掛阿務銀盒（即今謂「嘎烏」ga'u，佛盒），內裝護身佛或子母藥等，手、腕、頸項、髮間、腰帶上也都各佩飾物。各種飾物往往還被作爲區別等級的標誌，西藏地方政府官員服飾中區分地位品級的主要標誌即「江達」（圓冠）上的帽頂飾品，一品官飾以「穆弟」（珍珠），二品官飾以「柏拉」（寶石），三品官飾以「曲魯」（珊瑚），四品官飾以「友」（綠松石）；而前後藏貴夫人頭上戴的「巴珠」頭飾同樣如此，「穆弟巴珠」（珍珠巴珠）習慣上只有世襲貴族夫人才能佩戴，一般貴族夫人則只能戴「曲魯巴珠」（珊瑚巴珠）。

清代除在西藏派駐綠營兵外，還從西藏各地抽派兵丁，其上陣所穿盔甲有柳葉、連環、鎖子諸種。馬兵盔上插紅纓一大撮、孔雀尾一枝，帶腰刀鞍袋，背鳥槍長矛；步兵盔上插雄雞尾一束，帶腰刀，插順刀，帶弓箭鞍袋，執藤牌或木牌。軍隊旗幟分黃、紅、白、黑、藍五色。清朝以藏族普通服裝爲基礎，略加變通，制訂藏軍服制。由於最初藏族兵民裝束相同，難以區別，自乾隆五十八年（1793）始，規定藏兵衣帽仍照藏族式樣，但令鳥槍兵穿紅褐背心，弓箭兵穿白褐背心，刀矛兵穿白褐紅邊背心，背心上各書「番兵」二字，並令藏兵皆剃頭如清朝髮式。

現代西藏藏族服飾的區域特色

現代藏族服飾文化是藏族歷史發展的產物，西藏各地環境決定了藏族服飾在形制和質地上具有長期延續性的總體結構，各歷史時期不同文化的影響也在藏族服飾中程度不同地層層積澱下來，形成了現代藏族服飾統一而豐富的特色。

現代藏服的主要特徵爲肥腰、大襟的右衽長袍；男女皆內著絲質短衫，袖長過手，但男裝襯衫爲立領斜襟右衽，女裝短衫稱「紈裘」，寬直裾、無扣，穿時將領邊翻折於長袖或無袖的「裘巴」長袍之外；已婚女子腰繫

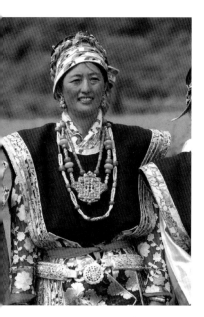

邦典；足穿長筒藏靴；多以金銀珠玉及銅石等為飾；帽式多樣，常見的有氆帽、金花帽、狐皮帽、羔皮帽等。此外，藏族婦女服飾的一大特徵還體現在節慶、儀禮時的服飾上，節日服飾都較平時著裝富麗、盛重，而成人儀禮和結婚前後婦女的服飾則有較大差別。

現代藏族服飾的不同地域特徵在清代便已基本定型，大致可分為衛藏、阿里、工布、藏北幾大類型，據統計，藏族服飾種類多達兩百餘種，在我國民族服飾中居首位。

1、衛藏服飾

清代《西藏志》記載，當時藏族平民男子服飾是身著大領無衩藏袍。質地有氆氇、綢緞等，不拘顏色，手上帶骨扳指，腰束皮帶或毛帶，手拿念珠，腰繫小刀、碗包等物。在著裝方式上，平民與貴族有些差異，貴族男子衣袍長墜至腳背，而且緊身；而百姓的長袍一般上提至膝，上身寬鬆，便於盛物與活動。勞動時則將藏袍右袖或兩袖脫下，結於腰上。

清代藏族婦女的日常著裝一般是：頭戴帽頂有紅綠色絨飾的尖頂小帽，下穿黑紅色相間的十字花紋毛裙，繫邦典。上衣是齊腰間的小袖短衣，質地有毛、緞、布等。披方形綴絨披肩，手帶銀鑲珊瑚戒指，左手戴銀釧，右手戴寬二寸的硨磲圈，據說此圈是從小就必須帶的，以使死後魂不迷路。耳環多是金銀鑲綠松石質地，耳環上有鉤。另外，無論貧富，都要戴念珠，富者戴大蜜蠟珠，胸前除掛銀鑲珠石胸飾外，必戴嘎烏（圖1）、美龍（me-long，銅鏡），富者還頭戴「巴珠」，價值千金。

今天衛藏一帶（主要指拉薩、山南地區、日喀則地區）藏族服飾總體特徵與清代及民國時期區別不大。男子藏袍為長袖，穿著時下襬提得較高，一般在膝部左右，襯衫為立領斜襟右衽；女子多著袞巴普美（無袖藏袍）或袞巴普玉（有袖藏袍），內著各色寬直裾、無扣的短衫「紈袞」，紈袞顏色依各人喜好而定，已婚者繫邦典，但過去拉薩婦女喜戴的巴珠頭飾，日喀則婦女的巴果、巴隆等頭飾，今天已很少見，無論男、女藏袍基本都是右衽，穿藏靴，喜戴金花帽。但衛藏不同地區的服飾也各有特色。

拉薩附近農區的女子著裝較為素淨，平時基本只穿一黑色氆氇做的袞巴普美，借紈袞衫子露於袞巴領、袖處來沖淡厚重的黑色，故紈袞顏色一般較豔麗；邦典條紋較細，配色也較雅淡；已婚女子多將長髮攬以各色絲線編辮，並環頭部盤成一圈，勞作時用頭巾遮裹住髮辮；耳環、項鏈、手鐲、戒指等飾物均較簡單，一眼看去，並無突兀之處，一派清淡、樸素的農家女子風範。在尼木縣，當地女子裝飾別具匠心，常喜在袞巴內穿數件不同顏色的紈袞，將襯衫領子層疊翻折，造出七彩霓虹般的效果，如今這一創意已為某些藏裝時裝設計所採納，並簡化為領部以不同色條拼接。

日喀則地區氣候比拉薩寒冷，風沙較大，風物與拉薩有些不同。在各種顏色、質地的藏袍中，男子特別中意白色氆氇藏袍，袍下一般穿黑色氆氇堆通（短衫），長褲，這種黑氆氇短衣、長褲式樣的藏裝，又是日喀則農區男子（尤其白朗縣一帶）的閒常及勞動裝束。黑氆氇堆通也多以藍色綢緞作襯裏，掩襟、領口處用金銀絲花邊滾邊，衣扣用盤扣，腰部纏圍細長條形彩色條紋氆氇護腰名「貢傑」，以邦典料做成，護腰外再繫一根毛編織細腰帶束緊。這種衣服既保暖，又適於農區勞作。

日喀則女裝藏袍也多為黑色、褐色等深色氆氇質地的袞巴普美，繫邦典圍裙，遇節慶則佩帶「格稱」（ske-phreng，項鬘）等，常在背部披一方彩條披肩，還在腰間圍有「格丹」（sked-gdan）護腰，以一長方形彩條氆氇折疊成長方條圍於腰部，身後一側留出三角形的一片（折疊方式為對折、下折、

前圍），並在正面用一枚銀質腰扣「格第」（sked-sdig）鉤住護腰兩頭加以固定。「格第」也是日喀則藏族婦女的重要飾物之一，其形狀及鏨刻的花紋種類都很豐富。定日一帶婦女所佩腰扣堪稱巨型，有的長寬都在二十公分左右，遮住了整個腰部，而且常圍兩條邦典。吉隆縣婦女還將兩片彩條氆氇繫在後腰下方，本來用意應為防止隨意坐地時藏袍後身汙損。

山南地區有些服裝在其他地區很少見：一為裘巴加珞，是以彩條加珞（十字紋）呢鑲領的白氆氇藏袍；一為「背夏」長坎肩，多用黑氆氇或以邦典呢、加珞呢與黑氆氇相間製成，具體特色則各縣不盡相同，如瓊結縣者多用加珞呢與黑氆氇相間做成，隆子縣的常在黑氆氇上飾以成排的白線結。筆者還曾在山南洛紮縣見到當地婦女（十六歲以上女子）背披山羊皮長披風「熱巴」（ra-pags），以兩張整山羊皮做成，傳說是從前瑪爾巴大師曾穿過的服式。

衛藏一帶老年人藏袍的背部，常有貼繡日、月、雍仲符號（卍、卐）的，此類藏裝稱為「甲規」（brgya-gos），意為百歲老人服，據說是原西藏地方政府特別賜給百歲老人穿的，現在一般老人八十大壽時，家人、親友就為其做件這種藏袍。

2、阿里服飾

阿里地區亦盛行羔皮袍，多以毛呢為面，領、袖、衣襟鑲水獺皮，製作精細，裝飾典雅。阿里服飾中又尤以普蘭婦女服飾（圖2）最為風格獨特，其模仿孔雀而成的「孔雀」服飾為，頭戴「町瑪」（棕藍色彩線氆氇圓筒帽），耳飾珊瑚、珍珠等串成的長約10餘公分的長耳墜，以帽和耳墜象徵孔雀的頭冠；背部披白山羊皮「改巴」（披單），上鑲帶圓形花紋的粗氆氇條，象徵孔雀背部，「改巴」周邊鑲嵌帶圓形花紋的棕藍彩色氆氇，是為孔雀的兩翼，「改巴」底部開為三叉，是孔雀的尾羽，有的改巴還綴以各色綢緞，風姿絢麗。

此外，流行於阿里劄達、普蘭、噶爾等縣的「鮮舞」的服飾也別具特色，傳達出古樸凝重的氣息，女子的牛角形頭飾與今日拉達克婦女頭飾極其相似，且頭飾前部正中有長串珠簾低垂遮面，幽深內斂，卻自有一種迫人的氣度。阿里的另一種民間舞蹈「噶爾」主要由男子表演，舞者服飾也帶有濃厚的歷史痕跡，如普蘭縣科迦鄉噶爾舞的基本服飾為黃緞藏袍，綴紅纓的圓帽（類似噶廈官員的架達帽），腰後掛「加赤普秀」（碗套、荷包、小刀等），胸佩「普熱林達」（紅色繡綢），頸披「阿西哈達」；鼓手著氆氇藏袍，戴夏莫博多（黃色碗形帽）；吹嗩吶者著白色綢藏袍，戴夏莫博多，均為原噶廈政府各級官員服飾。以上阿里民間舞蹈服飾（圖3）其實在清代就是當地民服。

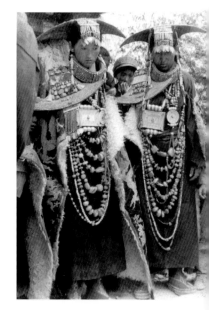

圖2　阿里普蘭婦女節日盛裝

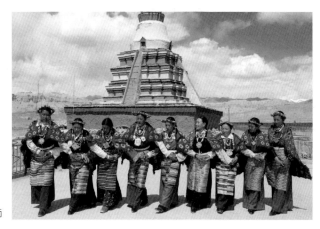

圖3　阿里民間舞蹈服飾

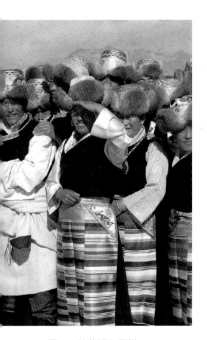

圖4　藏北婦女服裝

3、工布服飾

西藏林芝縣、工布江達縣、米林縣（古稱工布地區）一帶林木繁密，濕熱多雨，生活在這個地區的藏族多穿工布服「果秀」（mgo shubs）。這種無袖套服，一般用野山羊皮、熊皮或黑氆氌製作，適合在林中伐木、抬木，耐穿而又能防避小雨。

工布「果秀」服的質料夏爲氆氌，冬爲毛皮，式樣爲寬肩無領無袖袍，下幅分作前後兩襬，男子衣下襬不過膝，女服則多長垂腳面，皆繫腰帶以束緊前後衣襬。顏色多爲紫紅和黑色，節日盛裝則襟、袖、下襬鑲金邊，腰部和下襬綴以三角形錦緞，古色古香。傳統工布帽爲圓形，但具體因性別、年齡略有差別，男帽多爲捲簷鑲邊黑便帽，女帽多爲頂緣皆鑲錦緞的平頂圓帽，但中、青年婦女帽底沿接有兩個尖帽翅，戴時多露一翅於頭側，顯得十分別致。此外，女子髮式多椎髻，也很有地域特點。

4、藏北服飾

藏北海拔高，風沙大，氣候酷寒，經濟類型以牧業爲主，故藏北牧民男女多著寬大、厚重的羊皮袍，白日爲衣，晚上又可作被，在日下勞動時熱了還可脫去右袖或兩袖繫於腰間，方便實用。平時著無面皮袍，但逢節令時就紛紛換上以毛料或綢緞爲面，領、袖、下襬鑲水獺皮或豹皮的精美羊羔皮袍。牧區女子喜以黑平絨爲皮袍鑲邊，再飾以紅、藍、綠、紫等寬大色條（多爲五至七條，各寬五至十公分）的平絨，遠觀宛若虹彩（圖4）。牧民的皮袍離不開腰帶，腰帶爲織物帶子或皮帶，織物帶子上穿繫各種工具、飾物；皮帶上則鉚嵌金屬帶銙，各枚帶銙下有「古眼」，可以繫掛物品，或者用鉚釘將帶飾物的小革帶固定在皮腰帶上，與中國古代遊牧民族所使用的蹀躞帶如出一轍。男子多於腰帶上繫掛「四青」（刀、針、錐子、火鐮）、子彈盒（「特秀」，mdel shubs）等，女子腰間多掛「雪紀」、毛編織帶（擠奶時用來拴住羊頭）、小刀、針線盒、火鐮（「美架」，me lcags）、珞松（glo zung，末尼寶），甚至鑷子、牙籤、銀質小勺等物（圖5），兼具實用性與裝飾性。髮式則男子將長髮摻以紅色絲線辮髮盤於頭頂；已婚女子多編髮爲兩辮垂腦後，並在髮辮中段接辮彩線，辮梢相交束緊，或將髮梳成細碎小辮披身後，肩背以下接編黑線至腰際，戴呢絨或氆氌長披，上綴綠松石、貝殼、銀幣（圖6）；少女則多梳單辮於後，清純可愛。帽式多樣，夏戴紅纓氆氌帽「阿夏」（ar zhwa，此帽在青海果洛一帶最爲常見）、禮帽（yang zhwa，即洋帽，均係工廠製作），冬戴小綿羊皮帽或狐皮帽（「瓦夏」，wa zhwa）等。

圖5　西藏婦女腰上的飾物

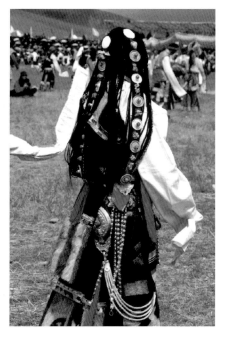

圖6　藏北藏裝的背飾與頭飾

藏傳佛教僧侶服飾

藏傳佛教各教派對西藏歷史發展曾產生過重大影響，直至今天，在藏族文化中依然滲透著藏傳佛教的因素，各教派僧侶人數在藏區仍占一定比例，因此，藏傳佛教僧侶服飾同樣是藏族服飾的一個重要組成部分。

雖然也有不少傳說記述，但要對歷史上藏傳佛教各教派服飾的源流演變、具體形制作出精確的解釋仍屬不易。約言之，今天藏區僧侶服飾（圖7）的主體質料多為氆氌。僧人一般上著「堆噶」（無袖坎肩），下穿紫紅色幅裙「霞木塔布」，外於肩頭脅下斜纏紫紅色袈裟「查散」，袈裟長約合身長兩倍半，誦經時再披上黃色或紅色帶褶斗篷式大披風「達喀木」，以禦寒冷。

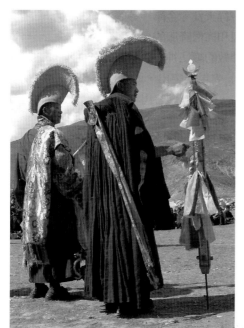

圖7　藏區僧侶服式

歷史上和今天所見的僧帽類型大致有白夏（形如盛開蓮花的蓮花帽，傳謂係蓮花生之帽）、班夏（即班智達帽，係高僧大德所戴帽，心臟形，有尖頂，左右各垂一根飄帶，有紅、黃兩色，尤以黃色氆氌製成者為多）、仁昂（即五佛冠，多係密宗高僧舉行重大宗教儀式時所戴）。此外，原西藏地方政府僧官在舉行夏季慶典時戴的禮帽為「夏嘎爾」（白帽）、「唐徐」（圓盤高頂帽），普通僧侶在誦經等宗教活動中戴「卓魯瑪」（披穗雞冠帽）（圖8）、「孜夏」（雞冠帽），及寺院中僧侶跳「羌姆」（宗教神舞）時戴的「夏那」（黑帽）、「贊夏」（魔神帽）等。噶瑪噶舉派黑帽系第二世活佛噶瑪拔希約於1256至1260年間拜謁元憲宗蒙哥汗，蒙哥汗賜以金緣黑帽；後來，元寧宗賜黑帽系三世攘瓊多吉之弟子紮巴僧格以紅帽，遂傳出噶瑪噶舉紅帽系一支，紅帽系於清嘉慶十五年（1810）被特詔禁止轉世，黑帽系一支至今仍將此金緣黑帽奉為標誌。另外一種呈板瓦狀遮覆于頭頂的僧人夏季涼帽「格桑斯友」，據說自七世達賴時興起後，遂流行於拉薩、日喀則等地僧俗民眾中，今天仍可見到一些僧人在夏季時佩戴。

傳統上西藏僧侶足穿「夏蘇瑪」（用一塊整皮做成，靴尖上翹）或單底藏靴，舊時貴族僧侶和高僧活佛多穿「惹松木」（彩色布靴）和「甲銀納給」（靴面鑲紅黃藍綠紫五色彩緞的鉤尖彩靴）。

西藏比丘尼為數不多，亦剃髮，服飾與僧人相同。但無論普通僧人還是比丘尼，其服飾顏色、質地都與等級較高者有所區別。

圖8　戴卓魯瑪的僧侶

羌姆、藏戲服飾

1、羌姆服飾

羌姆（vcham），藏語本義爲「蹦跳」，在藏傳佛教中卻專指一種「以表達宗教奧義爲目的的寺院儀式表演」，實際上是以舞、戲等表演爲外在形式，表達藏密金剛乘的修供儀軌。關於羌姆，古今還有不少稱謂，例如始見於元代的蒙古語稱謂「查瑪」，以及後來的「跳步叱」或「跳布紮」、跳神、打鬼等，但藏傳佛教寺院的僧侶則更多地使用「多傑嘎爾」（rdo-rje-gar，即金剛舞）一詞，以表明其密教金剛乘祭祀的神秘本質。

作爲一種深奧難解的宗教儀軌，羌姆之所以能喚起不同文化背景中人們的興趣和心靈體驗，在於其借用了豐富的藝術表現形式，包括面具、裝飾等。

大量使用面具作爲主要化裝手段，是羌姆最顯著的外部特徵。羌姆面具（vcham-vbag，譯音「羌姆巴」）因羌姆儀式中出場角色之豐富而極具變化。作爲「三皈依」象徵的上師、本尊、佛以及菩薩、獨覺佛、佛弟子、護法神、空行者，還有大量充當神佛隨從的低位神靈，加上羌姆中特有的咒師、屍陀林主等，構成了羌姆宏大的角色陣容。

羌姆表演蘊涵有音樂、舞蹈、戲劇等的因素，對各角色的塑造除了必須遵從宗教規範外，也強調以面具、服飾、色彩等突出角色性格，體現出對藝術美的追求。羌姆表演中的大部分角色，尤其主尊和護法神，都穿華麗的繡花寬袖彩袍「頗嘎」（phod-ka），披上有綢、布等鑲拼成各種圖案（多爲獸面）的雲肩，繫錦緞圍裙（咒師、怒相護法神的圍裙上都飾一忿怒兇猛的面孔）；基本穿長筒或短筒藏靴，多佩骨質飾物（源於古印度密教修行者「骨質六飾」，包括項鏈、釵環、耳環、冠冕、絡腋、塗身骨灰）。

在羌姆表演中，主要角色要首推密宗的開創者蓮花生大師，他被佛教徒奉爲佛陀的化身，對藏文化產生深厚的影響。因此，羌姆中有專門頌讚、迎請蓮花生的表演儀式。據宗教典籍表述，他有八化身，每種化身出場都手持不同法器，以不同面具和服飾表現。

本尊，是另一個主要角色，他是密教壇城的主神，爲數衆多，按面相可分善相與怒相兩類。表演中出現的以忿怒相（圖錄122、123、124，圖9）爲主。如大威德金剛、馬頭明王、吉祥天女、金剛手等等。在本尊周圍尚有衆多的護法神和侍從。護法神是佛祖和高僧降服的鬼怪，如土著神靈「贊」神、龍神、鬼王等，都轉化爲護衛佛教的護法神。面具凶煞殘忍，令人寒慄恐怖。侍從中，以阿紮熱（遊方僧）表現最突出，頭戴高鼻深目、髭鬚捲曲，形如印度僧人的面具，頭纏彩巾，服裝華麗，出場時奇特的臉型和滑稽的舞蹈動作，常常引來觀衆的呼喊和笑聲。

此外，羌姆表演中，還有許多動物角色，都是神靈的座騎、眷屬一類，主要有虎、豹、猴、牛、獅、鹿、大鵬鳥、鷹、烏鴉、孔雀等。除了服裝模仿真實動物，表演者還戴相應的動物面具，圍在主神四周伴舞。

羌姆表演中，另一個獨特角色是屍陀林主（圖錄125），藏語稱作「多達」，是專管鬼魂和守護天葬場的神靈。他的表演旨在對危及佛法和人類的鬼魅進行象徵性的懲罰。整體造型是一具骷髏，戴骷髏頭骨面具，穿白底繪紅色骨架或紅底白色骨架的緊身衣褲，外型奇特，舞姿狂放激烈。

2、藏戲服飾

藏戲是藏族地區普遍流行的一種以民間歌舞形式表現故事內容的綜合性表演藝術。藏劇傳統劇碼共有十三大本，最有代表性爲八大藏戲，多係雜

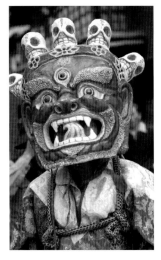

圖9　金剛舞服飾

文體：〈文成公主〉、〈朗薩姑娘〉、〈卓哇桑姆〉、〈蘇吉尼瑪〉、〈諾桑王子〉、〈白瑪文巴〉、〈頓月頓珠〉、〈赤美袞頓〉等。此外還有〈日瓊娃〉、〈雲乘王子〉、〈敬巴欽保〉、〈德巴登巴〉、〈綏白旺曲〉等劇碼，多含有佛教內容。

藏戲在幾百年的表演實踐中，逐步形成一種比較固定的程式。藏戲的演出，一般是廣場戲，少數也有舞臺演出形式。演出時間可長可短，劇情詳略亦因時制宜。但每出戲一般都由三大部分組成：

一是「溫巴頓」，意為獵人淨地。身著獵人裝者手持彩箭首先出場，淨場地，高歌祝福。其次是「甲魯欽批」，即王子降福，著王子裝者登場，象徵加持舞臺，給觀眾帶來福澤。最後是「拉姆推嘎」，即仙女歌舞，著仙女裝者表演歌舞，以示仙女下凡，與人間共用歡樂。這就是藏戲的開場戲，習慣上概括稱「獵人平整淨地，甲魯太子降福，仙女優美演唱」。

二是「雄」，也就是正戲。

三是「紮西」，即告別祝福儀式。過去常表演集體歌舞，向觀眾募化錢物。

藏戲在不同地區由於經濟和文化生活、自然條件、語言特點等的差異，形成了具有不同藝術風格的派別。藏戲沒有複雜的臉譜，戴面具是其重要藝術特點，以表現人物特徵。有屬於舊派的白面具派，有屬於藍面具的新派，也有獨腳戲。過去西藏的十二個大劇團中，窮結縣的賓頓巴，堆龍德慶縣的朗則娃，乃東縣的紮西雪巴等劇團戴白面具，所以叫做白面具派，他們的戲動作和唱腔都比較簡單，影響也較小；江孜縣的江嘎爾、南木林縣的香巴、拉薩的覺木隆、昂仁縣的迥巴四大劇團，因其開場角色戴藍面具，故稱藍面具派。

西藏早期的藏戲團，如賓頓巴等的面具在色彩上都是白色，顯得單調，直到新派劇團出現後才逐漸出現不同色彩的面具。各種顏色的面具，以藝術誇張的色彩表現各種人物的不同性格。如劇中的藍溫巴面具是勇敢和正義的象徵；國王戴的黑鬍子紅面具則是權力的象徵；忠臣戴的黃色面具象徵忠良；王妃、牧女戴綠面具象徵女性；平民老先生、老太太的面具大都用白色或黃色的布縫製，象徵善良；告密者和巫女等口是心非、兩面三刀的角色戴的是半白半黑的面具；而黑色面具則表現兇惡與殘暴。

藏戲面具分為溫巴面具、人物面具和動物面具。

溫巴（意為漁夫或豬人）面具又分白、藍兩類。溫巴的雛形最初叫阿熱娃，阿熱娃在民間是尊者或長鬍老者之意，後逐漸演變定型為溫巴角色。早期的白溫巴面具，面部施白色或黃色，周圍全用白山羊毛裝飾。表演時面具戴於額上，長髮披背，白鬍前垂齊胸，天方塗飾日月，以喻示福、智資糧。藍溫巴面具比白溫巴面具略大，面部貼藍布或黑布，整個面具包括輪廓造型、眼、眉、鼻、嘴等，由八種吉祥圖案巧妙構成，下頜部分用獐子毛或山羊毛裝飾鬍鬚。個別藍溫巴面具用五彩錦緞裝飾，繡有噴焰摩尼三寶和日月圖案（圖錄126）。溫巴面具較其他面具的體積要大，也說明其在民間面具中的尊崇地位。

人物面具種類較多，主要有平面和立體兩種形式。平面面具用各種布料、紙板、山羊皮等組合而成，多用來表現劇中有身份、有性格的角色，如國王、大臣、喇嘛以及老婦、老翁、巫女等現實生活中的人物。立體面具用紙漿、漆布、泥巴等塑成。立體面具除有各種造型的動物外，還有表現劇中的神仙鬼怪，如哈香彌勒佛、龍女、閻羅王護法神以及插科打諢的角色阿紮熱等。

藏戲面具形象的塑造有的直接來自社會生活中。例如，「溫巴」面具都是藍色。據老藝人講，溫巴是漁夫或獵人，整日在湖邊或山上勞作，臉被湖水映藍了，被太陽曬黑了，備嘗人生之艱辛，故個個瘦骨青面，猶若金剛護法恰那多吉一般，這應是該角色的生活原型。白面具則是按藏戲始祖湯東傑布白鬍子、白眉毛、白頭髮的形象製作。還有的面具頭上有箭頭形狀的突出部分，相傳是仿造湯東傑布的髮式和頭飾而製作。和藏傳佛教藝術的其他門類一樣，形制和顏色，在藏戲面具中是被賦予了特定的含義的，如佛經所指，世間一切事業包括在「息」（溫和，表現為白色）、「增」（發展，表現為黃色）、「懷」（權力，表現為紅色）、「伏」（兇殘，表現為黑色或綠色）。西藏多流派的藏戲面具，儘管有精緻考究與簡樸粗獷之分，但大膽的誇張造形、大寫意般的形式手法和對角色內心外貌本質特徵的把握則為其共性。

藏戲服裝具有鮮明的民族風格，除部分角色服飾為特別設計的戲裝外，就基本採用本地各階層人物的服飾，因而從藏戲服飾中亦可窺見歷史上及各地藏區的服飾風貌。

開場序幕中溫巴（漁夫、獵人）、甲魯（王子）、拉姆（仙女）三種角色的服裝分別為：

溫巴切，即漁夫或獵人服，係特製戲裝。上身著用黑白或黑紅條紋氆氌所制的藏式短上衣「頗堆查查」，內穿白色藏式襯衫加套紫紅或深藍坎肩；下穿黑燈籠褲，腰帶上繫有一圈「貼熱」（底端有球穗的彩色牛毛繩，溫巴盤旋舞蹈時，繩穗也隨之飛旋，舞姿愈加灑脫）。

甲魯切，即噶廈時期貴族官員的王子裝，整套服裝象徵著「七政寶」。戴「夏莫博多」（黃色碗形帽），穿金黃龍緞做成的普通坎肩，外著一件腰間不繫帶的虹彩色條紋花氆氌敞褂。

拉姆切，仙女裝，為特製戲裝。頭飾五佛冠，一般以紙板繪製，有的專業劇團也以假珍珠、亮絲、假瑪瑙製成美化了的仙女頭飾，冠兩側有彩色紙扇狀飾物（應是從佛冠等冠帽旁的花結演變而來）。身穿以各色緞子或毛料製作的無袖女藏袍，最初在袍內穿五件不同顏色的綢襯衫，後來簡化為一件，但將襯衫領子配成五色，腰繫邦典。藏袍外加套一件「當紮」，即以虹彩色條花氆氌和藍綠花緞帶相間連綴成的長褂子。

正戲中各角色的戲裝基本採用生活服飾，國王、后妃、王子、大臣等角色用歷史上的貴族服飾，其他角色基本用普通百姓的裝束。

國王服，用噶廈四品以上官員服裝，戴帽頂覆紅絲纓的鐵環帽「架達」，穿深藍色四相緞袍、虎皮黃色龍緞袍等。

后妃服，用原西藏地方政府時期貴夫人服。戴三叉形「衛莫巴珠」頭飾、珍珠帽冠飾、「埃果爾」耳飾，著藍、深綠、血清等色花緞的有袖或無袖女式長藏袍，盛裝時將兩種藏袍一起穿，腰繫邦典，邦典上端以紅緞帶壓邊，象徵其丈夫的官位品級。

王子服，同國王服，未能置辦此袍的劇團也用黃色團花緞袍。

大臣服，戴吐蕃王朝時期贊普、大臣的高筒帽，穿奶油色、藏幣章噶圖案的「郭欽章噶」緞袍或黃色團花緞袍，袍上加穿一件褂子。

男僕服，用噶廈時期貴族官員家中大管家的服飾。戴平頂垂穗紅纓帽「索夏」，穿較底等級的團花緞袍。

僧人服，用藏傳佛教僧人平時穿的服裝，由鑲金絲緞的坎肩、紅色薄氆氌僧裙、紅色披單三件組成。

普通百姓服飾的有：

獵人、屠宰者等角色服裝，爲以深藍色四相緞製成的藏袍。

乞丐「獨巴」角色服裝，用普通百姓所穿以十字紋「加珞」花氆氌做衣領的白氆氌藏袍。

漁夫「娘巴」服，用農區普通百姓平時爲便於勞作所穿的氆氌短上衣、長褲，不穿藏袍。

其他還有穆斯林國王等所穿經過藝術加工的回民服裝（白帽、長緞袍），船夫服裝，跛腳大臣服裝，空行母服裝，仙翁服裝，以及與劇情無直接關係、僅爲豐富表演場景而採用的服裝用後藏、工布、藏北服飾等。

另外，藏戲角色所穿的靴子多爲各式藏靴，並與不同身份的角色相配使用。甲欽，係國王彩靴，厚底翹尖，靴統以黃色皮子製成，鑲彩緞，國王穿藍色彩靴，王子穿紅色彩靴。熱松，爲藏戲中后妃專用的彩靴，厚底翹尖，白緞靴幫，紫紅平絨高統，靴面鑲花緞。藏戲開場時溫巴穿用氈子、氆氌縫製的普通松巴藏靴。用黑平絨做的布瑪藏靴，係開場戲中甲魯以及正戲中的大臣、總管、男僕等穿用。僧人、仙翁等穿以整片牛皮做成的連底藏靴，而仙女、正戲中的獵人等則穿嘎洛藏靴。

藏族服飾不僅折射出各時期藏族社會之風貌，同時充分體現了藏民族獨特的審美觀念。由於生態環境、生產及生活方式的相對穩定，藏族服飾發展的縱向差異並不大，既注重實用性（一袍多用，一袍著四季），又喜愛裝飾、追求富麗華美，配色鮮明。男女服飾突出了明確的不同性別取向，藏族男裝追求威武、寬鬆舒適，女裝則注重裝飾、典雅富麗。獨具特色而又豐富多彩的藏族服飾，體現了藏族作爲高原民族的氣質風格，既是藏族傳統文化的重要部分，也同樣是中國民族服飾藝術中的一朵奇葩！

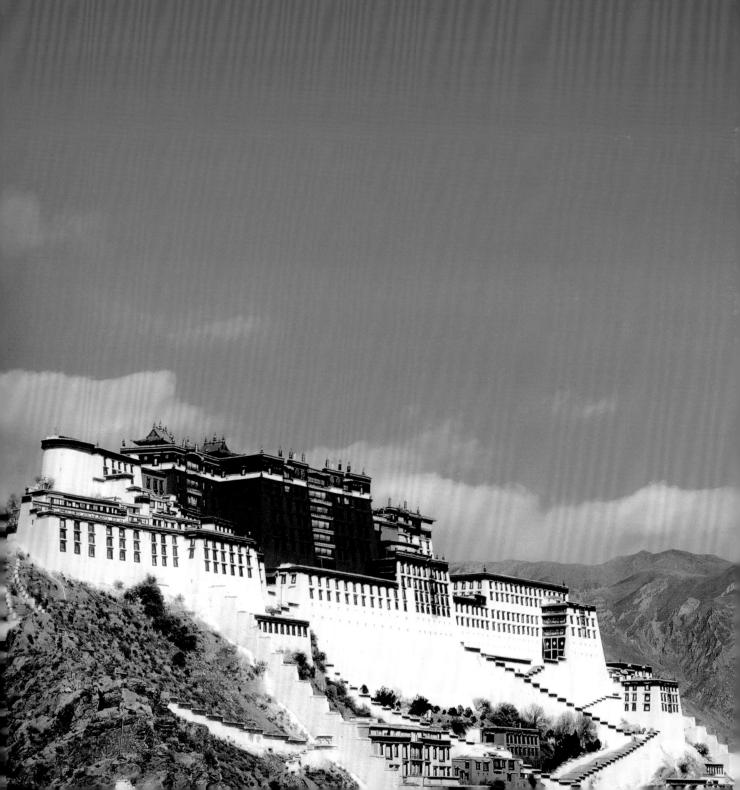

圖　版

聖地西藏
最接近天空的寶藏

素有「世界屋脊」之稱的西藏，廣泛流傳著觀音菩薩化為猿猴與羅剎女結為夫婦，他們的子孫代代繁衍，逐形成藏族的傳說。足見，佛教與西藏早已水乳交融。然而藏傳佛教的宗教思想、圖像內容和風格特徵，都與漢傳佛教大異其趣，故國人一直對西藏佛教覺得陌生而不可親近。

佛教源於印度，西元七世紀，傳入西藏以後，歷經一千三百餘年的發展，一方面吸收了印度、尼泊爾和內地佛教的精華；另一方面又融入了本土宗教——苯教的諸多元素，使得佛教在西藏脫胎換骨，形成了獨樹一幟的藏傳佛教。如今，佛教已深入西藏人民生活的每一層面，除了宗教、藝術外，舉凡文學、舞蹈、音樂、戲劇，甚至於醫學、教育、占卜等無一不與佛教有關，佛教無疑已化成西藏文化的血肉。

此次特展分為吐蕃王朝、金色寶藏、文化交流和雪域風情四個單元陳列，展出的文物除了西藏、承德和北京三地博物館的典藏品外，更包括了布達拉宮、羅布林卡、敏竹林、薩迦、白居、夏魯、扎什倫布等西藏重要寺院珍藏的造像、唐卡和寶器等。希冀透過如此豐富的展品內容，不但揭開西藏佛教神秘的面紗，並使國人一窺西藏藝術的精髓，更增進大家對西藏歷史文化的認識。

吐蕃王朝

西藏早期小邦林立，西元四世紀時，逐漸形成了象雄、吐蕃和蘇毗三大強大部落聯盟。七世紀時，吐蕃部落第三十二代藏王松贊干布不但統一了青藏高原，勢力更擴及中亞、拉達克、印度東北部、尼泊爾以及緬甸北部，成立西藏史上第一個統一政權——吐蕃王朝。為了鞏固政治地位，提高吐蕃王朝的形象和文化水準，松贊干布先後與尼泊爾的墀尊公主及唐朝的文成公主聯姻，二位公主皆篤信佛教，都攜帶著佛像、經典和僧人入藏，為西藏播下了日後佛教萌發的種子。

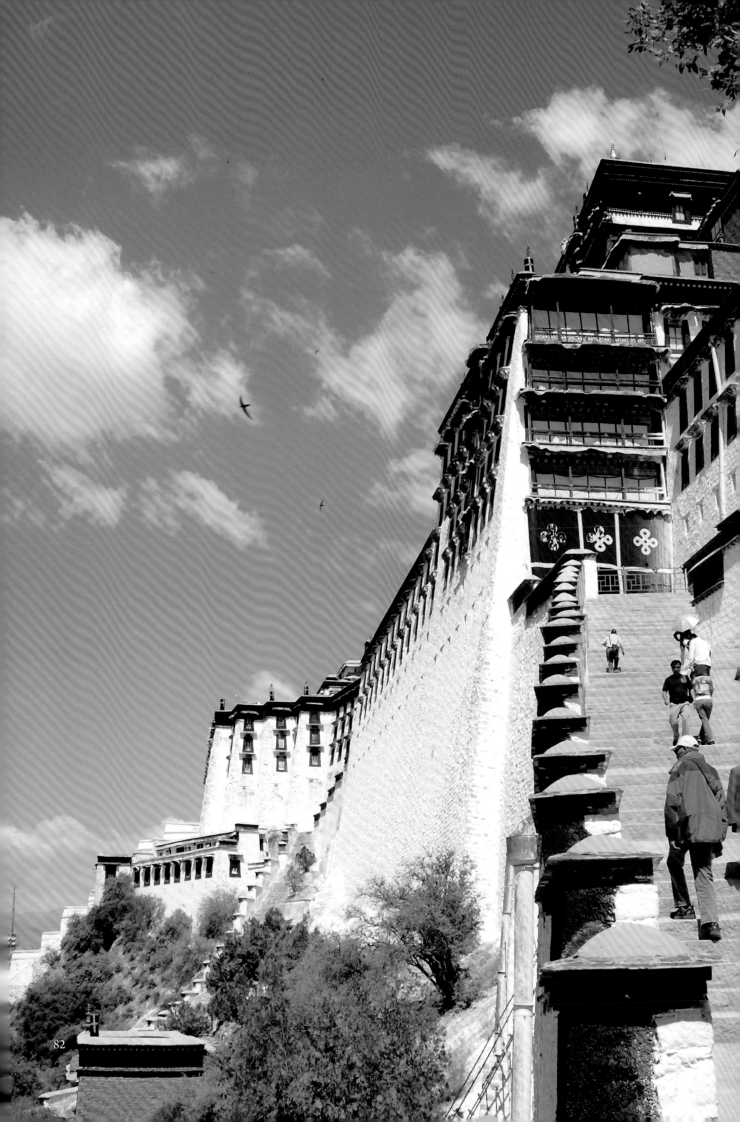

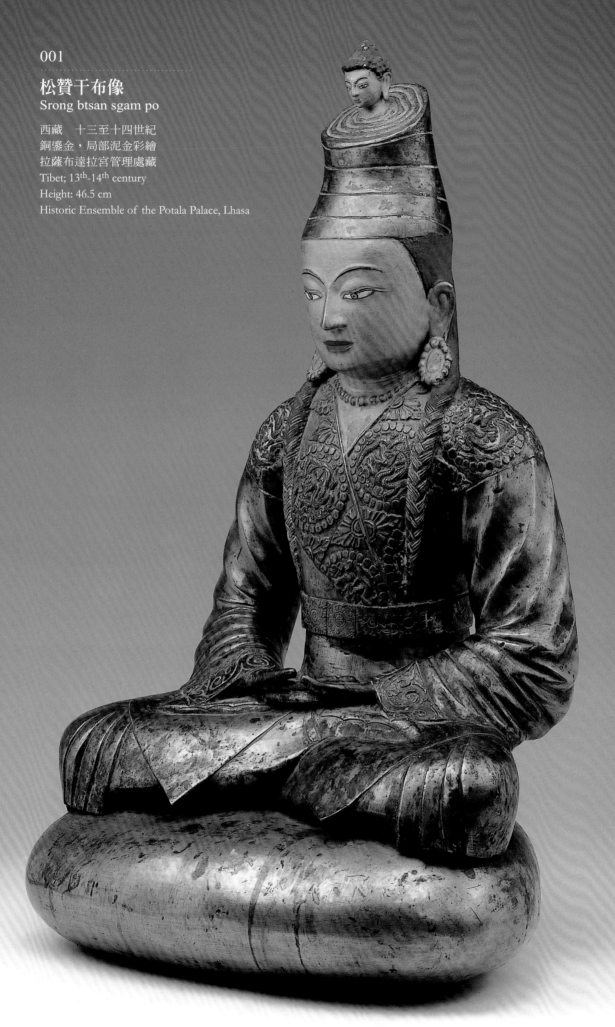

001

松贊干布像
Srong btsan sgam po

西藏　十三至十四世紀
銅鎏金，局部泥金彩繪
拉薩布達拉宮管理處藏
Tibet; 13th-14th century
Height: 46.5 cm
Historic Ensemble of the Potala Palace, Lhasa

002

噶爾・東贊像
mGor stong rtsan

西藏　十三至十四世紀
銅鎏金，局部泥金彩繪
拉薩布達拉宮管理處藏
Tibet; 13th-14th century
Height: 29.5 cm
Historic Ensemble of the Potala Palace, Lhasa

003
...

魔女仰臥圖
Demoness Lying on Her Back

西藏　二十世紀
紙本彩繪
拉薩羅布林卡藏
Tibet; 20th century
77.5 x 152.5 cm
The Norbulingka, Lhasa

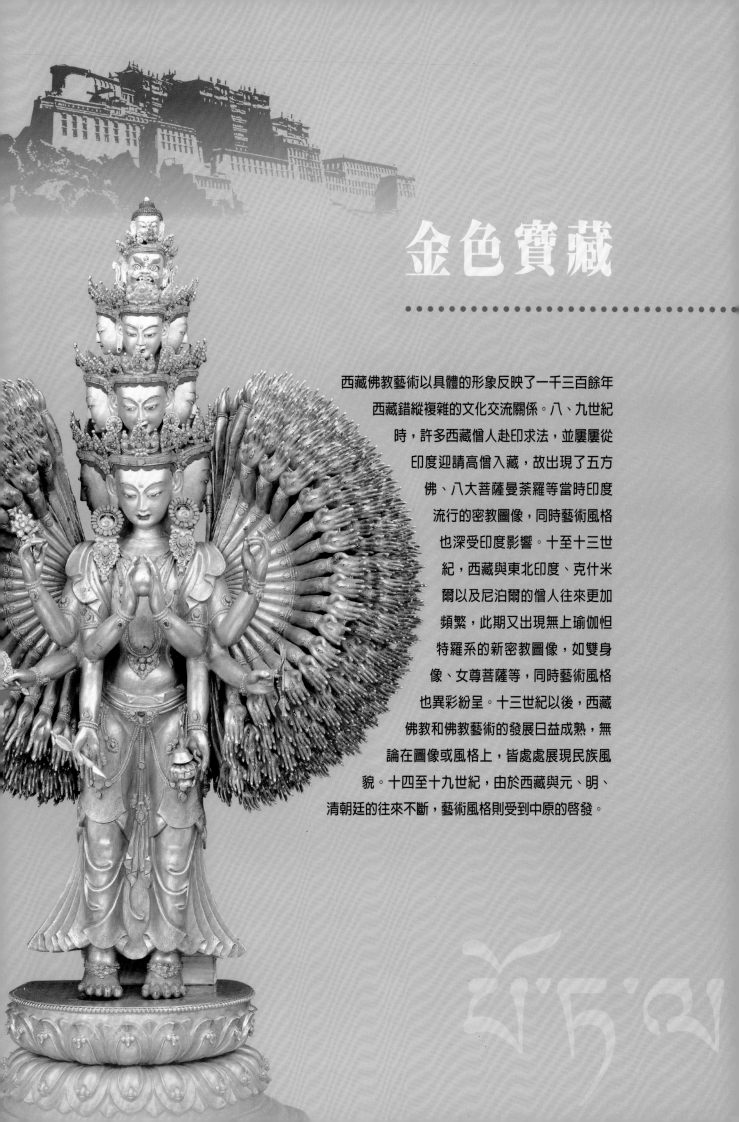

金色寶藏

西藏佛教藝術以具體的形象反映了一千三百餘年西藏錯縱複雜的文化交流關係。八、九世紀時，許多西藏僧人赴印求法，並屢屢從印度迎請高僧入藏，故出現了五方佛、八大菩薩曼荼羅等當時印度流行的密教圖像，同時藝術風格也深受印度影響。十至十三世紀，西藏與東北印度、克什米爾以及尼泊爾的僧人往來更加頻繁，此期又出現無上瑜伽怛特羅系的新密教圖像，如雙身像、女尊菩薩等，同時藝術風格也異彩紛呈。十三世紀以後，西藏佛教和佛教藝術的發展日益成熟，無論在圖像或風格上，皆處處展現民族風貌。十四至十九世紀，由於西藏與元、明、清朝廷的往來不斷，藝術風格則受到中原的啓發。

004

梵文《八千頌般若波羅蜜多經》
Aṣṭasāhastrikā Prajñāpāramitā Manuscript in Sanskrit

印度　帕拉王朝　十一世紀後期
貝葉墨書彩繪，經夾板木質雕刻彩繪
山南雅礱歷史博物館藏
India; Pāla dynasty, late 11th century
Each leaf 7 x 57.5 cm
History Museum, Yarlung, Lhoka

005

梵文《八千頌般若波羅蜜多經》
Aṣṭasāhastrikā Prajñāpāramitā Manuscript in Sanskrit

印度　帕拉王朝　十二世紀後期
貝葉墨書彩繪
拉薩西藏博物館藏
India; Pāla dynasty, late 12ᵗʰ century
Each leaf 7 x 42.2 cm
Tibet Museum, Lhasa

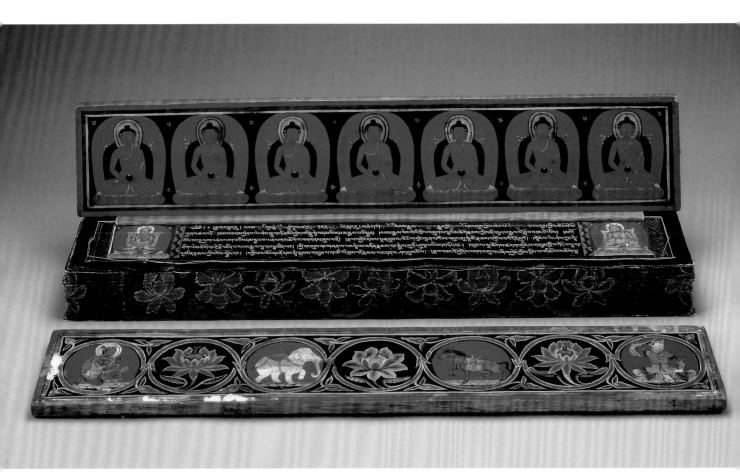

006

《時輪續》
Kalācakra Tantra

西藏　十四世紀
藍紙金書彩繪，經夾板木質金彩雕刻
拉薩西藏博物館藏
Tibet; 14th century
Each leaf 12.5 x 70 cm
Tibet Museum, Lhasa

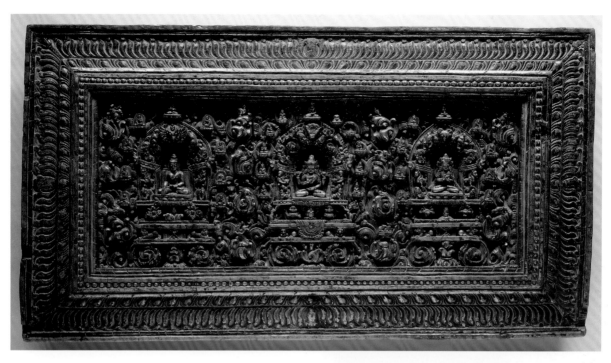

007

藏文《八千頌般若波羅蜜多經》

Aṣṭasāhastrikā Prajñāpāramitā Manuscript in Tibetan

西藏　十五世紀前半
藍紙金書，經夾板木質雕刻
日喀則江孜白居寺藏
Tibet; first half of the 15ᵗʰ century
Each leaf 54 x 101 cm
Palcho Monastery, Gyantse, Shigatse

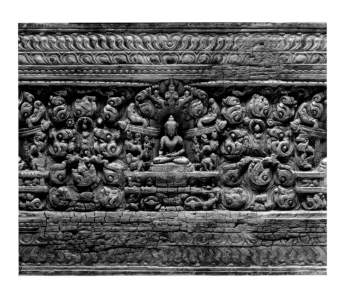

008

《甘珠爾》
Bka' 'gyur Manuscript

西藏　1725年
藍紙金書，經夾板木質金彩雕刻
日喀則薩迦薩迦寺藏
Tibet; dated 1725
Each leaf 29 x 74 cm
Sakya Monastery, Sakya, Shigatse

009
...

《丹珠爾》
Bstan 'gyur Manuscript

清代　十八世紀
藍紙金書
拉薩布達拉宮管理處藏
Qing dynasty, 18th century
Each leaf 20 x 70.3 cm
Historic Ensemble of the Potala Palace, Lhasa

010

釋迦牟尼佛像
Śākyamuni Buddha

北魏　延興三年（473）
青銅鎏金，局部泥金彩繪
拉薩布達拉宮管理處藏
Northern Wei dynasty, dated 473
Height: 28.5 cm
Historic Ensemble of the Potala Palace, Lhasa

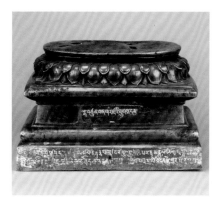

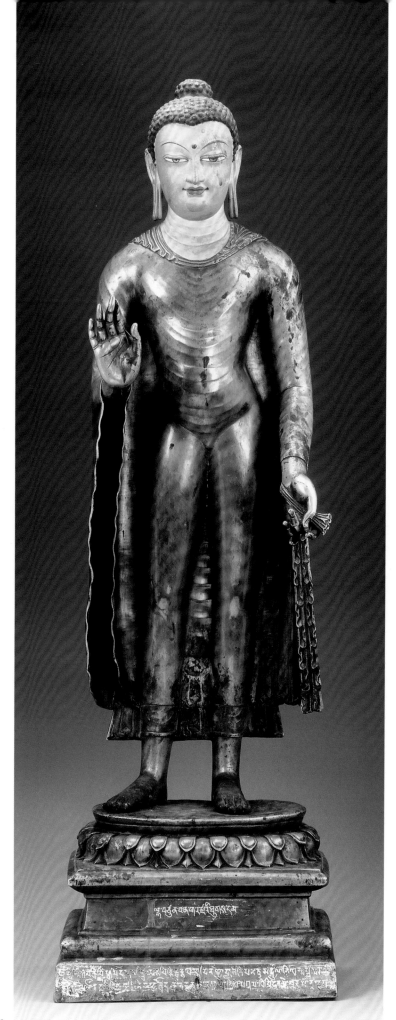

011

佛立像
Buddha

克什米爾　七世紀前半
銅鎏金，局部泥金彩繪，鑲嵌銀、紅銅
拉薩布達拉宮管理處藏
Kashmir; first half of the 7th century
Height: 94 cm
Historic Ensemble of the Potala Palace, Lhasa

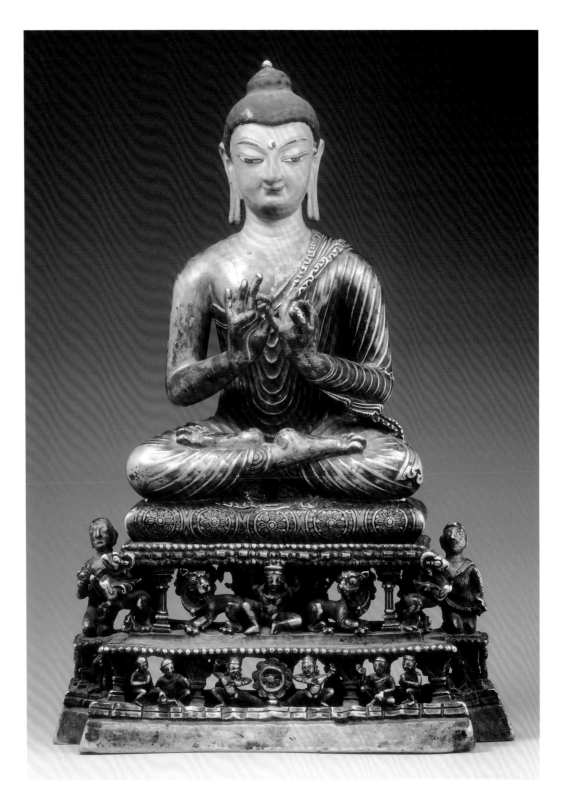

012

釋迦牟尼佛像
Śākyamuni Buddha

克什米爾　八世紀
銅鎏金，局部泥金彩繪，鑲嵌銀、紅銅
拉薩布達拉宮管理處藏
Kashmir; 8th century
Height: 30.5 cm
Historic Ensemble of the Potala Palace, Lhasa

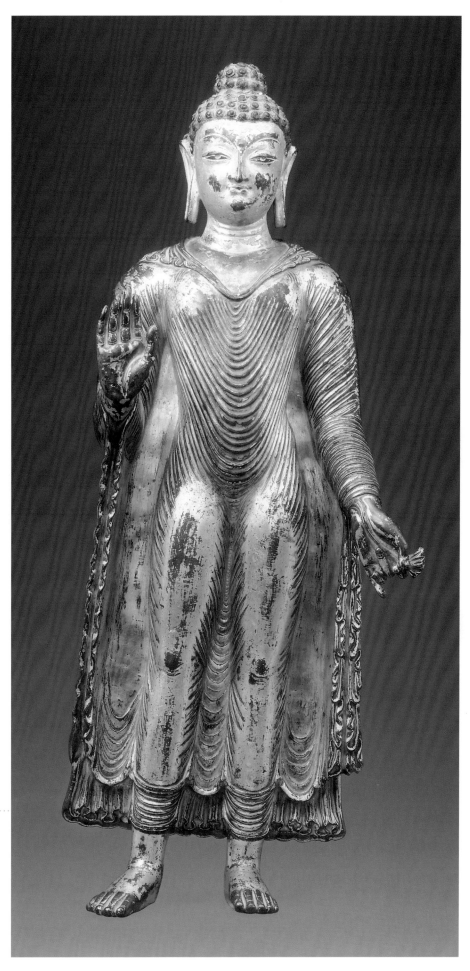

013

佛立像
Buddha

克什米爾　八世紀
銅鎏金，局部泥金彩繪
拉薩西藏博物館藏
Kashmir; 8th century
Height: 63 cm
Tibet Museum, Lhasa

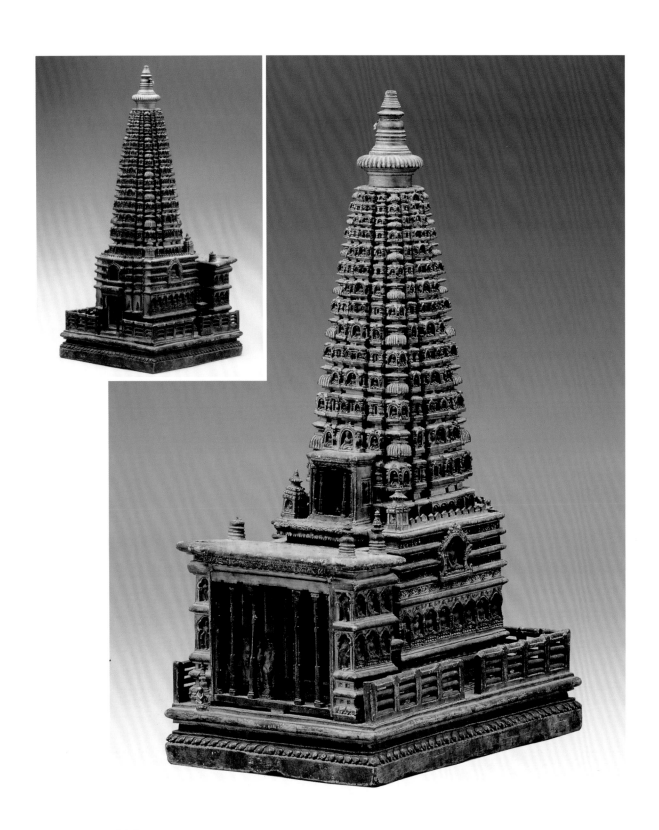

014

......................................

摩訶菩提塔寺模型
Model of Mahābodhi Temple

印度　帕拉王朝　十一世紀
白檀
拉薩布達拉宮管理處藏
India; Pāla dynasty, 11th century
Height: 49.5 cm
Historic Ensemble of the Potala Palace, Lhasa

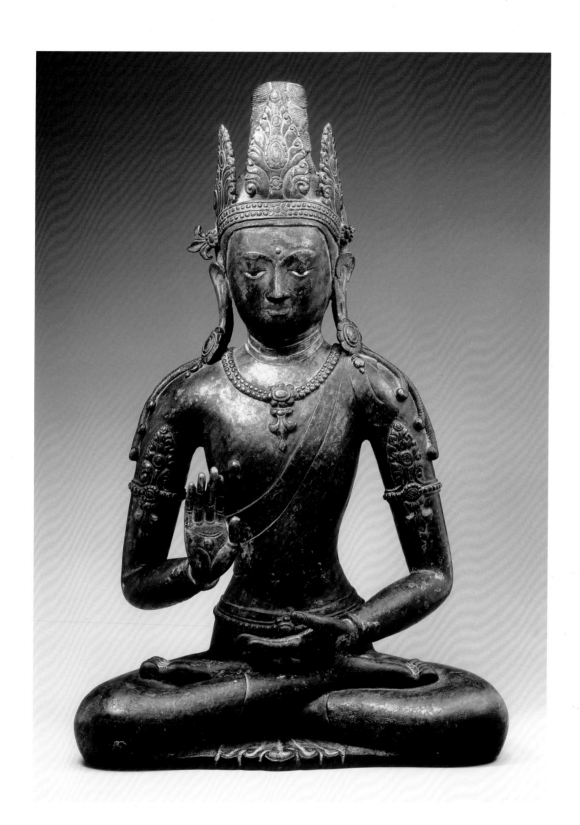

015
..........................

不空成就如來像
Amoghasiddhi Buddha

西藏　十一世紀
銅鎏金，局部泥金彩繪
拉薩西藏博物館藏
Tibet; 11th century
Height: 45 cm
Tibet Museum, Lhasa

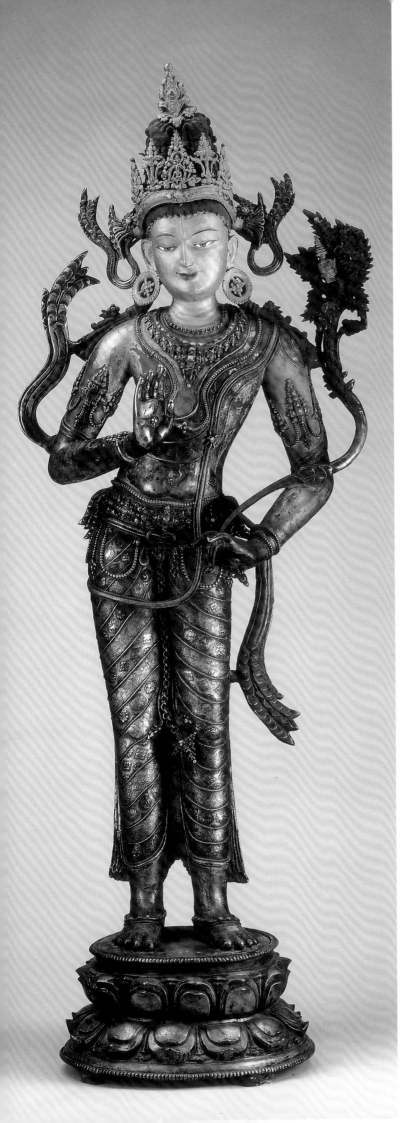

016

彌勒菩薩像
Maitreya

印度　帕拉王朝　十一至十二世紀
青銅鎏金，局部泥金彩繪
拉薩布達拉宮管理處藏
India; Pāla dynasty, 11th-12th century
Height: 160 cm
Historic Ensemble of the Potala Palace, Lhasa

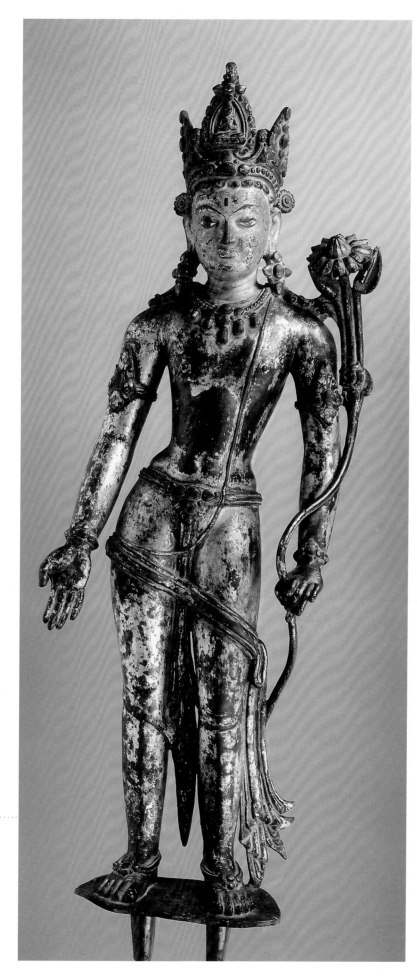

017

蓮花手菩薩像
Padmāpaṇi

尼泊爾　十二世紀
青銅鎏金，局部泥金
拉薩西藏博物館藏
Nepal; 12ᵗʰ century
Height: 50 cm
Tibet Museum, Lhasa

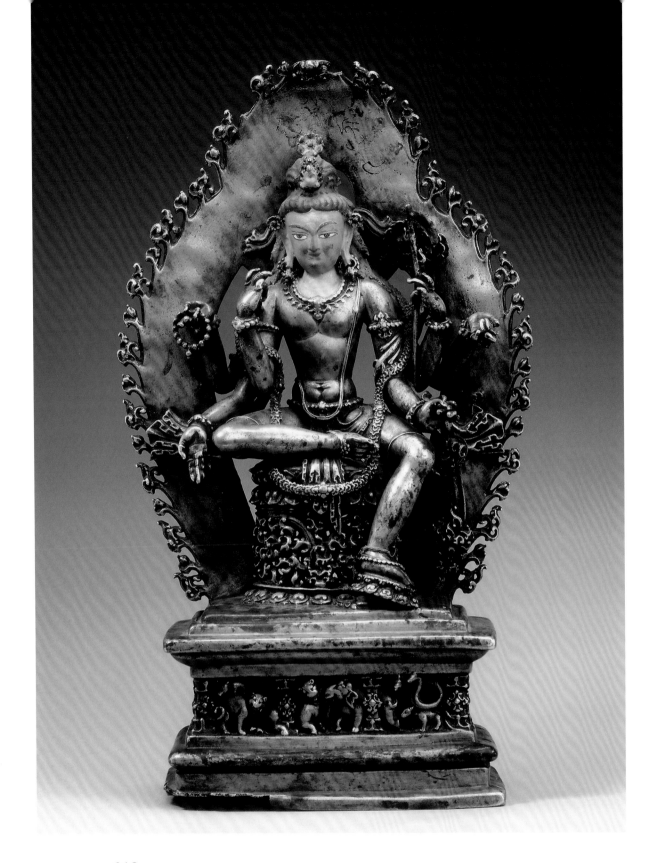

018

六臂觀音菩薩像
Sugatisandarśana-Lokeśvara

西藏　十二世紀
黃銅，局部泥金彩繪
拉薩布達拉宮管理處藏
Tibet; 12th century
Height: 32 cm
Historic Ensemble of the Potala Palace, Lhasa

019

坐佛三尊像擦擦
Buddhist Triad *Tsha Tsha*

西藏　十三至十四世紀
陶
拉薩西藏博物館藏
Tibet; 13th-14th century
Height: 15.7 cm
Tibet Museum, Lhasa

十一面觀音菩薩擦擦

Ekādaśamukha-Avalokiteśvara *Tsha Tsha*

西藏　十三至十四世紀
陶
拉薩西藏博物館藏
Tibet; 13th-14th century
Height: 11 cm
Tibet Museum, Lhasa

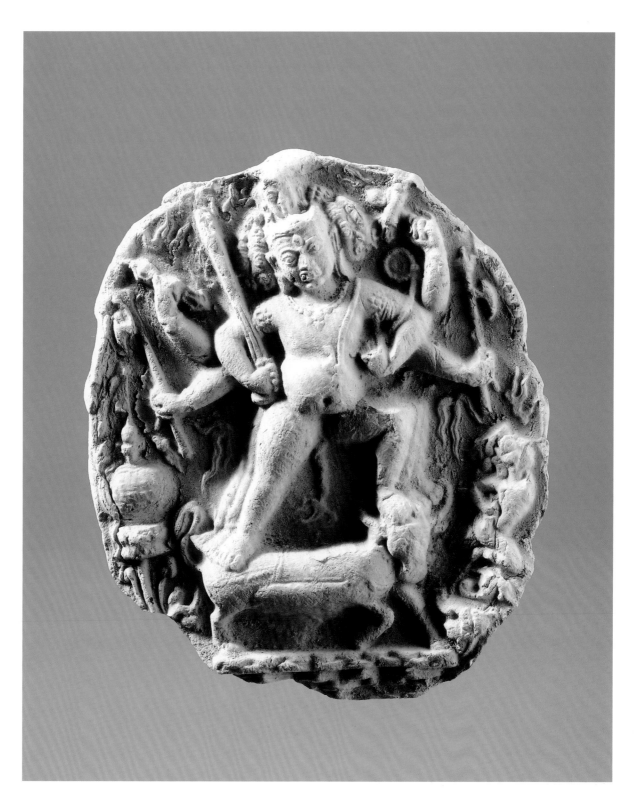

021

大威德金剛擦擦
Yamāntaka *Tsha Tsha*

西藏　十三至十四世紀
陶
拉薩西藏博物館藏
Tibet; 13th-14th century
Height: 10 cm
Tibet Museum, Lhasa

022

佛塔擦擦
Stūpa *Tsha Tsha*

西藏　十三至十四世紀
陶，局部彩繪
拉薩西藏博物館藏
Tibet; 13th-14th century
Height: 14 cm
Tibet Museum, Lhasa

阿彌陀佛

寶生如來

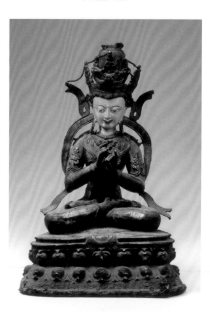

大日如來

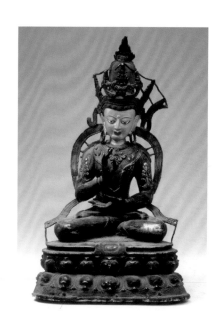

不空成如來

023

五方佛坐像
Five Dhyāni Buddhas

西藏　十四世紀
銅鎏金，局部泥金彩繪，鑲嵌寶石、珊瑚
日喀則夏魯寺藏
Tibet; 14th century
Height: 39-44 cm
Shalu Monastery, Shigatse

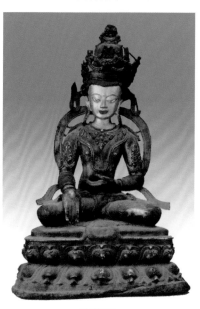

阿閦佛

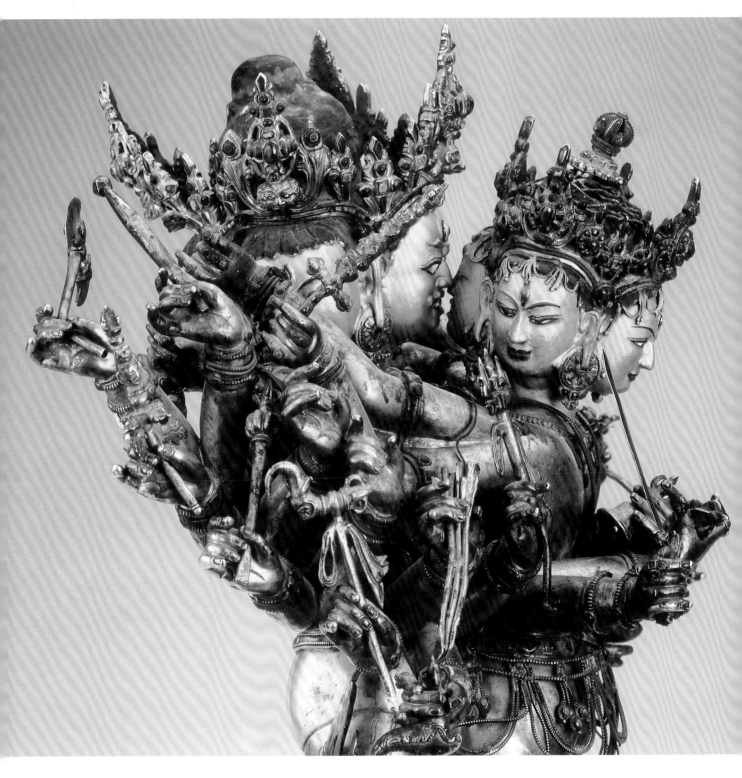

024

時輪金剛雙身像
Kālacakravajra in *Yab-yum*

西藏　十四世紀
銅鎏金，局部泥金彩繪，鑲嵌綠松石、珊瑚、寶石
日喀則夏魯寺藏
Tibet; 14th century
Height: 59.5 cm
Shalu Monastery, Shigatse

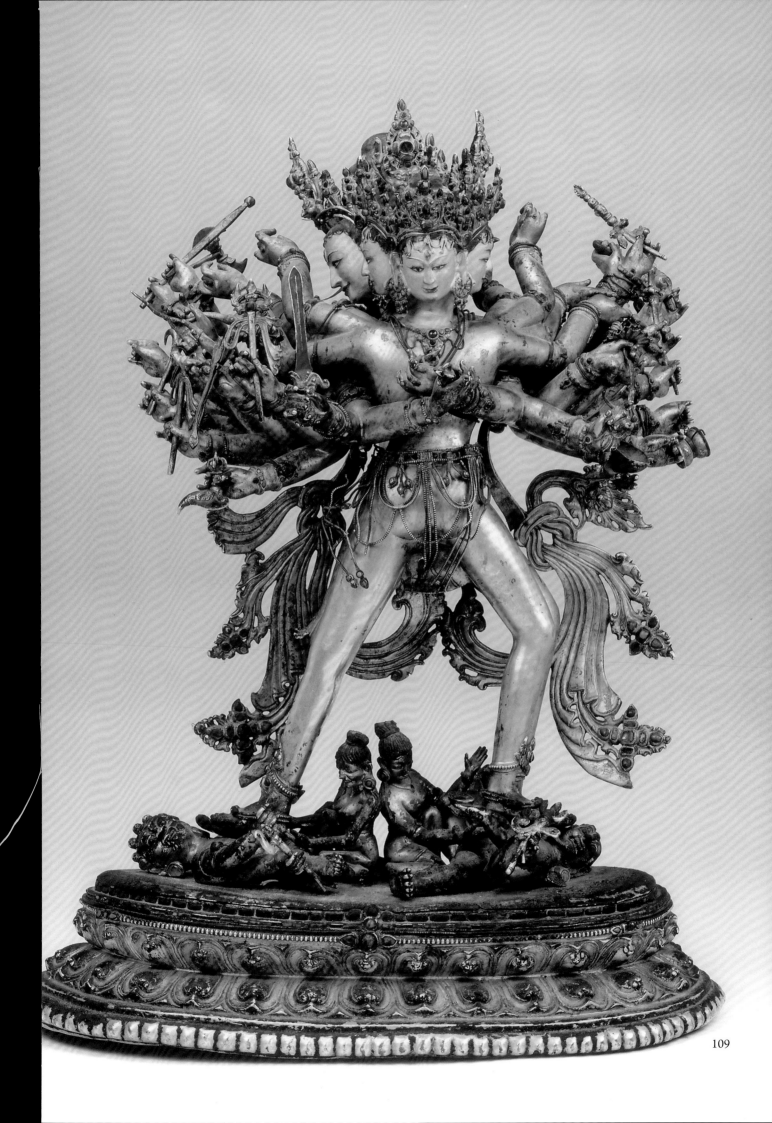

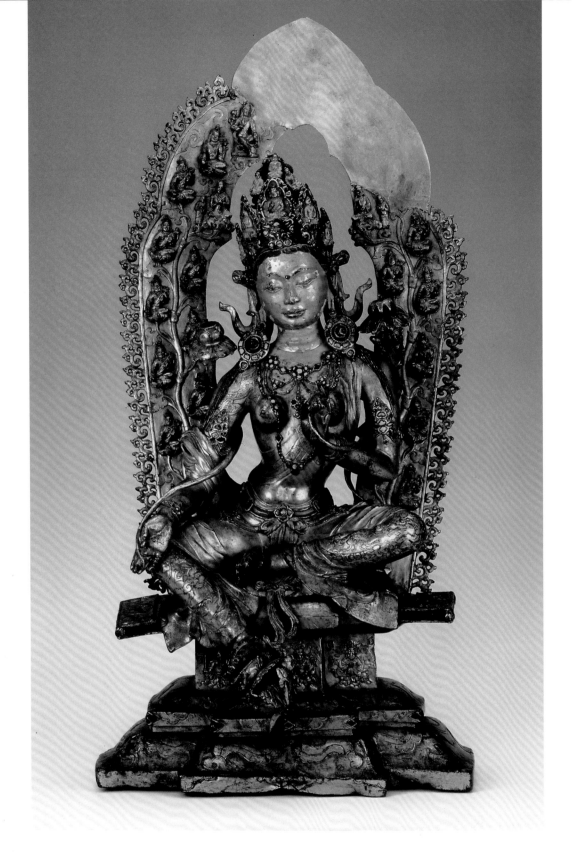

025

綠度母像
Śyāma Tārā

西藏　十四世紀
銅鎏金，局部泥金彩繪，鑲嵌綠松石
拉薩西藏博物館藏
Tibet; 14th century
Height: 59 cm
Tibet Museum, Lhasa

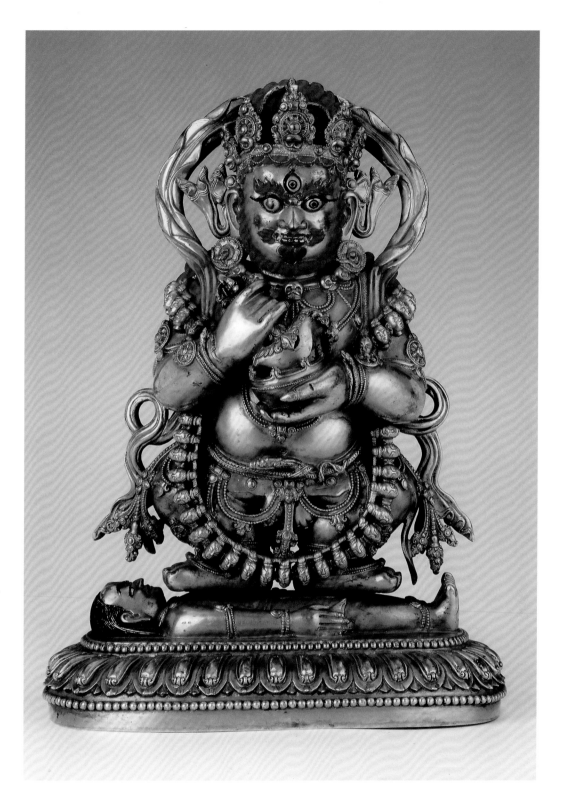

026

大黑天像
Mahākāla

明代　永樂時期（1403-1424）
青銅鎏金，局部彩繪
日喀則薩迦薩迦寺藏
Ming dynasty, Yongle era (1403-1424)
Height: 23.5 cm
Sakya Monastery, Sakya, Shigatse

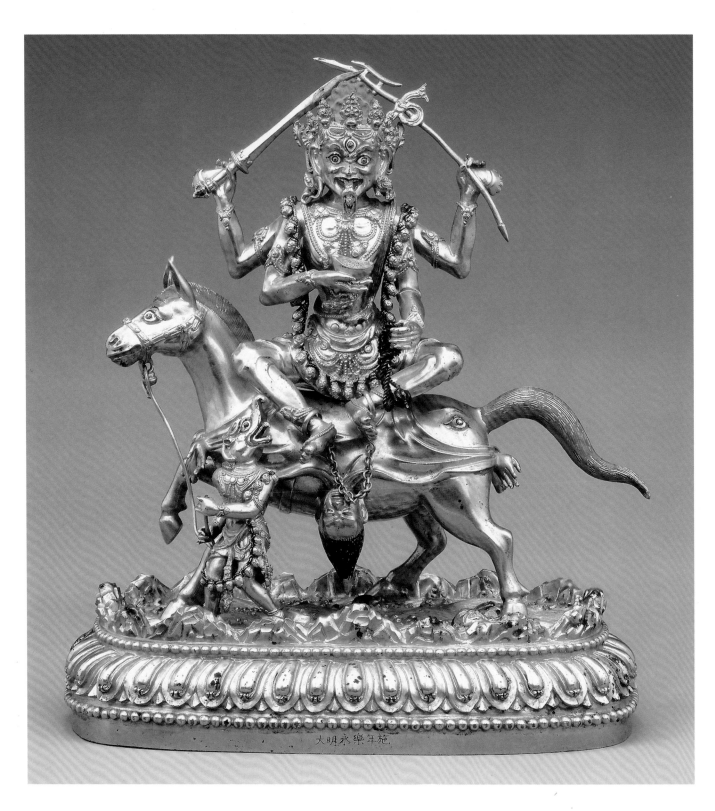

大明永樂年施.

027

吉祥天母像
Palden lha mo

明代　永樂時期（1403-1424）
青銅鎏金，局部彩繪
拉薩西藏博物館藏
Ming dynasty, Yongle era（1403-1424）
Height: 20 cm
Tibet Museum, Lhasa

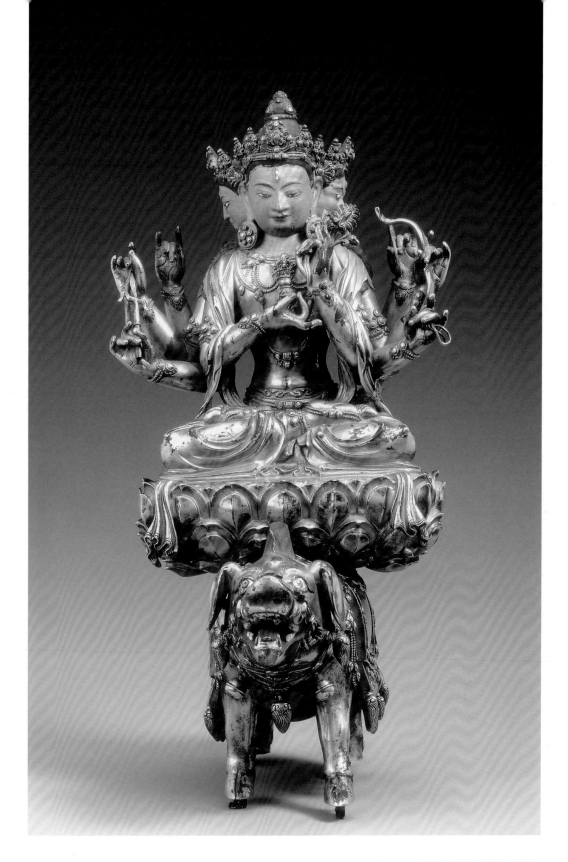

028

積光佛母像
Mārīcī

明代　永樂時期（1403-1424）
青銅鎏金，局部泥金彩繪
拉薩布達拉宮管理處藏
Ming dynasty, Yongle era（1403-1424）
Height: 28.5 cm
Historic Ensemble of the Potala Palace, Lhasa

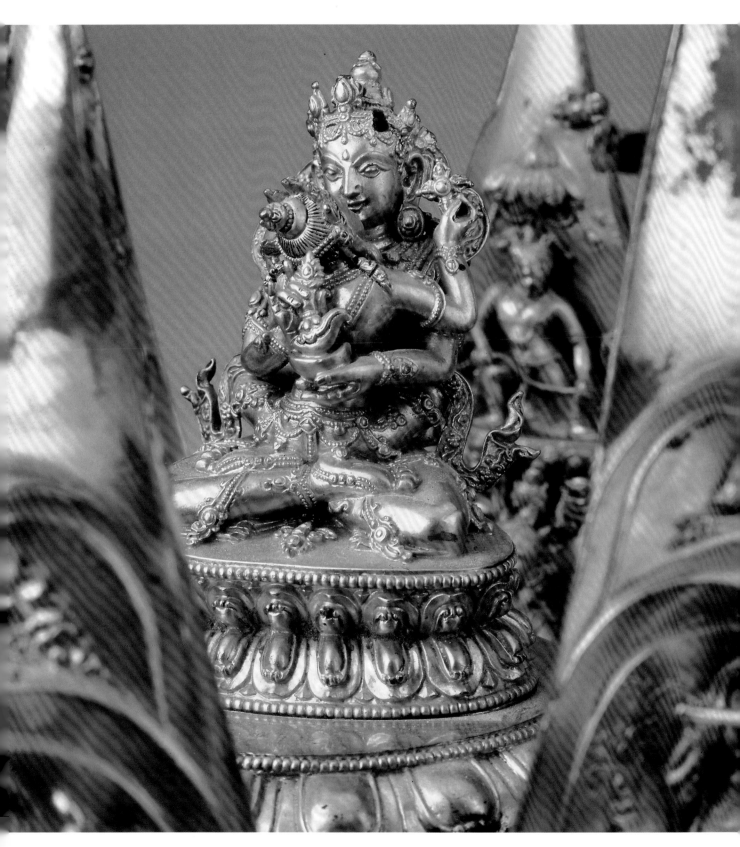

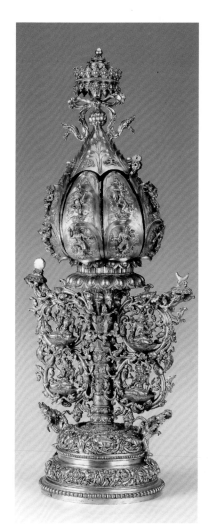

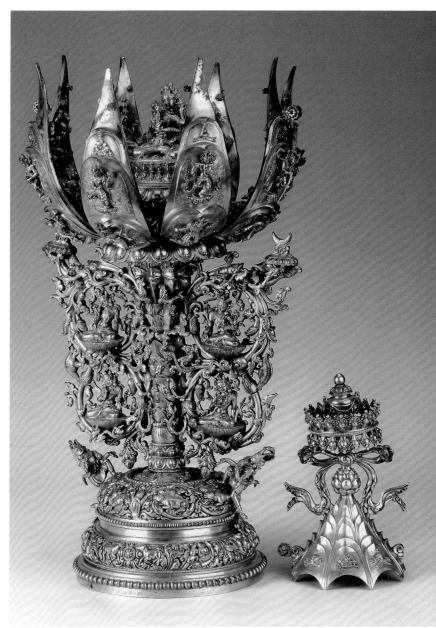

029

八瓣蓮花曼荼羅
Lotus *Maṇḍala*

明代　永樂時期（1403-1424）
青銅鎏金
拉薩布達拉宮管理處藏
Ming dynasty, Yongle era (1403-1424)
Height: 43 cm (opened), 57 cm (closed)
Historic Ensemble of the Potala Palace, Lhasa

030

八瓣蓮花勝樂金剛曼荼羅
Yuganaddha Cakrasaṃvara *Maṇḍala*

西藏　十五世紀
銅鎏金，局部泥金彩繪
拉薩布達拉宮管理處藏
Tibet; 15th century
Height: 17 cm (opened), 22.5 cm (closed)
Historic Ensemble of the Potala Palace, Lhasa

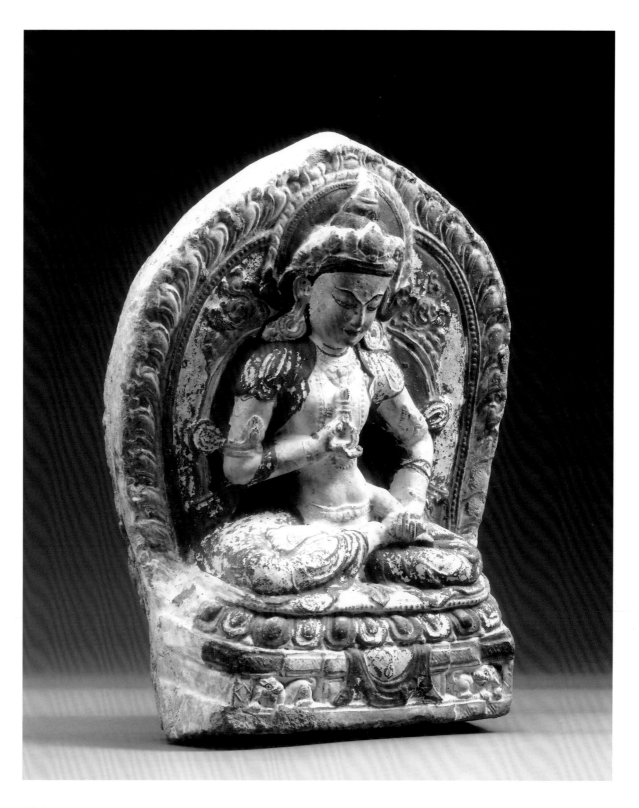

031
........................

金剛薩埵菩薩擦擦
Vajrasattva *Tsha Tsha*

西藏　十五至十六世紀
陶彩繪
拉薩西藏博物館藏
Tibet; 15th-16th century
Height: 19.5 cm
Tibet Museum, Lhasa

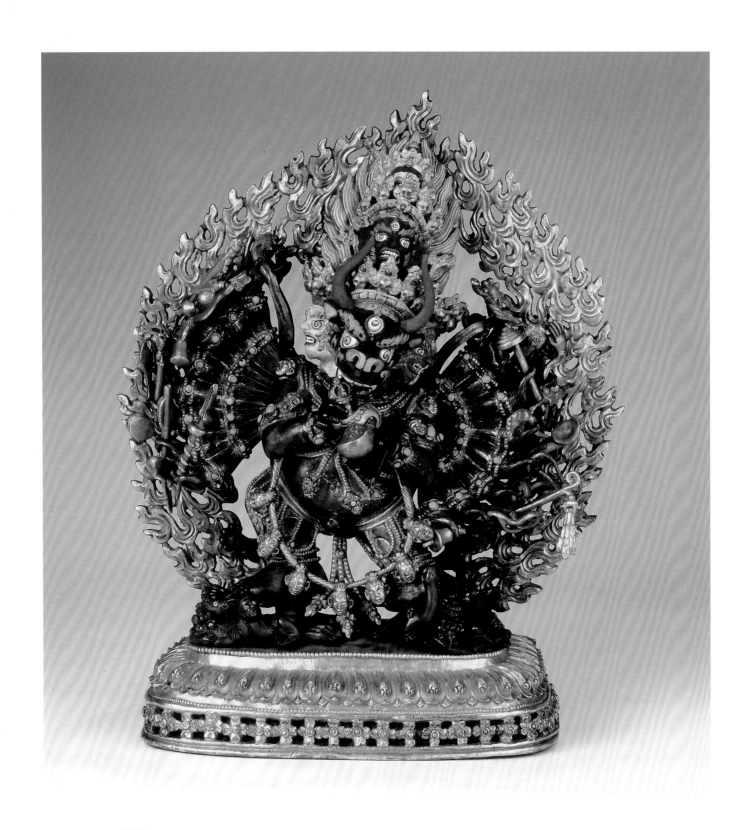

032

大威德金剛像
Yamāntaka in *Yab-yum*

西藏　十五至十六世紀
紅銅，局部鎏金彩繪
拉薩羅布林卡藏
Tibet; 15th-16th century
Height: 31 cm
The Norbulingka, Lhasa

033

無我佛母像
Nairātmyā

西藏　十六世紀前半
銅鎏金・局部泥金彩繪・鑲嵌寶石、珊瑚、眞珠
山南扎囊敏竹林寺藏
Tibet; first half of the 16th century
Height: 106 cm
Mindroling Monastery, Gra nang rdzong, Lhoka

034

毗瓦巴像
Virūpa

西藏　十六世紀前半
銅鎏金，局部泥金彩繪
山南扎囊敏竹林寺藏
Tibet; first half of the 16th century
Height: 95 cm
Mindroling Monastery, Gra nang rdzong, Lhoka

035

箚瑪日巴像
Ḍamarupa

西藏　十六世紀前半
銅鎏金，局部泥金彩繪
山南扎囊敏竹林寺藏
Tibet; first half of the 16th century
Height: 105 cm
Mindroling Monastery, Gra nang rdzong, Lhoka

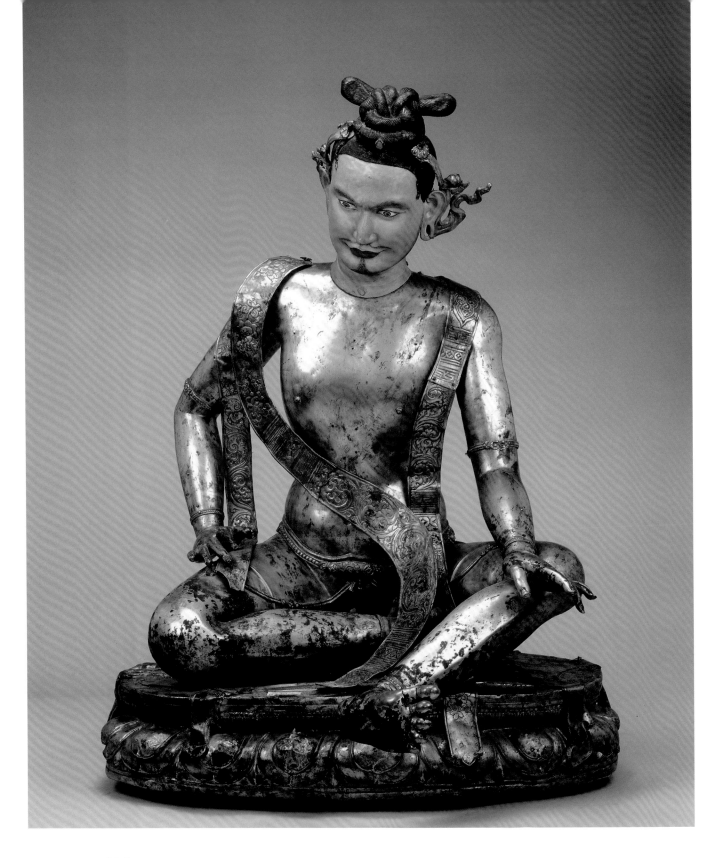

036

阿瓦都帝巴像
Avadhūtipa

西藏　十六世紀前半
銅鎏金，局部泥金彩繪，鑲嵌綠松石
山南扎囊敏竹林寺藏
Tibet; first half of the 16th century
Height: 98 cm
Mindroling Monastery, Gra nang rdzong, Lhoka

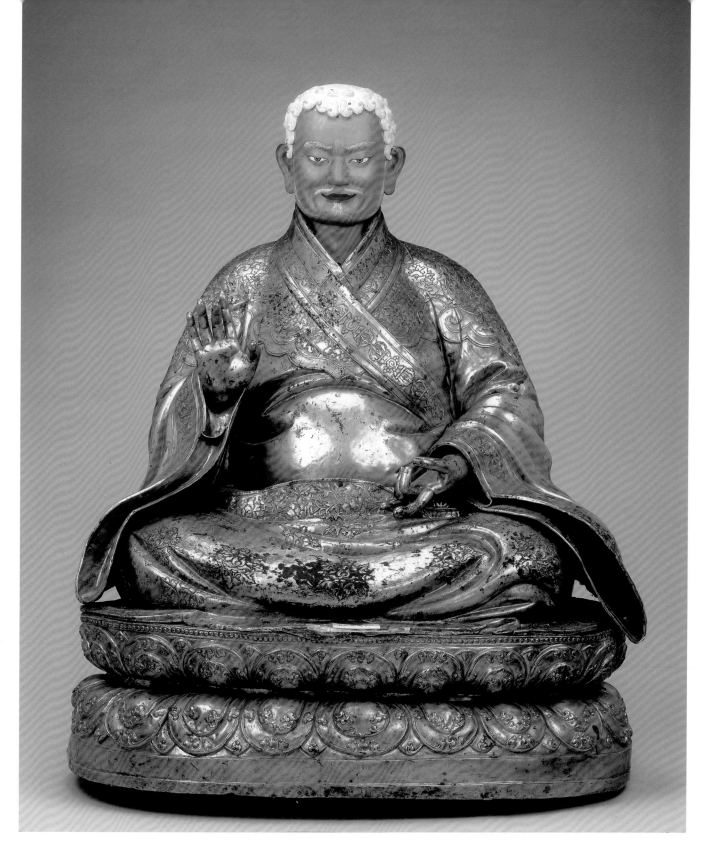

037

札巴堅贊像
Grags pa rgyal mtshan

西藏　十六世紀前半
銅鎏金，局部泥金彩繪
山南扎囊敏竹林寺藏
Tibet; first half of the 16th century
Height: 99 cm
Mindroling Monastery, Gra nang rdzong, Lhoka

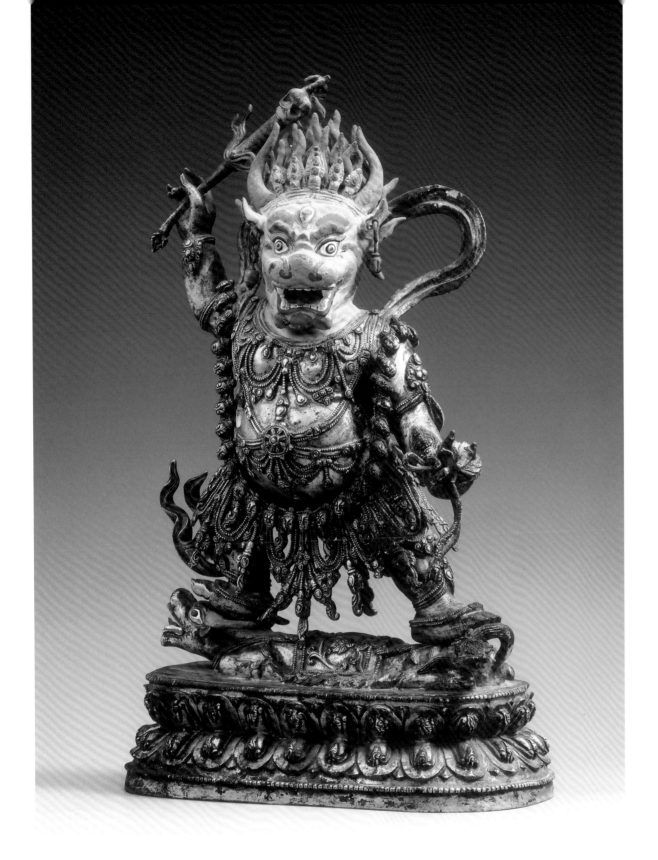

038

閻摩像
Yama

明代　十六世紀
青銅鎏金，局部泥金彩繪
拉薩布達拉宮管理處藏
Ming dynasty, 16th century
Height: 28.5 cm
Historic Ensemble of the Potala Palace, Lhasa

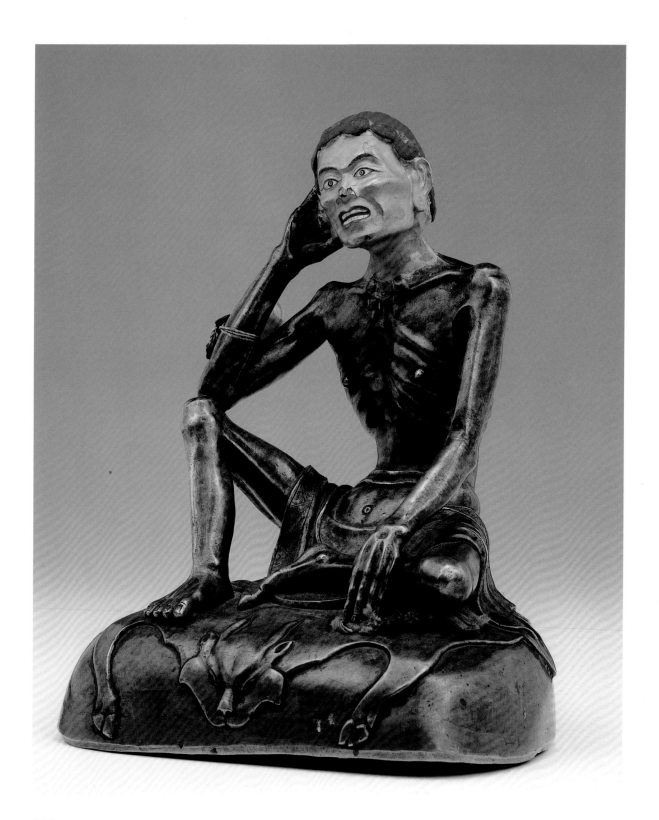

039

密勒日巴像
Mira las pa

西藏　十七世紀
青銅，局部泥金彩繪
拉薩布達拉宮管理處藏
Tibet; 17th century
Height: 16.5 cm
Historic Ensemble of the Potala Palace, Lhasa

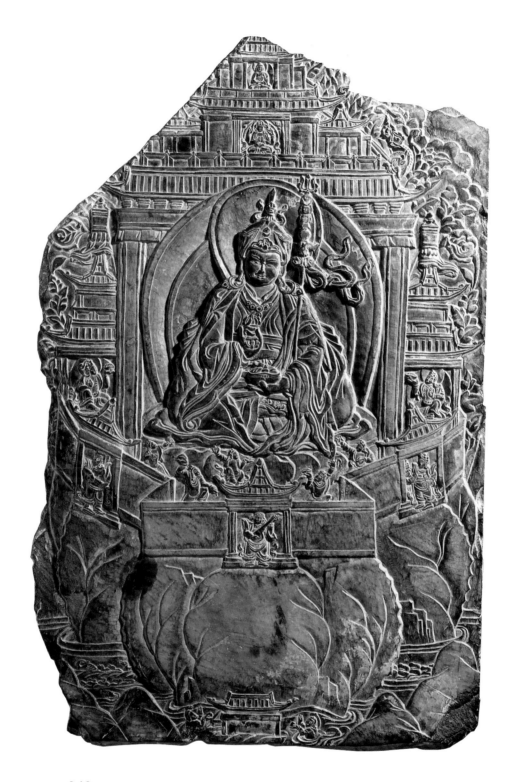

040

..

蓮花生像
Padmasambhava

西藏　十七至十八世紀
石
拉薩西藏博物館藏
Tibet; 17th-18th century
67 x 44 cm
Tibet Museum, Lhasa

041

.....................................

阿底峽像
Atīśa

西藏　十七至十八世紀
紅銅，局部泥金彩繪
拉薩羅布林卡藏
Tibet; 17th-18th century
Height: 20 cm
The Norbulingka, Lhasa

042

一世達賴喇嘛像
Dge 'dun grub, Dalai Lama I

清代　十七至十八世紀
木・局部泥金彩繪
拉薩布達拉宮管理處藏
Qing dynasty, 17th-18th century
Height: 40.5 cm
Historic Ensemble of the Potala Palace, Lhasa

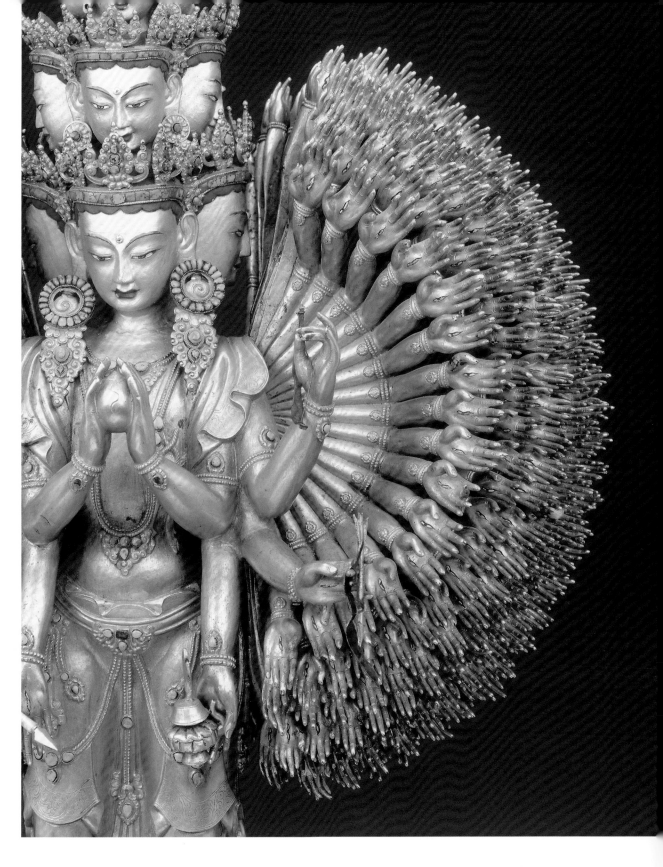

043

十一面千手千眼觀音菩薩像
Sahasrabhuja-Avalokiteśvara

西藏　十七至十八世紀
銅鎏金，局部泥金彩繪，鑲嵌綠松石
拉薩羅布林卡藏
Tibet; 17th-18th century
Height: 77 cm
The Norbulingka, Lhasa

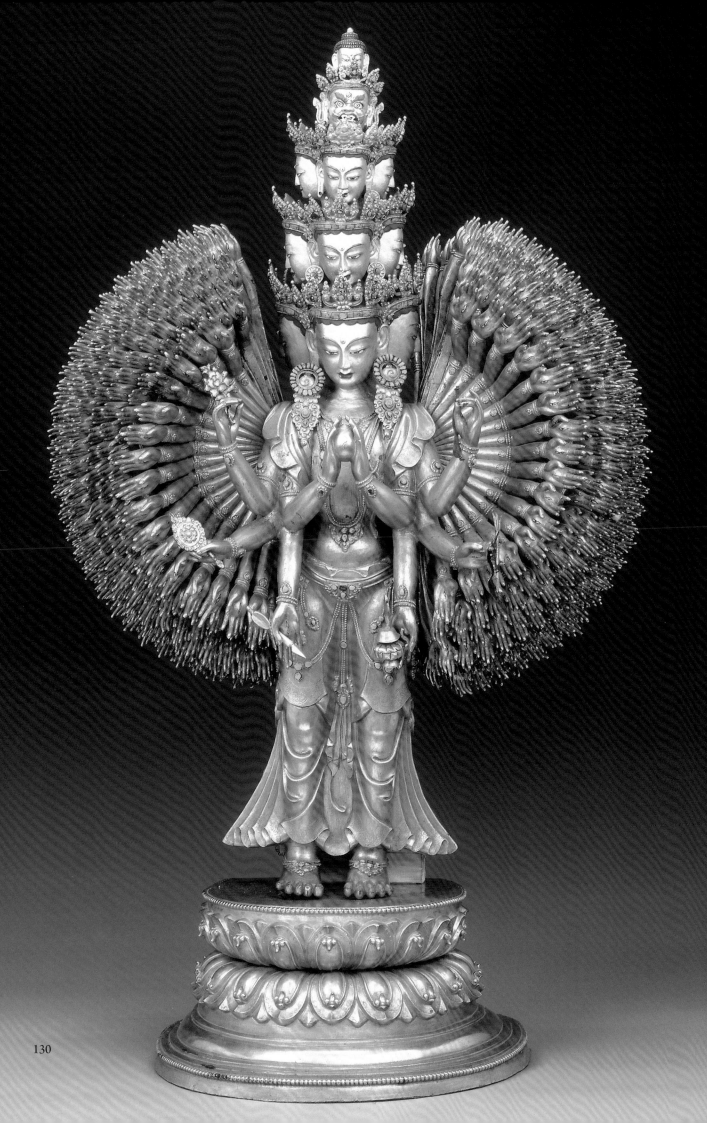

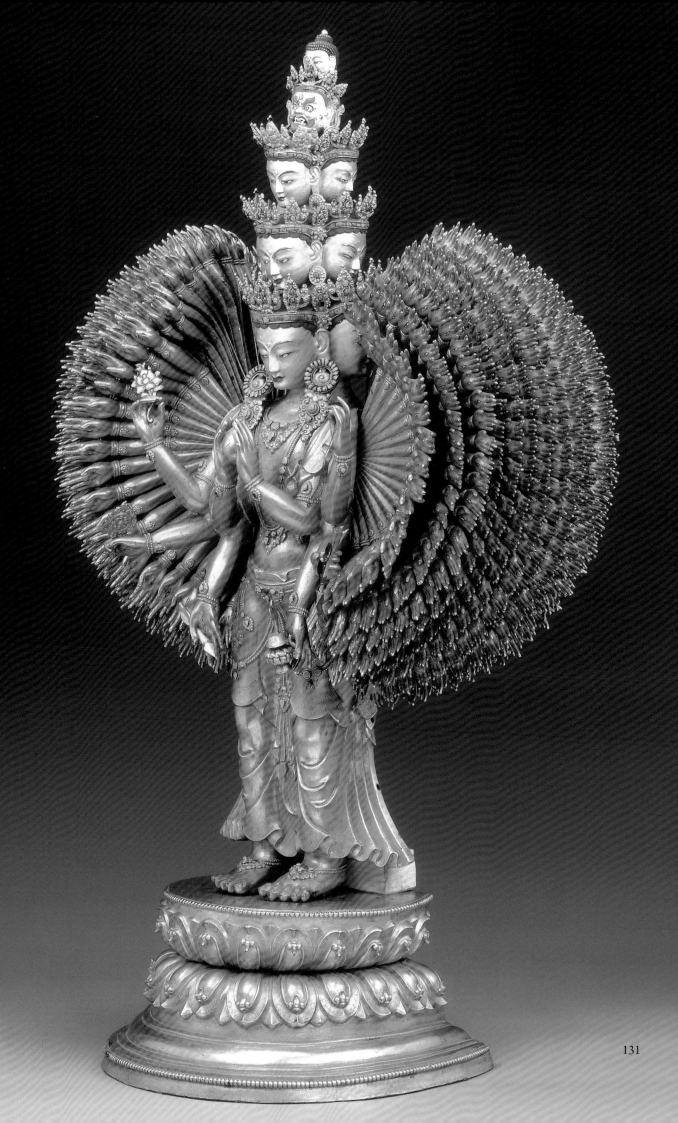

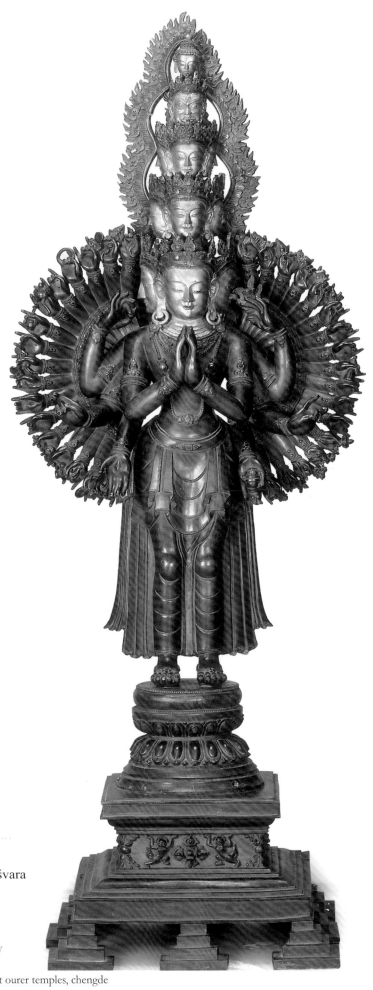

044

十一面觀音菩薩像
Sahasrabhuja-Avalokiteśvara

清代　十七至十八世紀
銅鎏金，局部泥金彩繪
承德市外八廟管理處藏
Qing dynasty, 17th-18th century
Height: 137 cm
Historic Ensemble of the eight ourer temples, chengde

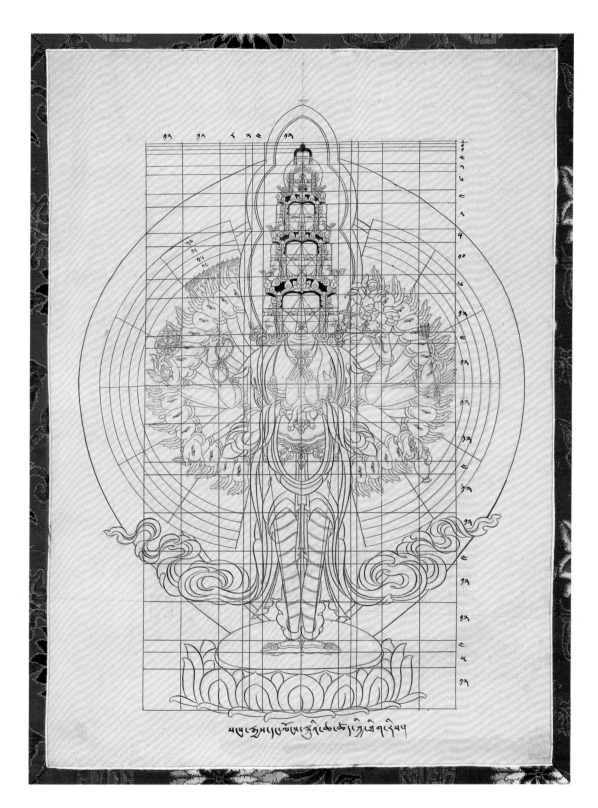

045

十一面觀音菩薩造像量度圖
Iconometric Diagram of Ekādaśamukha-Avalokiteśvara

西藏　十八至十九世紀
棉布白描
拉薩西藏博物館藏
Tibet; 18th-19th century
59.5 x 43.5 cm
Tibet Museum, Lhasa

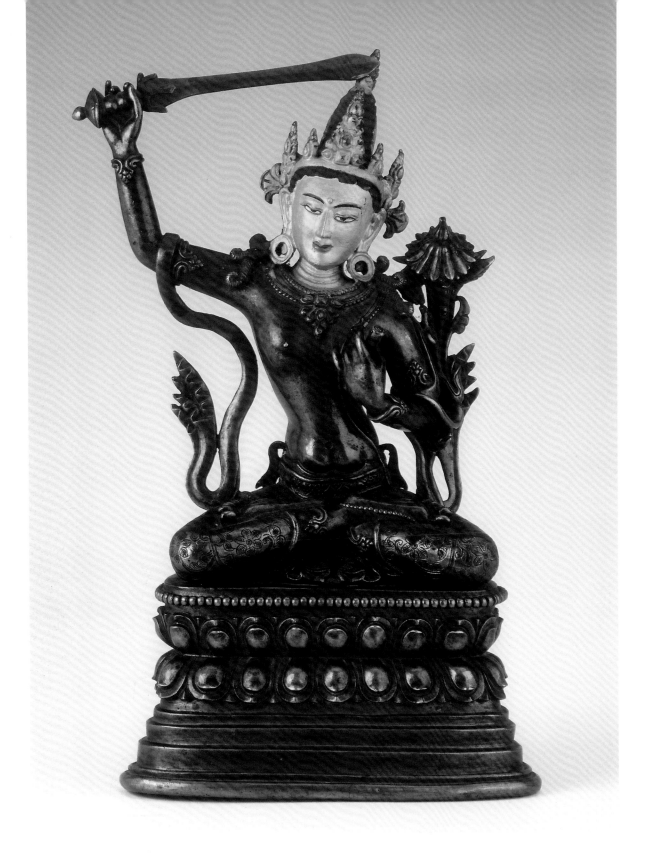

046

..

文殊菩薩像
Mañjuśrī

西藏　十七至十八世紀
黃銅，局部泥金彩繪
拉薩西藏博物館藏
Tibet; 17th-18th century
Height: 27.5 cm
Tibet Museum, Lhasa

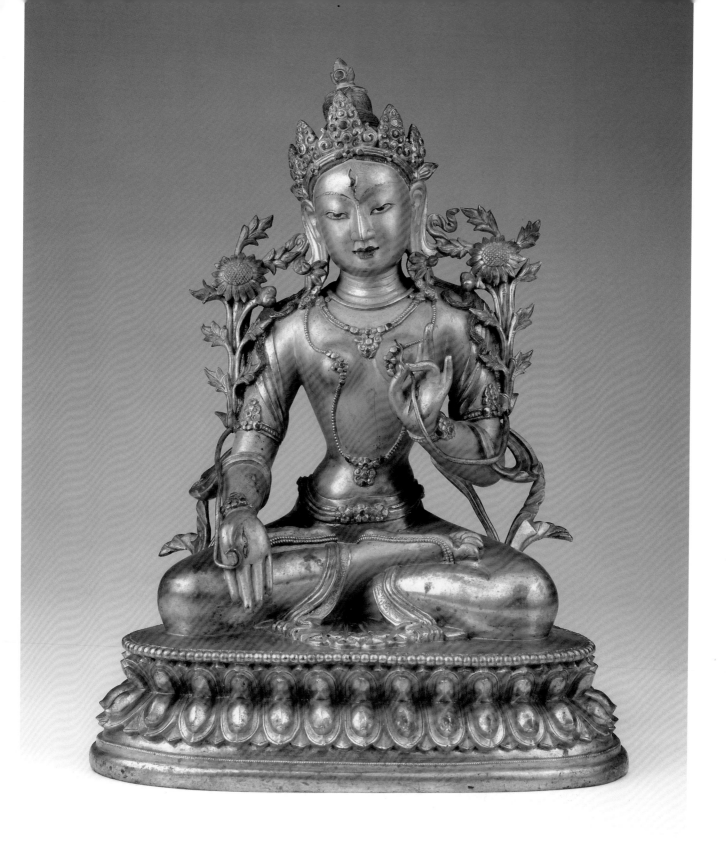

047

白度母像
Sita Tārā

內蒙古 十七至十八世紀
紅銅鎏金，局部彩繪
承德市外八廟管理處藏
Inner Mongolia; 17th-18th century
Height: 30 cm
Historic Ensemble of the eight ourer temples, chengde

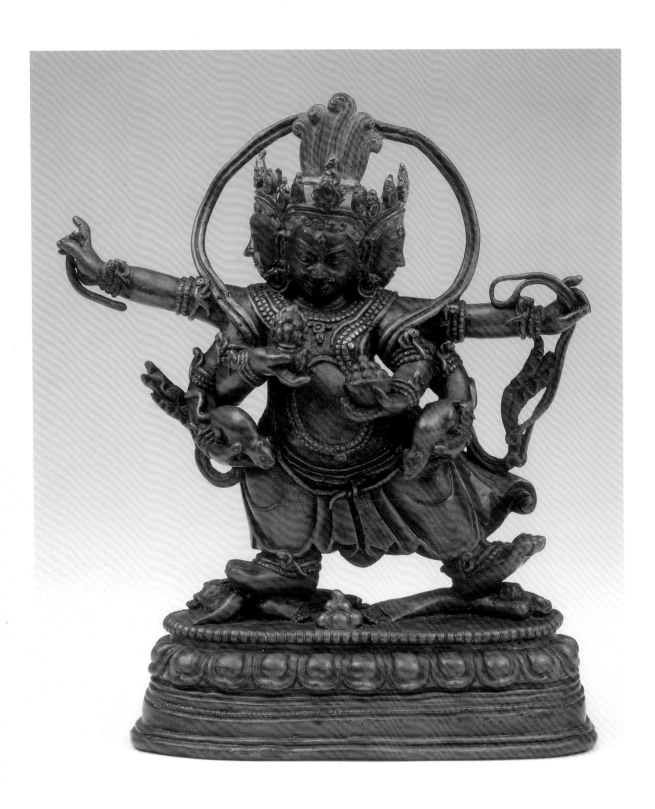

048

紅財神像
Rakta Jambhala

內蒙古或西藏　十七至十八世紀
紅銅鎏金，局部泥金彩繪
承德市外八廟管理處藏
Mongolia or Tibet; 17th-18th century
Height: 16 cm
Historic Ensemble of the eight ourer temples, chengde

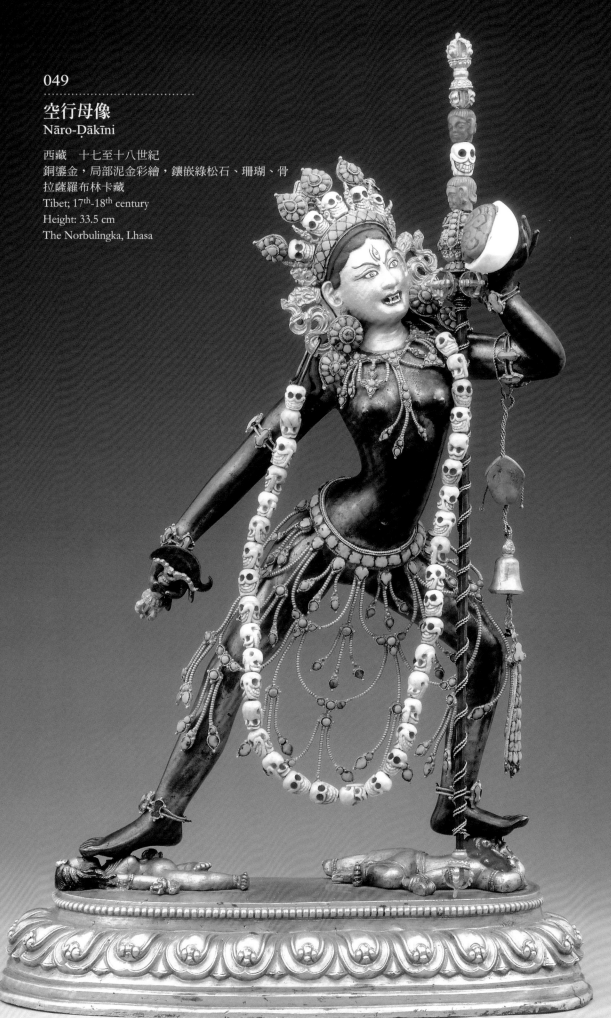

049

空行母像
Nāro-Ḍākīni

西藏　十七至十八世紀
銅鎏金，局部泥金彩繪，鑲嵌綠松石、珊瑚、骨
拉薩羅布林卡藏
Tibet; 17th-18th century
Height: 33.5 cm
The Norbulingka, Lhasa

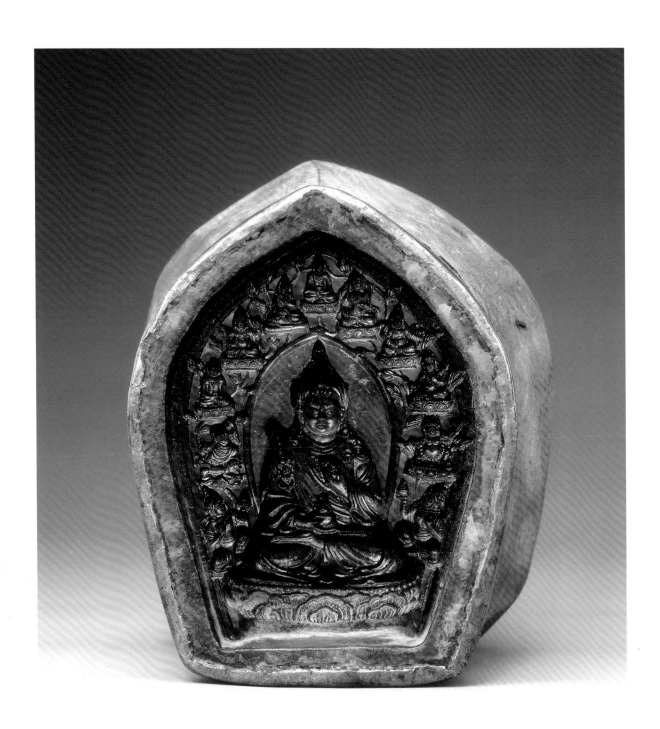

050

<hr style="width:20%" />

蓮花生擦擦印模
Mould for Padmasambhava *Tsha Tsha*

西藏　十八世紀
銅、鐵、木
拉薩西藏博物館藏
Tibet; 18th century
Height: 14.3 cm
Tibet Museum, Lhasa

051

八大藥師佛像
Eight Bhaiṣajyaguru Buddhas

西藏　十八世紀
銅鎏金，局部泥金彩繪，鑲嵌綠松石、寶石、珍珠
拉薩羅布林卡藏
Tibet; 18th century
Height: 38.5 cm
The Norbulingka, Lhasa

052

喜金剛雙身像
Hevajra in *Yab-yum*

西藏　十八世紀
銅鎏金，鑲嵌綠松石
承德市外八廟管理處藏
Tibet; 18th century
Height: 28 cm
Historic Ensemble of the eight ourer temples, chengde

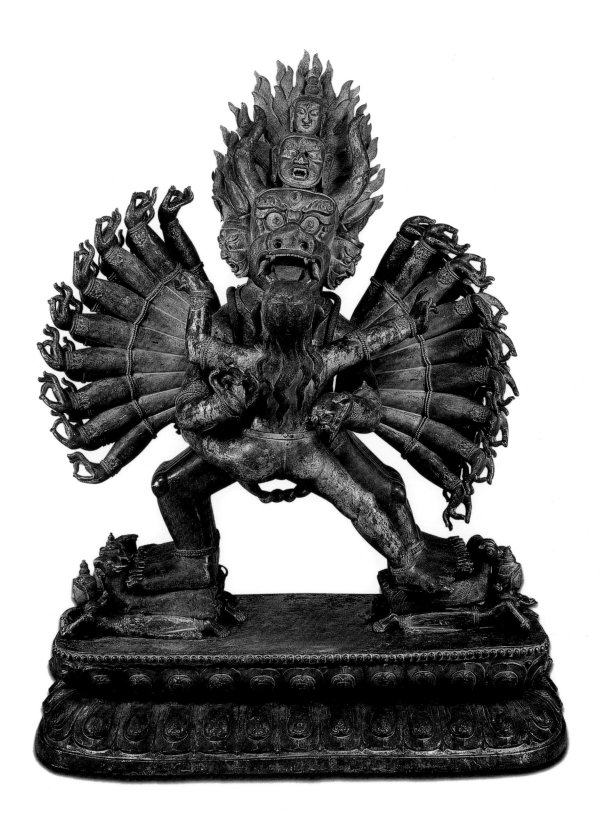

053

大威德金剛雙身像
Yamāntaka in *Yab-yum*

清代　十八世紀
紅銅鎏金，局部彩繪
承德市外八廟管理處藏
Qing dynasty, 18th century
Height: 133 cm
Historic Ensemble of the eight ourer temples, chengde

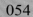

054

綠度母像
Śyāma Tārā

西藏　十八世紀
銅鎏金，局部泥金彩繪，
鑲嵌綠松石、寶石
拉薩羅布林卡藏
Tibet; 18th century
Height: 75 cm
The Norbulingka, Lhasa

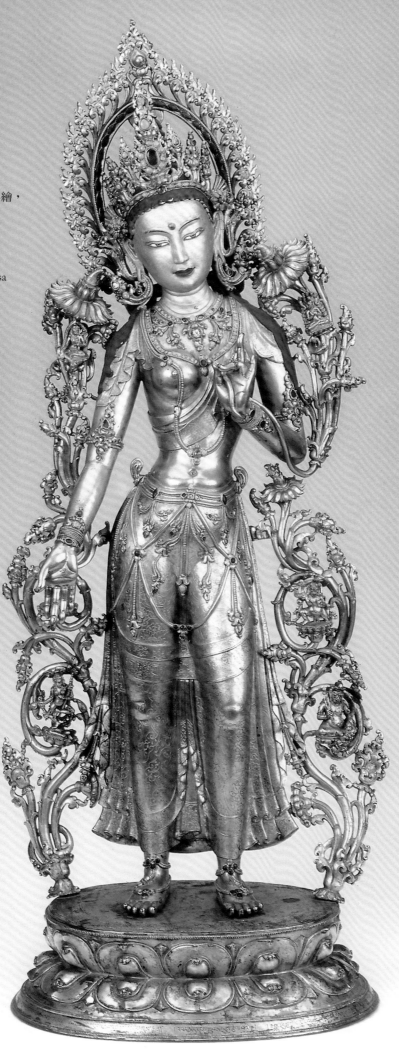

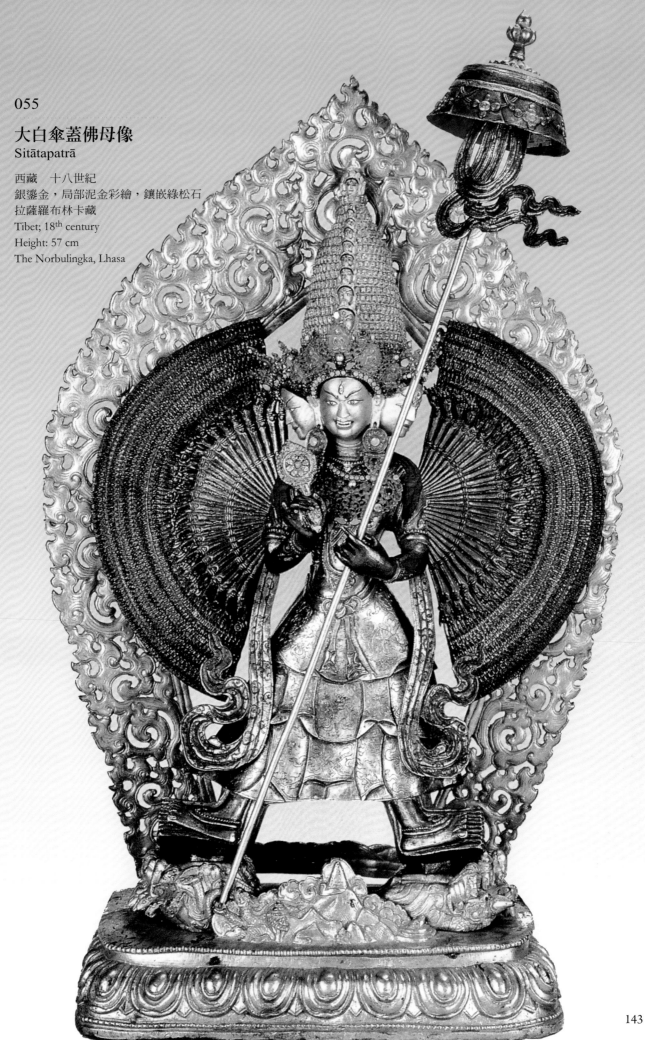

055

大白傘蓋佛母像
Sitātapatrā

西藏　十八世紀
銀鎏金，局部泥金彩繪，鑲嵌綠松石
拉薩羅布林卡藏
Tibet; 18th century
Height: 57 cm
The Norbulingka, Lhasa

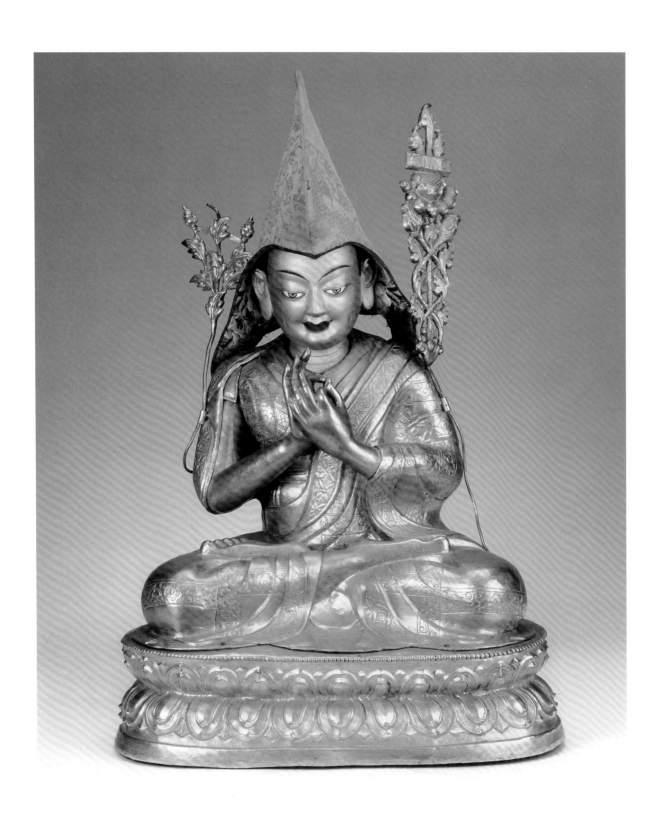

056

宗喀巴像
Tsong kha pa

西藏　十八至十九世紀
紅銅鎏金，局部泥金彩繪
拉薩羅布林卡藏
Tibet; 18th-19th century
Height: 40.5 cm
The Norbulingka, Lhasa

057

菩薩畫幡
Bodhisattva Banner

西藏　十一世紀
棉布彩繪
山南雅礱歷史博物館藏
Tibet; 11th century
79.5 x 23 cm
History Museum, Yarlung, Lhoka

058

四臂觀音菩薩唐卡
Ṣaḍakṣarī-Lokeśvara

西藏　十三世紀前半
棉布彩繪
拉薩布達拉宮管理處藏
Tibet; first half of the 13th century
84.5 x 62 cm
Historic Ensemble of the Potala Palace, Lhasa

059

金剛亥母唐卡
Vajravārāhī

西藏　十三世紀後半
棉布彩繪
拉薩西藏博物館藏
Tibet; second half of the 13th century
45.8 x 37 cm
Tibet Museum, Lhasa

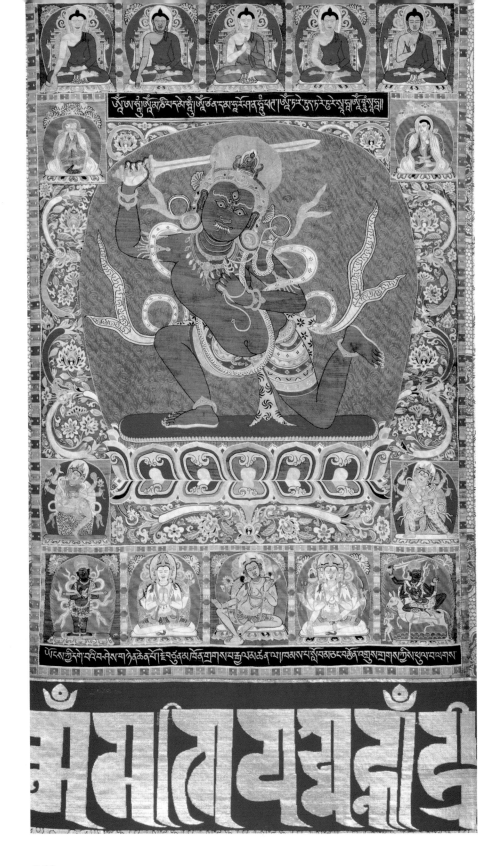

060

不動明王唐卡
Acalanātha

元代　十三世紀末至十四世紀初
緙絲
拉薩布達拉宮管理處藏
Yuan dynasty, late 13th-early 14th century
89.5 x 62.7 cm
Historic Ensemble of the Potala Palace, Lhasa

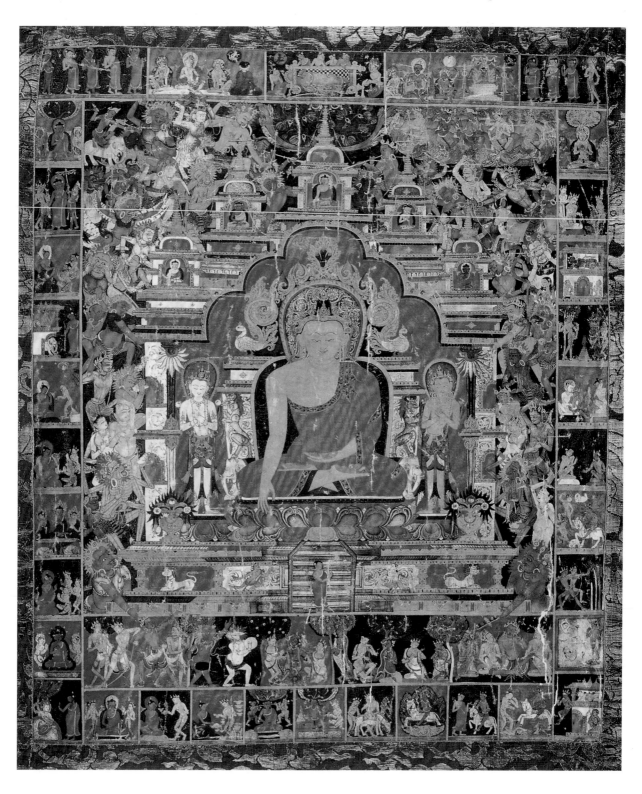

061

...

降魔成道唐卡
The Buddha Triumphing over Māra

尼泊爾　十四世紀
棉布彩繪
拉薩西藏博物館藏
Nepal; 14th century
70 x 59 cm
Tibet Museum, Lhasa

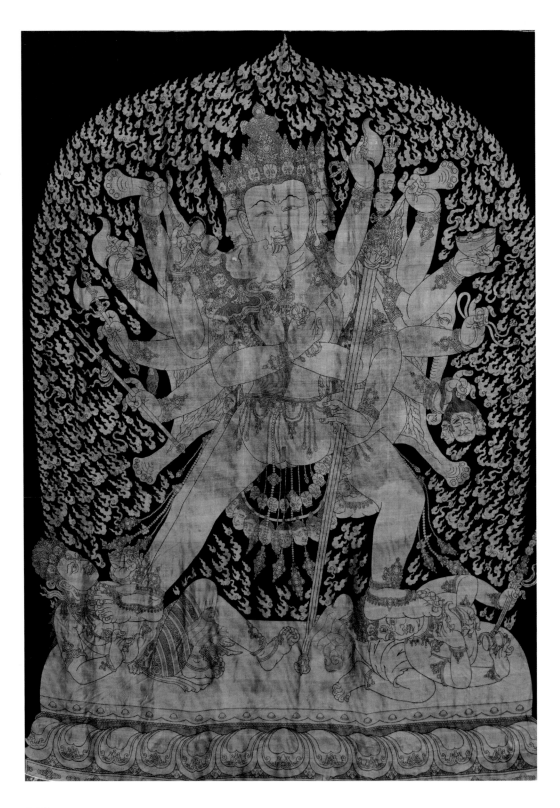

062

勝樂金剛雙身像唐卡
Yuganaddha Cakrasaṃvara in *Yab-yum*

明代　永樂時期（1403-1424）
緙絲
山南雅礱歷史博物館藏
Ming dynasty, Yongle era（1403-1424）
275 x 210 cm
History Museum, Yarlung, Lhoka

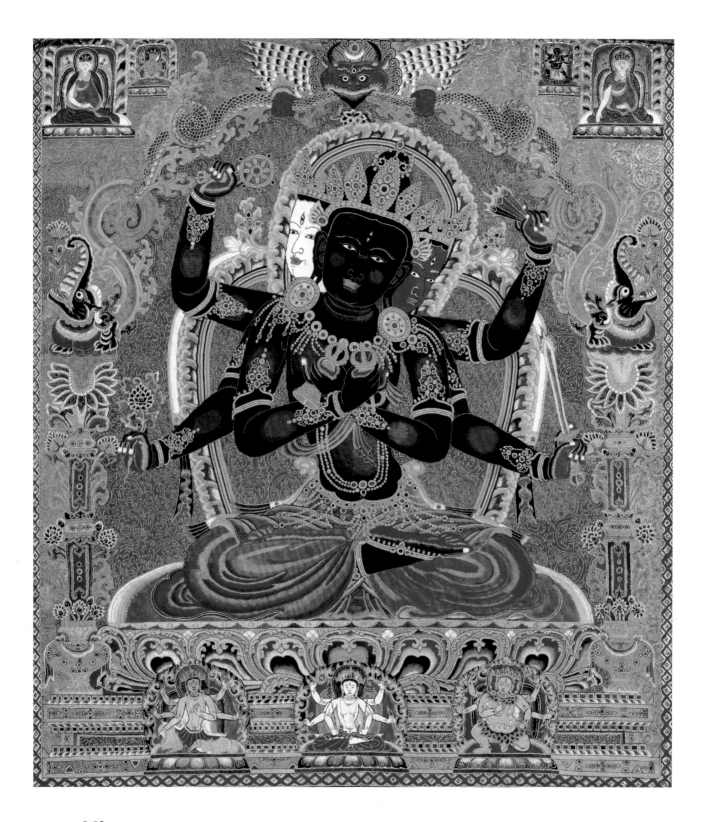

063

密集金剛刺繡唐卡
Guhyasamāja

明代　永樂時期（1403-1424）
絹本刺繡
拉薩布達拉宮管理處藏
Ming dynasty, Yongle era（1403-1424）
70.5 x 62 cm
Historic Ensemble of the Potala Palace, Lhasa

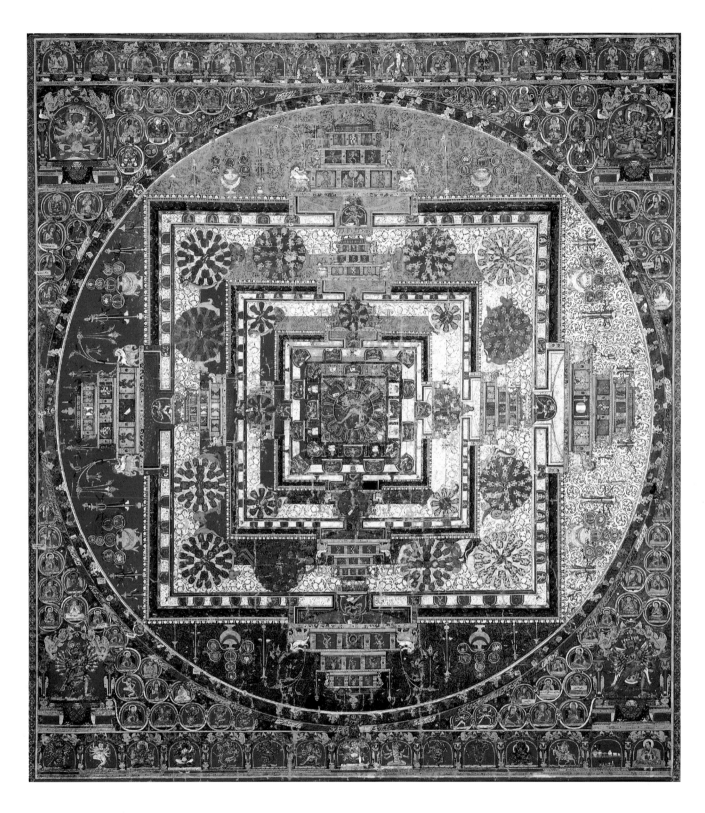

064

時輪壇城唐卡
Kālacakra *Maṇḍala*

西藏　十七至十八世紀
棉布彩繪
拉薩西藏博物館藏
Tibet; 17th-18th century
98 x 83 cm
Tibet Museum, Lhasa

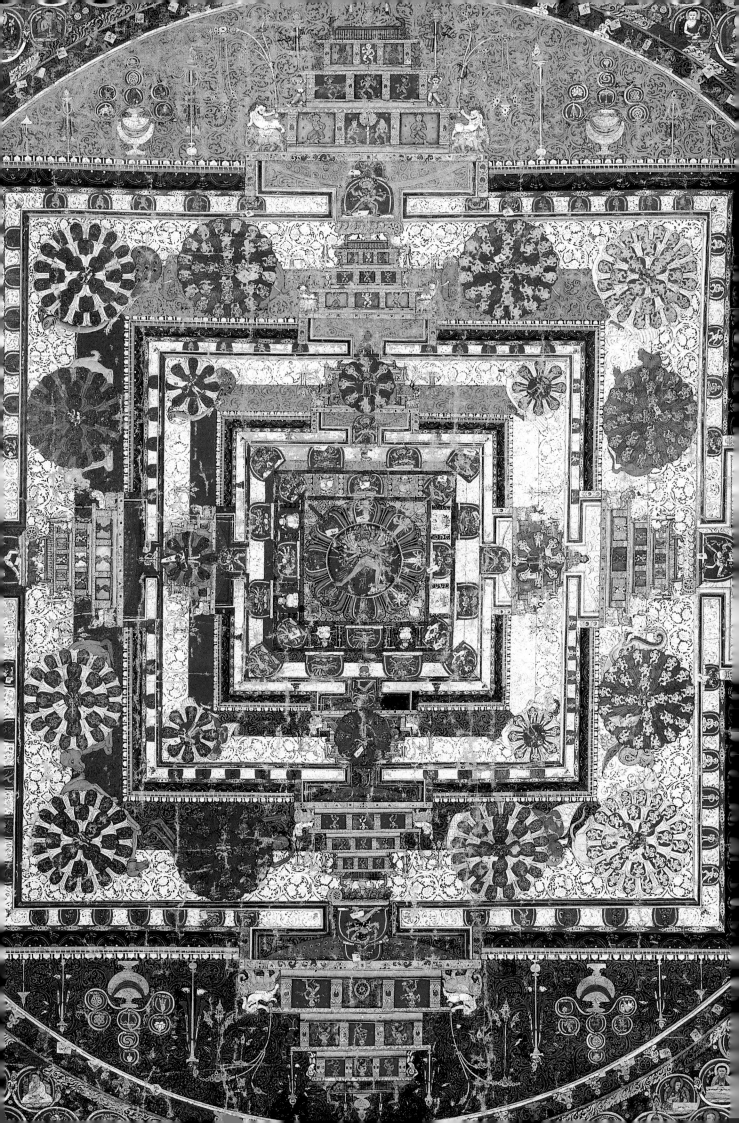

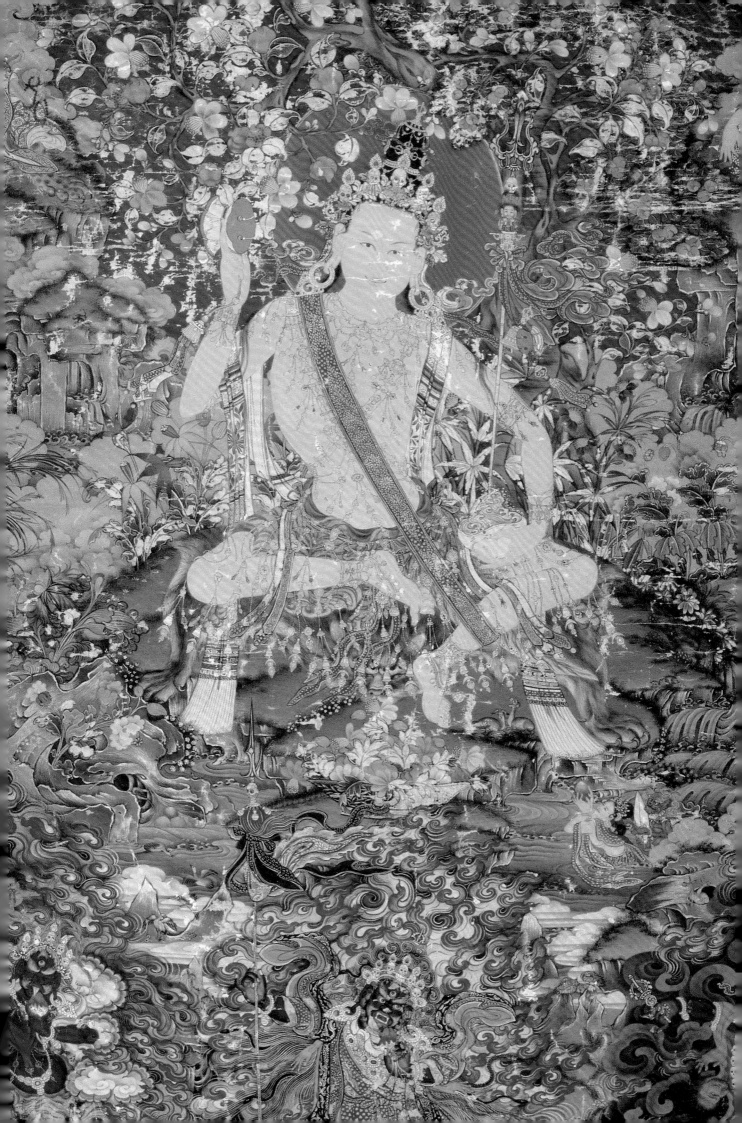

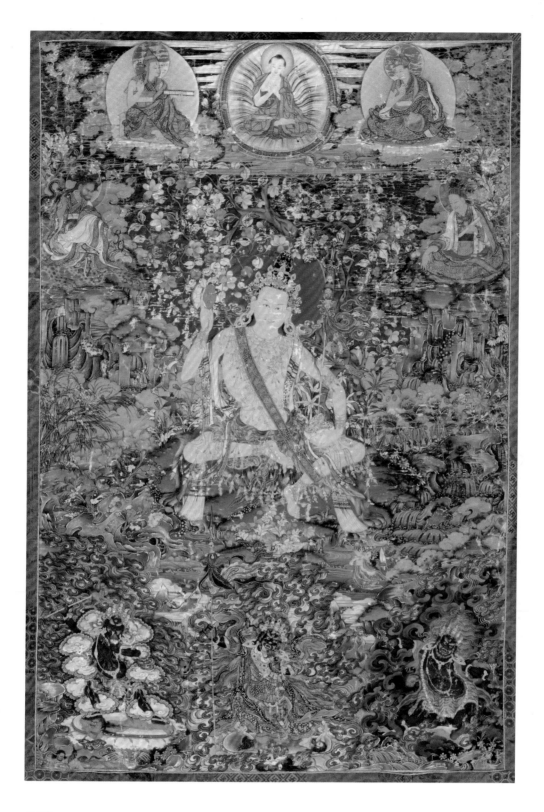

065

寧瑪派上師唐卡
A rNying ma pa Abbot

西藏　十七至十八世紀
棉布彩繪
拉薩布達拉宮管理處藏
Tibet; 17th-18th century
85 x 56 cm
Historic Ensemble of the Potala Palace, Lhasa

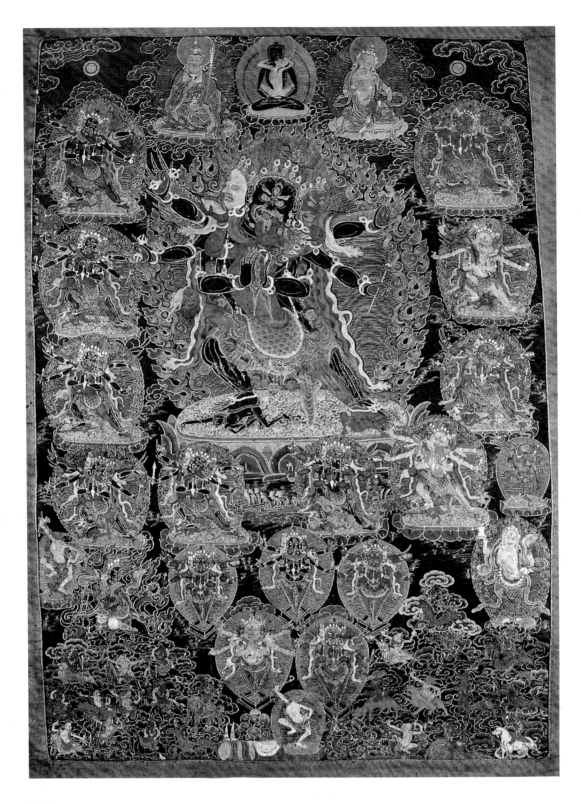

066

普巴金剛唐卡
Vajrakīra

西藏　十八世紀
棉布彩繪
日喀則薩迦薩迦寺藏
Tibet; 18ᵗʰ century
70 x 49 cm
Sakya Monastery, Sakya, Shigatse

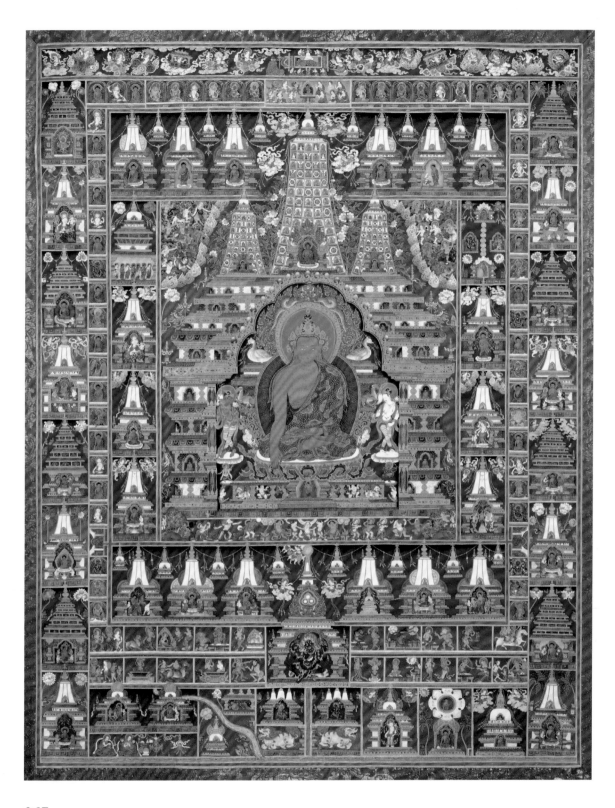

067

佛傳圖唐卡
Life of the Buddha

西藏　十八至十九世紀
棉布彩繪
拉薩西藏博物館藏
Tibet; 18th-19th century
105.5 x 83 cm
Tibet Museum, Lhasa

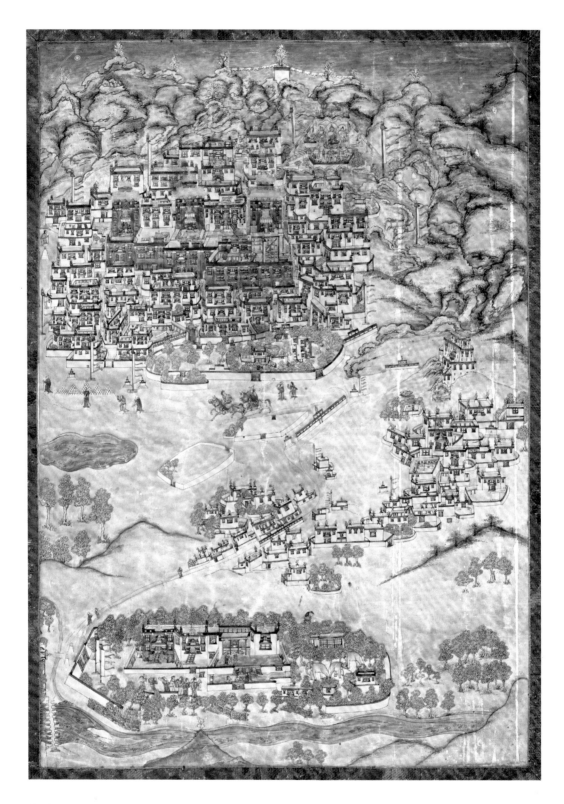

068

扎什倫布寺唐卡
Tashilhunpo Monastery Compound

西藏　十九世紀
棉布彩繪
日喀則扎什倫布寺藏
Tibet; 19th century
61 x 41.5 cm
Tashilhunpo Monastery, Shigatse

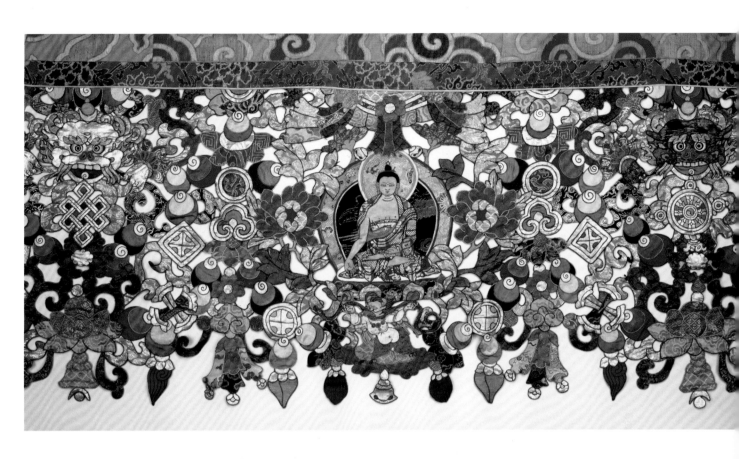

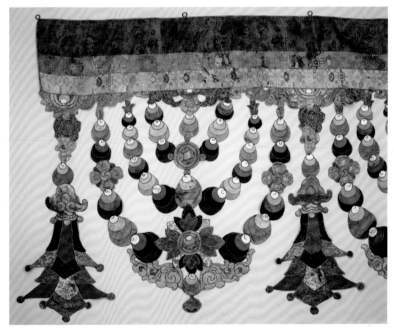

069

佛堂樑簾
Temple Banner

西藏　十九世紀末至二十世紀初
錦
拉薩羅布林卡藏
Tibet; late 19th-early 20th century
73 x 970 cm
The Norbulingka, Lhasa

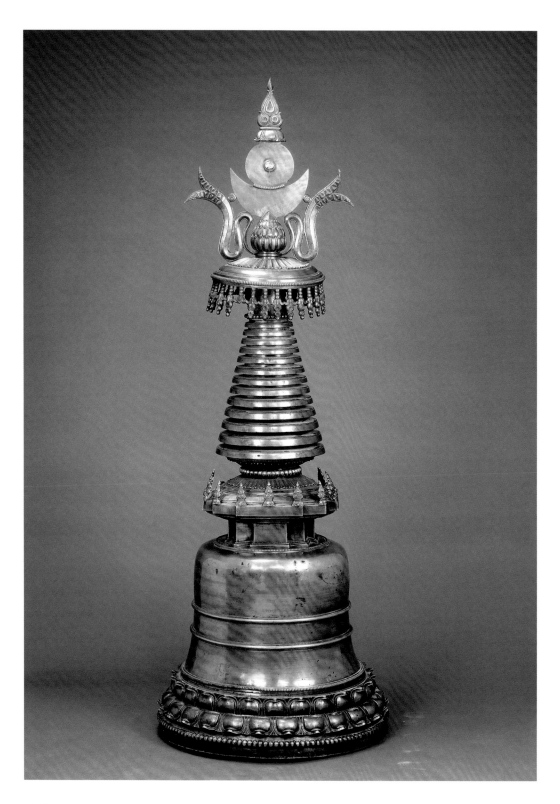

070

噶當塔
mChod rten

西藏　十一至十三世紀
黃銅
山南扎囊敏竹林寺藏
Tibet; 11th-13th century
Height : 185 cm
Mindroling Monastery, Gra nang rdzong, Lhoka

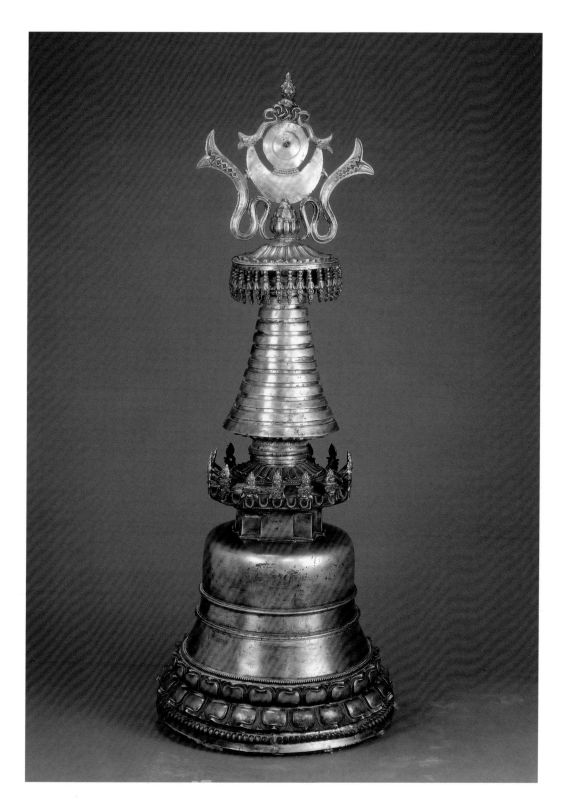

071

.......................................

噶當塔
mChod rten

西藏　十一至十三世紀
黃銅
山南扎囊敏竹林寺藏
Tibet; 11th-13th century
Height: 150 cm
Mindroling Monastery, Gra nang rdzong, Lhoka

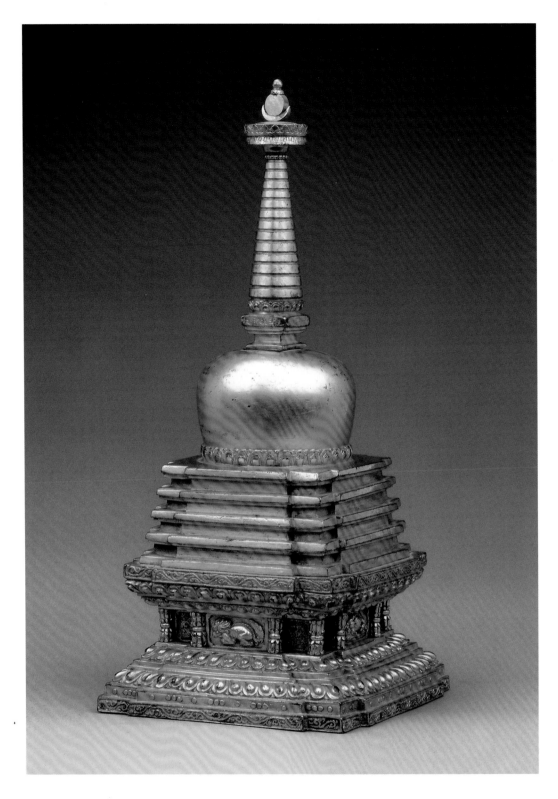

072

八大佛塔之一：神變塔
Prātihārya Stūpa, One of the Eight Major *Stūpas*

明代　永樂時期（1403-1424）
青銅鎏金
拉薩西藏博物館藏
Ming dynasty, Yongle era (1403-1424)
Height: 29 cm
Tibet Museum, Lhasa

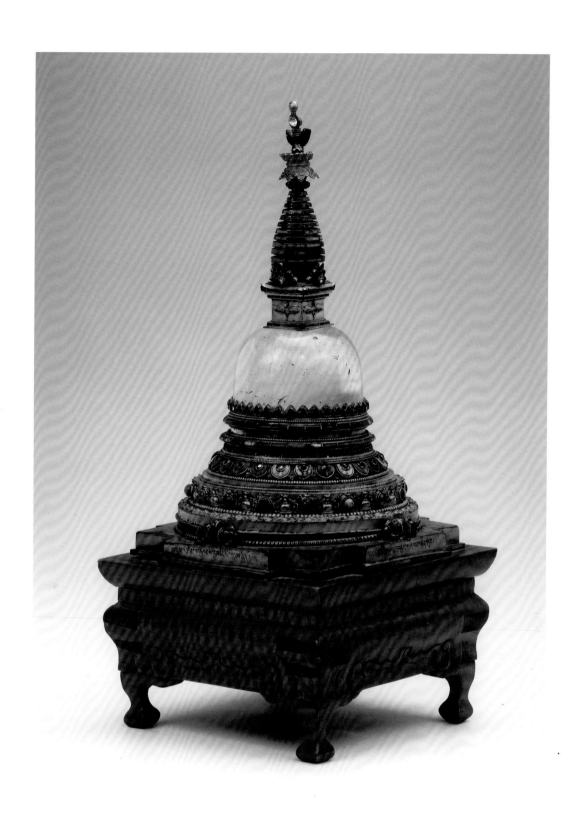

073

佛塔模型
Model of *Stūpa*

尼泊爾　十七世紀
水晶、銅鎏金，鑲嵌寶石、珊瑚
拉薩西藏博物館藏
Nepal; 17th century
Height: 33.5 cm
Tibet Museum, Lhasa

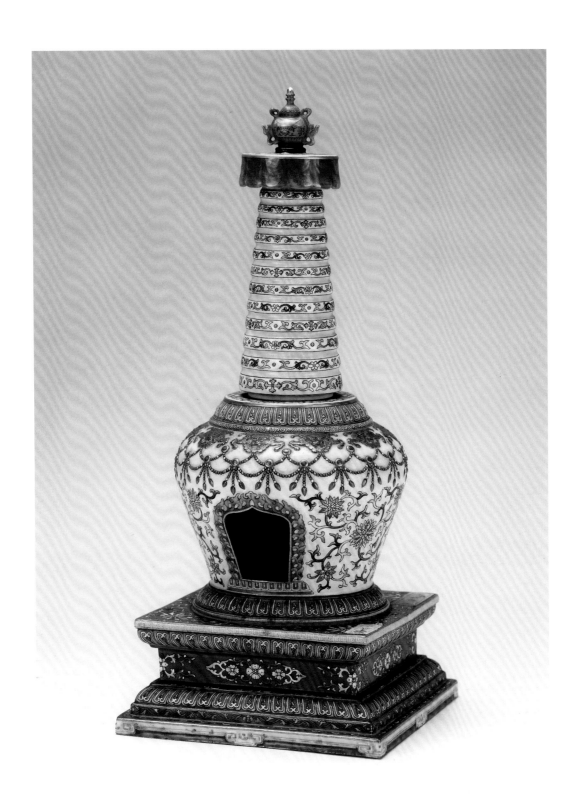

074

..................................

黃地粉彩瓷塔
Stūpa in Overglaze Enamels on Yellow Ground

清代　十八至十九世紀
瓷，景德鎮窯
承德避暑山莊博物館藏
Qing dynasty, 18th-19th century
Height: 44 cm
The Mountain Resort Museum, Chengde

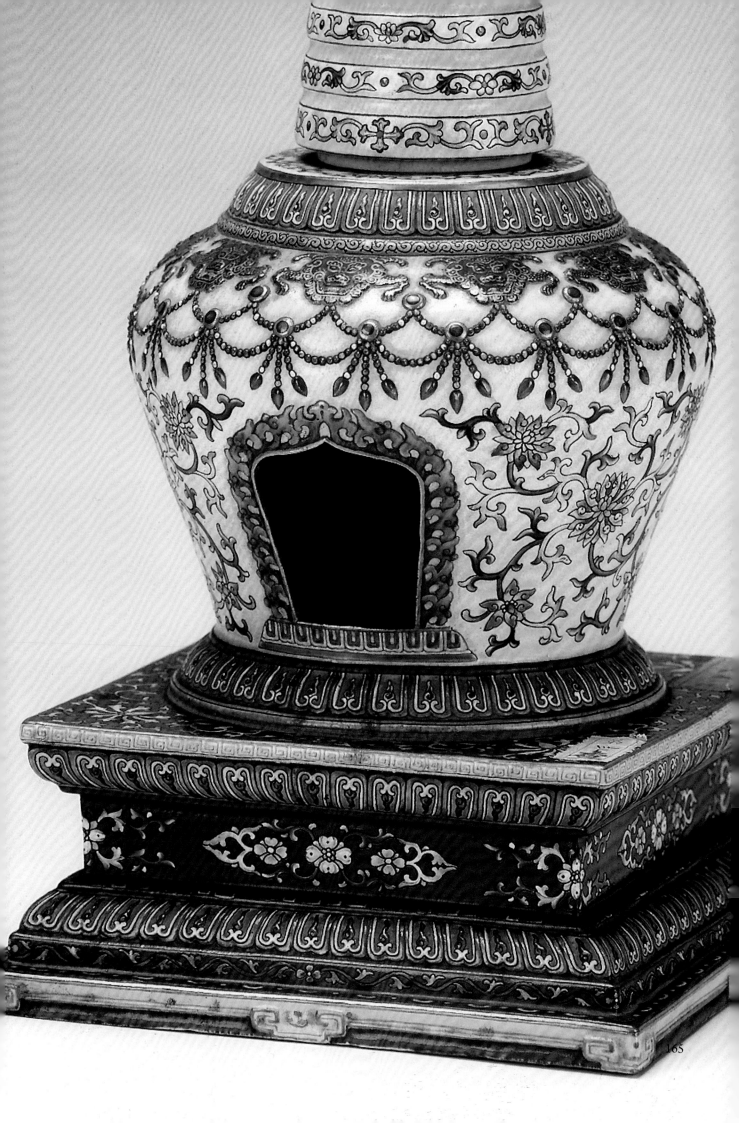

文化交流

西元1260年，元世祖忽必烈封八思巴為國師後，元代（1260－1368）朝廷遂大力扶持薩迦派，敕封該派的高僧為國師、帝師等職，並賜玉印，委以重任。明朝（1368－1644）對西藏也採取懷柔政策，多次召請西藏各大派的高僧至京，與西藏的各大宗派均聯繫密切。清代（1644－1911），「興黃安蒙」（振興黃教，安撫蒙古）是朝廷重要的政策，而皇室又大多崇信藏傳佛教，與黃教（格魯派）的高僧往來不斷。在如此頻繁的接觸下，西藏和中原豐富了彼此文化的內涵。

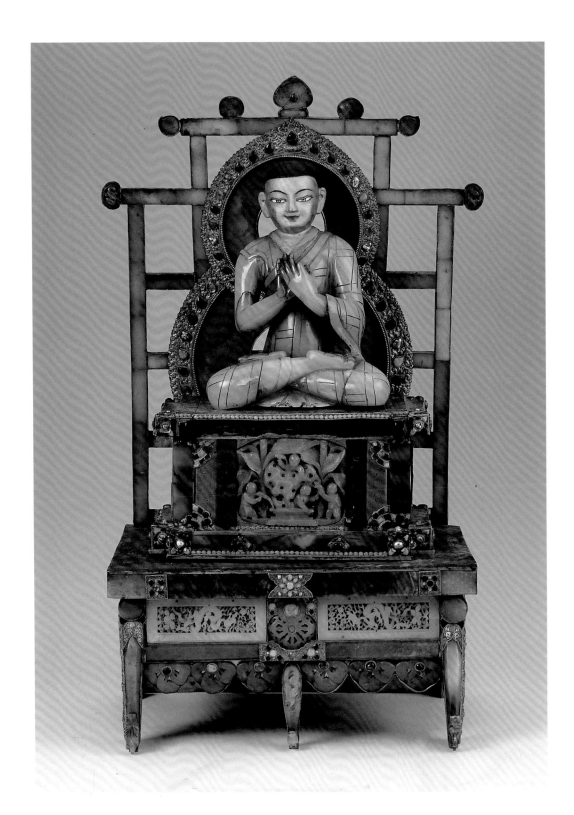

075

八思巴像
'Phags pa

元代　十三至十四世紀
玉，局部泥金彩繪，銅鎏金，鑲嵌綠松石、寶石、珍珠
拉薩布達拉宮管理處藏
Yuan dynasty, 13th-14th century
Height: 55.7 cm
Historic Ensemble of the Potala Palace, Lhasa

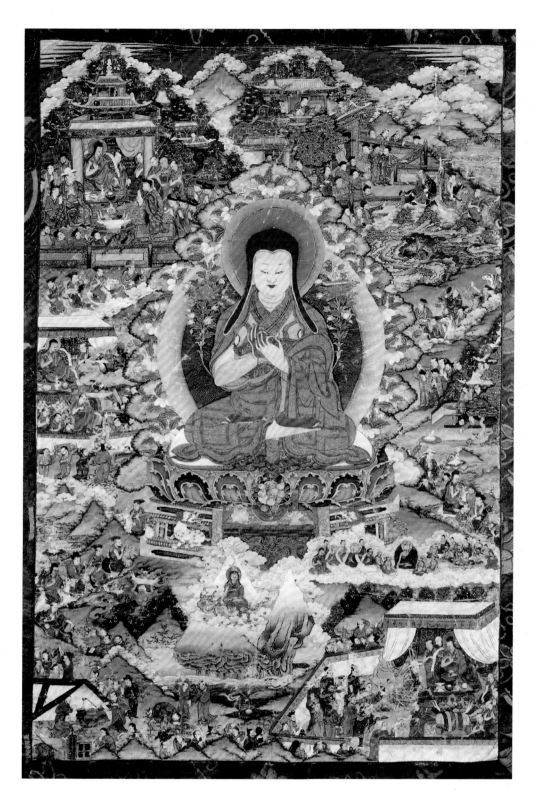

076

八思巴畫傳唐卡
Biography of 'Phages pa

西藏　十七至十八世紀
棉布彩繪
日喀則薩迦薩迦寺藏
Tibet; 17th-18th century
86 x 57 cm
Sakya Monastery, Sakya, Shigatse

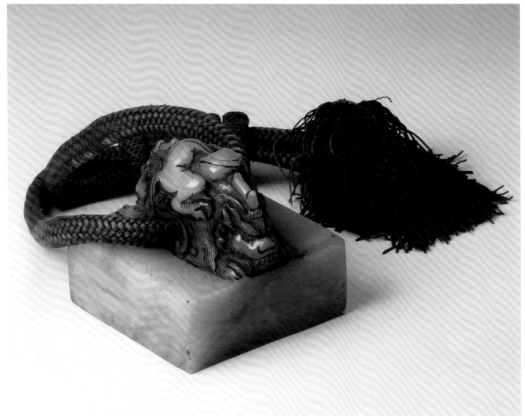

077

大元帝師統領諸國僧尼中興釋教之印
Seal of the Yuan Imperial Preceptor

元代　十三至十四世紀
玉
拉薩西藏博物館藏
Yuan dynasty, 13th-14th century
Height: 8.1 cm, length: 9.6 cm, width: 9.6 cm
Tibet Museum, Lhasa

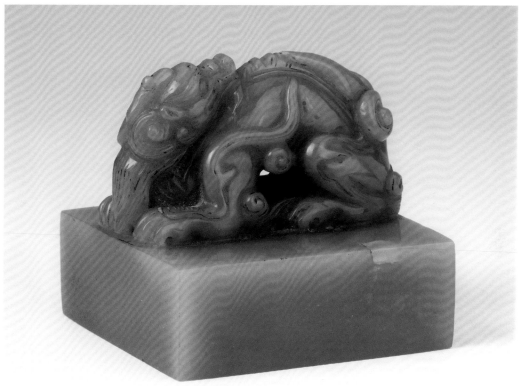

078

.....................................

桑杰貝帝師印
Seal of the Yuan Imperial Preceptor, Sangs rgyas dpal

元代　十四世紀
玉
拉薩西藏博物館藏
Yuan dynasty, 14th century
Height: 8 cm, length: 8.7 cm, width: 8.7 cm
Tibet Museum, Lhasa

079

大元灌頂國師印
Seal of the Yuan Imperial Preceptor of *Abhiṣeka*

元代　十四世紀
玉
拉薩西藏博物館藏
Yuan dynasty, 14th century
Height: 8 cm, length: 8.7 cm, width: 8.7 cm
Tibet Museum, Lhasa

080

明宣德封誥
Imperial Edict by the Xuande Emperor

明代　宣德元年（1426）
綾本墨書
拉薩西藏博物館藏
Ming dynasty, dated 1426
32 x 315 cm
Tibet Museum, Lhasa

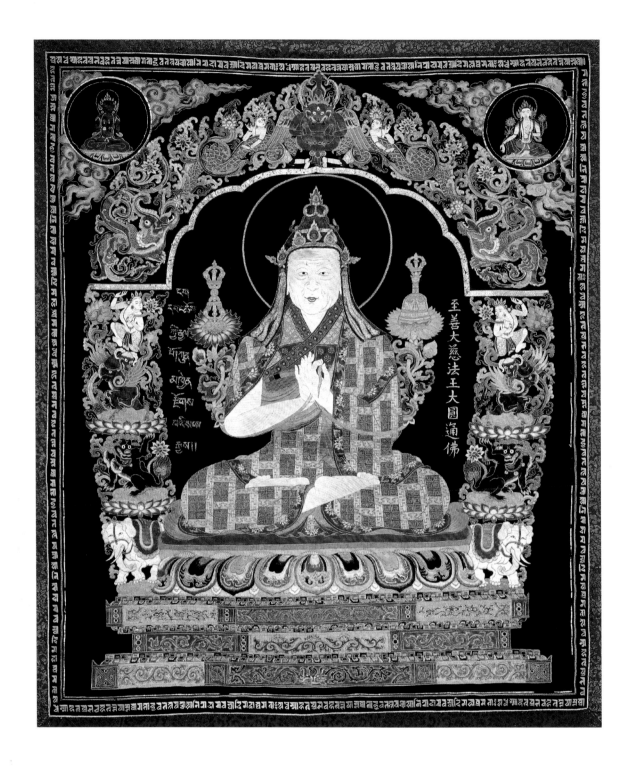

081

大慈法王唐卡
Shakya ye shes

明代　宣德九年至十年（1434-1435）
刺繡
拉薩西藏博物館藏
Ming dynasty, 1434-1435
161 x 108 cm
Tibet Museum, Lhasa

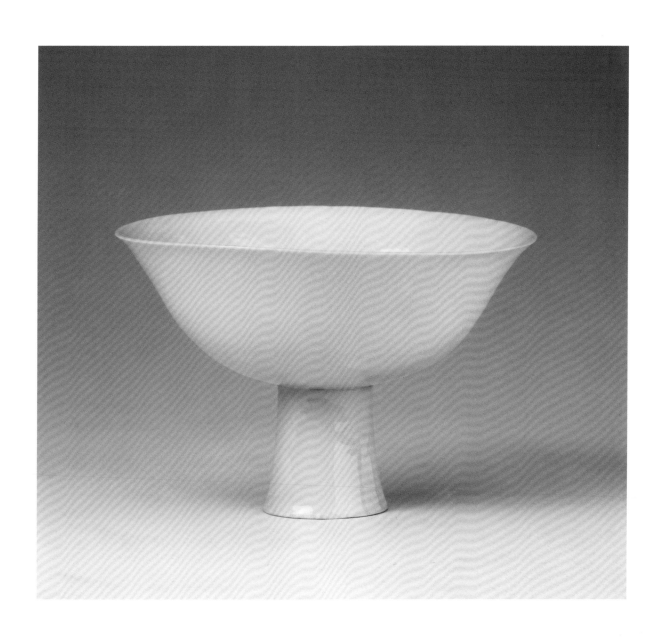

082
..

白瓷龍紋高足碗
Porcelain Stem Cup with Dragon Pattern

明代　永樂時期（1403-1424）
瓷，景德鎮窯
拉薩西藏博物館藏
Ming dynasty, Yongle era（1403-1424）
Height: 12 cm, diameter of mouth: 16.5 cm
Tibet Museum, Lhasa

083

青花瓷高足碗
Stem Cup with Underglazed Blue Design

明代　宣德時期（1426-1435）
瓷，景德鎮窯
拉薩西藏博物館藏
Ming dynasty, Xuande era（1426-1435）
Height: 11 cm
Tibet Museum, Lhasa

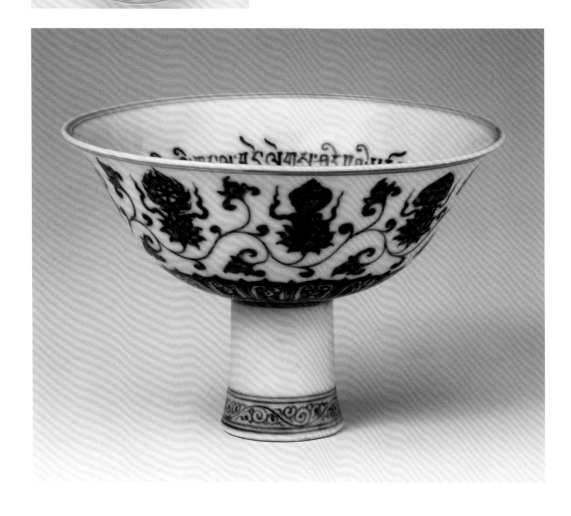

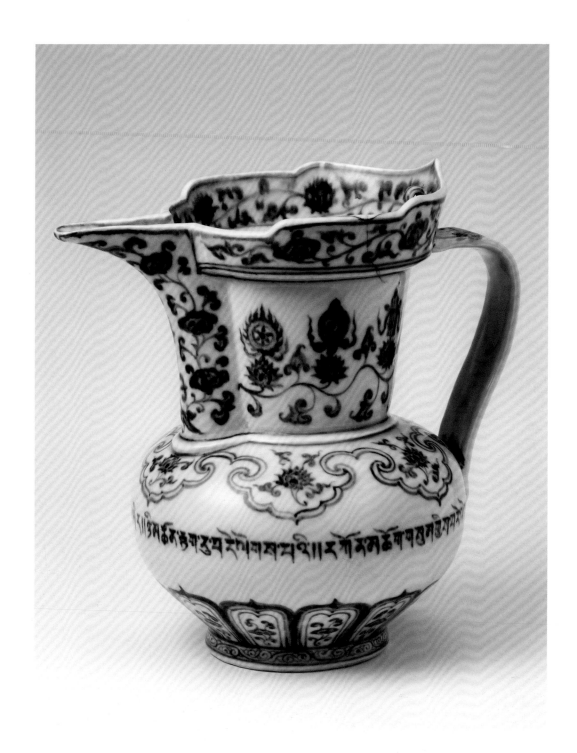

084
....................................

青花瓷僧帽壺
Monk's Cap-shaped Jug with Underglazed Blue Design

明代　宣德時期（1426-1435）
瓷，景德鎮窯
拉薩羅布林卡藏
Ming dynasty, Xuande era（1426-1435）
Height: 23 cm
The Norbulingka, Lhasa

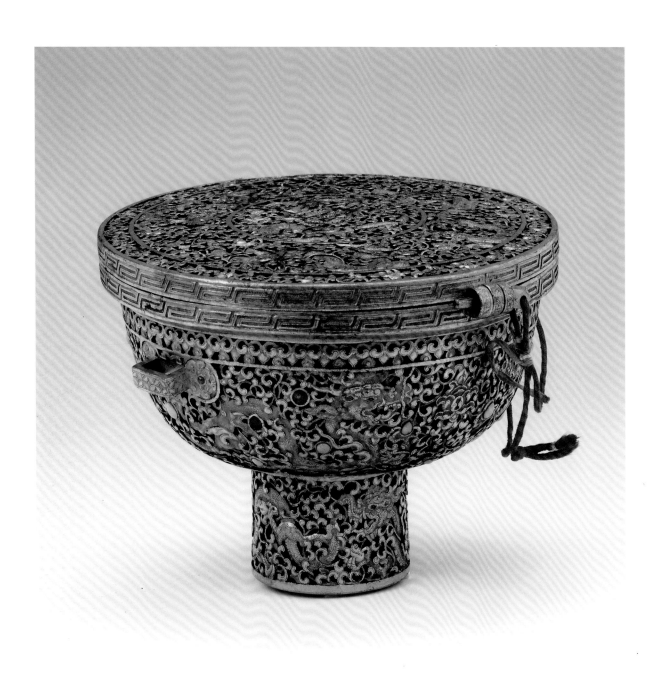

085

高足碗套
Stem Cup Case

西藏　十六至十七世紀
銅鎏金，鑲嵌綠松石、寶石
拉薩西藏博物館藏
Tibet; 16th-17th century
Height: 17.5 cm, diameter: 18 cm
Tibet Museum, Lhasa

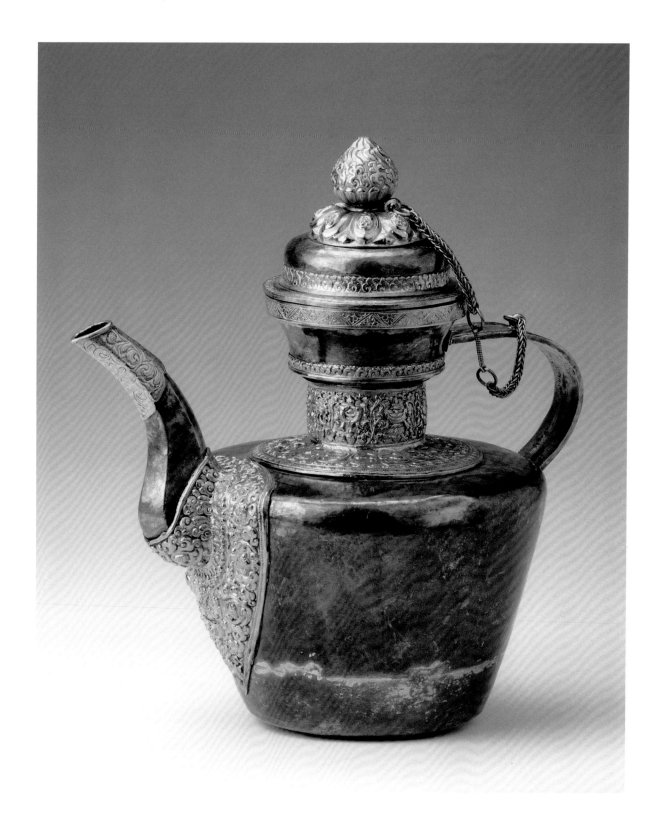

086

茶壺
Ewer

西藏　十七世紀
銀，局部鎏金
北京民族文化宮藏
Tibet; 17th century
Height: 30 cm, weight: 1525 g
Cultural Palace of Nationalities, Beijing

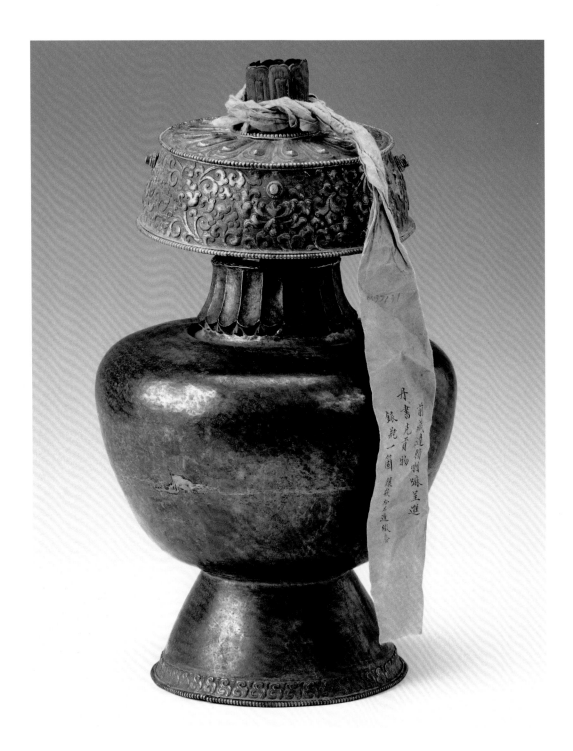

087
..............................

寶瓶
Silver Bottle

西藏　十七世紀
銀，局部鎏金
北京民族文化宮藏
Tibet; 17ᵗʰ century
Height: 36 cm, diameter of belley: 15.9 cm
Cultural Palace of Nationalities, Beijing

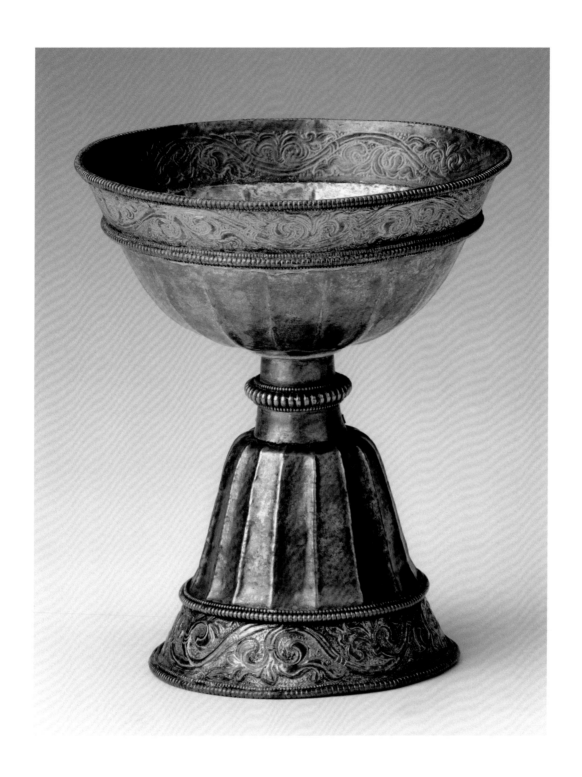

088
......................................

酥油燈
Butter Lamp

西藏　十七世紀
銀，局部鎏金
北京民族文化宮藏
Tibet; 17th century
Height: 14.5 cm, weight: 215 g
Cultural Palace of Nationalities, Beijing

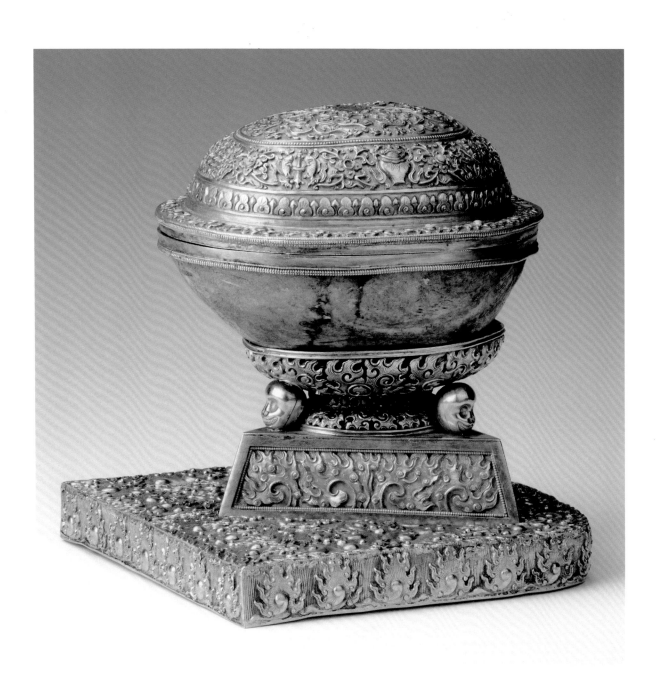

089
..

嘎巴拉碗
Kapāla Bowl

西藏　十八世紀
頭蓋骨，銅鎏金
北京民族文化宮藏
Tibet; 18th century
Height: 21 cm
Cultural Palace of Nationalities, Beijing

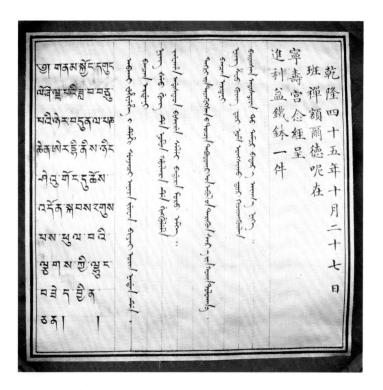

090
.......................................

鉢
Bowl

西藏　十八世紀
鐵
北京民族文化宮藏
Tibet; 18th century
Height: 16 cm, weight: 500 g
Cultural Palace of Nationalities, Beijing

091
..

曼札
Maṇḍala

西藏　十九世紀末
銀
北京民族文化宮藏
Tibet; late 19th century
Diameter: 23.5 cm, height: 4.3 cm, weight: 375 g
Cultural Palace of Nationalities, Beijing

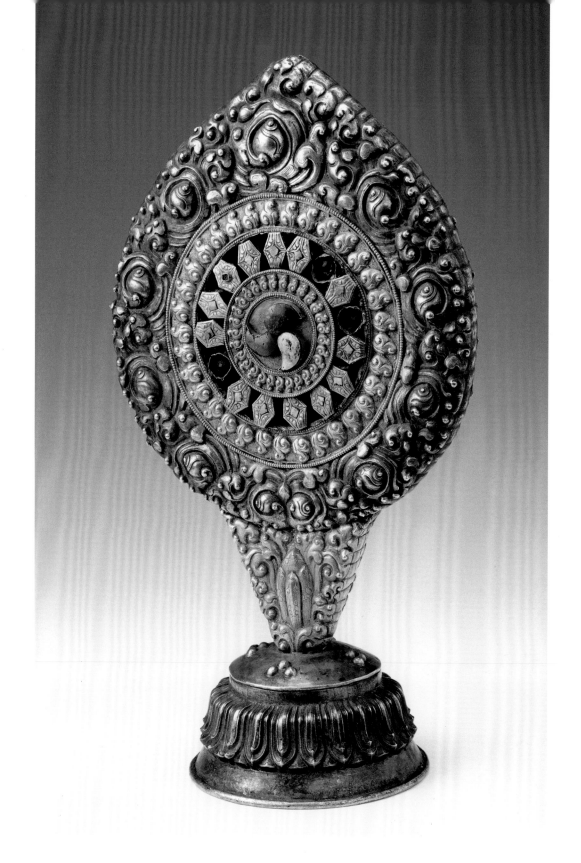

092
....................................

法輪
Dharmacakra

西藏　十九世紀末
銀，局部鎏金，鑲嵌寶石
北京民族文化宮藏
Tibet; late 19th century
Height: 41.5 cm
Cultural Palace of Nationalities, Beijing

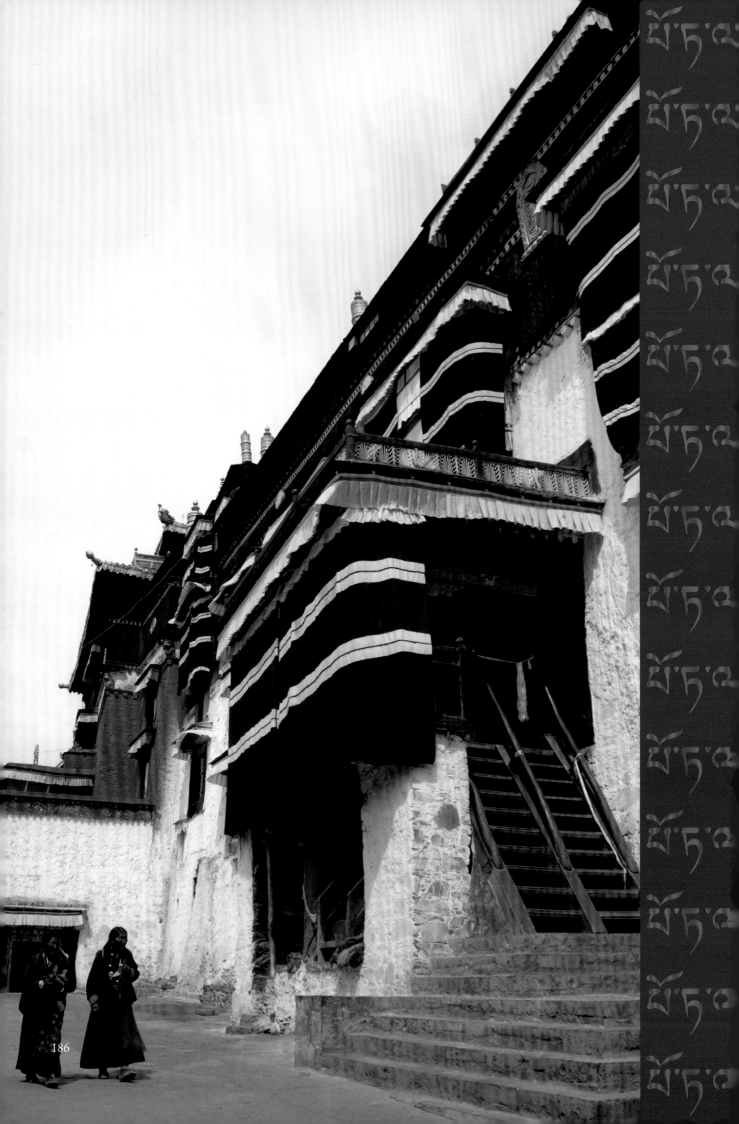

雪域風情

西藏人自出生起，佛教就成為藏民生活中不可或缺的一環。每位藏人皆隨身攜帶轉經輪、念珠、嘎烏等法器，家中也多設有佛龕。同時，他們也時常參與寺院舉辦的各種宗教活動，如法會、跳神等。在法會中，僧侶使用各式的法器除了進行禮敬、稱讚、供養諸佛、菩薩、護法等儀式外，並利用這些法器協助信眾觀想修行、化解災厄和誅殺毒魔。在跳神儀式中，許多舞目也與佛教有關。當人生病時，藏醫多依《四部醫典》進行診治工作。《四部醫典》將佛法的修持融於藥理之中，所以《四部醫典》的唐卡上，都繪有大醫王——藥師佛，佛教無疑已滲入西藏文化的每個角落。

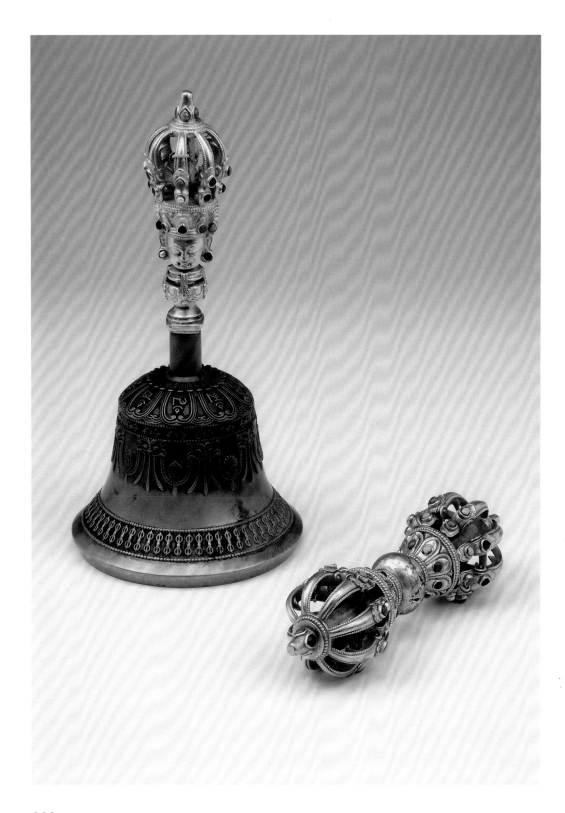

093

九鈷金剛杵、金剛鈴
Nine-pointed *Vajra* and *Ghaṇṭa*

明代　宣德時期（1426-1435）
青銅鎏金，鑲嵌綠松石、珊瑚、珍珠、寶石
拉薩布達拉宮管理處藏
Ming dynasty, Xuande era (1426-1435)
Height: 15 cm (*Vajra*), 20 cm (*Ghaṇṭa*)
Historic Ensemble of the Potala Palace, Lhasa

094

......................................

金剛橛（附座）
Ritual Dagger (*Phur pa*)

西藏　十二至十三世紀
銅鎏金
拉薩西藏博物館藏
Tibet; 12th-13th century
Height: 25 cm
Tibet Museum, Lhasa

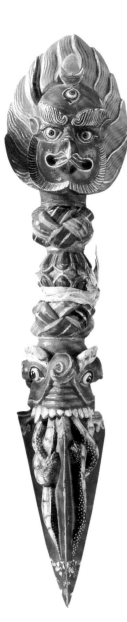

095

獸頭金剛橛
Animal-headed Ritual Dagger (*Phur pa*)

西藏　十七世紀
木，彩繪
拉薩布達拉宮管理處藏
Tibet; 17th century
Height: 20-30 cm
Historic Ensemble of the Potala Palace, Lhasa

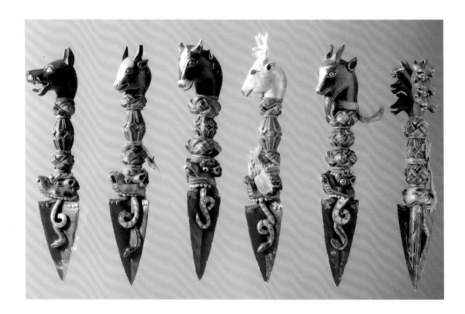

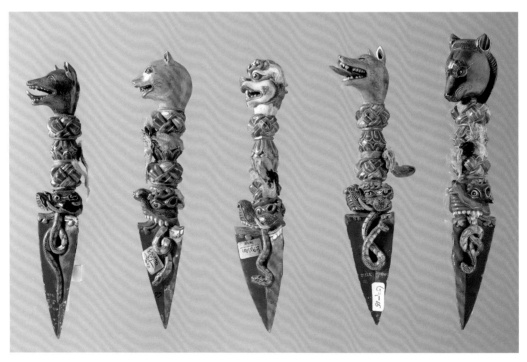

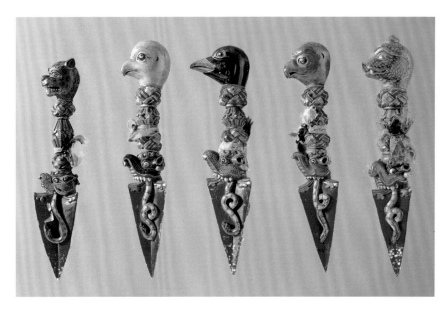

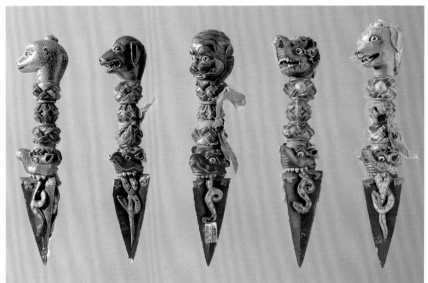

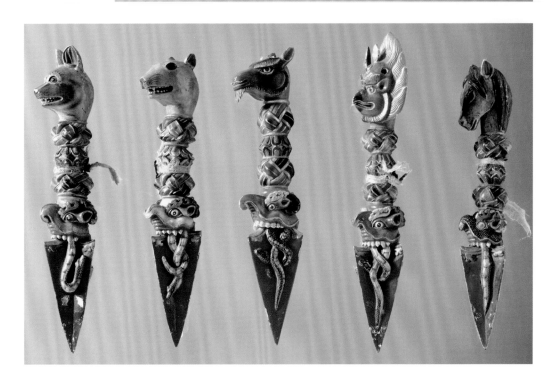

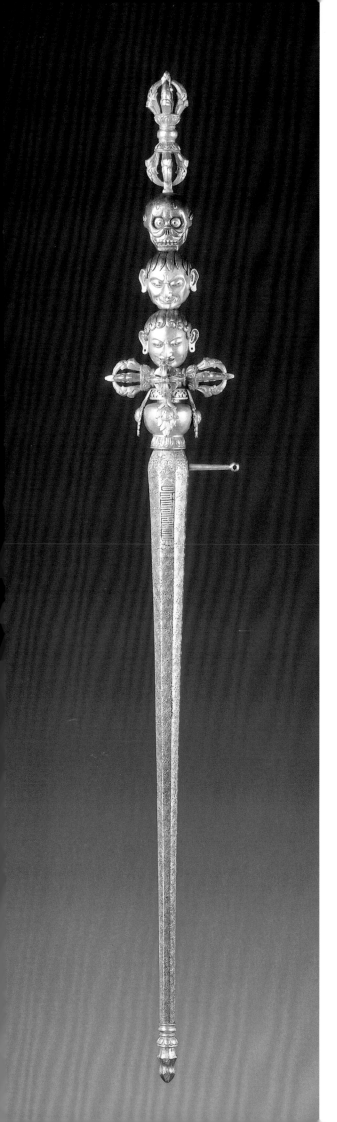

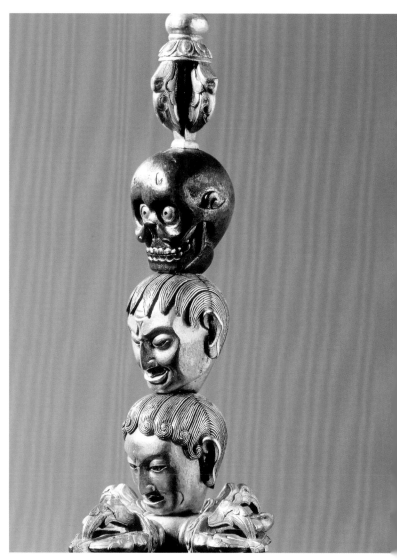

096

......................................

噶章嘎杖
Khatvāṅga

西藏　十五至十六世紀
鐵鎏金銀
拉薩布達拉宮管理處藏
Tibet; 15th-16th century
Height: 77.3 cm
Historic Ensemble of the Potala Palace, Lhasa

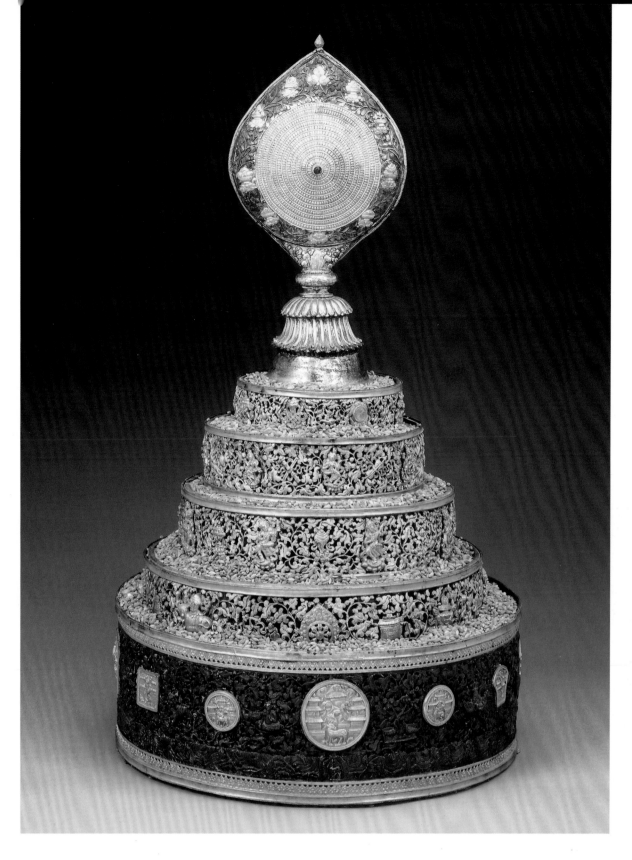

097

......................................

須彌山曼荼羅
Sumeru-giri Maṇḍala

西藏　十七世紀
銀鎏金
拉薩西藏博物館藏
Tibet; 17th century
Height: 70 cm
Tibet Museum, Lhasa

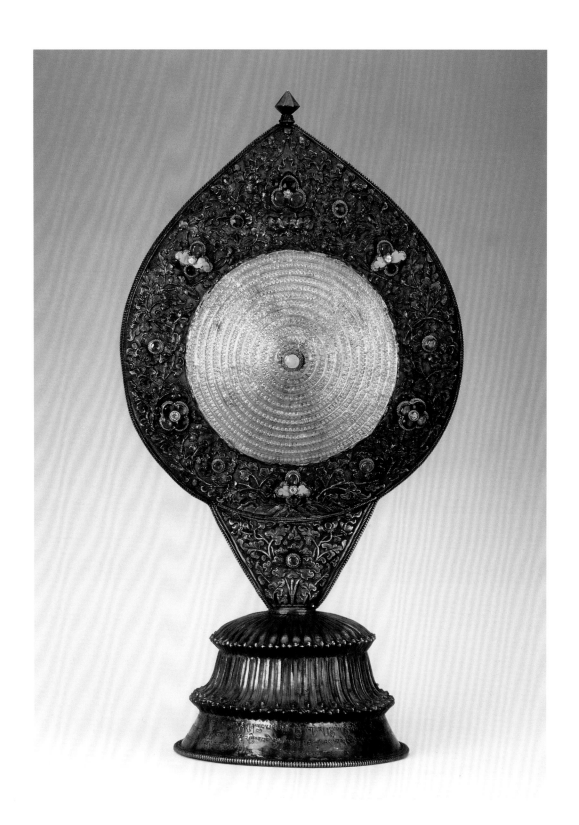

098

法輪
Dharmacakra

清代（1644-1911）
銀，局部鎏金，鑲嵌綠松石、寶石
拉薩西藏博物館藏
Qing dynasty（1644-1911）
Height: 47 cm, width: 25 cm
Tibet Museum, Lhasa

099

..

嘎巴拉碗
Kapāla Bowl

西藏　十九世紀
頭蓋骨、銅鎏金，鑲嵌綠松石、寶石、珍珠
拉薩西藏博物館藏
Tibet; 19th century
Height: 25.5 cm
Tibet Museum, Lhasa

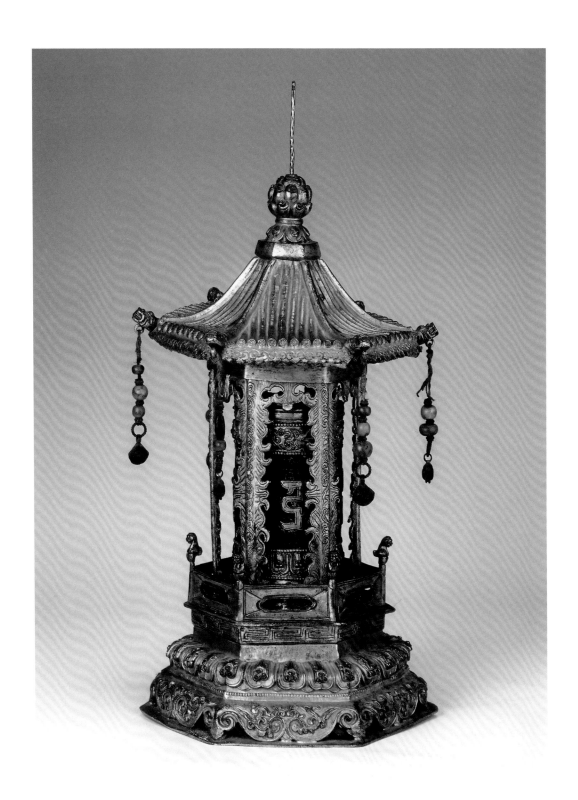

100

轉經筒
Prayer Wheel (*Mani 'khor la*)

清代　十七至十八世紀
銅鎏金
拉薩羅布林卡藏
Qing dynasty; 17th-18th century
Height: 37 cm
The Norbulingka, Lhasa

101

………………………………………

轉經筒
Prayer Wheel (*Mani 'khor la*)

清代 十八至十九世紀
掐絲琺瑯
拉薩西藏博物館藏
Qing dynasty; 18th-19th century
Height: 22.6 cm
Tibet Museum, Lhasa

102

轉經輪
Hand Prayer Wheel (*Mani 'khor la*)

西藏　十九世紀
銀局部鎏金、象牙
拉薩西藏博物館藏
Tibet; 19th century
Length: 36 cm
Tibet Museum, Lhasa

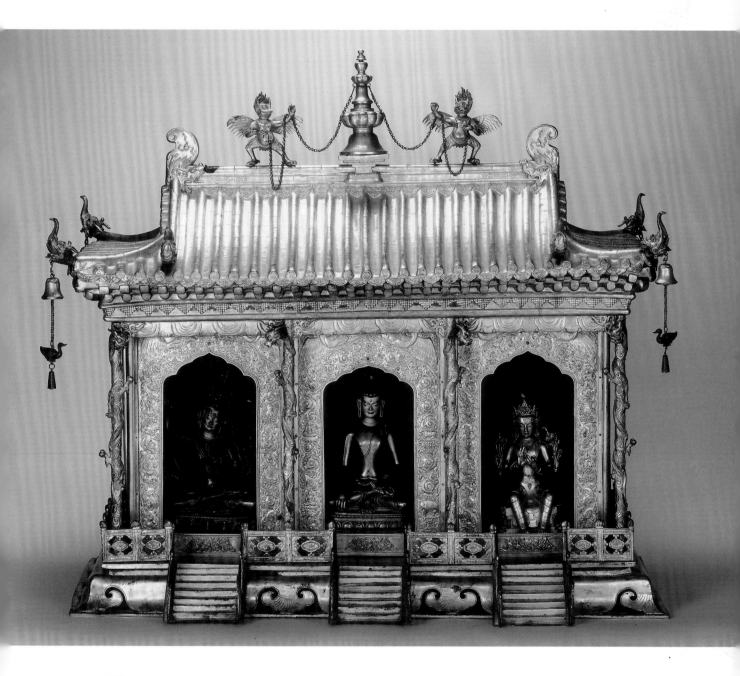

103
..

佛龕及佛像
Buddhist Shrine

清代　十八至十九世紀
銅鎏金
拉薩羅布林卡藏
Qing dynasty, 18ᵗʰ-19ᵗʰ century
Height: 85 cm, width: 92 cm
The Norbulingka, Lhasa

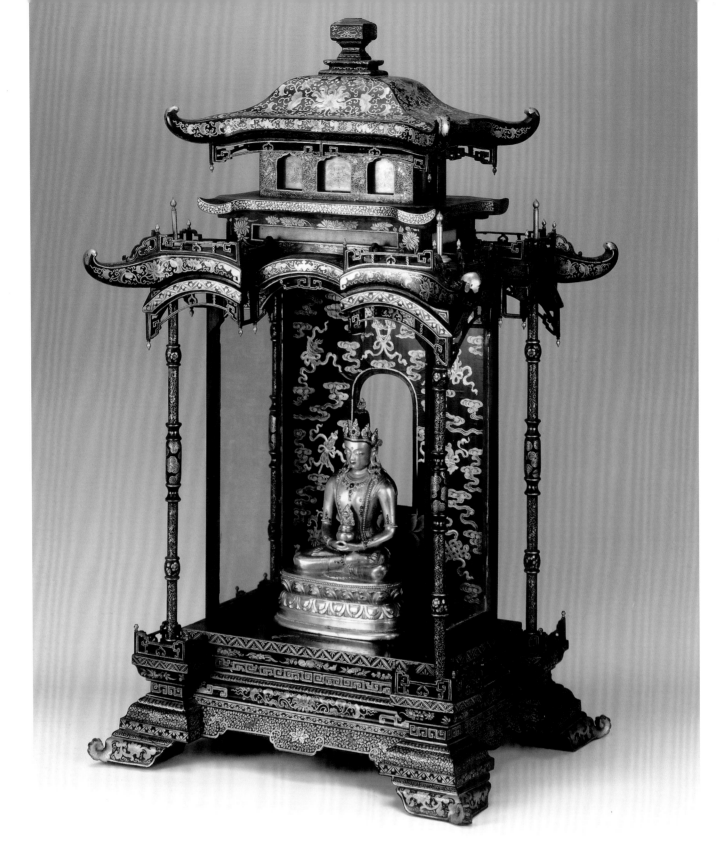

104

髹漆描金重簷四角形佛龕
Buddhist Shrine

清代　十八世紀
木，黑漆描金
承德市外八廟管理處藏
Qing dynasty, 18th century
Height: 76.4 cm
Historic Ensemble of the Eight Outer Temples, Chengde

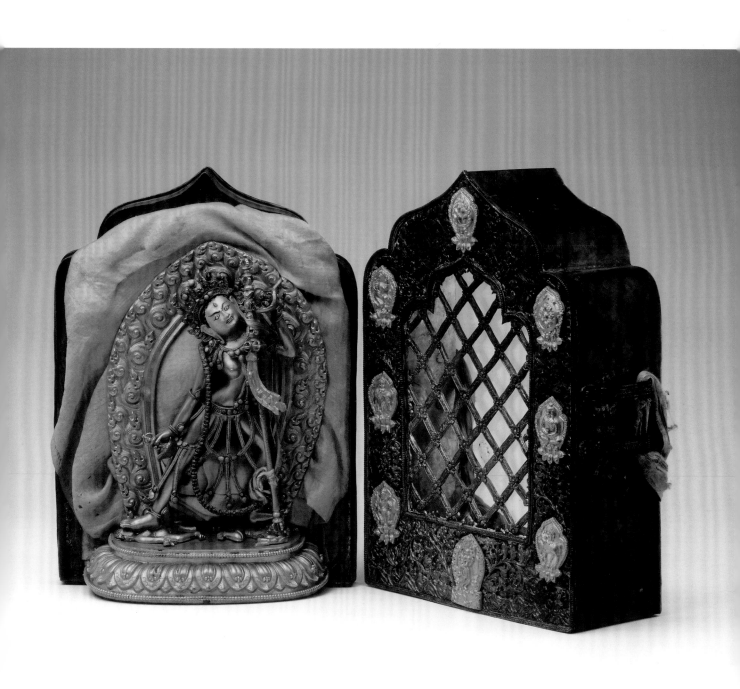

105

嘎烏
Portable Shrine (*Ga'u*)

西藏 十八至十九世紀
銀、銅鎏金，局部泥金彩繪，鑲嵌綠松石、珊瑚
拉薩羅布林卡藏
Tibet; 18th-19th century
Height: 27 cm, width: 21.5 cm
The Norbulingka, Lhasa

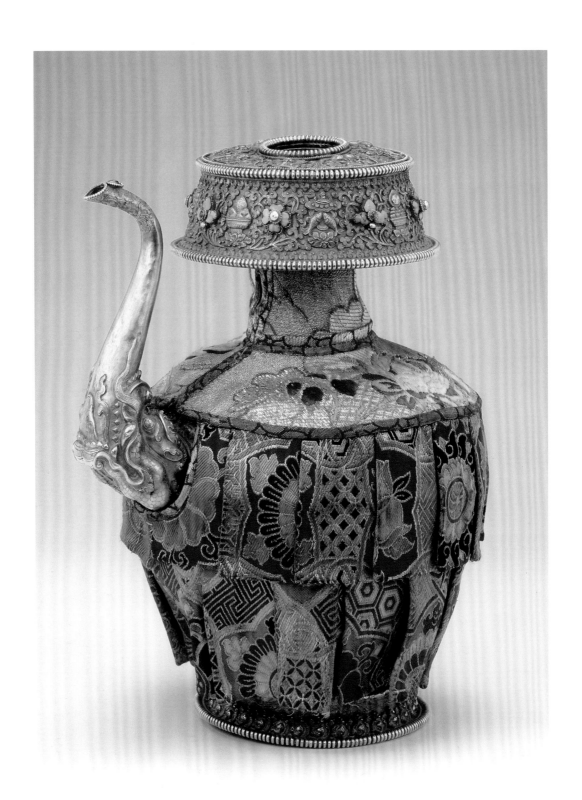

106

沐浴瓶
Vessel for Bathing

西藏　十七世紀
銀鎏金
拉薩西藏博物館藏
Tibet; 17th century
Height: 22.5 cm
Tibet Museum, Lhasa

107

..

酥油燈
Butter Lamp

西藏　1757-1777
金，鑲嵌綠松石
拉薩布達拉宮管理處藏
Tibet; 1757-1777
Height: 33 cm
Historic Ensemble of the Potala Palace, Lhasa

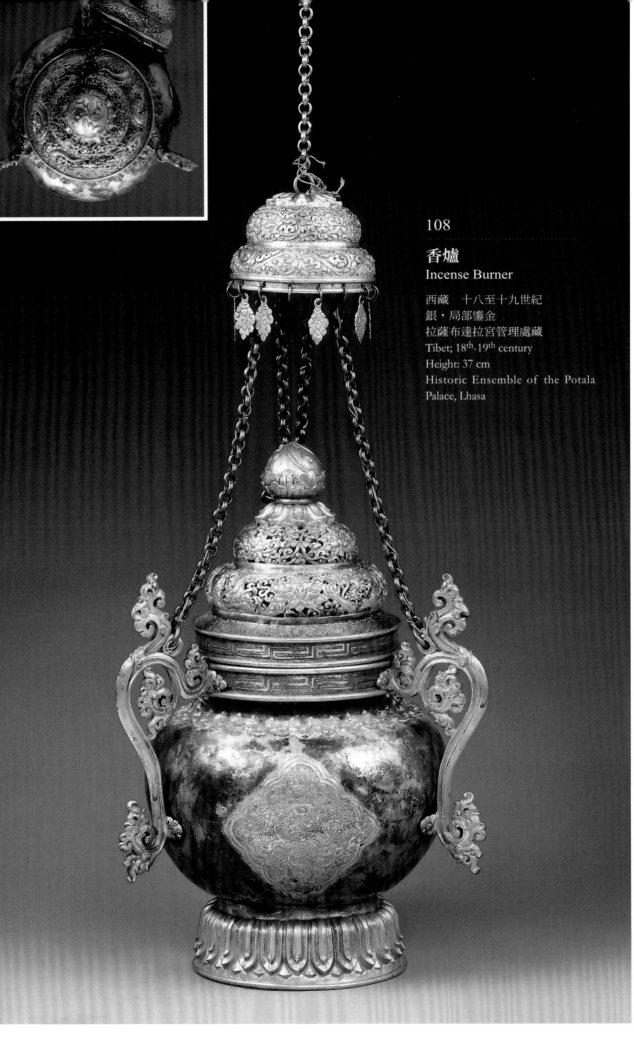

108

香爐
Incense Burner

西藏　十八至十九世紀
銀‧局部鎏金
拉薩布達拉宮管理處藏
Tibet; 18th-19th century
Height: 37 cm
Historic Ensemble of the Potala
Palace, Lhasa

109

. .

多穆壺
Duomu Pot

清代　十八至十九世紀
銀，局部鎏金
拉薩西藏博物館藏
Qing dynasty, 18th-19th century
Height: 48 cm
Tibet Museum, Lhasa

110

八吉祥
The Eight Auspicious Emblems of Buddhism

清代　十八至十九世紀
琺瑯，銅鍍金
承德避暑山莊博物館藏
Qing dynasty, 18th-19th century
Height: 34.5 cm
The Mountain Resort Museum, Chengde

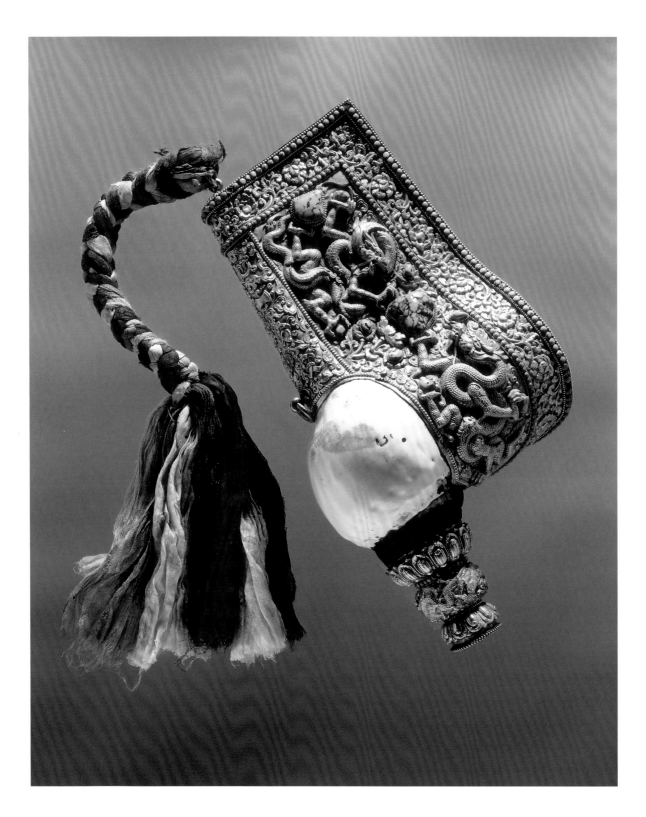

111

.......................................

金翅白海螺法號
Conch Trumpet (*Dung dkar*)

西藏　十八世紀
螺貝、銀鍍金
拉薩布達拉宮管理處藏
Tibet; 18th century
Height: 37 cm
Historic Ensemble of the Potala Palace, Lhasa

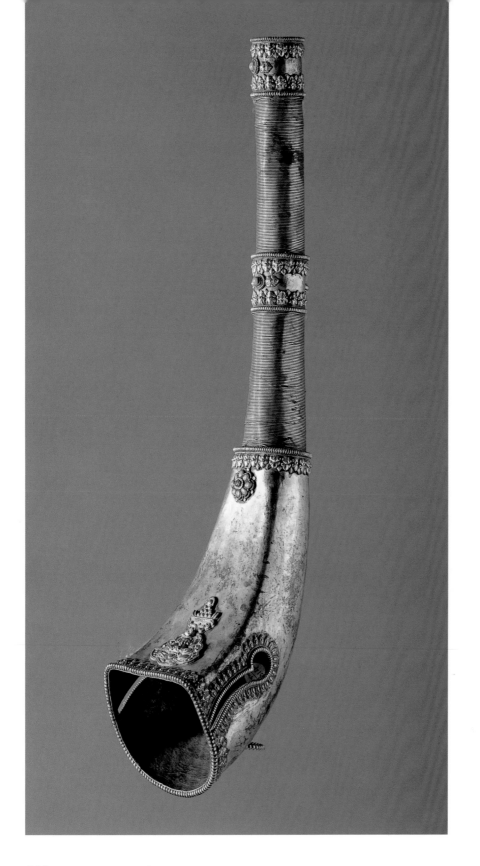

112

............................

脛骨號
Tightbone Trumpet (*Rkang gling*)

西藏　十七至十九世紀
銀，銅鎏金，鑲嵌綠松石、寶石
拉薩布達拉宮管理處藏
Tibet; 17ᵗʰ-19ᵗʰ century
Length: 37 cm
Historic Ensemble of the Potala Palace, Lhasa

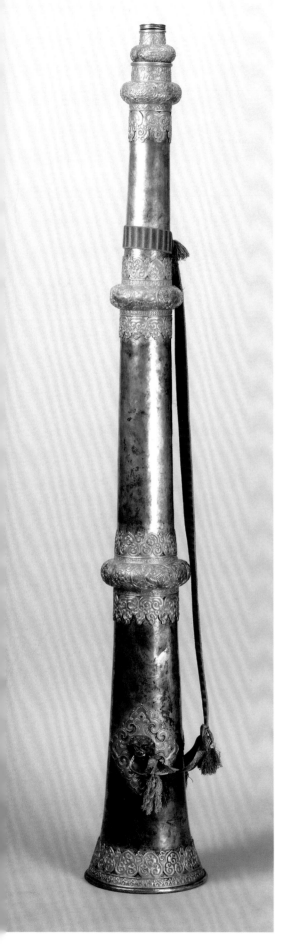

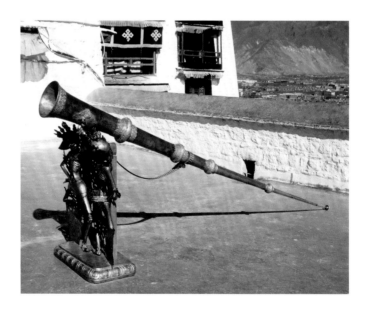

113

長號
Long Trumpet (*Dung Chen*)

西藏　十七至十九世紀
銀，銅鎏金
拉薩布達拉宮管理處藏
Tibet; 17th-19th century
Height: 325 cm
Historic Ensemble of the Potala Palace, Lhasa

114

鑲金銀長號架
Long Trumpet (*Dung Chen*) Mount

西藏　十七至十九世紀
銅鎏金
拉薩布達拉宮管理處藏
Tibet; 17th-19th century
Height: 104 cm, width: 76 cm
Historic Ensemble of the Potala Palace, Lhasa

115

權威棒
Authority Bat

西藏　十九世紀末至二十世紀初
毛織物
拉薩羅布林卡藏
Tibet; late 19th-early 20th century
Height: 102 cm, diameter: 16 cm
The Norbulingka, Lhasa

116

《四部醫典》

Printed *Rgyud bzhi*

清代（1644-1911）

紙本

拉薩西藏博物館藏

Qing dynasty（1644-1911）

Each leaf 8 x 44.5 cm

Tibet Museum, Lhasa

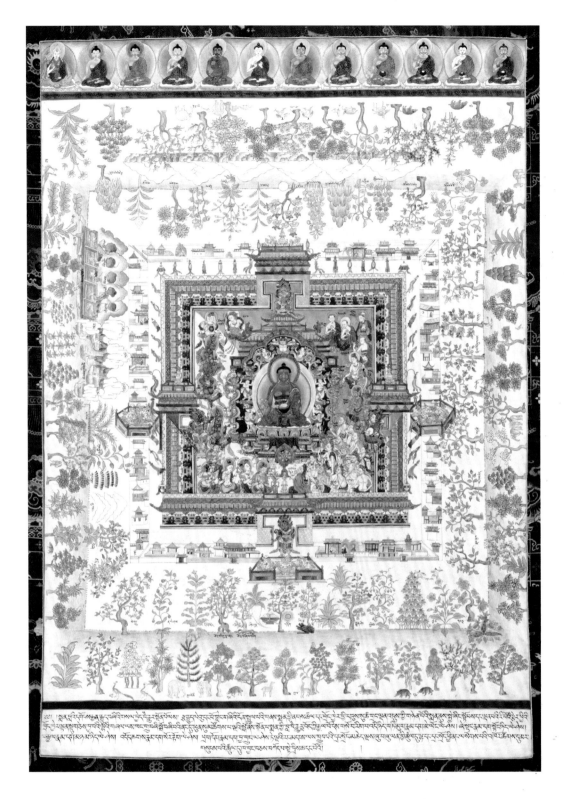

117

四部醫典唐卡──藏醫藥師壇城圖
Medical *Maṇḍala, Rgyud bzhi*

西藏　二十世紀
紙本彩繪
拉薩西藏博物館藏
Tibet; 20th century
77 x 64.3 cm
Tibet Museum, Lhasa

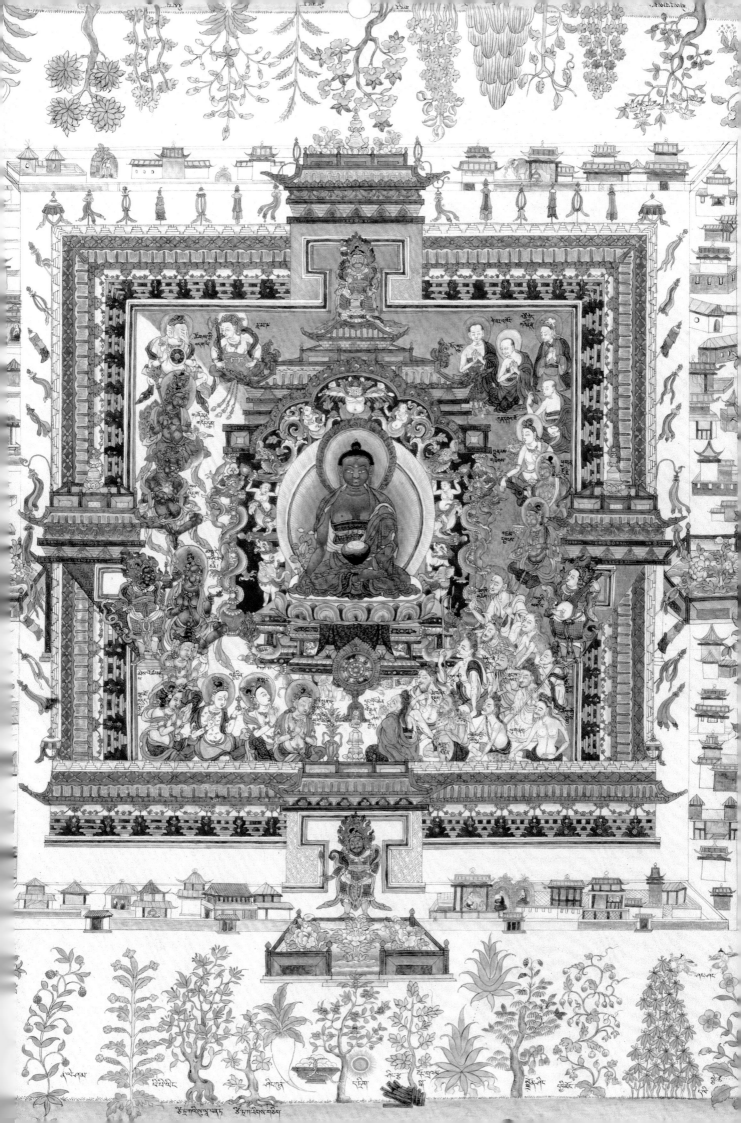

118

四部醫典唐卡——醫理樹喻圖
Figurative Tree, *Rgyud bzhi*

西藏　二十世紀
紙本彩繪
拉薩西藏博物館藏
Tibet; 20th century
77 x 64.3 cm
Tibet Museum, Lhasa

119

四部醫典唐卡──人體骨骼分佈圖
Human Bone Structure, *Rgyud bzhi*

西藏　二十世紀
紙本彩繪
拉薩西藏博物館藏
Tibet; 20th century
77 x 64.3 cm
Tibet Museum, Lhasa

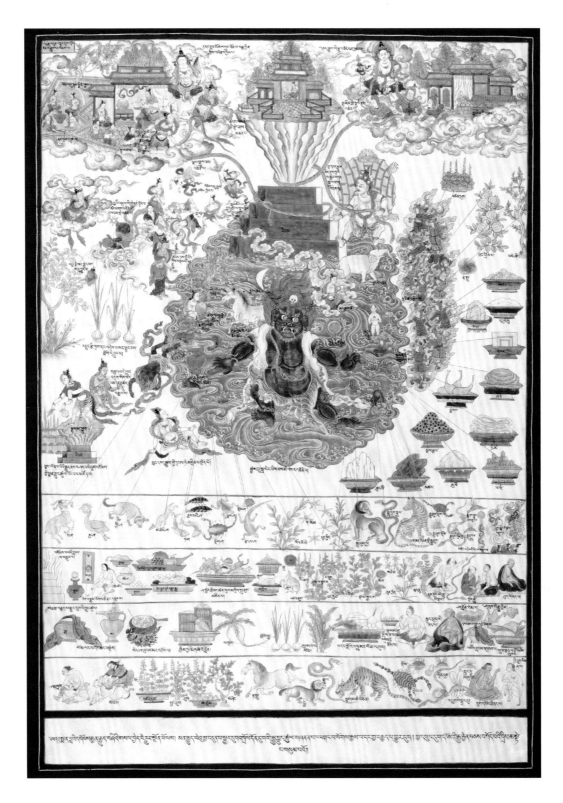

120

..

四部醫典唐卡——中毒關連圖
Intoxication, *Rgyud bzhi*

西藏　二十世紀
紙本彩繪
拉薩西藏博物館藏
Tibet; 20th century
77 x 64.3 cm
Tibet Museum, Lhasa

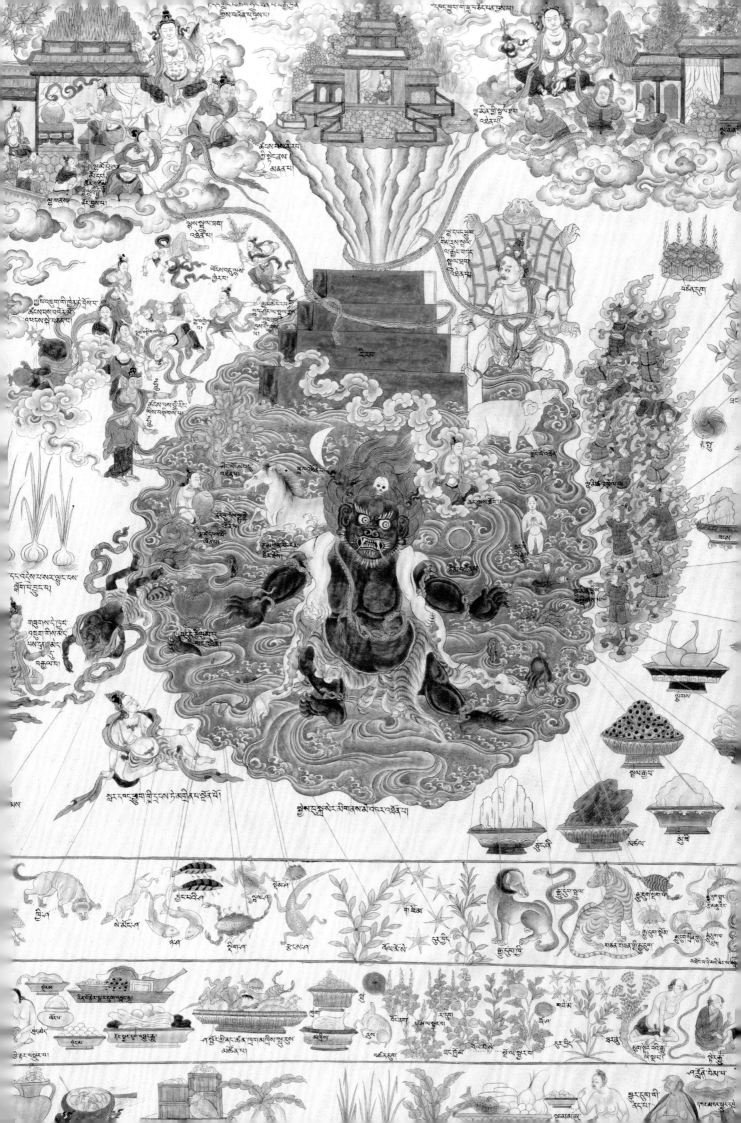

121

四部醫典唐卡——傳承圖
Lineage, *Rgyud bzhi*

西藏　二十世紀
紙本彩繪
拉薩西藏博物館藏
Tibet; 20th century
77 x 64.3 cm
Tibet Museum, Lhasa

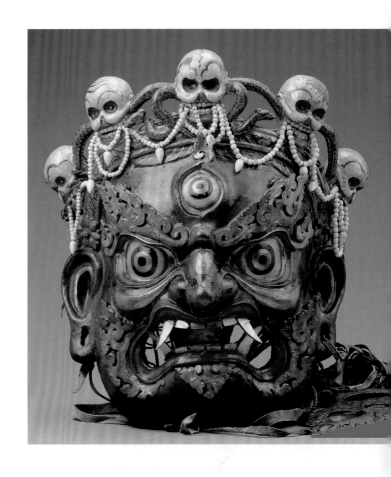

122
大黑天面具
Mahākāla *'Cham 'bag*

西藏　十七至十九世紀
棉布、竹彩繪
拉薩布達拉宮管理處藏
Tibet; 17th-19th century
Height: 38 cm
Historic Ensemble of the Potala Palace, Lhasa

123
閻摩面具
Yama or Yamāntaka *'Cham 'bag*

西藏　十七至十九世紀
棉布、竹彩繪
拉薩布達拉宮管理處藏
Tibet; 17th-19th century
Height: 54 cm
Historic Ensemble of the Potala Palace, Lhasa

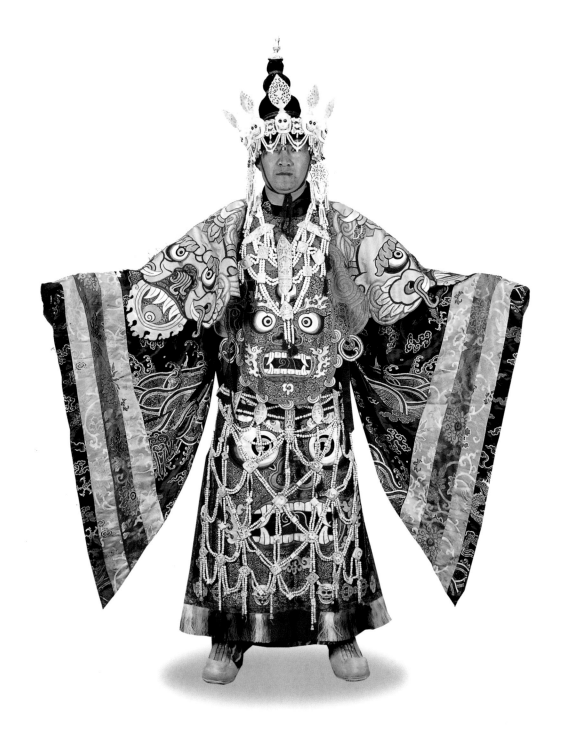

124

跳神服飾（忿怒尊）
'Cham chas (Drag po'I lha)

西藏　二十世紀
棉布、竹
拉薩布達拉宮管理處藏
Tibet; 20th century
Height: 180 cm
Historic Ensemble of the Potala Palace, Lhasa

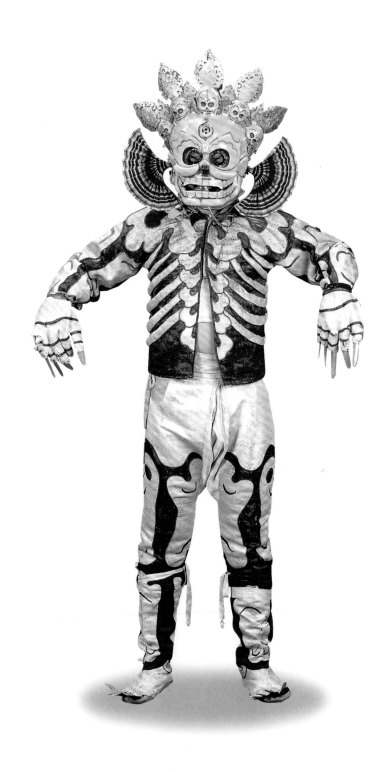

125

屍陀林主服飾
'Cham chas (Citipati)

西藏　二十世紀
棉布、竹
拉薩布達拉宮管理處藏
Tibet; 20th century
Height: 180 cm
Historic Ensemble of the Potala Palace, Lhasa

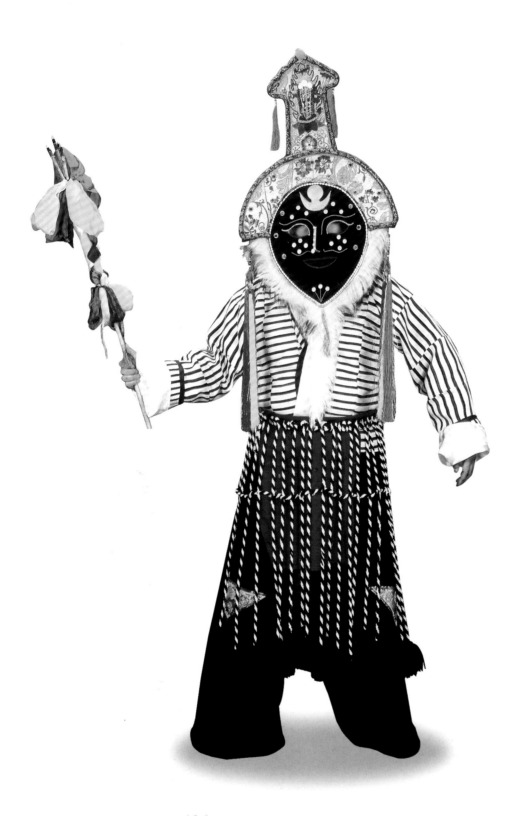

126

................................

藏戲溫巴套裝

Ache Lha mo chas

西藏　二十世紀
棉布
拉薩西藏博物館藏
Tibet; 20th century
Height: 180 cm
Tibet Museum, Lhasa

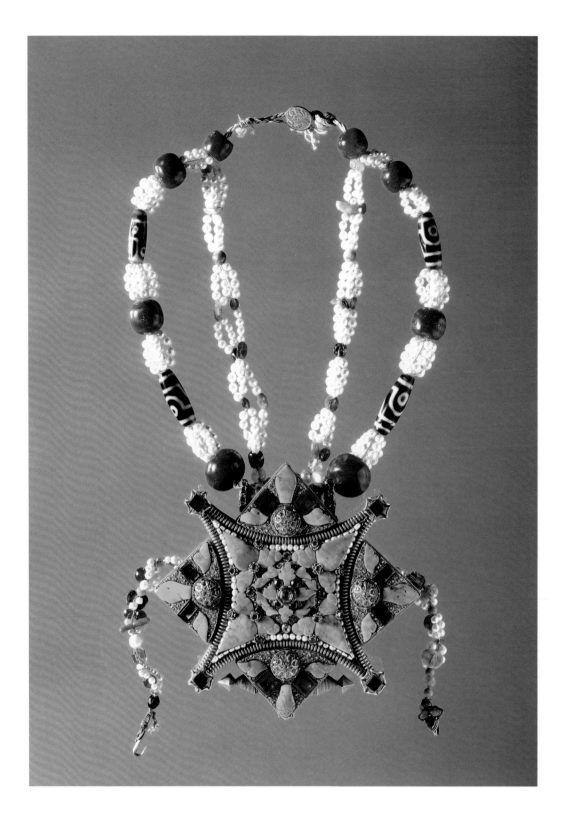

127

......................................

八角形胸飾
Chest Ornaments

西藏　二十世紀
金、銀、珍珠、珊瑚和寶石
拉薩西藏博物館藏
Tibet; 20th century
Length : 32 cm, width: 15 cm
Tibet Museum, Lhasa

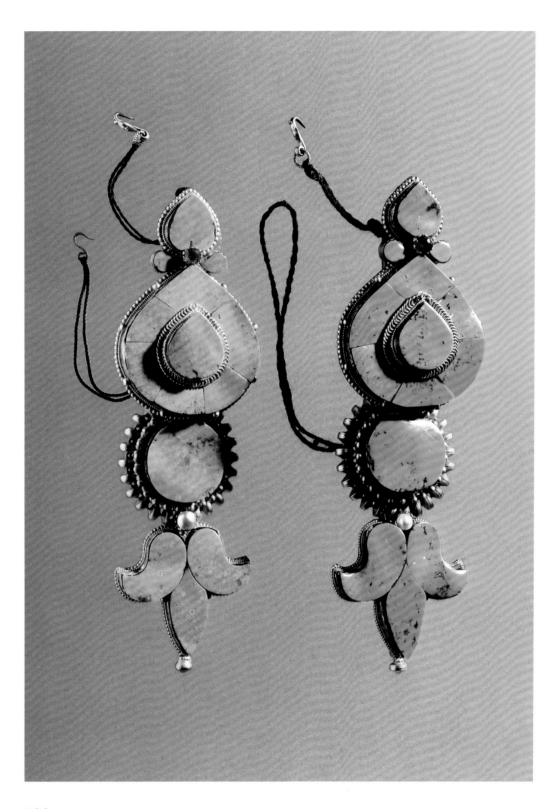

128

嵌綠松石女式金耳飾
Ear Rings

西藏　二十世紀
金和綠松石
拉薩西藏博物館藏
Tibet; 20th century
Length: 17 cm
Tibet Museum, Lhasa

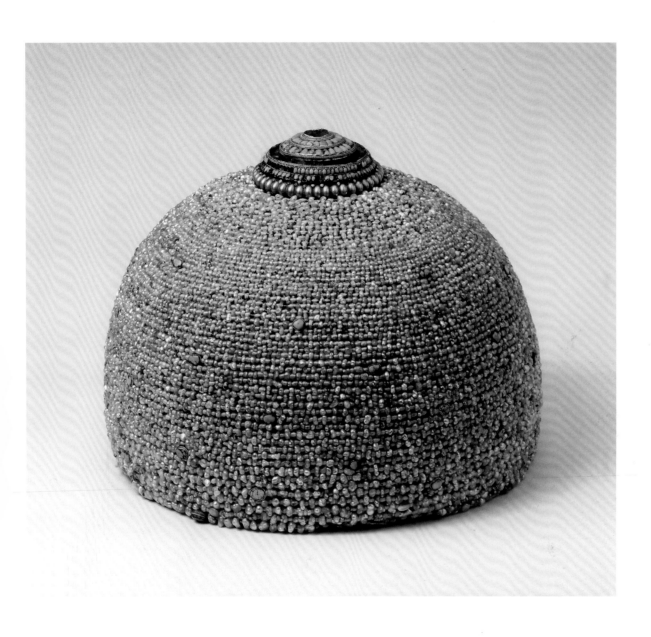

129
..................................

珍珠冠
Pearl Crown

清代 十八世紀
珍珠、綠松石和寶石
拉薩西藏博物館藏
Qing dynasty, 18th century
Height: 25 cm, diameter: 24 cm
Tibet Museum, Lhasa

130

三十六弦豎琴
36-stringed Harp (*Qanun*)

西藏　二十世紀
木，漆繪
拉薩西藏博物館藏
Tibet; 20th century
Height: 95 cm
Tibet Museum, Lhasa

展品說明

聖地西藏—最接近天空的寶藏

001

松贊干布像

西藏　十三至十四世紀
銅鎏金，局部泥金彩繪
高 46.5 公分
拉薩布達拉宮管理處藏

松贊干布（Srong btsan sgam po，617－650在位），即漢文史籍中的「棄宗弄贊」，爲西藏山南雅礱部落贊普（btsan po，「藏王」之意），先後兼併了蘇毗、象雄與吐谷渾，於青藏高原建立空前的統一政權——吐蕃王朝。松贊干布先與尼泊爾聯姻，娶了墀尊（Khri btsun）公主，後又遣使至長安向唐太宗（627－649在位）請婚，唐太宗將文成公主（？－680）許配給他。西元641年，大相噶爾‧東贊護送文成公主進藏。

尼泊爾與漢地皆盛行佛教，墀尊與文成二公主進藏時均攜帶了佛經、佛像，相傳松贊干布因此改信佛教，故此時代示著佛教傳入西藏。因此，松贊干布與後來弘揚佛教的墀松德贊（Khri srong lde btsan，755－797在位）、墀祖德贊（Khri gtsug lde btsan，又稱熱巴巾（Ral pa can，815－838在位），三者被尊稱爲「祖孫三法王」，且分別被視爲觀音菩薩、文殊菩薩與金剛手菩薩的化身。

此尊金銅像雙手結禪定印，結跏趺坐於圓鼓的蒲團上。髮梳三辮，纏頭巾，身穿大翻領、寬袖衣袍，腳著靴子。衣袍束腰，翻領飾有以連珠圈繞的團龍紋。頭頂露出阿彌陀佛之佛頭，爲典型松贊干布的造形，示其爲觀音菩薩的化身（觀音在五方佛系統中屬蓮花部，此部

的主尊爲阿彌陀佛）。

纏頭巾、穿大翻領、飾有團花的寬袖衣袍，爲吐蕃贊普的裝扮，在敦煌莫高窟第158窟、159窟（約787－842）中可見。連珠紋在七至八世紀中亞地區非常流行，而七至八世紀連珠紋的中央多爲對稱的禽鳥紋樣。連珠龍紋目前所知最早出現在遼代（907－1226）織品中。現存早期松贊干布塑像多爲泥塑，歷來多次修復之故，致使年代難以判定。金銅製的吐蕃贊普像不常見，此尊以淺浮雕刻畫如刺繡之龍紋，又以純熟平滑的線條表現衣褶，展現了藝術家處理不同質感的高超技藝。由於像這樣衣紋的實例不多，且缺乏紀年作品，年代判定有其困難，或許是十三至十四世紀的作品。（鍾子寅）

002

噶爾‧東贊像

西藏　十三至十四世紀
銅鎏金，局部泥金彩繪
高 29.5 公分
拉薩布達拉宮管理處藏

噶爾‧東贊（mGor stong rtsan，？－667）即漢文史籍所稱之「祿東贊」，爲吐蕃贊普松贊干布的首席大臣。貞觀八年（634），松贊干布遣使向唐太宗請婚。當時吐蕃初定藏中與藏西，名聲不顯，所以唐太宗未許。松贊干布怒而出兵吐谷渾（青海），並進犯唐邊境松州（今四川松潘）。經過幾次互有勝負的爭戰後，雙方各自退讓，松贊干布遣使謝罪，唐太宗則允婚，將文成公主許配與松贊干布。貞觀十四年（640），

噶爾‧東贊來到長安（今西安）謁見唐太宗，著名的傳爲閻立本所作的〈步輦圖〉（北京故宮博物院藏）即是描寫此情景。翌年，噶爾‧東贊護送文成公主進藏。

松贊干布過世後，其孫繼位，年幼，噶爾‧東贊掌權。667年噶爾‧東贊過世後，諸子相繼專權，對七世紀下半吐蕃政權有很深的影響。《新唐書》稱噶爾‧東贊「不知書而性明毅」，很受唐太宗賞識。在藏族「五難婚使」的傳說中，其以機智通過唐太宗的種種考驗，爲松贊干布贏得了文成公主。松贊干布塑像兩側除配置二公主外，也常配噶爾‧東贊與發明藏文字母的吞米‧桑布扎（Thon mi Sambhota）。

此尊噶爾‧東贊纏頭巾，蓄八字鬍、長髯，被髮於兩肩，雙手於胸前拱手，雙腳立於蓮花座上。其穿著左衽長袍，衣袖寬鬆遮住其雙手，衣襟、袖口、下襬均鏨刻捲雲紋，肩上刻有雲肩，表現衣袍織錦之裝飾。相較於漢人畫家筆下〈步輦圖〉中瘦弱、侷促不安的噶爾‧東贊，此尊顯得沉穩、神態自若。（鍾子寅）

003

魔女仰臥圖

西藏　二十世紀
紙本彩繪
縱 77.5 公分　橫 152.5 公分
拉薩羅布林卡藏

傳說西藏的大地下橫臥著一位巨大的羅剎女。據《西藏王統記》記載，松贊干布時，尼泊爾王妃墀尊公主爲了弘揚佛

法，向文成公主詢問寺院修建的地點，文成公主占卜後，告訴墀尊公主，需要在羅刹女手腳處建立十二座寺院，並用白羊馱土，將她心臟處的臥塘湖填平，並修建了大昭寺和小昭寺，供奉從唐王朝和尼泊爾請來的釋迦牟尼像。另外，由於填湖時使用山羊馱土，這片土地也被稱之為「山羊之地」，山羊的讀音為「惹」，地的讀音為「薩」，拉薩即得名於此。

此件畫作即描繪了吐蕃王朝建立之初的這個傳說，仰臥的羅刹女頭朝東，腳朝西，位於中央的是大昭寺。十二座寺院遍布於羅刹女的四肢、肩、肘、膝和臀部，從雅礱河谷的昌珠寺，到拉達克地區。根據傳說，這些遍布西藏全域的佛教寺院都是松贊干布為了鎮住羅刹女而修建的。

從歷史來說，佛教真正傳入西藏是在墀松德贊時期。桑耶寺落成時，六人受了具足戒，正式出家，這被認為是佛教在西藏傳承發展的開始。松贊干布時，在佛教正式紮根西藏之前，西藏土著信仰盛行，在象徵土著信仰的羅刹女之上修建了佛教寺院，或許暗示著吐蕃王朝宗教轉變的狀況。（張雅靜）

004

梵文《八千頌般若波羅蜜多經》

印度　帕拉王朝　十一世紀後期
貝葉墨書雕刻彩繪，經夾板木質雕刻彩繪
每頁均縱 7 公分　橫 57.5 公分
山南雅礱歷史博物館藏

此件作品為罕見的貝葉經寫本，共140葉。古代印度沒有紙張，通常將經典書寫在貝多羅（pattra）葉上，稱為「貝葉經」。其形狀為橫條形，書寫好後疊起，上下以木板夾住保護，稱為「梵筴裝」。

《八千頌般若波羅蜜多經》為早期大乘佛教經典，所謂般若（prajñā）是指「智慧」之意，即覺悟的智慧，其核心為空性與慈悲。所謂「八千頌」，是指其梵文詩頌調大約八千句的長度，是最早的《般若經》形式，大約出現於西元一世紀中葉。相對於後來不斷擴充達兩萬五千頌的《大品般若經》，八千頌版本被稱為《小品般若經》。由於八千頌

內容剛好為一函的分量，在印度、西藏等地常見信徒施財書寫《八千頌》。

本件上、下經板俱全，經板外側雕捲草紋，四周以蓮瓣圍繞，內側以帶飾分三段，分別繪諸尊群像。上經板中央部分主尊為般若佛母（《般若經》的尊格化），結跏趺坐，雙手結轉法輪印，兩肩肩花上有梵筴。左側部分主尊為綠色金剛手，右手當胸持金剛杵。右側部分主尊為紅色六臂觀音，主臂於胸前結轉法輪印，其餘手或持念珠、蓮花，或結與願印，這些尊像都有眷屬以對稱方式圍繞。下經板內側中央部分的主尊為佛陀，結跏趺坐，雙手結轉法輪印。左側部分的主尊為白色觀音，雙手結轉法輪印，左肩有白色蓮花。右側部分為黃色彌勒，冠上有佛塔，雙手同樣轉法輪印。觀音與彌勒腿上均綁著禪思帶，表示其在沉思。

內葉兩面書寫，文字一葉7行。在第1葉背面（1b）、第2葉前面（2a）、第138葉背面（138b）、第139葉前面（139a）各繪3幅附圖，共計12幅。1b中央為佛陀，左右分別為觀音與彌勒；2a中央為般若佛母，左右分別為瞿愚梨（Jāngulī，左手握蛇）與孔雀佛母（Mahāmāyūrī，持孔雀羽毛）；138b中央為增祿佛母，左右分別為佛眼（Locanā，白色）、Māmakī（藍色）；139a從左至右為Pāṇḍarā（紅色）、Vajradhātvīśvarī（黃色）、與度母（綠色），後五者分別是五方佛的明妃（密法修行伴侶）。根據最後一葉（139b）的跋文，此經大約為十一世紀後半之作。（鍾子寅）

005

梵文《八千頌般若波羅蜜多經》

印度　帕拉王朝　十二世紀
貝葉墨書彩繪
每頁均縱 7 公分　橫 42.2 公分
拉薩西藏博物館藏

此件《八千頌般若波羅蜜多經》共47葉，每葉文字7行，其字體可能為梵文在尼泊爾地區發展的地區字體。每葉中央都有附圖，描繪釋迦八相、觀音、度母等，附圖兩側還各有裝飾帶，中間打孔，上下描繪佛塔。打孔的功能原是為了穿線

避免散亂之用，後來轉變成留有圓圈卻不打孔，反而成為一種裝飾，在此仍可看到打孔的早期形式。（鍾子寅）

006

《時輪續》

西藏　十四世紀
藍紙金書彩繪，經夾板木質金彩雕刻
每頁均縱 12.5 公分　橫 70 公分
拉薩西藏博物館藏

《時輪續》是密教經典中出現最晚的一部，在十一世紀前後的印度，佛教走向衰退，印度教興盛，伊斯蘭勢力開始入侵滲透，在這種情況下，《時輪續》形成了。它統合了代表父續經典的《秘密集會續》和代表母續經典的《喜金剛續》，同時納入印度教和耆那教等印度傳統宗教的一些元素，來對抗伊斯蘭教的侵襲。內容描述對異教徒的排斥和香巴拉王國，反映了這部經典出現前後的時代背景。《時輪續》是密教經典中規模最為龐大的一部，於1027年被翻譯成藏文。

這部手抄《時輪續》裝飾豪華，施有插圖和彩繪，採用傳統的貝葉裝。紙本部分為經葉，上下各有一塊經板，以保護中間的經葉，相當於書籍封皮的作用。其中的經文使用紺青色紙張，每頁佛經五行，用金汁書寫。在第一頁的兩端，分別繪有青色的金剛持與綠色的金剛薩埵。經典側面，繪有紅色蓮花，一正一反，以枝蔓連接。

上方經板金色的表面有兩列千佛浮雕，每行二十三尊，共四十六尊。內側繪有著紅衣、身色紅色的七佛。下方經板外側浮雕有捲草圖樣，柔軟的枝蔓從中央寶瓶中伸出，向兩方延展，彎捲盤繞成連珠紋，連珠紋內又刻畫裝飾圖案。經板內側以蓮莖圍繞而成的連珠紋中，繪有蓮花以及七珍中的象寶、馬寶、玉女寶和將軍寶。這部寫經精緻工整，裝幀華麗，是西藏寫經中的精品。（張雅靜）

007

藏文《八千頌般若波羅蜜多經》

西藏　十五世紀前半
藍紙金書，經夾板木質雕刻
每頁均縱 54 公分　橫 101 公分
日喀則江孜白居寺藏

此經計296葉，為《八千頌般若波羅蜜
多經》的藏文翻譯寫本，上下以厚經板
保護，為完整的梵筴裝。

上經板外側有華麗的雕刻，在以蓮瓣紋
圍繞的方框內，中央為四臂般若佛母，
結跏趺坐於金剛寶座上，主手做說法印
與禪定印，另兩手分別舉起代表《般若
經》的梵筴與金剛杵。其靠背中央上方
為兩足抓蛇的金翅鳥（面殘），兩側為
大捲尾的摩羯魚、躍起獅羊（上騎著童
子）、人面鳥迦陵頻伽。金剛寶座由大
渦捲蓮花支撐，側身龍女協力捧起。寶
座上方中央有一結跏趺坐菩薩裝尊像，
因手臂殘而無法辨識身分，兩側渦捲蓮
座各安坐五佛，合為十方諸佛。經板
左右為同樣的金剛寶座，左側為觸地印
如來，可能是阿閦佛；右側為轉法輪印
菩薩裝，可能為大日如來，但象徵智慧
的文殊亦不能排除。經板雕刻的尊像、
背光和大渦捲紋，都受到尼泊爾風格影
響，大約為十五世紀前半之作品。

經葉染靛青色，中央再用墨等染黑，明
代內府寫經亦常見此種作法。第一葉
以泥金書寫藏文大字rgya gar skad du，
意思是「以梵語（說）」。每個藏文字
母上鑲嵌綠松石。藏文佛經書寫慣例，
會先在首葉書寫rgya gar skad du，接著
是此經的梵文經名（以藏文字母拼寫梵
音），再來為bod skad du（「以藏語
（說）」），然後才是藏文經名翻譯。
（鍾子寅）

008

《甘珠爾》

西藏　1725年
藍紙金書，經夾板木質金彩雕刻
每頁均縱 29 公分　橫 74 公分
日喀則薩迦薩迦寺藏

藏文大藏經由《甘珠爾》（bka' 'gyur）
與《丹珠爾》（bstan 'gyur）兩部分組
成，前者為釋迦牟尼佛金口說的經典，
後者為佛弟子、後世學者對佛語所做的
注疏，對應於漢文大藏經分經、律、論
三藏。藏文大藏經把律分為二，釋尊所
說的律條歸為《甘珠爾》，後人解釋的
律例歸為《丹珠爾》。以數量來論，
《丹珠爾》占了藏文《大藏經》的三分
之二，但作為佛語的《甘珠爾》更常被
作為書寫供養的對象。

本件作品計330葉，為薩迦寺所藏《甘
珠爾》寫本的一函，上下以經板保護。
上經板外側有精美的雕刻，四邊以蓮瓣
裝飾，中央方框刻有三尊像。中央尊像
佛裝作觸地印，兩側有脅侍，左側佛裝
作轉法輪印，右側菩薩裝右手當胸（已
殘）左手禪定。三組均坐在華麗寶座
上，以金翅鳥、龍女、摩羯魚、獅羊、
童子、大象或迦陵頻伽裝飾。

經葉染靛青色，第一葉還覆織錦，以顯
莊重。中央方框以「雲頭符」起始書寫
經文，首葉文字較大為三行，之後改為
四行，值得注意的是中央有兩圓圈，這
是古代貝葉經打孔裝訂風俗的遺存。第
二葉下方有排小字，為薩迦寺第三十代
座主貢嘎索朗仁青（Kun dga 'bsod nams
rin chen，1705－1741）的祈願文，據此
可知此作品的年代。（鍾子寅）

009

《丹珠爾》

清代　十八世紀
藍紙金書
每頁均縱 20 公分　橫 70.3 公分
拉薩布達拉宮管理處藏

《丹珠爾》是藏文《大藏經》中，關於
佛弟子、後世學者對佛語所做的注疏，
除包括中觀、唯識、密續、律、阿毗達
磨等佛學經典外，聲明、醫方明、工巧
明等技藝也收於此。但值得注意的是，
無論《甘珠爾》或《丹珠爾》主要是譯
自梵文或漢文的翻譯經典，藏族高僧大
德寫的注疏並沒收入《大藏經》，此點
與漢文大藏經收漢族高僧著作不同。

由於現存《丹珠爾》數量太龐大，但
完整的寫本並不多。本件計347葉，
為八世達賴（'Jam dpal rgya mtsho，
1758－1804）時期寫繪的完整《丹珠
爾》中的一函。同樣為靛青色經葉，中
央方框為內容文字，四周為抽象回紋。
此本《丹珠爾》每函第一葉均繪有兩幅
尊像，包括佛、護法、守護尊、祖師像
等。（鍾子寅）

010

釋迦牟尼佛像

北魏　延興三年（473）
青銅鎏金，局部泥金彩繪
高 28.5 公分
拉薩布達拉宮管理處藏

釋迦牟尼佛結跏趺坐於方形台座上，右
手舉起施無畏印，左手握住衣角。其內
著袒右肩僧祇支，外罩袈裟，袈裟自右
臂上緣繞過舉起的右臂至左肩，形成一
大弧線，整體以綿密的線條表現層層衣
褶，胸口衣緣再以波浪狀翻轉點綴。釋
尊所坐的台座分為兩層，上層為須彌
座，四面均以淺浮雕刻仰覆蓮瓣及捲草
紋裝飾，前方兩側還各蹲踞一隻獅子互
相遙望。下層為門字形方台，三面亦以
淺浮雕，刻捲草紋飾及供養人各兩名。
背面為供養人題記，可知本件為北魏延
興三年比丘尼僧香出資所造。由於在西
藏被供養，臉部、露出的胸口以及髮髻
都被塗上泥金與藍色顏料並彩繪五官。
此件為典型北魏中期風格造像，可比較
的實例尚有多件，如舊金山亞洲博物館
所藏北魏延興二年（472）的二佛並坐
像及國立故宮博物院所藏北魏太和元年
（477）的釋迦牟尼佛像等，他們的面
相與服飾都展現了雲岡第二期的風格特
徵。

根據統計，布達拉宮與大昭寺至少收藏
了北魏至唐代的十二件漢地佛像，扎什
倫布寺也有唐代七件。自文成、金城
（？－739）兩位公主和親吐蕃以來，
藏、漢兩地交流頻繁，藏漢間的往來在
蒙元、明朝之際更是頻繁。這些保存於
西藏寺院的早期漢地雕像何時來到西藏
並不清楚，但卻是兩地交流史的一個見
證。（鍾子寅）

011

佛立像

克什米爾　七世紀前半
銅鎏金，局部泥金彩繪，鑲嵌銀、紅銅
高 94 公分
拉薩布達拉宮管理處藏

這是件大尺寸、深具藝術感染力的傑作。立像與台座分鑄，從背後卡榫可知原來有背光，現已佚失。這尊立佛右手舉於胸前施無畏印，左手於大腿側握著衣角，兩足站在蓮花座上，重心微在左腿上，姿勢優雅。其圓臉、長耳、額頭中央一點白毫，表情祥和。這尊立佛穿著薄袈裟，顯露出袈裟下的軀體，造形精準，比例修長。衣紋基本上以淺同心圓狀的波浪紋表現，平滑自然，在細節處又有些許變化。兩肩處皺褶較密，大腿處光滑，下襬及垂落兩臂處又有不同，深具巧思。

從台座正面下緣的梵文題記，內容提到克什米爾杜拉巴（Durlabha）王（625－637在位），可斷定此尊為西元七世紀前半克什米爾所製作。在薄袈裟內透出佛陀身軀，並以平行弧線表現衣紋，是源自四至六世紀印度笈多（Gupta）美學。這樣的美學在克什米爾、尼泊爾、中亞等地都被繼承，並發展出各自的區域風格。

梵文題記上方還另有一則藏文題記，提到此件為「皇室僧侶」（Pa na ga ra dza）的收藏。據考，Pa na ga ra dza即是藏西古格法王意希峨（Ye shes 'od）的兒子。意希峨派遣仁欽桑布（Rin chen bzang po，958－1055）等二十一位藏族青年前往克什米爾學習佛法，後又遣詔去印度迎請高僧阿底峽（Atīśa，982－1054），促成了佛教在藏區的再度弘揚，史稱「後弘期」之「上路傳法」。題記中出現古格法王的名字，可知此尊像於後弘期初即從克什米爾被請到藏西。因此，這不僅是一件藝術上的宏偉巨作，同時也是後弘期古格王朝向克什米爾求法的歷史見證。而克什米爾風格，也成了西藏藝術，特別是藏西的一個重要風格來源。

值得注意的是，由於歷來在西藏被供養，此尊臉部被信眾塗上層層泥金，並重新彩繪五官，特別強調眼部上眼瞼的彎曲弧度，營造下垂、冥思的神態，為西藏信徒的審美喜好。（鍾子寅）

012

釋迦牟尼佛像

克什米爾　八世紀
銅鎏金，局部泥金彩繪，鑲嵌銀、紅銅
高 30.5 公分
拉薩布達拉宮管理處藏

釋迦牟尼佛穿袈裟袒右肩，雙手結轉法輪印，結跏趺坐於鋪墊上。鋪墊下方為雙層鏤空的方形台座，其上層以四角的希臘式哥林斯柱、以及正面中央高舉雙手的夜叉（Yakṣa）撐起，夜叉兩側配有蹲踞回首的獅子、躍起的神獸。下層在哥林斯柱之間，中央法輪兩側配有展立的力士、虔誠的僧侶。背後較簡，下層為一排哥林斯柱，上層僅中央飾蓮花及捲草紋，台座的兩側裝飾有鹿，凸出處還各跪著一尊面對觀眾的供養人，手中持有花環。釋尊圓臉、長耳，額頭上一點白毫，臉部、頸部與髮髻均塗上厚重的泥金與藍色顏料，為歷代藏民供養所塗。頸部厚泥金下，隱約可見三道橫紋。袈裟基本上以左右對稱的U形平行線來表現衣褶，左肩與左臂下方另有密集波浪狀褶紋作變化。釋尊所坐鋪墊上的織錦圖案，以連珠紋圍繞蓮花裝飾，分別鑲嵌銀與紅銅，顯得色彩斑斕。

從台座法輪、獅子、鹿的配置來看，暗示此件表現主題應為釋尊覺悟後在鹿野苑（Sārnāth）的第一次公開說法，史稱「初轉法輪」。

雖然臉部塗上泥金彩繪，我們仍可看出本件面相與美國諾頓賽門博物館（Norton Simon Museum）所藏的一尊八世紀的克什米爾坐佛十分相似，無論是釋尊的面相、鑲嵌的鋪墊、台座的岩石，二者均十分雷同，由此可推斷本件為八世紀左右之作品。（鍾子寅）

013

佛立像

克什米爾　八世紀
銅鎏金，局部泥金彩繪
高 63 公分
拉薩西藏博物館藏

此尊造形與前件作品相似，佛陀右手舉於胸前施無畏印，左手於大腿側捉著衣角，身體的重心放在左腿上。其袈裟主體以同心圓狀的波浪紋表現，大腿處光滑、下襬處垂直、兩肩與垂落兩臂處的皺褶表現，均可與上述之七世紀作品對應；然七世紀作品的波浪紋含蓄、平滑自然，此尊的線條密集，大腿處又突顯光滑。就背面表現而言，七世紀立佛在素淨的袈裟後透出臀部、大腿的曲線，顯露精準的軀體掌握能力，而此尊的處理手法則較為簡略。（鍾子寅）

014

摩訶菩提塔寺模型

印度　帕拉王朝　十一世紀
白檀
高 49.5 公分
拉薩布達拉宮管理處藏

菩提迦耶（Bodhgayā）是釋迦牟尼證道所在地，與誕生地藍毗尼（Lumbinī）、初轉法輪所在地鹿野苑以及涅槃所在地拘尸那羅（Kuśīnagara），並為佛教四大聖地。再加上具傳奇色彩的舍衛國（Śrāvastī）擊敗外道、自三十三天降、王舍城（Rājagṛha）調解僧團紛爭、吠舍離（Vaiśālī）延壽，為釋尊生平八大事件，而衍生出八大佛塔崇拜。

在菩提迦耶建塔紀念，可追溯到孔雀王朝（Mauryan）阿育王（Aśoka，約西元前269－232在位），之後經過多次擴建、毀壞、與重建，唐朝玄奘（602－664）曾拜訪過此。

此件精緻的作品為大菩提塔寺的模型，在布達拉宮還保留不少類似作品，大約是朝聖者從菩提迦耶帶回供養的。建築分底座、大殿堂、塔基、塔身、塔頂等五部分。底座方形，四周以蓮瓣裝飾，其上除大殿堂外，三面圍有欄杆，於平面上相當於整體建築之門廳，為入口空

間，正面立柱後左右各三尊佛立像（一尊已佚），左側前方有窣堵波（stūpa）型小佛塔與供養人，大殿堂屋頂四角亦有四個窣堵波（一毀）。外側以水平建築語彙構成，中央為一圈佛龕；塔身在塔基之上，整體逐漸收成錐形，其又可分為中央大塔、小門廳、角塔三部分。中央大塔由十四層逐漸縮小的佛龕堆疊而成，每一層三排，中間較大，不同層間單龕與雙龕交錯，統一中有變化。小門廳於中央大塔前方，有四個角塔，分別位於中央大塔四角。中央大塔上還有塔剎，為窣堵波型佛塔。（鍾子寅）

015

不空成就如來像

西藏　十一世紀
銅鎏金，局部泥金彩繪
高 45 公分
拉薩西藏博物館藏

不空成就是五佛中位於北方的一尊，其佛名即指凡事都能成就之意。這尊像近乎圓形的臉龐上，以簡潔優美的線條刻畫出五官，雙眼俯視，眼白與眼珠以及口唇以顏料描畫，面容沉靜，頸上刻有三道。頭上戴高聳的三葉寶冠，狀如三座寶塔威嚴聳立。結高髮髻，以紺青色塗染。兩耳佩戴耳環垂肩，兩肩上各垂下三縷長髮。不空成就上半身斜披著帛帶，下衣薄而貼體，幾乎不見衣紋，只在衣緣處刻畫簡潔的線條，處理方法與鹿野苑式相似。佩戴項飾、臂釧、腕釧、腰帶等裝飾物。結跏趺坐，雙腿前的衣褶呈扇形。不空成就右手於胸前舉起施無畏印，左手放置於腹前，手心向上施禪定印。

這尊造像原為金色，由於年代久遠，金色已斑斑駁駁。面部五官的比例與後世作品略有不同，顯得更加精巧、含蓄。由於裝飾物較少，衣紋也極盡簡潔，突出了形體的視覺效果。軀體和四肢的塑造線條柔美，變化豐富，尤其是雙手的雕塑極為精彩。這尊造像是西藏仿尼泊爾所造，佛陀沉靜的氣質與柔軟的肉體被刻畫的淋漓盡致，是西藏早期佛教造像的代表之一。（張雅靜）

016

彌勒菩薩像

印度　帕拉王朝　十一至十二世紀
青銅鎏金，局部泥金彩繪
高 160 公分
拉薩布達拉宮管理處藏

此尊彌勒菩薩尺寸巨大，工藝精美，是非常罕見的精品。以優雅的三折姿站於蓮花座上，右手舉於胸前施無畏印，左手於腰際執花莖，此為龍華樹花，沿著手臂上攀於左肩處綻放：花上置一淨瓶，為彌勒菩薩重要持物之一。彌勒頂束高髻，髻頂飾有火焰寶珠。頭戴五葉冠，冠中飾化佛，而非彌勒冠上典型的佛塔，寶冠兩側繪帶以對稱方式上揚。耳戴大耳環，長髮披於兩肩。身上的裝飾更是繁複，上身裸露，胸前掛或短或長的項鍊，墜飾刻畫仔細，還鑲嵌了綠松石，項鍊下方還斜披一條薄條帛，細刻團花並鑲嵌銀與紅銅，表現織品花紋與色澤。腰部以下穿長窄裙，以裝飾華麗的腰帶繫住，窄裙有條狀帶飾左右對稱，細部表現亦鑲嵌銀與紅銅，刻團花與動物，色彩斑斕；腰帶中央還有一獸面，吐出長鍊墜飾。因為長期供奉，臉部、寶冠、耳環、上身、淨瓶等都被塗上泥金，並重新彩繪五官，頭髮與龍華樹花則塗上藍色顏料。

此尊雕像的風格特徵，如額頭水滴狀的白毫、細尖鼻子、瓔珞等裝飾的結組關係、個別瓔珞鏨刻、薄寬帶、手掌心的蓮花紋及蓮座等，皆與東北印度十一至十二世紀帕拉王朝（Pāla dynasty，約750－十二世紀末）晚期的作品相符。帕拉王朝統治東北印度（今孟加拉及印度比哈爾〔Bihār〕邦）的王朝，歷代國王均尊崇密教，既重建那爛陀（Nalānda）寺，又於其北興建超岩（Vikramalaśīla）寺，使帕拉王朝成為當時佛法中心，以弘揚金剛乘（Vajrayāna）為主。金剛乘中有名的大成就者，多出於帕拉王朝：那若巴（Naropa，956－1040）、阿底峽等，也都曾任那爛陀寺或超岩寺座主。十二世紀末，回教徒相繼攻滅帕拉以及繼之而起的斯那（Sena dynasty，1095－1230）王朝，佛教便在母國印度沒落。在這樣的氛圍下，帕拉藝術自然為西藏後弘期初最重要的外來風格之一。

藉由諸多紀年作品的研究，帕拉王朝雕刻目前已有較為清晰的藝術史編年，其金銅像多為小件，大尺寸者僅見於石雕；再者，鑲嵌綠松石在帕拉作品中並不常見。由於帕拉當時工匠技藝純熟，西藏寺院時常向帕拉訂製藝術品，或請帕拉工匠至西藏創作。此尊或許是帕拉工匠在西藏，或者為了西藏贊助者的品味而製作的。（鍾子寅）

017

蓮花手菩薩像

尼泊爾　十二世紀
青銅鎏金，局部泥金
高 50 公分
拉薩西藏博物館藏

這尊蓮花手菩薩頭戴中央有化佛的三葉冠，以三折姿優雅地站著，其右手自然下垂施與願印，左手亦下垂，握著一枝從其腳側生長而起的蓮莖，貼臂搖曳向上，於左肩處綻放一朵蓮華，這是觀音重要的圖像特徵之一，蓮花手菩薩實是觀音菩薩的一種形式。只是其冠中雙手於胸前作手印的化佛，與觀音所屬的蓮花部之部主阿彌陀佛所作的禪定印有所不同。

觀音菩薩是大乘佛教中歷史最久、傳播最廣的菩薩，梵文為 Avalokiteśvara，意思為「自高處向下觀看的君王」；後因對原文詮釋不同，而衍生出「觀自在」、「觀（世）音」等不同譯名，前者指其觀大千世界以自在神通拔濟眾生；後者指其觀世人稱誦菩薩名號之聲而垂救眾生。顯教認為觀音是阿彌陀佛之弟子，與大勢至菩薩同為阿彌陀佛的脅侍；密教則認為觀音即阿彌陀佛之化身，在五方佛系統中屬蓮花部，接續釋迦牟尼佛教化世人，直到未來佛彌勒降臨。因此，藏人視松贊干布與歷代的達賴喇嘛皆為觀音化身，來此大千世界教化世人。

早在西元二世紀時，印度就已經出現一面二臂蓮花手觀音，為觀音的最早形式，後流傳於尼泊爾、西藏等地。隨著大乘佛教後期密教的興起，逐漸發展出各式各樣多面多臂的觀音。

此尊優雅的蓮花手觀音鎏金磨損，臉部泥金層亦脫落嚴重，但仍可想見原本樣

貌。面相俊秀，軀體纖細，肌色細膩平滑，頸鍊、臂釧、自左肩下披的聖線均相對素雅，下裙貼體並斜裹天衣，兩腿間與腿側均有下垂褶布。這些都是尼泊爾雕像的特徵，可追溯到八至九世紀李察維時期（Lichchhavi Period，約300－880）的作品。納塘寺曾藏有一件紀年1093年的彌勒像，其臂釧、頭冠裝飾較爲細緻，故推測此尊大約是十二世紀的作品。（鍾子寅）

018

六臂觀音菩薩像

西藏　十二世紀
黃銅，局部泥金彩繪
高 32 公分
拉薩布達拉宮管理處藏

在束腰方形基座上，一尊六臂菩薩右腳橫盤，左腳自然下垂，自在地坐在蓮花座上，其下垂的左腳還踩著從蓮座生出的蓮瓣。菩薩束高髮髻，髻前有一表彰其所屬部類的主佛，泥金甚厚，但依稀可辨識爲禪定印阿彌陀佛，表示此尊是屬於蓮花部的觀音。《成就法鬘》（Sādhanamālā）中有一尊Sugatisandarśana 觀音，「白色，六臂，右手施與願印、無畏印及持念珠，左手持蓮花、水瓶及三叉戟……站於蓮花月輪上，面相平和。」與此尊對照，右一手與願印、三手念珠、左一手握一株從腳邊生出的蓮花（殘損）、三手持三叉戟（三叉已殘）均與此儀軌符合，左二手上殘存物也可判斷爲水瓶瓶嘴；右二手舉起以手背示人，與一般無畏印掌心朝外有所不同。此外，此尊舒座與前述儀軌立姿也有所不同。Sugati是梵文「善逝」的意思，爲六道輪迴中相對美好的天、人、阿修羅三界，與地獄、惡鬼、畜牲之「三惡趣」相對；sandarśana是「明示」的意思，合起來即是「明示人人來世皆可轉生於美好三界」。

就藝術性而言，這是一件大師之作。許多風格元素，如面相、雙耳上的小花、披垂的頭髮、健壯的胸肌與腹肌、披掛的長花鬘等，可知此件與克什米爾的關係密切，應是一件藏西地區的作品。鏤空的蓮花座前所未見，裝飾於台座束腰上的動物栩栩如生、素面背光邊緣的火

燄紋隨意自然，都顯示藝術大師製作時的自在與自信。

此件作品胸腹肌形式化，與普力茲克（Pritzker）氏與亞洲文化中心（Asia Society）收藏的十二世紀蓮花手觀音相似；素面背光邊緣以火燄紋裝飾常見於十一、二世紀西北印度喜瑪查（Himachal）邦的作品，故推測此件爲十二世紀之作。（鍾子寅）

019

坐佛三尊像擦擦

西藏　十三至十四世紀
陶
高 15.7 公分
拉薩西藏博物館藏

這件擦擦（tsha tsha）中心爲一佛兩脇侍，蓮座中央爲結轉法輪印的如來，著薄衣貼體的袈裟，左右各立一脇侍菩薩。周圍圍繞著數座小佛塔，小塔由塔基、覆鉢、相輪三部分構成。在正方形構圖的上方，有一拱形龕，裏面有一坐佛，雙手結禪定印，可能爲阿彌陀佛。在擦擦的最下方，有一行梵文，大部分已經模糊不清。

據說這件擦擦是在托林寺出土，該寺是吐蕃王朝後裔於藏西建立的寺院，也是古格王朝佛教活動的中心，大譯師仁欽桑布以及他帶來的克什米爾工匠都曾積極參與托林寺的修建工作。這件擦擦上的形象，身軀豐滿略帶圓形，菩薩身姿轉折自然，與克什米爾佛像有許多相似之處。（張雅靜）

020

十一面觀音菩薩擦擦

西藏　十三至十四世紀
陶
高 11 公分
拉薩西藏博物館藏

這件擦擦整體近似於三角形，十一面觀音有六臂，端坐於蓮座之上。右一手置於胸前，左一手放置於膝上。中間兩手下垂於身體兩側，其他兩手上舉於體側，其中左手持蓮莖。觀音的十一面分

成五層來排列，下面三層各三面，上面兩層各一面。整體造型充滿張力而無不自然的感覺。（張雅靜）

021

大威德金剛擦擦

西藏　十三至十四世紀
陶
高 10 公分
拉薩西藏博物館藏

大威德金剛本爲密教中的明王之一，梵文名爲Yamāntaka，或者音譯爲閻摩德迦。由於祂原有六面六臂六足，也被稱之爲六足尊。在藏傳佛教中，大威德地位顯赫，甚至作爲本尊被供奉。

這件大威德金剛擦擦雖然局部損壞，但形象還清晰可辨。祂立於牛頭與牛背，六面六臂六足，主面爲獠牙呲出的忿怒相，手持棒、戟、羂索等武器。大威德身上的裝飾很簡潔，突出了人物表情與形體的動感。

西藏的大威德像一般以水牛面，二十臂或三十四臂爲多，尤其是格魯派，將大威德作爲本派的守護尊，格外重視。六面六臂六足的大威德卻極爲少見，拉達克阿奇寺三層堂第二層南壁入口處刻畫的大威德爲六面六臂六足，這是一種古老的樣式。這件擦擦據說是從藏西的托林寺出土的，因此與藏西其他地方的美術遺存有著共同的特徵也不足爲奇，托林寺與阿奇寺的創立都與大譯師仁欽桑布有關。這件作品作爲格魯派盛行之前的一種樣式，彌足珍貴。（張雅靜）

022

佛塔擦擦

西藏　十三至十四世紀
陶，局部彩繪
高 14 公分
拉薩西藏博物館藏

此件佛塔擦擦爲阿里扎達縣托林寺出土，土質白色，爲阿里地區擦擦的共同特色。其上部整體脫模，包含覆鉢形塔身，以及由八角形台座、階梯與覆蓮組成的塔基，下部捏出上大下小的圓台，

覆鉢塔身之上再捏出塔刹，包含日、月、簡化爲錐形的十三相輪，並塗上顏色。

依據經典，這種八角形塔基的塔屬於「八大佛塔」中的「和解塔」，此種塔源自釋尊在王舍城竹林精舍調解僧人間的衝突。不過，此塔四周還插著四根帶圖案的泥塊飾物，甚爲罕見，其所代表的意義不明。（鍾子寅）

023

五方佛坐像

西藏　十四世紀
銅鎏金，局部泥金彩繪，鑲嵌寶石、珊瑚
高 39－44 公分
日喀則夏魯寺藏

這五尊坐佛均結高髮髻，上塗青色，身上裝飾有耳飾、頸飾、胸飾、腕釧、臂釧，下衣貼體，於蓮台上結跏趺坐。姿勢雷同，但手印各異，當代表金剛界的五方佛。

五方佛的概念是隨著密教的出現才逐漸產生並確定下來，在早期佛教經典，如《佛說觀佛三昧海經》中，可見到四方佛的名稱，東西南北依次爲：阿閦、無量壽、寶相、微妙聲。在《大日經》中，東西南北中五個方位的五佛依次爲寶幢、無量壽、開敷蓮華王、天鼓雷音和大日如來。在《金剛頂經》中，五方佛則是東面爲阿閦，西面阿彌陀，南面寶生，北面不空成就，再加上中央的大日如來，此爲金剛界五佛，分別對應著佛教中的五種智慧。

大日如來雙手於胸前結說法印，位於中央，象徵「法界體性智」，即代表著最爲根本的智慧。

阿閦位於東方，象徵力量和調伏。右手放置於右膝上，指尖向下，結觸地印，左手放於右足之上。象徵著「大圓鏡智」，即能夠像明鏡一樣照見萬物，五鈷杵是其標識。

寶生位於南方，象徵幸福和財富，摩尼寶珠是其標識，右手於右膝前伸開，手掌向外施與願印，左手手掌放置於足上。象徵著「平等性智」，滿足一切眾生的願望。

阿彌陀位於西方，象徵慈悲和智慧。阿彌陀爲五佛中最早爲人熟知的尊格，祂

住在西方極樂淨土，雙手於足上結禪定印，象徵著「妙觀察智」，即正確觀察、判斷事物的智慧。

不空成就位於北方，象徵利益與作用。左手伸開置於足上，右手於胸前施無畏印，象徵「成所作智」，即施予一切眾生利益的智慧。

這五佛分別代表五部，大日如來代表佛部，阿閦代表金剛部，寶生代表寶部，阿彌陀代表蓮花部，不空成就代表羯磨部。五方佛的形成和確定在密教的發展過程中至關重要，後期密教就是在五方佛和五部思想的基礎上發展而來的。（張雅靜）

024

時輪金剛雙身像

西藏　十四世紀
銅鎏金，局部泥金彩繪，鑲嵌綠松石、珊瑚、寶石
高 59.5 公分
日喀則夏魯寺藏

時輪金剛是印度密教後期最後一部經典《時輪續》中的主尊，《時輪續》統合了父續與母續的特徵，時輪金剛同樣具有父續主尊與母續主尊的特徵，例如祂手中的持物，除了能看到勝樂金剛等母續主尊的成分，也能看到金剛怖畏等父續主尊持有的武器。

這尊時輪金剛髮髻高挽，戴著大而華麗的寶冠，四面、三眼、二十四臂。時輪金剛抱擁四面、八臂、兩足的明妃，主臂左手持金剛鈴，右手持金剛杵，其他各臂分別持斧、弓、箭、羂索等，佩戴頸飾、胸飾、腕釧、臂釧、足釧，首飾上鑲嵌寶石，右腿展開，左腿彎曲，腳踏象徵著煩惱與邪惡的形象。明妃披戴華麗的裝飾物，抱擁主尊的兩手持金剛鉞與缽。

這種男女合體的雙身佛在西藏一般不公開示人，即使允許普通信徒參觀，也要用錦緞遮蓋。在藏傳佛教中，通常雙身像中的男性象徵著慈悲方便，女性象徵著般若智慧，雙方的和合所代表的是慈悲方便與般若智慧合二爲一的證悟與解脫。（張雅靜）

025

綠度母像

西藏　十四世紀
銅鎏金，局部泥金彩繪，鑲嵌綠松石
高 59 公分
拉薩西藏博物館藏

據《度母本源記》記載，觀音悲心救度眾生，以慧眼觀照六道，始終有無數生靈沈淪苦海，於是憂心地流下眼淚，淚水匯成湖泊，從中生出蓮華幻化爲女子，對觀音說：「汝心勿憂悶，我誓爲汝助。眾生雖無量，我願亦無量。」由於發願助觀音「救度一切眾生」，這尊由觀音眼淚化現的女尊，被稱「度母」。在造像上，其形貌源自印度教千面女神達維（Devī），有一面二臂、多面多臂、寂靜相、寂忿（半忿怒）相、極忿怒相等多種變化，但由於是觀音的化現，故都有蓮華爲象徵持物。

十一世紀時，東印度高僧阿底峽將二十一度母密法（分別代表佛母的不同功德）傳到西藏，成爲噶當派重要修法之一，其中以綠度母、白度母流傳最廣；而配對觀音化身的吐蕃贊普松贊干布，其兩位妻子尼泊爾墀尊公主與漢地文成公主就分別被視爲綠、白度母的化身。

綠度母形象與蓮華手觀音相似，差別在於綠度母豐胸纖腰，具明顯的女性特徵。修綠度母法能驅除魔障災病，廣開智慧，特別是水、火、牢獄、賊、獅、象、蛇、非人等八種災難，故又稱「救八難度母」。在五方佛體系中，綠度母又被歸爲北方不空成就佛的「羯磨部」，主修人心五毒中的「疑」（嫉妒），使轉爲「成所作智」。

此尊綠度母右手施與願印，左手舉於胸前施說法印，兩手均持蓮花，分別在其兩肩側盛開一朵蓮花。舒坐於台座上，下垂的右腳踩著從台座生出的蓮瓣上，這是綠度母典型姿勢。但此尊頭戴五佛冠，中央者爲施無畏印之不空成就，表示其在五方佛系統之羯磨部歸屬，在高聳的髮髻前還有三化佛，中央者爲禪定印之阿彌陀佛，則比較罕見。綠度母所坐的須彌座呈工字形，階梯狀基座浮雕捲雲，中段正面浮雕四天王，上段之上方兩端則各浮雕兩排捲蓮紋，細節處以寶珠裝飾，整體配置也甚罕見。此件背

光的上段因殘損而修補，兩側自下方各升起蓮莖對生蓮花，每個蓮花上都坐一女尊，右手施與願印拿寶瓶，左手施說法印並持蓮花，在主尊綠度母帽冠高度兩側，各還有一組僧人三尊像。背光的後邊刻了許多咒語，包括速勇母（myur mo dpa' pa）、除病母（rims nad sel ma）、除毒母（dug nag sel bar byed pa）、大寂靜母（zhi ba chen mo）等，皆為二十一度母成員，推測背光前方這些女尊即二十一度母；僧人三尊像或許是將度母信仰再次弘揚於西藏的阿底峽師徒。綠度母的頭冠、耳璫、瓔珞、腰帶及背光上之二十一度母均鑲嵌綠松石裝飾。

就藝術性而言，整件作品原創性十足，綠度母下袍與勾捲手臂的衣紋均處理得寫實自然。其細密貼體的衣紋與一件私人收藏的十四世紀的無量壽佛類似，此件作品也可能是十四世紀之作。（鍾子寅）

026

大黑天像

明代　永樂時期（1403－1424）
青銅鎏金，局部彩繪
高 23.5 公分
日喀則薩迦薩迦寺藏

大黑天本為印度教中的神祇，與濕婆神有著很深的淵源，後來被納入佛教，成為佛教中的守護尊。大黑天在西藏受到廣泛的尊崇和喜愛，經常被稱之為「袞波」（mGon po），即怙主、護佑者之意。大黑天的形象在藏傳寺院中非常普遍，據說祂護佑著寺院和僧團，有防止外敵入侵的神力，是護法尊中最具代表性的尊神之一，有一面二臂、一面四臂、三面六臂等形象。

這尊大黑天一面三眼兩臂，戴五骷髏寶冠，紅色的頭髮向上豎起，眼睛圓睜，獠牙露出，表情恐怖。眉毛、鬍鬚紅色，狀如燃燒的火焰，祂的腹部圓鼓，四肢短而有力。右手持鉞刀，左手持骷髏碗，踏在仰臥的屍體之上，下面為單層蓮座。大黑天身上裝飾繁複華麗，耳環、項飾、瓔珞之外，手腕和腰帶等處以蛇為裝飾，從肩部懸掛長長的人頭項圈。此像台座上鏨刻有「大明永樂年

施」數字，為明代宮廷所製。全作圓潤流暢，鎏金純厚，可見明代宮廷造像製作技巧之精良。（張雅靜）

027

吉祥天母像

明代　永樂時期（1403－1424）
青銅鎏金，局部彩繪
高 20 公分
拉薩西藏博物館藏

在佛教中，作為女尊出現的護法尊並不多，吉祥天母是其中的一位。吉祥天母在藏語中被稱為「札哈欽莫」（dGra lha chen mo，意為偉大的戰神）或者「札哈堅莫」（dGra lha'i rgyal mo，意為戰神之女王），是護佑戰爭勝利，退治敵人的尊神。因此吉祥天母不僅是護法尊，也常常作為修行主尊被供養。

吉祥天母像以一面二臂像最為常見，而這尊一面四臂的吉祥天母是一種特殊的樣式。她騎在騾背上，由長著摩羯魚面人身的侍者牽引，行走於蓮花座上由山嶽圍繞的血海中。具三目，面目猙獰，嘴裏還有一個被吞進一半的人身，頭和手臂倒垂在外。四臂中兩臂於胸前持骷髏碗和羂索，另兩臂高舉，右手持劍，左手持戟，於頭頂上方交叉。通常見到的吉祥天母像，兩腿半盤，身體朝前，頭部扭向後方，而這尊吉祥天母側坐於騾背，腰部挺直，身軀瘦而有力。披掛頸飾瓔珞等華麗裝飾物，骷髏穿成的數珠垂掛於脖頸。騾馬背上鋪墊著一張人皮，人頭與人手垂於側面。台座前鏨刻「大明永樂年施」款識，當為明代宮廷之作。

這尊造像非常工整細緻，即使在細節上也毫不含糊，台座上細長的蓮瓣也是永樂時期典型的樣式，是明代宮廷的優秀之作。（張雅靜）

028

積光佛母像

明代　永樂時期（1403－1424）
青銅鎏金，局部泥金彩繪
縱 28.5 公分
拉薩布達拉宮管理處藏

積光佛母即摩利支（Mārīcī）佛母的音譯，其本意為日月之光明，是光的神格化。摩利支本屬於天部，所以也稱摩利支天。隨著密教的發展，摩利支的地位逐漸從天部變成了菩薩。在五代的莫高窟中，經常被描繪成行走於太陽前面的天女形，此外，摩利支在藏傳佛教中又成為佛母的一種。

在印度也有摩利支造像遺存，祂常常位於七頭豬牽引的車上，以三面八臂像最多，高舉著繩索、劍、針、線等持物。據說祂所持的針與線可以封住亂說妄語之人的嘴。這種摩利支像也傳到了中國，在四川大足北山佛灣的南宋佛龕，以及杭州飛來峰的元代佛龕均有出現。

在西藏，早在吐蕃時代，摩利支就成為人們信仰的對象。現在所見的摩利支像，有一面二臂、三面六臂、三面八臂等。這尊摩利支佛母像，在一頭豬背上安置有複瓣的蓮座，上坐三面八臂的摩利支，胸前兩手持金剛杵和蓮花，三面的正中面呈寂靜相，左側面部為忿怒相，左側兩手持弓與羂索，表現了祂作為護法神的身分。蓮座臺上鏨刻「大明永樂年施」，為明代宮廷造。印度、藏區和內地的造像，大多是將作為坐騎的七頭豬用較小的形態來表現，如此例乘在一頭大豬上的例子較為少見。（張雅靜）

029

八瓣蓮花曼荼羅

明代　永樂時期（1403－1424）
青銅鎏金
開放狀態高 43 公分　閉合狀態高 57 公分
拉薩布達拉宮管理處藏

這件作品在中央蓮台上安置主尊，八瓣蓮花內側安置眷屬尊，構成立體曼荼羅。蓮瓣可自由開啓，上方有裝飾水瓶的傘蓋形扣件，閉合時狀如花蕾。

中央蓮台上的主尊一面兩臂，手持骷髏

碗和鉞刀抱擁明妃，結跏趺坐。明妃右手舉羯磨杵，表情呈溫和的寂靜像。蓮花的每個花瓣都有四層，每個花瓣外側各安置兩尊，上下排列，手中持樂器和供養物等，以舞蹈姿態站立。蓮莖的設計獨具匠心，從水中生出的蓮莖在兩側彎轉盤繞，所圍成的圓形中間有度母和金剛薩埵像。蓮莖下方左右各有一尊向著蓮莖奔跑而來的龍王，與北京故宮博物院所藏一件蓮花曼荼羅有異曲同工之妙。下方的台座上，在捲草隔成的空間裡，有各種動物做裝飾。蓮花曼荼羅尊格的面相及風格均為典型明代樣式。

這種可以開合的立體蓮花狀曼荼羅，最早發現於十二世紀印度帕拉王朝後期的作品裡，主尊以勝樂、喜金剛、金剛怖畏等守護尊居多。西藏和明清宮廷也有類似的立體蓮花曼荼羅，應是仿照印度樣式製作的。這件作品有「大明永樂年施」銘文，當為明代宮廷製作。（張雅靜）

030

八瓣蓮花勝樂金剛曼荼羅

西藏　十五世紀
銅鎏金，局部泥金彩繪
開放狀態高 17 公分　閉合狀態高 22.5 公分
拉薩布達拉宮管理處藏

曼荼羅中的諸尊都被安置於一個立體的蓮花之中，這種作品通常被稱為蓮花曼荼羅，也是立體曼荼羅的一種。在印度，也有此類蓮花曼荼羅遺存，最早為帕拉王朝作品。通常在此類作品的蓮台上安置主尊，八瓣蓮瓣內側配有眷屬尊。

這件作品正中蓮蕊上的主尊為四面十二臂的勝樂金剛，懷中抱擁明妃金剛亥母。勝樂金剛的姿態多種多樣，以四面十二臂為多，也有三面六臂、四面六臂等造型。根據儀軌，可知主尊腳踏的兩尊為「時相」（Dus mtshan）與「作畏」（'Jigs byed），以右足伸展的展右姿態站立。此像主尊各手分別持金剛杵與金剛鈴、象皮、手鼓、斧、鉞刀、三叉戟、噶章嘎杖、骷髏碗、羂索、梵天頭，與儀軌中的記載是一致的。

現存勝樂金剛曼荼羅中，主尊為四面十二臂的勝樂金剛，以勝樂六十二尊

曼荼羅最為常見。在中心大樂輪上，有雙身主尊，周圍有四女尊和四個寶瓶。大樂輪外面依次為意、語、身三輪。這件蓮花曼荼羅表現的正是勝樂金剛曼荼羅的大樂輪。主尊周圍的蓮瓣內側塑有四女尊，分別為：空行女（mKha' 'gro ma）、喇嘛女（Lāmā）、段生女（Dum skyes ma）、具色女（gZugs can ma）。四女尊均為四臂，持有鉞刀、骷髏碗、噶章嘎杖和手鼓。四尊之間有寶瓶，寶瓶上放有盛滿液體的骷髏碗。與現存其他蓮花曼荼羅相比，這件作品造形簡潔樸素，蓮瓣外側有多枚花瓣，上嵌三角形綠松石。蓮瓣閉合之後，扣上塔形的蓋子，形如含苞待放的花蕾。其蓮瓣的表現方式與明代的蓮花形曼荼羅相似，故年代可能遲至十五世紀。（張雅靜）

031

金剛薩埵菩薩擦擦

西藏　十五至十六世紀
陶彩繪
高 19.5 公分
拉薩西藏博物館藏

金剛是 vajra 的意譯，薩埵是 sattva 的音譯。sattva 的本意具有本質或心的意思，因此金剛薩埵是指具有像金剛一樣永遠不壞的菩提心。在藏傳佛教的教義中，金剛薩埵具有非常重要的地位，祂象徵著真理本身，具有佛與菩薩的雙重身分，也是人們普遍信仰和熟知的尊格之一。金剛薩埵的形象通常有兩類：一類是作為本初佛的金剛薩埵，多為抱擁明妃的雙身像；另一種是作為菩薩的金剛薩埵，這件擦擦就屬於後者。

這尊金剛薩埵像在擦擦中屬於製作精美的實例，華麗的背光前，金剛薩埵頭戴五智寶冠，大而圓的耳璫垂於肩部。頭部略低，向下俯視狀。右手於胸前持金剛杵，左手持金剛鈴放置於左膝之上，結跏趺坐於蓮花座。上半身僅有帛帶覆於兩肩，以胸飾和臂釧裝飾。下著裙，以腰帶束於腹部。白色的身體以柔和的曲線來刻畫，帛帶與下裙為紅色，色彩對比醒目，製作精良。（張雅靜）

032

大威德金剛像

西藏　十五至十六世紀
紅銅，局部鎏金彩繪
高 31 公分
拉薩羅布林卡藏

傳說有一位岩洞的修行者在即將悟道之際，偷牛的盜賊闖入岩洞，砍了他的頭，死神閻摩（Yama）藉機附了身，把牛頭安在自己頭上到處在西藏殘殺無辜。經過藏人的祈請，文殊菩薩化成與閻摩一樣的牛頭忿怒相降伏了閻摩，這尊大威德金剛即文殊菩薩所現的忿怒相。

大威德金剛梵文稱 Yamāntaka（閻曼德迦），藏文為 gShin rjes gshed，即「降伏閻摩者」之意思；梵文又稱 Vajrabhairava（威羅瓦金剛），藏文作 'Jigs-byed，為「怖畏金剛」之意。至於漢譯「大威德」，「大威」代表此尊有伏惡之勢，「大德」表示有祥善之德。在無上瑜伽部，大威德金剛屬父續本尊，與父續密集金剛、母續勝樂金剛最受尊崇。由於宗喀巴指定大威德為教派守護尊，故格魯派對此尊更是崇信。

大威德有多種傳承，此尊金銅像是最常見者。依據儀軌，其身青黑色，九面、三十四臂、十六足，右屈左展姿踩在生靈座上。九面中，主面是黑青面牛頭，代表此尊強大的威力。另七面忿怒相為青、紅、白、黑、黃諸色，最頂的是黃色微怒相的文殊面，代表其為文殊化身。三十四臂中，主臂於胸前分別持嘎巴拉碗與金剛鉞刀，其餘於兩側展開各持一物，左右最上者將象皮撐開成披風狀。其所踩的生靈座，分別是人、水牛、驢等八種動物，與鷺、梟、慈烏等八種禽鳥；在這些鳥獸底下，還有梵天（Brahmā）、帝釋天（Indra）等八尊源自印度教的神祇。

此尊大威德以顏色較深的紅銅表現其青黑色，九面、赤髮施以彩繪，頭冠、瓔珞、頭顱花鬘、所持法器、以及蓮座、背光則施以鎏金，花冠與瓔珞局部再鑲嵌綠松石，工序繁複，色彩繽紛。推測這種風格還與達賴喇嘛建於布達拉宮山腳下的雪堆白（Zhol 'dod dpal）作坊有關。（鍾子寅）

033

無我佛母像

西藏　十六世紀前半
銅鎏金，局部泥金彩繪，鑲嵌寶石、珊瑚、珍珠
高 106 公分
山南扎囊敏竹林寺藏

西藏敏竹林寺殿堂內安放有一系列與薩迦派道果法傳承密切相關的尊像，主尊爲金剛持，作爲本尊置於中央，此外是金剛無我佛母、五位印度大成就者、十四位西藏薩迦派祖師，共計二十一尊。這件作品與此次展出的毘瓦巴、劄瑪日巴、阿瓦都帝巴和札巴堅贊，即爲這一系列祖師像中的五尊。金銅像均爲等身大小，他們的排列表現了薩迦派中最爲根本的教義——道果法的傳承譜系。

「道」與「果」都是佛教中常見的兩個概念，但是薩迦派所傳承的道果法與普通上理解的道果不同，是一個獨立的法門，它主要源自《喜金剛續》。因此道果法的傳承與《喜金剛續》的傳承基本上是一致的，根據該法的傳承順序，道果法最早由金剛持傳給了金剛無我佛母，之後由金剛無我佛母傳給了大成就者毘瓦巴。

在有關喜金剛的文獻中，金剛無我佛母爲一面二臂或八面十六臂，是喜金剛明妃，常常與主尊喜金剛一起呈抱擁姿態出現。這尊金剛無我佛母一面三眼兩臂，頭戴五葉骷髏冠，雙手於胸前持鉞刀與骷髏碗，腰圍獸皮，坐於橫臥的屍體之上，左腳稍稍向前。

這些薩迦派的金銅塑像，據說是從薩迦派的扎塘寺而來。這幾尊像均是用銅片錘打成型，人物造形極其豐滿圓潤，表情生動，表現出寫實而又不失誇張的風格。（張雅靜）

034

毘瓦巴像

西藏　十六世紀前半
銅鎏金，局部泥金彩繪
高 95 公分
山南扎囊敏竹林寺藏

毘瓦巴是活躍於九世紀的印度大成就者，其傳記被收入《八十四大成就者傳》中。據說，他十二年中一直念誦金剛亥母，但是連一點成就的徵兆都沒有，他非常絕望，就在他打算放棄之時，空行母出現在他的面前，毘瓦巴按照空行的教示繼續修行，終於獲得了證悟。離開寺院之後，他捨棄僧衣，開始了瑜伽士的生活。他示現了種種神力，有一天，他向一位賣酒婦買酒喝，店主要求付賬時，他用金剛杵在桌上劃了一道線，一手指著太陽說：「當太陽通過此線，我就付賬。」他喝完了全城所有的酒，而太陽卻一直定在原位三日不動，舉國上下無不震驚。之後王侯親自替毘瓦巴付賬，毘瓦巴才使太陽西下。目前所能見到的毘瓦巴的造像中，經常可以看到他一手高舉，食指伸出指向天空，一手托象徵瑜伽士的骷髏碗，他這一典型姿勢就是從上述故事而來。毘瓦巴是薩迦派道果法實際上的創始人，由他將道果法傳給後世，在他之後有拿波巴、劄瑪日巴、阿瓦都帝巴等大師，一直傳至薩迦初祖貢嘎寧波（Kun dga' snying po，1092－1158），之後薩迦派一直延續這一教法。

這尊毘瓦巴像頭頂結高髮髻，雙手於胸前結說法印，腰圍獸皮裙。髮髻上飾有花朵，佩戴耳環、腕釧、臂釧、足釧，雙重瓔珞交叉於胸前，頸上垂掛花環。他雙眼圓睜，口唇微張，表情生動，呼之欲出。蓮花座上鋪有獸皮，象徵在家修行的密教行者。（張雅靜）

035

劄瑪日巴像

西藏　十六世紀前半
銅鎏金，局部泥金彩繪
高 105 公分
山南扎囊敏竹林寺藏

作品中的人物左手置於胸前，手指輕輕彎曲，右手高舉，手中的持物已失，原應爲法鼓，劄瑪日巴的原意就是「持法鼓的人」。據說，他在敲擊法鼓時能夠同時出現二十四種靈異之處和三十二聖地。

繼道果法的創始人毘瓦巴之後，經過那波巴的傳承，之後是印度大成就者劄瑪日巴繼承其衣鉢。在薩迦派的祖師圖中，他經常右手高舉持法鼓，左手持骷髏碗，坐在鋪有鹿皮的蓮花座上。被稱爲薩迦派樣式的祖師圖通常採用祖師與弟子相向而坐的構圖，劄瑪日巴常與阿瓦都帝巴相對而坐，一同被描繪出來。劄瑪日巴身上的裝飾與毘瓦巴有相似之處，他頭髮高挽，頂上有摩尼寶珠裝飾。額前垂下以珠鏈作成的裝飾物。雙眉略皺，雙眼圓睜，嘴角上彎，呈現出忿怒、驚奇等多種情感交錯的奇異表情。兩耳旁飄拂的帛帶對稱地向上翻捲。身上佩戴著瓔珞、腕釧、臂釧等，瓔珞於胸前法輪狀飾物中交叉成X形。從肩部披掛而下的帶狀物是冥想時固定腳的帶子，同樣用薄銅片製成，上面鏨刻有精緻的編織物紋樣。（張雅靜）

036

阿瓦都帝巴像

西藏　十六世紀前半
銅鎏金，局部泥金彩繪，鑲嵌綠松石
高 98 公分
山南扎囊敏竹林寺藏

這尊阿瓦都帝巴金銅像表現了一位在家修行的印度大成就者，他頭部偏向一側，稍稍向下俯視，神情專注，目光凝視，眼神炯炯，加上稍微向左傾斜的身體和張開的手指，表現出一種緊張感和巨大的力量。阿瓦都帝巴的長髮挽起複雜的髮髻，正前方的頭髮上鑲有一顆綠松石。人物面部的描繪十分精細，除

了五官在塑造上生動細膩之外，眉毛與鬍鬚用細筆一根根描繪出來，立體感極強。阿瓦都帝巴雖佩戴有腕釧、臂釧、足釧，但除下裙之外沒有任何衣物，裝飾簡素。從肩部披掛而下用於冥想修行的帶狀物，坐於鋪有獸皮的蓮花座。

據說阿瓦都帝巴出身於王族，他放棄了王位而選擇了修行生活，阿瓦都帝巴原意為「不著兩邊者」或「具中脈者」，在道果法的繼承順序中，由阿瓦都帝巴傳給了嘎雅達拉，由他傳給西藏的卓彌大譯師，從此開始了在西藏的歷代傳承。嘎雅達拉也曾幾度入藏，與西藏的譯師們一起譯出了《喜金剛續》、《秘密集會續》、《時輪續》等主要的密教經典。（張雅靜）

037

札巴堅贊像

西藏　十六世紀前半
銅鎏金，局部泥金彩繪
高 99 公分
山南扎囊敏竹林寺藏

敏竹林寺的這一組道果法傳承祖師像共計二十一尊中，從金剛無我母到嘎雅達拉（Gayadhara）的印度大成就者，坐於單層蓮花的台座上，而藏地的薩迦派祖師坐於仰覆蓮台之上。

札巴堅贊是「薩迦五祖」之一，薩迦派源於西藏薩迦地方的豪族昆氏，通過叔侄傳承延續法脈。在道果法系譜中，札巴堅贊之後，是其侄、有「薩迦班智達」之稱的貢嘎堅贊，其後又傳給了八思巴（Chos rgyal 'phags pa，1235－1280）。八思巴被元代統治者封為帝師，開創了薩迦派統治的全盛期。薩迦派的祖師中，從貢嘎寧波到八思巴之間的五位被尊稱為「薩迦五祖」。其中，貢嘎寧波、索南孜莫（bSod nams rtse mo，1142－1182）、札巴堅贊（Grags pa rgyal mtshan，1147－1216）均未正式出家，因著白衣而被稱為「白衣三祖」，薩迦班智達與八思巴為正式出家的僧人，因著紅衣而被稱為「紅衣二祖」。

這尊札巴堅贊像儘管身著僧衣，但仍然是帶髮在家者的形象。表情凝重，和藹慈祥，面貌寫實生動。札巴堅贊身著藏式大衣，肩部、腰帶和下裙上都刻有繁

複華麗的花卉裝飾，衣襟與袖口刻畫以連續的金剛杵作為裝飾。他右手施無畏印，坐於裝飾精緻的仰覆蓮台，蓮瓣寬厚飽滿。人物細緻入微的刻畫到衣飾與台座的精緻製作，都表現了人們對札巴堅贊無盡的尊敬與愛戴。（張雅靜）

038

閻摩像

明代　十六世紀
青銅鎏金，局部泥金彩繪
高 28.5 公分
拉薩布達拉宮管理處藏

閻摩是起源於印度的神祇，是梵文Yama的音譯。在《梨俱吠陀》中，閻摩是世界上第一位死者，主掌天上的樂土。然而，在後來的其他經典中，祂又被描述成冥界的王者，著紅衣，持武器，騎乘於水牛背上。冥界也被地獄化，閻摩成為正義的化身，負責裁決人死後的去處，給善人以善報，給惡人以懲罰。閻摩被納入佛教體系之後，成為佛教的守護神，或者是作為冥界的審判者。

在藏傳佛教中，閻摩也是重要的守護尊和護法尊。閻摩在藏語中被譯為gShin rje，意思是「死主」，而大威德為gShin rje gshed，意為「閻摩的敵人」或「征服閻摩的人」，這兩尊經常被混同。事實上，所謂閻摩敵或稱閻摩德迦，或者大威德，都是從閻摩引申而來的尊格。從語義上來看，雖說是比閻摩還要威猛的神祇，但是取代閻摩而成為地獄主的這樣一位神，本質和閻摩並無差異，事實上只是閻摩的另一種說法。

這尊閻摩像與儀軌中所說特徵完全符合，水牛面，面部三眼，頭上有藍色的牛角，戴骷髏冠，頭髮呈火焰般上揚，塗以桔紅色。一面二臂，高舉的右手持噶章嘎杖，左手施期剋印並持有羂索。閻摩身材矮壯，腹部鼓起，四肢渾圓。身上佩戴有華麗的瓔珞和腰飾，以展左的姿勢踏於蓮花座上的水牛背。閻摩身上繁複滿布的裝飾，以及蓮台上寬厚肥大的蓮瓣，都顯示出明代造像的特徵。（張雅靜）

039

密勒日巴像

西藏　十七世紀
青銅，局部泥金彩繪
高 16.5 公分
拉薩布達拉宮管理處藏

噶舉派大師是密勒日巴（Mi la ras pa，1040－1123），西藏著名的遊唱詩人。七歲時父親去世，家產被伯父所奪，因而苦學咒術報仇。後改邪歸正皈依佛法，拜大譯師瑪爾巴（Mar pa，1012－1097）為師，獲得極大的成就。密勒日巴一生或在山岩間苦行，或遍遊西藏各地以詩歌形式傳法，其中一位弟子達波拉傑（Dwags po lha rje，1079－1153）後建崗波寺傳承教法，支脈繁衍，遂有「噶舉派」。瑪爾巴與密勒日巴被認為是此派的傳承祖師。密勒日巴骨瘦如柴，衣不蔽體，卻安貧樂道的形象，也經由弟子們的傳頌，深深烙印在藏民心中。

此尊密勒日巴張嘴，隨性地坐在虎皮上，右手舉起置於耳際，這個典型形象，表示其瑜伽士的身分。深色的青銅材質，乾瘦的表皮下透出嶙峋瘦骨，藝術家精準地掌握軟（皮色）和硬（骨骼）兩種質感間的平衡。蔽體的腰布褶紋流暢自然，布緣鑿刻帶狀裝飾圖案，虎皮簡潔，整尊沒有任何多餘的語彙，卻在寫實與精神層面完整表現，可說是西藏最精采的祖師像作品之一。（鍾子寅）

040

蓮花生像

西藏　十七至十八世紀
石
縱 67 公分　橫 44 公分
拉薩西藏博物館藏

蓮花生（Padmasambhava，活動於西元八世紀）是藏傳佛教各教派共同推崇的祖師，其有大量伏藏《蓮花生傳記》流傳，充滿傳奇色彩，但史書記載非常少。根據傳記，蓮花生來自鄔仗那（Udyāna），據考在今巴基斯坦斯瓦特（Swāt）河谷一帶，為湖中蓮花托生而出，由當地國王帶回撫養，故名「蓮

花生」，後剃度出家，成爲密法大師。之後，應吐蕃贊普墀松德贊邀請，入藏將各地妖魔收爲佛教護法，建立了西藏第一座寺院——桑耶寺，剃度第一批僧人，使佛法開始在西藏生根。由於對佛教在西藏發展的功績，藏人暱稱爲「古汝仁波切」（Gu ru ren po che），「古汝」即藏文「上師」的意思，也就是親切地以「上師」作爲蓮花生的代名詞。在這件淺浮雕的作品中，蓮花生結跏趺坐，右手於胸前結期剋印，持金剛杵（代表皈依金剛乘），左手於腹前托盛有智慧甘露的嘎巴拉碗，其左肩還倚靠了一支髑髏杖，杖上飾有象徵貪、嗔、痴的三顆頭顱。他穿了內、外密衣三件與僧袍，頭戴其特有的蓮師帽，帽頂半截金剛杵代表空性，帽前日月代表樂明不二。蓮花生坐在一座三層宮殿內，左右兩位女性各托著嘎巴拉，面向著他，分別是尼泊爾曼達拉娃（Mandarava）與西藏益喜措嘉（Ye shes mtsho rgyal），兩位均是蓮花生的明妃。蓮花生座前，五位舞蹈的小人物爲金剛女；在宮殿圍牆的左中右三個門上，則是三位天王（第四位在宮殿後未刻出）。蓮花生頭頂的建築物中，第一層爲四臂觀音，第二層爲阿彌陀佛，垂直三者表現法（阿彌陀）、報（四臂觀音）、化（蓮花生）三身。這樣的主題俗稱爲「鄔堅淨土」，即「蓮師淨土」，又稱爲「銅色山」、「赤銅州」，是以蓮花生化身虹光身後中所在的精神世界作爲淨土的修行法門。（鍾子寅）

041

阿底峽像

西藏　十七至十八世紀
紅銅，局部泥金彩繪
高 20 公分
拉薩羅布林卡藏

一位頭戴尖帽的僧人，雙手結轉法輪印，結跏趺坐於蓮花座上。其左側有一圓鼓，上方飾寶石流蘇的瑜伽袋，右側支柱上有一佛塔。蓮座下有一台，背後佛龕的樑上兩端及頂端飾有寶珠。

僧人所戴的尖帽，稱爲「班智達帽」，表示戴帽僧人爲精通五明的大學者。此帽與瑜伽袋、佛塔同爲辨識阿底峽

（Atīśa，982－1054）的重要圖像特徵。阿底峽出生於東印度，父親爲當地國王。二十九歲正式出家，遍學顯密經典，後成爲著名的那爛陀寺與超岩寺的座主。1042年，受藏西古格（Gu ge）國王絳曲沃（Byang chub 'od）招請，入古格王國所在的阿里地區弘法。1045年，受仲敦巴（'Brom stom pa，1005－1064）迎請，再往藏中地區傳法。1054年，於拉薩西南之聶塘（mNyes thang）圓寂。由於絳曲沃的請求，阿底峽撰寫了《菩提道燈論》，統合小乘、大乘顯教、金剛乘密教，並提出「三士道」作爲修法過程的指南。

阿底峽入藏，標示著佛教在西藏的再度弘揚，他與蓮花生、宗喀巴倍受藏人尊崇。藏人尊稱他爲「覺臥仁波切」（Jo bo rin po che），意思是「佛陀上師」。本尊背龕整體造形簡潔，邊緣點綴連續而流暢的捲蓮紋，達到一種對立的平衡。其兩側柱頂各一S造形物，形似簡化的鳳鳥又與整體的捲蓮紋統一，更是充滿巧思，這種風格甚為罕見。然阿底峽盤屈雙腿間的衣褶線條規整及相對地抽象化，銅質、蓮座近似俄羅斯冬宮博物館（The State Hermitage Museum）所藏一件十八世紀的月稱金銅像。其二階台座的支腳及整體背龕切割比例，也與北京故宮所藏釋迦牟尼佛之背光與雙身四臂觀音相仿，推測本件爲十七至十八世紀之作。（鍾子寅）

042

一世達賴喇嘛像

清代　十七至十八世紀
木，局部泥金彩繪
高 40.5 公分
拉薩布達拉宮管理處藏

頭戴桃形尖帽，一僧人結跏趺坐於蓮花座上，其雙手結轉法輪印並持蓮花，蓮花盛開於其右肩旁。蓮花基座的背後，繕寫了禮敬文：「頂禮了知諸法賢者根敦朱」（chos kun thing mkhyen pa dGe dun grub la na mo），可知這尊爲後來被稱爲「一世達賴」的根敦珠巴（dGe 'dun grub pa，1391－1474）。

根敦珠巴出生於後藏薩迦寺附近的牧民家庭，童年在那塘寺長大，十五歲出家

受沙彌戒，二十五歲拜宗喀巴爲師，在宗喀巴圓寂之後，又陸續隨從宗喀巴兩大弟子賈曹杰（rGyal tshab rje，1364－1432）、克珠杰（mKhas grub rje，1385－1438，後來被追認爲一世班禪）學習顯密經論。1447年在桑珠孜（今日喀則）地方貴族支持下，於當地建扎什倫布寺，扎什倫布寺在他二十餘年的主持下，成爲格魯派在後藏地區最大的寺院。

「達賴－喇嘛」（Dalai lha ma）爲一蒙藏語合體的稱謂，意思是「（智慧）像大海般的－上師」。1578年，統治青海與西北地區的蒙古土默特部俺答汗（Altan Khan，1507－1582）邀請索南嘉措（bSod names rgya mtsho，1543－1588）至青海湖畔仰華寺弘法時贈與他的尊稱。索南嘉措當時爲格魯派領袖，任哲蚌、色拉寺兩大寺院住持，此後其轉世系統遂有「達賴喇嘛」稱號，因此又分別追認索南嘉措的前兩個轉世爲一世達賴喇嘛（根敦珠巴）與二世達賴喇嘛（根敦嘉措）。（鍾子寅）

043

十一面千手千眼觀音菩薩像

西藏　十七至十八世紀
銅鎏金，局部泥金彩繪，鑲嵌綠松石
高 77 公分
拉薩羅布林卡藏

西藏有兩種十一面觀音像的系統，據《王統明示鏡》稱，松贊干布曾令佛師修造十一面觀音像，安置在大昭寺內，其圖像特徵在《王統明示鏡》中有詳細記錄。這尊像本來並非千手，但後來又被附加上了諸多手臂，與此類似的十一面觀音像被稱爲「松贊干布派」。

藏傳佛教後弘期，另一種十一面觀音圖像傳入藏區。由於這種十一面觀音儀軌的作者是拉克西彌（Laksmī），因此這種十一面觀音像叫做「拉克西彌派」。兩種圖像的區別主要是在幾隻手臂持物的差異。「松贊干布派」十一面觀音兩側呈扇形的千手持有種種持物，而「拉克西彌派」的十一面觀音兩側的千手則以與願印爲主，幾乎沒有持物。寧瑪派的圖像多傳承「松贊干布派」的十一面觀音圖像，而其他各派則以「拉克西彌

派」十一面觀音圖像爲主。

現在我們見到的多數西藏十一面觀音都是「拉克西彌派」，這件作品也不例外。三面三層觀音面之上爲忿怒面，最上爲如來寂靜相，共十一面。八主臂持寶珠、弓、箭等，其他九百九十二臂略小，排列於身體後側左右，張開如光背。菩薩耳飾、頸飾、胸飾、腕釧、臂釧、足釧等均以綠松石鑲嵌，絢麗奪目，金碧輝煌。菩薩所具有的千手千眼，表示祂將救度一切衆生，象徵著觀音的慈悲與力量。（張雅靜）

044

十一面觀音菩薩像

清代　十七至十八世紀
銅鎏金，局部泥金彩繪
高 137 公分
承德市外八廟管理處藏

多面多臂的觀音，是觀音菩薩爲了救度衆生化現而成，其中的十一面觀音是佛教文化圈中最受歡迎的尊格之一。在印度，發現有後笈多時期（六世紀下半葉至八世紀上半葉）的十一面觀音像遺存。在中國的北周時期，《佛說十一面觀世音神咒經》就已經被譯成漢文。在多面多臂的變化觀音中，十一面觀音的出現是比較早的，但是觀音千手的姿態卻不是從一開始就有的。在印度，十一面觀音手臂的數目沒有發現超過十二臂的。在藏區、漢地和日本，被稱爲千手的觀音，實際上由主要的八臂和稍小的三十四臂各持法器和持物，其他側面的手臂僅刻出掌中一眼，在三十四臂的後面排列成多層，也有不少四十二臂的觀音。在藏區，最常見的是十一面八臂觀音。

這件觀音像有四十二臂，主要的八臂爲中央雙手合掌：右二手掌上有眼，施與願印，左二手持水瓶；右和左三手中指與無名指彎曲，作手印；右四手持寶珠，左四手持蓮花。其他三十四手持不同持物，較細，呈圓形分佈於身體後部。主面左右各有一面，爲三面，其上兩層以相同佈局各安置三面，這九面之上，爲一忿怒面，三眼，最上方是如來寂靜面，共十一面。

這尊菩薩像與台座分鑄，赭色的銅質光

潔美麗，菩薩面部以金色莊嚴。高台座分爲兩層，下方是山形須彌座，正面中央有羯磨杵，兩側的獅子做出托舉台座的姿勢，須彌座上面承舉鼓形仰覆蓮花座。（張雅靜）

045

十一面觀音菩薩造像量度圖

西藏　十八至十九世紀
棉布白描
縱 59.5 公分　橫 43.5 公分
拉薩西藏博物館藏

西藏繪畫有多種畫派，而十六世紀的畫家勉拉頓珠（sMan bla don grub）則影響了所有畫派。他開創的畫派被稱之爲「勉塘畫派」，至今仍在流傳。勉拉頓珠的最大功績是在確立了繪畫理論，他編寫了繪畫和雕塑理論專著《造像量度如意寶》，流傳後世。這部專著一直被後人奉爲藏族繪畫藝術的經典著作，書中每尊神祇的身體比例都被標準化，便於畫師們按照統一的規範和要求合作繪製。這實際上也是當時的時代要求。由於五世達賴喇嘛時期進行了大量建築和改建工作，各種寺院和宮殿的壁面都需要重新繪製，在這種大規模的繪製工程中，統一的比例和風格無疑是合作繪畫的基礎。

這幅十一面觀音造像量度圖繼承了勉拉頓珠確立的傳統，圖上用各種線條把造像尺度和比例進行了規範，畫師們可以根據實際需要等比例縮放，大量工匠也可以同時參與一件作品的描繪。這種量度圖便於畫師掌握，也易於統一繪畫風格。（張雅靜）

046

文殊菩薩像

西藏　十七至十八世紀
黃銅，局部泥金彩繪
高 27.5 公分
拉薩西藏博物館藏

文殊菩薩（梵文Mañjuśrī，意譯爲「美妙德行」）是智慧化身的菩薩，在漢傳佛教中，其與普賢隨侍釋迦牟尼佛兩

側，爲「釋迦三尊」；兩者若在華嚴法界教主毘盧遮那佛兩側，則稱「華嚴三聖」。藏傳佛教認爲文殊出自毘盧遮那，兩者在五方佛系統中屬於中央佛部，白色身。傳說文殊又住於東方金色世界，故亦有金色、或如旭日東昇的橘紅色等身色。其形象有一面二臂、一面四臂、三面六臂、四面八臂等多種，持物以劍與經書爲主，智慧寶劍象徵斬除一切無明愚昧，經書爲《般若波羅蜜多經》，象徵菩薩的智慧浩瀚如經典。在藏傳佛教，文殊（智慧）與觀音（慈悲）最受尊崇，兩者又與金剛手（伏惡）合稱「三依怙」。

此尊文殊一面二臂，右手上揚揮舞著智慧寶劍，左手當胸持經並輕拈青蓮，花朵綻放於肩處，這是最常見的文殊形象之一。隨著上揚的手臂，文殊扭動腰部形成動感，結跏趺坐於仰覆雙層蓮座上，其基底多層，上緣飾以連珠紋。

此尊近方形的台座樣式、較爲平貼的蓮瓣以及文殊舞動姿態，都是對帕拉造像的模仿。西藏在十三至十四世紀追摹帕拉造像的遺存頗多，如布達拉宮所藏金剛薩埵、北京故宮所藏青不動金剛等。比較這些十三至十四世紀西藏帕拉風格之作品，本件銅質暗沉、蓮瓣、瓔珞、臂釧、飄帶、盤腿間之衣褶都修飾得相當規整，裙袍上花卉紋樣鑲嵌並以細線填滿，這些則是十七至十八世紀西藏與北京宮廷復古風尚的作品特徵。（鍾子寅）

047

白度母像

內蒙古　十七至十八世紀
紅銅鎏金，局部彩繪
高 30 公分
承德市外八廟管理處藏

白度母與綠度母爲度母信仰中最受歡迎的兩尊，藏人相傳藏王松贊干布之妻唐文成公主是白度母的化身。在作爲事續本尊（yi dam）法時，白度母與無量壽佛、如來頂髻尊勝佛母並稱「長壽三尊」，此時白度母屬佛部，主修身，無量壽佛屬蓮花部，主修語，如來頂髻屬金剛部，主修意。修持白度母密法，能延壽消災。

此尊爲白度母典型形象，菩薩裝，結跏趺坐於蓮華座上，右手下垂施與願印，左手於胸前結安慰印，雙手持白蓮，分別在其雙肩處綻放，此乃表明此尊爲蓮花手觀音的化現。白度母還有個重要特徵，除雙眼之外，在眉間、掌心、足底各有一智慧眼，共七眼，故又名「七眼度母」。額上一目觀十方無量佛土，其餘六目觀六道眾生，象徵度母能洞察世間一切眾生苦難。從銅質、面相以及略顯僵硬的線條，推測此尊爲十七至十八世紀內蒙古地區的作品。（鍾子寅）

048

紅財神像

內蒙古或西藏　十七至十八世紀
紅銅鎏金，局部泥金彩繪
高 16 公分
承德市外八廟管理處藏

佛教教義要求信徒去除貪慾，但佛法傳播以及個人修行的漫長路上都需要足夠的支持，因此佛教講求物質與非物質的資糧，印度許多具有豐饒意味的民間神祇，如俱毗羅（Kubera）、源自河神的財續母（Vasudhāra）與妙音天（Sarasvatī）等，都成了佛教護法。值得注意的是，他們的梵、藏名並沒有「財」之意味，「財神」是個籠統的稱法。

藏傳佛教顯密兼容，四續並存，財神屬性的護法、本尊眾多，其中一類爲布祿金剛（Jambhala，或譯爲「藏跋拉」），有多種傳承，後因五方佛系統發展而被整合成白、黑、黃、紅、綠一組五尊，俗稱「五路財神」，身材矮胖，手持吐著寶珠的鼬鼠是其共同特徵。

此三面六臂的忿怒尊不常見，爲寧瑪派「伏藏」所傳承的一種紅財神。此伏藏十一世紀時由著名伏藏師扎巴翁協（Grwa pa mngon shes，1012－1090）在桑耶寺掘出，由於法源殊勝，寧瑪派視爲珍寶不外傳他派，認爲此修法能集諸財神的功德力於一身。依照寧瑪派德達林巴（gTer bdag gling pa，1646－1714）《願望寶瓶》（'dod 'jo bum bzang）儀軌，其三面六臂四足，正面紅色表情介於笑怒間，左面藍色，右面白色。主臂手持摩尼寶珠及嘎巴拉碗，第二對手分別持鐵鉤（此件已殘損）與羂索，最下一對雙手各持一鼬鼠吐著寶珠。曲右腿伸左腿成展立姿，站在兩個男女財主上。身上飾有八條蛇、寶珠、花環及飛舞的飄帶，完全符合上述儀軌的描述。其捲髮衝天，施以紅色顏料，臉部泥金大多脫落。（鍾子寅）

049

空行母像

西藏　十七至十八世紀
銅鎏金，局部泥金彩繪，鑲嵌綠松石、珊瑚、骨
高 33.5 公分
拉薩羅布林卡藏

空行母的內涵較爲廣泛，密乘中的女性護法，雙身佛中的女尊，都可以稱爲空行母。在西藏一些大師傳記中，也常常可以看到受空行母開示的段落，或者提到某些聖地的女性爲空行母的記載，這裡的空行母其實是對女性密乘修習者的尊稱。

造像中最爲常見的空行母形象，一種是呈舞蹈姿態，一手持鉞刀，一手托骷髏碗於胸前。還有一種正如這尊造像，左腿彎曲，右腿展開的姿勢站立，頭與胸呈扭轉的動勢，左手持盛滿血的骷髏碗置於面前，右手持鉞刀下垂。這種空行母像也叫「那若空行母」，那若即智慧之義。

這尊空行母從形體到色彩，製作都非常考究。一面三眼，兩臂兩足。面部塗金，眉眼與口都用彩色描繪。寶冠上裝飾有五骷髏，兩旁的帛帶盤捲飄舞。脖頸上佩戴有骷髏頭串成的項圈，垂掛至膝前。左臂上懸掛著綠松石裝飾的鈴鐺，左手於面部前方持骷髏碗，噶章嘎杖靠在左面肩部，頂部以金剛杵、人頭、骷髏、寶瓶和羯磨杵裝飾。空行母頸部和腰部滿布著瓔珞形裝飾物，並以綠松石鑲嵌。垂下的部分呈現向一側稍稍飄揚的動勢，既顯示了珠鏈的柔軟，又襯托了人物的動感，是西藏造像中難得的精品。（張雅靜）

050

蓮花生擦擦印模

西藏　十八世紀
銅、鐵、木
高 14.3 公分
拉薩西藏博物館藏

擦擦是以銅、鐵、陶、木頭等材質做成模子，再用來翻印泥土而製成的小像。這種製造方式在古印度即很流行，義淨《大唐西域求法高僧傳》載：「三摩咀吒國國王……每於日日造拓模泥像十萬軀。」《南海寄歸內法傳》卷四云：「西方法俗，莫不以此爲業。」西域、中原地區都可發現，敦煌卷子中稱「脫佛」、「脫塔」，唐代長安寺院遺址出土者則自銘爲「善業泥」。在西藏，除了泥土外，有些還會摻雜高僧骨灰，更特殊的還有摻入珠寶粉末等。由於可以大量製作，擦擦用途廣泛，或封存佛塔中，或「裝藏」於塑像內，或裝入小龕（即「嘎烏（ga'u）」）隨身攜帶，或貼在寺院牆壁裝飾。

此件爲蓮花生擦擦印模，大師結跏趺坐於蓮花座上，頭戴蓮師帽，手持金剛杵與嘎巴拉碗，肩倚著三叉戟，都是其標準圖像特徵。其周圍圍繞了十一尊，正上方爲阿彌陀佛，底下兩側爲曼達拉娃（Mandarava）與益喜措嘉（Ye shes mtsho rgyal）二明妃；其餘八尊，爲所謂的「蓮花八變」。從傳記角度而言，以八個化身代表蓮花生一生重要事蹟。從觀修角度而言，他們也是八種不同的本尊法。此八尊爲海生金剛（mTsho skyes rdo rje）、蓮花王（Padma rgyal po）、釋迦獅子（Sakya seng ge）、愛慧上師（Blo ldan mchog sred）、獅子吼蓮師（Seng ge sgra sgrogs）、日光（Nyi ma 'od zer）、蓮花生與蓮師忿怒金剛（rDo rje gro lod）。（鍾子寅）

051

八大藥師佛像

西藏　十八世紀
銅鎏金，局部泥金彩繪，鑲嵌綠松石、寶石、珍珠
高 38.5 公分
拉薩羅布林卡藏

藥師佛能夠解救眾生於病痛、苦難，在大乘佛教和密教中都倍受尊敬。在西藏藥師佛信仰極爲盛行，單尊藥師佛、藥師佛曼荼羅等以藥師佛爲主題的題材，在繪畫、雕塑等各種佛教藝術形式中都能見到。《俄爾寺曼荼羅集》中，也收錄有五十一尊藥師佛曼荼羅。

這八尊藥師佛的台座均由須彌座和蓮台組成，須彌座上鑲嵌著各種寶石。每尊皆著偏袒右肩的袈裟，身光與頭光由花朵和枝蔓纏繞而成，優美華麗。其中一尊藥師佛左手於膝上托藥鉢，應爲藥師琉璃光如來，與其他六尊藥師佛，即善名稱吉祥王如來、寶月智嚴光音自在王如來、金色寶光妙行成就如來、無憂最勝吉祥如來、法雷音如來、法海勝慧遊戲神通如來組成藥師七佛，剩餘一尊應爲釋迦牟尼。由於藥師七佛與釋迦牟尼常組合成藥師佛曼荼羅，故這一組銅像原來很可能是一組立體曼荼羅。（張雅靜）

052

喜金剛雙身像

西藏　十八世紀
銅鎏金，鑲嵌綠松石
高 28 公分
承德市外八廟管理處藏

喜金剛是母續經典《喜金剛續》中所說的主尊，由梵文Hevajra翻譯而來。Hevajra可以理解爲He與vajra的組合，He是呼喚時發出的聲音，也被解釋爲歡喜之音，vajra譯爲金剛，因此喜金剛也被稱爲呼金剛。喜金剛續、或稱喜金剛怛特羅，事實上並不只是一部文獻，而是眾多與喜金剛相關文獻的總稱。今天我們通常所說的《喜金剛根本續》是喜金剛續中最爲基本的一部。這部經典還被譯成漢語，稱《佛說大悲空智金剛大教王儀軌經》，是漢譯《大藏經》中爲數甚少的後期密教經典之一。喜金剛

有多種圖像，有一面二臂、一面四臂、三面六臂、八面十六臂等多種，這件作品就是以八面十六臂的姿態出現的，主尊的明妃金剛無我佛母，一手持鉞刀，一手持骷髏碗，抱擁主尊。

喜金剛的十六臂持十六個骷髏碗，每個碗中各盛一物，右面第一手骷髏碗中爲白色大象，左面第一手骷髏碗中爲黃色地神，此二手抱擁佛母。右面第二骷髏碗中爲藍馬，第三爲白額驢，第四爲黃牛，第五爲灰白色駱駝，第六爲紅色的人，第七爲藍色獅子，第八爲白額貓。左手第二骷髏碗中爲白色水神，第三爲紅色火神，第四爲綠色風神，第五爲白色月神，第六爲紅色日神，第七爲藍色閻摩，第八爲黃色財神。這尊像鎏金，沒有施彩，但是從持物可以看出是忠實於佛教儀軌來製作的。（張雅靜）

053

大威德金剛雙身像

清代　十八世紀
紅銅鎏金，局部彩繪
高 133 公分
承德市外八廟管理處藏

此尊尺寸高大的大威德金剛爲雙身像，九面、三十四臂、十六足，展立於生靈座上。其明妃與主尊擁抱，右腳展立，左腳勾住主尊腰部。

大威德的牛頭主面兩眼圓瞪，張開大嘴露出獠牙，兩支牛角勁挺有力，其餘忿怒面亦表現極爲傳神。最頂的文殊像呈寂忿相，紅色怒髮如火燄燃起。其呈扇形排列的三十四臂手指刻畫得極有彈性，展立的十六足雖略顯僵直，但整體氣勢十足。這種大型尺寸的金銅像必定是分鑄而成，比較可惜的是主尊忿怒相的骷髏冠，頂上文殊與明妃的寶冠，以及雙尊手中所有持物均已佚失。（鍾子寅）

054

綠度母像

西藏　十八世紀
銅鎏金，局部泥金彩繪，鑲嵌綠松石、寶石
高 75 公分
拉薩羅布林卡藏

此尊綠度母以微微地三折姿立在一仰覆蓮瓣之圓形蓮座上，右手下垂施與願印，左手舉於胸前施說法印，從虎口勾住一枝蓮花，順著下臂攀爬，於肩膀處綻放。綠度母著典型菩薩裝，頭戴寶冠，身披天衣、多重項鍊、臂釧、腕鍊。下身著長裙垂至踝處，腰繫網狀珍珠串並鑲嵌寶石，薄裙細刻小捲草紋，其下雙腿輪廓清晰可見。在蓮座左右，還各插上一株蓮花，呈大渦捲狀，其間盛開蓮座安坐了不動明王、空行母等。立姿綠度母與蓮花手觀音極爲相似，因女性胸部特徵而將此尊定爲綠度母。

此件作品在過去一直披著華麗織品，供奉於羅布林卡的佛殿中，保存狀況非常良好。其鎏金色澤飽滿，拋光明亮，鑲嵌與多處細節均修飾仔細。渦捲的蓮花向上攀升充滿生機，左右兩肩處的蓮花搖曳向中央主尊，使觀眾的視點集中在綠度母慈悲的容顏上。無論是從鑄造技術或是藝術表現來看，此件都是十八世紀藏中金銅佛的極精之作。（鍾子寅）

055

大白傘蓋佛母像

西藏　十八世紀
銀鎏金，局部泥金彩繪，鑲嵌綠松石
高 57 公分
拉薩羅布林卡藏

大白傘蓋佛母是將護佑國土並使人民免受種種災厄的《佛頂大白傘蓋陀羅尼經》佛格化而形成的，祂的信仰在西藏廣泛流傳。由於陀羅尼一詞的梵文爲女性名詞，因此作爲陀羅尼化身的白傘蓋佛母也作女相。白傘蓋佛母圖像多樣，有一面兩臂、三面六臂、三面八臂、或是千面千手千足的姿態。

這尊佛母像爲千面千手千足，女神右手持法輪，左手持帶有長柄的傘蓋。三面中左右兩面爲寂靜相，正面皺眉瞋目張

口，爲忿怒相。佛母頭上戴有寶冠，寶冠上面有無數面，一層一層重疊，形似上小下大的尖帽。千手中的主臂兩手按照正常的比例鑄造，其他手臂細小，以圖案化的方式排列於身體兩側。兩腿分開站立，前後排列多層，來表現其千足的形象，腳下踏著的魔衆也分爲多層。這種不同尋常的圖像，是爲了強調大白傘蓋佛母的威力。祂經常被安置於寺院入口處或是作爲個人的守護尊，起著驅魔的作用，因此在藏區和藏外都被廣泛信仰。在敦煌莫高窟和內蒙古的呼和浩特，均發現大量的此像根本經典——《佛頂大白傘蓋陀羅尼經》的藏文寫本。在元代，皇室接受八思巴的建議，在寶座的後面豎起白色傘蓋，並且定期舉行與白傘蓋佛母有關的法事。（張雅靜）

056

宗喀巴像

西藏　十八至十九世紀
紅銅鎏金，局部泥金彩繪
高 40.5 公分
拉薩羅布林卡藏

宗喀巴（Tsong kha pa，1357－1419），青海宗喀地方（今湟中縣）人。七歲出家，十九歲赴西藏留學，以阿底峽所傳印度論師龍樹（Nāgārjuna）大乘佛教中觀派「緣起性空」思想爲宗，綜合各派顯密教法，形成自己的思想體系，先後著《菩提道次第論》及《密宗道次第論》，分別闡述顯教思想體系與密教修習方法。成名後，僧俗大衆尊稱其爲「宗喀巴」，意思是「來自宗喀的大師」。1409年，在當時藏中政治勢力最大的帕竹政權第五任第悉札巴堅贊（1374－1432）贊助下，於拉薩舉行正月祈願大法會，會後其在拉薩東方建甘丹寺爲根本道場，是爲格魯派。由於宗喀巴對西藏佛教體系的總整理、弘揚，使其廣受藏族尊崇，視其爲文殊菩薩之化身，佛陀第二，藏人又稱其爲「杰・仁波切」（rJe rin po che），意思是「至尊上師」。

鑒於當時西藏佛教戒律鬆散，宗喀巴銳意改革，約從1388年開始，改戴黃色桃形僧帽，表示繼承克什米爾班智達釋迦室利（Śākyasribhadra，1145－1244）所傳印度部派佛教說一切有部戒律之決心。黃帽後來遂成爲格魯派之標誌，格魯派因而有「黃教」之稱。

此尊結跏趺坐於蓮花座上，雙手結轉法輪印各持一株蓮花，蓮花於兩肩處盛開，左肩蓮花上置有經書，右方已殘，原應爲寶劍。經書與劍爲文殊菩薩之象徵物，宗喀巴以執此二者爲特徵，正是表明其爲文殊菩薩之化身。不同於失蠟法製作的銅佛像，此尊以錘鍱技法製成，臉上塗以泥金並彩繪五官，再配上織錦桃形尖帽。（鍾子寅）

057

菩薩畫幡

西藏　十一世紀
棉布彩繪
縱 79.5 公分　橫 23 公分
山南雅礱歷史博物館藏

長條幡上以橫條飾帶分隔上下兩部分，飾帶上方約佔畫幅四分之三，一尊菩薩站立在一朵從水池中生長而出的蓮瓣上，右手下垂施與願印，左手當胸執一花梗，藍色花朵在其肩處綻放，菩薩背後有一橢圓形紅色背光，內有白色頭光和藍色身光，身光內畫捲草紋暗花。畫幅下方佔四分之一，畫一身形較大的僧人，雙手合掌，似乎向上凝視，頗爲虔誠。其旁另一幼小僧人，或許是徒弟，則合掌望著自己的師父。在深藍色背景中，以不同數目的紅點和連珠紋組成一朵朵花卉。由於藍色蓮花上沒有其他象徵物，畫中所繪的站立菩薩，推測爲持青蓮花的觀音。

從風格而言，此尊菩薩三角冠葉的頭冠、面相、腰部裹的窄袍、窄袍兩側燕尾式的腰帶、內有綠色暗花捲草紋之紅色背光，都與十一世紀後半至十二世紀初的東北印度帕拉與藏中唐卡極爲相似。然而，描繪單獨尊像的長幡在帕拉與藏中地區不曾發現，而此幅下方的花卉紋飾以及兩位僧人衣襟的描繪，都很獨特，其來源爲何？尚值深究。（鍾子寅）

058

四臂觀音菩薩唐卡

西藏　十三世紀前半
棉布彩繪
縱 84.5 公分　橫 62 公分
拉薩布達拉宮管理處藏

四臂觀音是觀音密教形式的一種，爲藏傳佛教最受歡迎的本尊之一。其咒語即著名的六字眞言「唵！嘛呢唄咪吽」（Om Mani Padme Hūm），故又名「六字觀音」。「唵」是咒語開始，表圓滿具足，「嘛呢」意思爲「寶」，「唄咪」是蓮花，「吽」有堅定、不退轉之意。這六字眞言化作圖像即是四臂觀音。此像的主臂當胸金剛合十，代表自性具足一切，爲「唵」之眞諦，掌心握代表「嘛呢」的摩尼寶珠。另一左手持蓮花，另一右手持念珠，表堅定不退轉，爲「吽」之本意。在西藏，早期最常見的觀音形式爲蓮花手。十六世紀以後，由於格魯派視達賴喇嘛爲四臂觀音之化身，四臂觀音遂變成最流行的觀音圖像。

此幅唐卡在三葉形龕內，描繪四臂觀音與二脇侍分別坐在一株三叉的三蓮瓣上。三葉形龕之上，五方佛分別安坐於五龕內，正中央爲蓮花部主尊阿彌陀佛，表明四臂觀音亦屬蓮花部。在結晶狀山岩間，點綴了大成就者與鳥獸等。三葉形龕之下爲六位女尊，左側五尊均展立姿，著緊身上衣，可辨識的有具豬面的摩利支天，右側一尊結跏趺坐，手持稻穗與寶瓶，爲象徵豐饒的增祿佛母。

畫幅背景中多彩的結晶狀山岩、蓮花鬘、上方兩側的樹以及沿著畫幅四邊裝飾的半圓形寶石，均與十一至十三世紀帕拉與藏中唐卡相似。四臂觀音鑲嵌寶石的背光甚爲罕見，但在一件十二世紀末至十三世紀初的尼泊爾風格經板畫上也可看到類似表現。由於上方兩側樹木有圖案化之趨向，此幅推斷大約爲十三世紀前半之作品。（鍾子寅）

金剛亥母唐卡

西藏　十三世紀後半
棉布彩繪
縱 48.5 公分　橫 37 公分
拉薩西藏博物館藏

金剛亥母爲空行母的一種，所謂「空行母」，原是指經過長時間修煉獲得神通自在，可於空中飛行的各種鬼怪精靈，其多在山林墳場活動。因瑜伽士多選擇這些荒山墳場爲修行地點，這些空行母遂成了許多無上瑜伽教法本尊的明妃，或用以代稱女瑜伽士。由於在無上瑜伽續佔有重要地位，「空行護法」與「上師」、「本尊」並爲獲得成就之「三根本」。值得注意的是，空行並非只是配角，許多空行母因受到大成就者的重視而成爲重要本尊，有其獨特的本尊修法，特別是在新派密法。

本幅所繪的金剛亥母右側有個豬頭，爲其特徵，這也是其漢譯「亥」的緣由。祂舞立於一躺在蓮座上的屍體上，右手高舉金剛鉞刀，左手於胸前捧嘎巴拉碗，手肘還倚了一噶章嘎杖。金剛亥母裸身，戴五骷髏冠、耳璫，身披各種骨飾、瓔珞以及頭顱鬘，兩側天衣飛舞。亥母背後是一倒三角紅色背光，從蓮瓣下方一個小蓮瓣發出，此爲法源（chos 'byung）。背光內主尊兩側另有四尊一面四臂女眷，此在勝樂金剛曼荼羅也可見，其持物均相同，依據儀軌，分別爲黑色空行女（mKha' 'gro ma）、綠色喇嘛女（Lāmā）、紅色段生女（Dum skyes ma）和白色具色女（gZugs can ma）；背光外，還有諸空行在四個紅色背光中。方框周圍繪八大屍林，以帶狀的河流隔開，均依照成就法儀軌，畫騎著各種動物的方位神。

此件唐卡是阿里托林寺所發現，然與藏西風格全然無關。一件私人收藏的十三世紀上半葉所繪製的金剛亥母與本幅有諸多雷同之處，尤其是黑底八大屍林以河流隔開的表現方式更爲相似，由此推斷，本幅大約爲十三世紀藏中地區的作品。（鍾子寅）

060

不動明王唐卡

元代　十三世紀末至十四世紀初
緙絲
縱 89.5 公分　橫 62.7 公分
拉薩布達拉宮管理處藏

依據《大日經》，不動明王是大日如來的教令輪身，爲五大明王之首，《大日經疏》卷五提及，此尊「坐盤石座，呈童子形……右手持利劍，左手持羂索，作斷煩惱之姿。」西藏流行的不動明王與《大日經》系統有所差異，其主要經典爲《白文殊續》（Siddhaikavira Tantra）等，屬四續中的事續（Kriya Tantra），傳承主要有展立與蹲跪兩種，其共同特徵爲青色、赤紅怒髮，以齒囓唇，右手高舉表示斬除障礙的智慧寶劍，左手於胸前作期剋印並持羂索，以威嚇和鈎縛惡魔。不動明王爲噶當派最重視的本尊之一，薩迦派索南孜莫也很重視。

畫幅中央緙織一尊蹲跪姿不動明王，頭冠中央有阿閦佛，腳板向上舉，背後爲半圓形火燄背光，四周則爲色彩繽紛的渦形纏枝蓮紋。畫幅四角各有方框，左上爲薩迦五祖中的第一祖薩千．貢嘎寧波，右上爲薩迦五祖中的第二祖索南孜莫；左下三面六臂女尊，推測爲妙音天女，右下三面八臂女尊爲摩利支天。畫幅的上下各有一排尊像。上方爲五方佛，下方從左至右爲寶帳怙主、四臂觀音、綠度母、佛頂尊勝佛母、吉祥天女。在五方佛底下、貢嘎寧波與索南孜莫間，有一橫條黑底方框，書寫金色藏文咒語，分別爲身語意咒、觀音咒、不動明王咒、度母咒、頂髻佛母咒。在下方五尊像之下，還有一黑底方框題記，說明此作品爲「來自藏東的Cang brTson 'grus grags」贈與「令人敬畏的來自昆（mKhon）氏家族的札巴堅贊的」。札巴堅贊是貢嘎寧波三子、索南孜莫之弟，爲薩迦五祖之第三祖，主持薩迦寺五十七年，著作豐富，對薩迦派發展貢獻很大。

畫幅以金色織錦裝襯，上、下各以梵文蘭札體書寫觀音六字咒「唵！嘛呢唄咪吽」，整體保存完好，鮮豔如新，非常難得。（鍾子寅）

061

降魔成道唐卡

尼泊爾　十四世紀
棉布彩繪
縱 70 公分　橫 59 公分
拉薩西藏博物館藏

經過多日的禪定，悉達多太子（Prince Siddhārtha）思緒越來越明晰。魔王的女兒先化做美女來干擾，後又率領千軍萬馬前來圍攻，悉達多不爲所動，射向祂的武器自動掉落。於是，祂右手手指輕碰地面，邀請地神來爲其証道做見證。這是釋迦牟尼佛在北印度菩提迦耶成道的故事，向爲佛教徒們所津津樂道，也是佛教藝術永不厭倦的主題。

此幅華麗的唐卡中央，正是表現這個主題。釋尊頭戴寶冠，身穿紅色袈裟，結跏趺坐於裝飾華麗的金剛寶座上，其左手禪定，右手手指輕輕觸地，作觸地印。釋尊靠背爲印度式樣，以大象、躍起的獅羊、大捲尾鳥作裝飾，在釋尊兩側，分別爲白色觀音與黃色彌勒脅侍。在三尊像的背後，立起更大的印度式建築，屋頂有五塔，這是後人爲了紀念釋尊成道，於成道地菩提迦耶所建的塔廟，五塔內分別安坐了金剛界五方佛。在菩提迦耶大塔的周圍，爲圍攻釋尊的千軍萬馬，畫家用了許多印度教外道圖像來呈現魔王，如騎著大象的因陀羅（Indra）、騎著金翅鳥的毗濕奴（Viṣṇu）、騎著公牛的濕婆（Śiva），左側還有裸露下體表達情慾的神祇。在基座下方方形橫條，也描繪魔王的種種干擾。左側爲射箭的魔王，中央爲跳舞色誘釋尊的美女，右側似乎是魔王在沉思計策。

在畫幅的周圍排列了許多方框，大約依照時間順序描繪釋尊傳記的許多重要場景，從畫幅的右上角開始順時針，畫釋尊前世在兜率天傳寶冠與彌勒、白象入胎、王子射箭，畫幅下方繪割髮出家、苦行。左側畫龍王護持、降伏外道、猴子獻蜜、調伏醉象，畫幅最上方中央爲涅槃。

畫幅顏色鮮豔，紅色爲重要色調，佛、菩薩面相甜美。其他如頭光飾捲草紋、紅底飾暗花捲草紋、大捲尾鳥和兩側花形柱頭，這些都是尼泊爾藝術的特色。由於尼泊爾藝術大師阿尼哥（Anige，

1245－1306）受聘於後藏薩迦寺、大都（今北京）等地創作，尼泊爾風格成為十三世紀下半以後西藏藝術最大的外來養分。（鍾子寅）

062

勝樂金剛雙身像唐卡

明代　永樂時期（1403－1424）
緙絲
縱 275 公分　橫 210 公分
山南雅礱歷史博物館藏

此幅為一幀巨幅緙絲，藏青色為底，以金線織成四面十二臂的勝樂金剛雙身像。畫幅的右上角，有「大明永樂年施」款，為當時明朝宮廷與西藏高僧的賜物。製作精美，保存完好，實為至寶。

本幅的構圖與永樂版藏文《大藏經》的版畫附圖和臺北國立故宮博物院所藏永樂年間《大乘經咒》插圖雷同，而蓮瓣飽滿的蓮台表現與永樂年間所作金銅佛像類似，可見當時審美風尚。（鍾子寅）

063

密集金剛刺繡唐卡

明代　永樂時期（1403－1424）
絹本刺繡
縱 70.5 公分　橫 62 公分
拉薩布達拉宮管理處藏

在後期密教經典中，最早形成的是《秘密集會續》，大約出現於八至九世紀，其主尊就是密集金剛。《秘密集會續》的注釋書有多種，其中最有影響的是聖者派與佛智足派。聖者派文獻中記載了三十二尊秘密集會曼荼羅，其主尊也就是這幅唐卡中所描繪的形象。

這幅唐卡中的主尊密集金剛三面六臂，胸前的兩手持金剛杵與金剛鈴，右面第二手持蓮花，第三手持法輪，左面第二手持劍，第三手持寶珠。一般情況下，作為秘密集會主尊的密集金剛經常與三面六臂的觸金剛女一起作為雙身出現，但是這件作品則採單尊形式。

畫面下方為三女尊，左面是摩利支佛母（或稱積光佛母），她左側的面部為豬

面。中央是白傘蓋佛母，右面是著葉衣的葉衣佛母。畫面上方兩側是帶著黑帽的噶瑪派祖師，旁邊各配一小像。左面是三面六臂的文殊，右面是站在水牛背上的青黑色大威德。

這件作品用刺繡的方法來傳達繪畫所達到的效果，尤其是人物身體起伏的地方，如面頰、腹部、手臂，以及下裙的衣褶，利用絲線顏色的漸變來表現其立體感，雖然稍顯生硬，但也可窺見作者所努力表達的渲染效果。在顏色的搭配上，除了畫面中心的密集金剛使用大量寶石藍，其他以橙色調為主，突出了主尊。除此之外，還大量使用金線，光背上的花紋和邊緣線都用金線鈎勒。畫面整體雖然色彩對比強烈，但卻顯得柔和秀美，從刺繡的技術和風格來看，應為明代漢地所造。（張雅靜）

064

時輪壇城唐卡

西藏　十七至十八世紀
棉布彩繪
縱 98 公分　橫 83 公分
拉薩西藏博物館藏

在眾多的密教經典中，最後出現的就是《時輪續》，它也被稱之為「不二續」，是代表方便的父續與代表般若的母續密教經典的整合與揚棄，是規模最為龐大的一部密教經典。

《時輪續》中記述的兩種曼荼羅，即〈灌頂品〉中所說的「身、口、意具足時輪曼荼羅」與〈智慧品〉中所說的時輪大勝樂曼荼羅，這兩種曼荼羅都具有數量眾多的尊格。

這幅時輪曼荼羅為同心方形構造，分為三層，分別象徵身、口、意。中央意密輪的最內側是主尊時輪金剛，四面二十四臂，抱擁明妃，周圍的八葉蓮瓣上有八位女神，這部分被稱為大樂輪。意密輪是指大樂輪外面的兩重方形，內側方形中有四佛與四明妃，外側方形中有八大菩薩與六金剛女，依照儀軌中記述的身色等圖像特徵來描繪。第二重的口密輪中，四方與四隅有八個八葉蓮花，描繪了女神群體與眷屬空行女。第三重的身密輪中，繪有十二個二十八葉大蓮花，象徵著一年十二個月。

在曼荼羅四隅的四個拱券中，從左上角順時針排列，依次繪有密集文殊金剛、密集阿閦金剛、勝樂金剛、喜金剛，祂們分別或坐或立於方形台座上，背後裝飾華麗。曼荼羅上方，繪有一排尊像，以釋迦牟尼佛為中心，每尊都坐於方台座上，背後的寶座呈拱券形。下方同樣為一排尊格，左半部是喜金剛等本尊，右半部為大威德、吉祥天母等護法尊，右下角有一尊上師像，應該是與這幅曼荼羅的製作有關的人物。在曼荼羅四隅的其他位置，滿繪有歷代祖師等尊像，每尊外側都以圓形圍繞，似連珠紋密而有序。這張製作精美的曼荼羅不僅描繪了尊格眾多的時輪曼荼羅，還彙集了大量的尊神與上師，可謂是一幅密教圖像的集成。（張雅靜）

065

寧瑪派上師唐卡

西藏　十七至十八世紀
棉布彩繪
縱 85 公分　橫 56 公分
拉薩布達拉宮管理處藏

開滿花朵的樹下，一瑜伽行者坐在生機勃勃的野外，花朵相互爭艷，溪水潺潺，其中還點綴了許多鳥獸。右手高舉執手鼓，左手置於大腿處反握裝滿汁液的嘎巴拉碗，左手肘還靠著三叉戟，戟上裝飾了腐爛程度不同的頭顱，但還綁了手鼓與金剛鈴，甚為罕見。瑜伽行者雙眼微睜，雙眉微皺，頭戴五骷髏冠，梳高髮髻飾滿寶珠，雙耳戴環。其裸上身，身上裝嚴六種骨飾，下身著虎皮裙，亦纏滿了骨飾與絲帶。從其右肩斜至左腳還纏了一禪思帶，紅底金鈎捲草紋，這是瑜伽行者做瑜伽修練時固定身軀所需。

傳統上認為此幅所描繪的瑜伽行者為息結派（Zhi byed pa）覺域（gcod yul）支派創始人女成就者瑪吉拉尊（Ma cig lab sgron，十一世紀末至十二世紀初），其教義以《般若》經論為核心，結合荒山野林墳場的苦行，達到斷除一切煩惱根源。然而根據《成就法》記載，其舞立姿，手執手鼓與金剛鈴。一般唐卡描繪她時，也多在其上方描繪般若佛母，以象徵《般若經》。本幅背景

雖描繪野林山岩，然主尊無女像特徵，持物嘎巴拉碗也與《成就法》儀軌不符，畫中又沒配置般若佛母，故此定名值得商榷。

本畫幅的畫面下方畫三尊護法，中尊為執三叉戟的中性大黑天，左尊獨眼執人心者為一髻母（Ekājati），右尊無法辨識，或許是地方寺院自己的寺院保護神。中性大黑天與一髻母均為寧瑪派特有的護法，故此幅必然為寧瑪派唐卡。上方中央雙手轉法輪印之僧裝人物，則可認定為寧瑪派大圓滿法（rdzogs chen）的人間初祖極喜金剛（梵文Prahevajra；藏文dGa' rab rdo rje），其從報身佛金剛薩埵處親受了所有大圓滿的密續與口傳；左側戴班智達帽者為寧瑪派大譯師毗盧遮那（Bai ro tsa na），其下執金剛橛者可能為蓮花生二十五弟子之一的白季旺秋（dPal gyi dbang phyug）。右側兩位亦分別是戴了寧瑪派蓮師帽的寧瑪派僧人與居士。（鍾子寅）

066

普巴金剛唐卡

西藏　十八世紀
棉布彩繪
縱70公分　橫49公分
日喀則薩迦薩迦寺藏

普巴（phur pa）即金剛橛之意，原本是密教修法之際，為保護壇場使用的一種結界法具，後來逐漸引申成為斬斷煩惱與魔障的密教法器，有木製和金屬製。而普巴金剛就是金剛橛被神格化的圖像，也是寧瑪派常見的守護尊之一。此尊普巴金剛三面六臂，每面三眼，戴骷髏冠，掛生首項圈，腰著虎皮裙，抱擁明妃。祂胸前兩手持金剛橛，右面第二、第三手持金剛杵，左手持三叉戟和作期剋印，在祂的身後，有一雙張開的翅膀。

這件作品底色青黑色，用金色顏料描繪，這種唐卡也被稱之為「黑唐卡」，通常用於描繪守護尊或忿怒尊。本件作品之中，聚集了多種金剛普巴，是一件近似於曼荼羅的金剛普巴集會圖。在畫面最上方是與大圓滿法傳承有關的三尊，中央是寧瑪派的本初佛普賢（雙

身）。據說大圓滿法是從祂傳出的，祂的兩側是金剛薩埵與寧瑪派始祖蓮花生。金剛普巴信仰從八世紀左右傳入西藏，尤其為寧瑪派所重視。

在主尊的周圍，從右上方順時針排列十忿怒尊，均為抱擁明妃的雙身像。畫面下方中央是下半身為金剛橛姿態的尊格，所屬部族與色彩分別與金剛界五佛相對應，周圍有吉祥天母等諸尊。（張雅靜）

067

佛傳圖唐卡

西藏　十八至十九世紀
棉布彩繪
縱105.5公分　橫83公分
拉薩西藏博物館藏

此幀畫幅中央是表現釋迦牟尼佛在菩提迦耶證道的故事，釋尊頭戴寶冠，寶座下方中央畫一扛扁擔的僧人，上方兩側繪魔王的千軍萬馬。在此幅唐卡裡，佛傳故事都被整合在佛塔崇拜中，即在「菩提迦耶證道」主題之外的一圈，分別有左右各四個、上下各六個佛塔，佛塔內描述七步生蓮、猴子獻蜜、降伏醉象、說法、佛塔等主題。其次，在佛傳圈的下方有上下兩排方格，分別描繪本生故事，也就是釋尊許多前世累積功德的場景，如捨身飼虎等。畫幅中還加入許多密教元素，在畫幅下方中央顯眼處，有四臂大黑天坐在佛塔內，其下方塔內還有一紅一黑小護法神。在佛傳圈的外面一圈（下方本生故事除外）有許多顯密尊像，有白文殊、白度母、綠度母、不動明王、四臂觀音、忿怒金剛手、那若空行母、佛頂尊勝、六臂大黑天、黃財神等。畫幅最外還有一圈，上方中央為釋尊涅槃場景，兩側為諸神們駕雲來表達對釋尊的最後敬意，左右兩側分別為八塔。下方左側有一條河，似乎是指釋尊苦行六年的尼連禪（Nairañjanā）河，其餘部分也都是佛塔，諸多內容尚待考證。

此幅統攝了小乘、大乘顯教與金剛乘的內容，顯然是以釋尊為本尊的密教唐卡，下方中央的四臂大黑天為此本尊法的護法神。（鍾子寅）

068

扎什倫布寺唐卡

西藏　十九世紀
棉布彩繪
縱61公分　橫41.5公分
日喀則扎什倫布寺藏

扎什倫布寺位於後藏日喀則，與前藏的拉薩甘丹寺、哲蚌、色拉寺並為格魯派四大寺院，為宗喀巴大師弟子、後被追認為一世達賴喇嘛的根敦珠巴，於1447年在地方貴族支助下所創建，根敦珠巴並自任住持長達二十餘年。

1601年，克珠杰（mKhas grub rje，1385－1438）轉世系統的羅桑卻吉堅贊（Blo bzang chos kyi rgyal mtshan，1567－1662）因學問淵博，名震全藏，被迎請至扎什倫布寺任住持，他後來先後成為四世達賴雲丹嘉措（Yon tan rgya mtsho，1589－1616）、五世達賴阿旺羅桑嘉措（Ngag dbang blo bzang rgya mtsho，1617－1682）的上師，並藉由蒙古和碩特部固始汗（Gushi Khan，1582－1654）的兵力，擊敗敵視格魯派的藏巴汗政權（1642），確立了格魯派在西藏的統治地位。仿照俺答汗贈索南嘉措「達賴喇嘛」尊號的先例，固始汗於1645年贈羅桑卻吉堅贊「班禪博克多」的尊號，此為梵藏和蒙語合體，意思是「大班智達—睿智英武之人」，於是其轉世系統有了「班禪」的稱號，克珠杰被追認為此轉世系統的第一世。羅桑卻吉堅贊長期任扎什倫布寺住持，固始汗與五世達賴劃分部分後藏地區歸他管轄，因此有了歷輩班禪轉世即為扎什倫布寺住持的傳統，扎什倫布寺也就成了歷輩班禪之住錫地。

此幅唐卡以俯視角度，繪扎什倫布寺與其周邊。上半為背山而建的扎什倫布寺，建築群中雙層金頂建築為四世班禪等之靈塔殿，右側的展佛台以及前方的林園，大致可與現今實景對應。右側展佛台上正在曬大佛。畫幅中段為市街，下段為班禪離宮，林木圍繞，還可看到三頭大象。由於畫幅中沒有畫出九世班禪於1914年建造的彌勒大殿，推測本幅為十九世紀之際所繪。（鍾子寅）

069

佛堂樑簾

西藏　十九世紀末至二十世紀初
錦
縱 73 公分　橫 970 公分
拉薩羅布林卡藏

此大型橫簾是用來懸掛於寺院柱子上端，作爲殿堂裝飾，並具殿堂保暖之效果。此橫簾以貼花技法製作，先在素色布上打稿，再剪下各種漢地製的織錦貼上。此件還用了鏤空效果，亦即織錦貼好後，再將沒貼織錦處挖除。

樑簾上方爲三條不同底色的橫條，其下以各種不同手印的諸佛爲中心，配上蓮花、寶珠、鈴鐺等。在諸佛下方，口啣長蛇的金翅鳥昂然而立，諸佛之間還有口啣法輪、盤長結等的獸面圖案。（鍾子寅）

070、071

噶當塔

西藏　十一至十三世紀
黃銅
070 高 185 公分；071 高 150 公分
山南扎囊敏竹林寺藏

佛塔梵文稱 stūpa，音譯爲窣堵波，藏文稱 mChod rten。傳說釋尊入滅火化後，八個信佛的國王分舍利於八處建了這種佛塔，開始有了佛塔崇拜。由於佛塔存放釋尊舍利而存在，代表著釋尊的涅槃，因此也被視爲「法身」的象徵。

噶當塔爲窣堵波的一種，其以鈴鐺狀覆鉢爲特色，相傳此種塔爲十一世紀印度佛學大師阿底峽入藏時所傳入，因流行於阿底峽弟子仲敦巴所創立的噶當派寺院，故俗稱「噶當塔」。

此兩件大型噶當塔僅尺寸、細節稍有不同，鈴鐺狀覆鉢下圍繞著仰覆蓮瓣，上下各以一圈連珠紋裝飾，覆鉢中央有兩圈弦紋，此亦爲噶當塔之重要特徵。覆鉢上方的方形塔剎爲多折角式，上方雕飾了一圈摩尼寶珠。再上爲圓錐狀十三層相輪、垂飾瓔珞的華蓋，兩側彎曲飄帶的蓮花苞、仰月、日輪，最上又是一顆摩尼寶珠。相較於後來發展的八大佛塔，噶當塔比例顯得沉穩。

值得注意的是，噶當塔還出現在扎塘寺大殿壁畫（十一世紀末）中，扎塘寺初建時原爲寧瑪派寺院，十五世紀初改宗薩迦派，扎塘寺的壁畫說明噶當塔並非噶當派寺院所專用。（鍾子寅）

072

八大佛塔之一：神變塔

明代　永樂時期（1403－1424）
青銅鎏金
高 29 公分
拉薩西藏博物館藏

佛塔信仰在後來發展成所謂的八大佛塔的崇拜，八大佛塔建築在藏傳寺院頗常見，在西藏以八種不同的佛塔造形，紀念釋迦牟尼佛一生八個重要事蹟：誕生（聚蓮塔）、成道（菩提塔）、初轉法輪（吉祥多門塔）、降伏外道（神變塔）、自三十三天降回（天降塔）、調解僧團紛爭（和解塔）、延長生命三月（尊勝塔）、涅槃（涅槃塔）。每種佛塔都以日、月、十三相輪、覆鉢、蓮瓣、基座組成，除涅槃塔外，其差別僅在於其他七種塔於蓮瓣與基座間，會加上三至四層台基，形狀有方形、多折角式、八角形、圓形等變化。

此件爲八大佛塔中的神變塔，紀念釋尊在舍衛國降伏外道，其特徵是四層多折角式台階。基座爲束腰須彌座，上下各兩層蓮瓣，並刻捲草紋、寶珠，中間以支柱撐起，四面中央各有一回首獅子。在方形平頭（harmikā）刻有「大明永樂年施」六字。整件鎏金明亮飽滿，爲永樂朝金銅像之特色。（鍾子寅）

073

佛塔模型

尼泊爾　十七世紀
水晶、銅鎏金，鑲嵌寶石、珊瑚
高 33.5 公分
拉薩西藏博物館藏

此件佛塔分爲塔基、塔身、塔頂三部份。塔基爲亞字型方台，四面刻藏文款並各置一金剛杵，其上爲圓壇下大上小，底層一圈裝飾藏式佛塔，以珠寶隔開，其餘多層小鑲嵌綠松石等。塔身由

半透明水晶製成，呈覆鉢狀。塔頂由下往上，依序爲方型平頭、十三層相輪、華蓋、仰月與日，方形塔剎四方各有一對引人注目的佛眼。

方台上一則藏文題記爲「至高失言允諾塔之再現」（rten mchog Bya rung kha shor snang brnyan 'di），可知這是「失言允諾塔」的模型。所謂「失言允諾塔」是藏人對尼泊爾加德滿都現仍保持完好的博達那斯（Bodhnatha）塔的稱呼，此名稱源自十六世紀掘藏師雍姆巴·薩迦藏布（Yol mo pa Sakya bzang po）發掘的伏藏本《大佛塔的傳說》。在此充滿神話色彩的伏藏本中，蓮花生大師敘述了國王「失言」但仍將失言予以「允諾」的建塔故事。雍姆巴·薩迦藏布本人對此佛塔做了很大的修復，使其再次得到「如日月般的名聲」，成爲藏人的朝聖地。對照實景，此件模型造型較修長，但仍顯露出尼泊爾佛塔最大的特徵——方形平頭及其面向四方的四對佛眼，此佛眼爲本初佛（Ādi-Buddha）的眼睛。從佛塔造形和鑲嵌工藝來看，這是尼泊爾地區的作品無疑。（鍾子寅）

074

黃地粉彩瓷塔

清代　十八至十九世紀
瓷，景德鎮窯
高 44 公分
承德避暑山莊博物館藏

此塔黃地，由塔基、塔身、塔剎三部分組成。塔基由須彌方座、紫紅地繪仰覆蓮瓣、捲草紋以及如意雲形足組成。塔身呈覆鉢形，開龕以供奉佛像，上方圈飾獸面垂掛瓔珞，主體飾捲蓮紋，龕門圈火焰紋與蓮座。塔剎由下往上，依序爲十三層相輪、華蓋和寶瓶。全作施以粉彩，此一技法約始於雍正年間（1723－1735），至乾隆時期（1736－1795）最盛。由於皇帝與其他成員崇信藏傳佛教，因應皇室與貴族信仰的需要，景德鎮窯場燒造了很多這類佛塔。（鍾子寅）

075

八思巴像

元代　十三至十四世紀
玉，局部泥金彩繪，銅鎏金，鑲嵌綠松石、
寶石、珍珠
高 55.7 公分
拉薩布達拉宮管理處藏

八思巴（'Phags pa，1235－1280）本名
羅追堅贊（Blo gros rgyal mtshn），屬
後藏薩迦地方豪族昆氏，此家族自1073
年昆‧貢卻傑波（dKon mchog rgyal
po，1034－1102）建薩迦寺以來，一直
掌握薩迦寺座主之位。其因自幼聰明過
人，而被稱爲「八思巴」，意思是「聖
者」。
1244年，迫於蒙古軍威，薩迦班智達（薩
迦派第四祖）攜姪子八思巴赴涼州（今
甘肅武威）與蒙古闊端王子會談，達成
西藏歸附蒙古的協議。1251年八思巴與
忽必烈會面，成爲忽必烈的上師。同年，
薩班過世，八思巴繼位爲薩迦派第五代
祖師。1260年時忽必烈成爲蒙古大汗，
封八思巴爲「國師」，掌全國佛教與西藏
事務。1269年八思巴將奉命所造之蒙古
新字上呈，忽必烈頒行天下，即所謂的
八思巴文。1270年被封爲大寶法王、帝
師。1276年八思巴在皇太子眞金護送下
回到西藏，1280年圓寂。（鍾子寅）

076

八思巴畫傳唐卡

西藏　十七至十八世紀
棉布彩繪
縱 86 公分　橫 57 公分
日喀則薩迦薩迦寺藏

此幅爲薩迦寺所傳八思巴畫傳組畫中的
第十九幅，該組畫原有三十幅，現存
二十五幅，主尊多爲諸佛菩薩，周圍則
是以許多小情景敘述八思巴從誕生到示
寂的生平。
此幅主尊爲八思巴的叔父與老師薩迦班
智達，肩後兩側的蓮花上有梵篋與寶
劍，表示他爲文殊菩薩轉世。周圍畫八
思巴生平故事，包括1271年從大都經過
黃河流域至甘肅臨洮，準備返回西藏的
過程。從左上角開始順時針分四個場景
爲：（一）薩迦寺派使者來請求帝師八

思巴返藏，（二）忽必烈在隊伍中給八
思巴送行，（三）滯留臨洮行帳，鄰近
部族酋長們前來獻物聞法，虛空中出現
如來，和（四）返回西藏途中，沿路受
到民眾與鬼神夾道歡迎和供奉。主尊下
方還有越過雪山的描繪。
這套組畫第三幅左下有兩個經牌贊，分
別以漢文書寫「皇帝萬歲萬萬歲」及
「大明成化十四年（1478）四月十五
日帝辰」，過去據此認爲此套組畫爲成
化十四年爲皇帝祝壽而繪，然全套組畫
風格明顯爲十七世紀以後所謂新勉派風
格，推斷爲十七至十八世紀的摹本。
（鍾子寅）

077

大元帝師統領諸國僧尼中興釋教之印

元代　十三至十四世紀
玉
高 8.1 公分　長寬各 9.6 公分
拉薩西藏博物館藏

自1264年和1270年元世祖先後封八思巴
爲國師、帝師領宣政院（原名總制院，
1288年改名）管理全國佛教與藏區事
務，任命薩迦派高僧爲帝師並掌管宣政
院事務即成慣例。
此方形白玉印，上有紐刻雙龍蹲踞並相
互纏繞，中間穿孔繫繩以便拿取。印文以
八思巴文書寫，拼「大元帝師統領諸國僧
尼中興釋教之印」十六字的漢語發音。
八思巴文爲元世祖中統元年（1260）命
八思巴所創，至元六年（1269）頒行於天
下，當時稱爲「蒙古新字」。此種文字爲
拼音文字，由左至右直書，用於譯寫一切
文字，也就是用此種拼音文字拼寫漢、
藏、畏吾兒等語。
此印印文內容沒有帝師名字，過去據
《元史‧釋老傳》，認爲是元成宗元
貞元年（1295）賜給第五代帝師乞剌
斯巴斡節兒（Grags pa 'od zer，1246－
1303）同印文的「雙龍盤紐白玉印」，
但從薩迦寺現存文書，可確認此印其實
是元世祖賜給第三代帝師答耳麻八剌剌
塔（Dharmapālarakṣita，1268－1287；
1279－1286任帝師）的。在元貞元年重
賜玉印以前，此印一直被第三、四代帝
師所使用。
現存八思巴文有正體與篆體兩種表現，

正體是保留斜筆和圓弧筆的標準字體，
篆體則是將斜筆、圓弧筆改爲平直迴
疊，源自唐、宋以來的九疊篆。元代賜
給西藏高僧的印章都用這種迴疊的篆
體，與元宮廷所用漢文大印「天曆之
寶」、「宣文閣寶」相似，或可視爲元
宮廷用印的審美風尚。（鍾子寅）

078

桑杰貝帝師印

元代　十四世紀
玉
高 8 公分　長寬各 8.7 公分
拉薩西藏博物館藏

桑杰貝（Sangs rgyas dpal，1267－
1314），元代史料稱「相加班」、「相
兒加思巴」等，爲元朝第七任帝師，
歷經成宗、武宗、仁宗三朝（1294－
1320）。
此方形青玉印，上有紐刻蹲踞回首之
龍，印面白文，爲八思巴文，拼Sangs
rgyas dpal ti shri（桑杰貝帝師）五音。
印面上方五分之四處爲「Sangs rgyas
dpal」三音節。下方五分之一則橫向四
個字母t、i、shr、i拼 ti shri（帝師），
與一般八思巴文直書寫法不同，頗爲特
殊。（鍾子寅）

079

大元灌頂國師印

元代　十四世紀
玉
高 9 公分　長寬各 10.4 公分
拉薩西藏博物館藏

灌頂本是古印度國王即位或立太子時的
一種儀式，以「四海之水」灌於國王或
太子頂上，表示祝賀。後來佛教密宗仿
傚此法，修密法前均需經師父以淨水灌
灑頭頂。元、明時期，「灌頂國師」成
爲賜封許多西藏高僧的一種封號。
此方形白玉印，上有紐刻蹲踞之龍。印
面亦以八思巴文書寫，拼「灌頂國師之
印」六字的漢語發音。明宮廷封西藏高
僧之印依例爲漢文印文，此八思巴文印
必爲元代封印。然《元史》記載有「灌

頂國師」封號者，有囊哥星吉、西域僧加辣麻等，《薩迦世系史》還有貢嘎羅追（Kun dga' blo gros，1338－1399）、貢嘎仁欽（Kun dg' rin chen，1331－1399）等多人，此印屬於哪位灌頂國師，仍待考證。（鍾子寅）

080

明宣德封誥

明代　宣德元年（1426）
綾本墨書
縱 32 公分　橫 315 公分
拉薩西藏博物館藏

此爲明宣宗宣德元（1426）年任烏思藏（dBus Tsang）剳葛爾（Brag dkar）地方的軌範師領占巴（Rin chen dpal）爲「昭勇將軍烏思藏都指揮僉事」的封誥。「烏思藏」爲元、明時候對「藏中」的稱法；明代於此設有都指揮使司，負責前後藏地區軍政事務，僉事一職爲正三品武職，次於烏思藏都指揮使與指揮同知。領占巴是帕木竹巴（Phag mo gru pa）地方政權重要大臣，帕竹政權第五任領袖札巴堅贊（Grags pa rgyal mtshan，1374－1432；1406年已先被封爲闡化王）任其爲沃卡達孜宗的宗本，此人也是宗喀巴興建甘丹寺的重要施主。《明實錄》卷二十二〈宣德元年十月六日〉條記載，陞此人官位「爲都指揮僉事，給賜銀印、誥命」，顯示從十月任命到詔書發出，約花了一個月的時間。

詔書爲漢、藏二體，文云：「奉天承運。皇帝制曰。帝王以天下爲家。故一視同仁。無間遠邇。爾剳葛爾卜寨官領占巴。世處西陲。恪遵王化。既克敬承於天道。尤能識達於事機。脩職奉貢。益久益處。眷茲誠悃。良足褒嘉。今特命爾爲昭勇將軍烏思藏都指揮僉事。爾尚益順天心。永堅臣節。撫安爾衆各遂其生。俾爾子孫世享無窮之福。欽哉。宣德元年十一月初二日。」

書寫在五段不同顏色接起的綾上。依照書寫習慣，漢文由右至左，藏文由左至右，兩者在中央會合，書寫年月日，押「制誥之寶」大印。詔書藏文字體習慣用書寫體，與佛經版刻、佛像刻款常用的有頭體（dbu can，烏金體）不同，

下拉筆劃拉長，並能顯現毛筆書寫「飛白」趣味。在最左側的綾上織有「永樂元年　月　日造」的文字，表明此綾是永樂元年（1403）所織。（鍾子寅）

081

大慈法王唐卡

明代　宣德九年至十年（1434－1435）
刺繡
縱 161 公分　橫 108 公分
拉薩西藏博物館藏

「大慈法王」是明廷封給格魯派高僧釋迦益西（Shākya ye shes，1354－1435）的封號，其爲宗喀巴八大弟子之一。不同於元朝獨尊薩迦派，明朝採用多封衆建的政策，與西藏各教派保持一定關係。最初，明成祖在1408年封了噶舉派黑帽系活佛德銀協巴（De bzhin bshegs pa，1384－1415）爲「大寶法王」後，即想召請當時極富盛名的宗喀巴來京會見，宗喀巴以身體欠佳回絕。之後，明成祖召請了薩迦派高僧貢嘎扎西（Kun dga' bkra shis，1349－1425），封其爲「大乘法王」（1413），又再次遣使邀請宗喀巴，宗喀巴乃派了釋迦益西代爲前往，於永樂十二年（1414）會見了明成祖，並受封爲「西天佛子大國師」。釋迦益西回到拉薩後，依照宗喀巴指示，在拉薩城北建了色拉寺，此寺與甘丹寺、哲蚌寺合稱格魯派前藏三大寺。釋迦益西後來再次受召，宣德九年（1434）被封爲「大慈法王」，全稱爲「萬行妙用明眞如上勝清淨般若弘照普應輔國顯教至善大慈法王西天正覺如來自在大圓通佛」。

畫幅中，年老的大慈法王結跏趺坐於蓮座上，雙手作轉法輪印，並持二莖蓮花，肩膀兩側盛開蓮花上分置金剛鈴與金剛杵各一。背光以金爪握住龍女的金翅鳥、摩羯魚、持蓮花的童子、獅羊、獅子、大象爲裝飾。在畫幅的上方兩側各有一個圓輪，藍色金剛薩埵與白色自在觀音安坐其中。在背光內、大慈法王兩側，各有漢、藏文題名：「至善大慈法王大圓通佛」。（鍾子寅）

082

白瓷龍紋高足碗

明代　永樂時期（1403－1424）
瓷，景德鎮窯
高 12 公分　口徑 16.5 公分
拉薩西藏博物館藏

此件高足碗製作精緻，造形銳利，碗壁薄、口外敞，足中空、足底微外撇。釉色瑩白溫潤不透明，有「甜白」釉之美稱，通體與足內滿釉，僅著地處無釉。外壁裝飾細線刻劃雲龍紋，更顯皇家氣息。類似的殘器在景德鎮珠山遺址永樂地層中可見，此作品應產自景德鎮永樂御窯廠中，器形承繼元代流行的同類器而來，基本功能爲酒器或盛裝器，在寺廟或祭祀場合或可引申爲供器。（施靜菲）

083

青花瓷高足碗

明代　宣德時期（1426－1435）
瓷，景德鎮窯
高 11 公分
拉薩西藏博物館藏

此件高足碗製作精緻，造形銳利，碗壁薄、口外敞，足中空、足底微外撇。全器以青花裝飾，碗內壁書寫藏文一圈，文意爲「晝吉祥，夜吉祥，正午吉祥，晝夜吉祥，三寶（佛、寶、僧）吉祥」，碗內底正中心飾有雙圈內一梵文，爲六字眞言中的「唵」、「吧」、「吽」三字之縮寫，另口緣飾弦紋兩重。碗外壁纏枝蓮花圖案，蓮上托八吉祥，分別爲「輪」、「螺」、「傘」、「蓋」、「瓶（罐）」、「魚」、「長（腸）」等吉慶祥瑞之物，碗下方飾變形蓮瓣兩圈。中空高足之內底有青花楷書「宣德年製」四字款，可得知此件作品爲明代景德鎮宣德御窯廠製作，或爲明代皇帝賞賜給來京西藏僧侶的禮物。這種高足碗器形與八吉祥紋在元代景德鎮即已出現，明代永樂、宣德至成化（1465－1487）時期亦盛行，有青花藏文款的官窯瓷器在宣德時期最盛。（鍾子寅、施靜菲）

084

青花瓷僧帽壺

明代　宣德時期（1426-1435）
瓷，景德鎮窯
高 23 公分
拉薩羅布林卡藏

僧帽壺之器形相當有特色，平行前伸的鴨嘴狀流槽、流與頸相連、扁圓球腹、扁寬帶壺把、圈足。壺把上端原貼塑雲頭板裝飾殘損，壺蓋也佚失。全器以青花裝飾，口緣與流飾纏枝靈芝紋。頸部飾纏枝蓮花，蓮上托有八吉祥。肩部飾雲肩式開光內各一折枝蓮花。腹部書寫藏文一圈，文意為「晝吉祥，夜吉祥，正午吉祥，晝夜吉祥，三寶吉祥」。下腹部飾一圈變形蓮瓣紋，蓮瓣內各飾一折枝靈芝。器底有雙圈楷書「大明宣德年製」六字款。

僧帽壺原本是西藏地區特有的茶器器形，其名稱得自於口緣形狀似西藏僧人所戴之冠。目前所知最早的瓷製僧帽壺，為北京海淀區門頭村元代墓葬遺址所出土的青白瓷僧帽壺，這種瓷器器形可說是蒙元帝國時期多元文化交流的產物。明代永樂、宣德時期持續燒製類似的器形，在景德鎮珠山遺址地層中就曾發現類似的殘器，存世明代早期作品中有光素無紋的紅釉與白釉器，有白瓷加刻劃花裝飾的，也有以青花裝飾的，裝飾內容有一般該時期常見的母題，也有加上藏文的。這類作品極可能是宮廷訂製作為賞賜藏僧之用，據學者研究指出，永樂六年（1408）成祖遣使西藏致哈立麻的一份賞賜清單中，列於法器、衣襪之後，有一件「白瓷八吉祥茶瓶」，或指的是這類僧帽壺茶器。兩岸故宮的清宮舊藏中也有同類作品，亦不排除或有做為宮廷中進行法會之用器。（鍾子寅、施靜菲）

085

高足碗套

西藏　十六至十七世紀
銅鎏金，鑲嵌綠松石、寶石
高 17.5 公分　直徑 18 公分
拉薩西藏博物館藏

這件碗套是為了盛放陶瓷用具而量身製造的，整個金屬容器的形狀類似高足碗，頂端加蓋，使用時從一側將蓋子掀開。在器物左右兩側，加有把手，便於移動。器身透雕龍紋和捲雲紋，並鑲嵌以紅藍寶石，從它的製作工藝上可以看出其中所盛高足碗的貴重。此類作品多是為了盛放碗或壺，材料多見金屬或皮革。（張雅靜）

086

茶壺

西藏　十七世紀
銀，局部鎏金
高 30 公分　重 1525 公克
北京民族文化宮藏

此件銀製茶壺為五世達賴阿旺羅桑嘉措所呈進，短頸、鼓腹、圈足、流微彎曲，一側U形把手，以鍊子繫住壺蓋，蓋紐作寶珠形。頸部、流與瓶腹連接處、口、蓋紐的紋飾均鎏金浮雕，十分華麗。

自十五世紀八○年代起，由於格魯派的快速發展，引起噶瑪噶舉派的敵對態度，雙方各有世俗勢力支持，爭鬥百餘年。1635年左右，信奉噶瑪噶舉的辛廈巴（Zhing gshags pa，清初漢文史籍稱「藏巴汗」欲引喀爾喀蒙古勢力入藏消滅格魯派，五世達賴乃與上師四世班禪（1567-1662）商議，請求蒙古和碩特部固始汗援助，終於1642年滅了辛廈巴，並征服藏、川、康區各地領主，確立了格魯派在西藏的統治地位，史稱甘丹頗章（dGa' ldan pho brang）政權。具有政治遠見的固始汗與五世達賴預見了清朝即將興起，在滅了藏巴汗後隨即遣使至盛京（今瀋陽）會見皇太極。1644年清兵入關，五世達賴則於順治九年（1652）出發，於次年抵北京與順治皇帝會見，駐錫黃寺，此為順治皇特

為五世達賴入京所建。之後順治封其為「西天大善自在佛所領天下釋教普通瓦赤喇怛喇達賴喇嘛」，正式確立達賴喇嘛在蒙藏地區宗教領袖的地位。而「興黃教，即所以安眾蒙古」也成了清朝治理蒙藏的基本國策，此件銀茶壺即為五世達賴進京時呈進給清帝的貢物之一。（鍾子寅）

087

寶瓶

西藏　十七世紀
銀，局部鎏金
高 36 公分　腹徑 15.9 公分
北京民族文化宮藏

此件為法事活動時盛水用的寶瓶，覆蓮狀短頸、鼓腹、圈足，足微外撇。頸上有華蓋，通體鏨刻捲草紋、鎏金，並鑲嵌綠松石點綴。蓋上有口。

瓶上綁有黃條，云：「前藏達賴喇嘛呈進丹書克貢物銀瓶一筒。」根據《大清會典》規定，蒙藏藩部僧俗必須定期來北京進貢。此外，每逢皇帝即位、帝后壽辰、年節慶典尚要進獻賀禮。大活佛圓寂、轉世、坐床，也要遣使向皇帝報告並獻禮，這些獻禮都稱為「丹書克」。丹書克的內容繁多，包括了佛像、唐卡、佛塔、法器等。（鍾子寅）

088

酥油燈

西藏　十七世紀
銀，局部鎏金
高 14.5 公分　重 215 公克
北京民族文化宮藏

此件酥油燈形狀似酒杯，敞口，束腰，下方作覆蓮狀的高足，又加飾連珠紋與帶狀捲草紋。此燈的口緣和帶狀捲草紋皆鎏金，與銀質的燈碗與高足繁簡映襯，整體秀雅。（鍾子寅）

089

嘎巴拉碗

西藏　十八世紀
頭蓋骨，銅鎏金
高 21 公分
北京民族文化宮藏

此件嘎巴拉碗為六世班禪羅桑貝丹益西
（Blo bzang dpal ldan ye shes，1738－
1780）所呈進，碗蓋為銅鎏金，橢圓
形，刻捲草紋、八吉祥紋，並以綠松石
為點綴。碗體為頭蓋骨，碗托以銅鎏金
三角台為支架，三角各刻一顆剛被斬下
的頭顱。三角台下尚有一方台，四邊以
火焰、寶珠紋為裝飾，通體尚佈滿了捲
草紋。

六世班禪於乾隆六年（1741）坐床，七
世達賴圓寂（1757）後，協助認定、教
育八世達賴。乾隆四十四年（1779），
應邀參與次年的乾隆七旬壽誕大宴，
歷經青海、內蒙，於乾隆四十五年
（1780）七月在承德避暑山莊觀見乾
隆皇帝，並駐錫於須彌福壽廟，此為乾
隆為其造訪特別仿照後藏扎什倫布寺
所建。壽宴結束後，六世班禪在三世章
嘉國師陪同下至北京，駐錫西黃寺，並
在內廷、雍和宮多次舉行法會，此碗即
是在內廷寧壽宮頌經後所贈。然不幸，
數日後，班禪即染天花於十一月二日圓
寂。乾隆皇帝為了紀念他，於生前住過
的西黃寺，建造了一座宏偉的衣冠塚—
清淨化城塔。（鍾子寅）

090

鉢

西藏　十八世紀
鐵
高 16 公分　重 500 公克
北京民族文化宮藏

鐵鉢斂口寬肩，微泛藍光，附盒，盒蓋
裏層以漢、滿、蒙、藏四體書寫的簽題
云：「乾隆四十五年十月二十七日，班
禪額爾德呢在寧壽宮念經，呈進利益鐵
鉢一件。」寧壽宮位於紫禁城內東北皇
極殿後方，乾隆三十七至四十一年間
（1772－1776）改建，設有薩滿教神
位及跳神用法器，為滿族傳統祭祀之

所。國立故宮博物院還藏有嘎布拉念珠
一盤，總計一〇八顆，亦有四體黃籤，
為六世班禪同一天同個場合所獻。而在
數日後，六世班禪因病於十一月二日圓
寂。

國立故宮博物院藏有一件乾隆六十年
（1795）八月二十八日清宮所造炕老鸛
翎鐵鉢，器型與本件極為相似，通體靛
藍色，似乎是仿此件而製。（鍾子寅）

091

曼札

西藏　十九世紀末
銀
直徑 23.5 公分　高 4.3 公分　重 375 公克
北京民族文化宮藏

曼札又稱曼荼羅，此件銀製曼札壇面平
素，周側鏨刻捲葉團花及連珠紋，依據
上面所綁黃條，這是九世班禪卻吉尼瑪
（Chos kyi nyi ma，1883－1937）敬呈
給慈禧太后的貢品。

九世班禪於光緒十四年（1888）在布
達拉宮以金瓶掣籤方式被認定為班禪
轉世，光緒十八年（1892）坐床，
坐床後遣使至北京向慈禧太后與光
緒皇帝謝恩。當時清廷已衰敗，英國
圖謀西藏。九世班禪後與十三世達賴
（1876－1933）不合，造成其民國
十二年（1923）後出走青海、內蒙、
北京等地長達十四年，至圓寂都未能
返藏。（鍾子寅）

092

法輪

西藏　十九世紀末
銀，局部鎏金，鑲嵌寶石
高 41.5 公分
北京民族文化宮藏

此件法輪為十三世達賴土登嘉措
（Thub bstan rgya mtsho，1876－
1933）進呈清廷的貢物，有十六輻立於
一蓮台之上，輻與輪心均鑲嵌寶石，外
圈火燄形背光，通體飾捲草紋。

十三世達賴於光緒五年（1879）坐床，
二十一年（1895）授比丘戒，並於是

年親政。時值清廷衰敗，英國勢力意
圖染指西藏的多事之秋，光緒三十年
（1904）英軍攻入拉薩，十三世達賴被
追出走到青海、內蒙地區。光緒三十四
年（1908）入京朝見了慈禧太后與光緒
皇帝，尋求清廷對西藏的保護未果，返
回西藏後又與清廷駐藏大臣衝突而避居
印度，遭清廷革除達賴名號，民國成立
後始恢復。民國十三年（1914）起，
十三世達賴推動「新政」，但因增加寺
院稅收與班禪的扎什倫布寺衝突，最終
導致九世班禪出走。從其在位期間的種
種事件，可窺見今日所謂西藏問題的歷
史緣由。

在顛沛流離之餘，十三世達賴以勤學
聞名，贊助藏文拉薩版《大藏經》的刊
印，在藏民心目中，其功績與五世和七
世達賴（1708－1757）齊名。（鍾子寅）

093

九鈷金剛杵、金剛鈴

明代　宣德時期（1426－1435）
青銅鎏金，鑲嵌綠松石、珊瑚、珍珠、寶石
金剛杵長 15 公分　金剛鈴高 20 公分
拉薩布達拉宮管理處藏

金剛杵和金剛鈴是密教修法中最常用的
法器之一，它們常常成組使用，同時這
兩件法器也是金剛薩埵與金剛持的持
物。通常修行者右手持金剛杵，左手搖
金剛鈴，使之發出悅耳的聲響，象徵著
般若與方便雙運。

金剛杵原本是古代印度的一種武器，它
堅不可摧，因此也被密教用來作為破除
心中煩惱的象徵。隨著時代的更迭，
原本作為武器的金剛杵逐漸成為一種象
徵，製作也越來越具有裝飾性。金剛鈴
的上方也裝飾有金剛杵，在修法之時搖
動，令諸尊歡喜。金剛杵有多種樣式，
如獨鈷杵、三鈷杵、五鈷杵、七鈷杵、
九鈷杵等多種。

這件作品是金剛九鈷杵與帶有金剛九鈷
杵的金剛鈴。這兩件法器上鑲嵌著綠松
石和各色寶石，工藝精巧。（張雅靜）

094

金剛橛（附座）

西藏　十二至十三世紀
銅鎏金
高 25 公分
拉薩西藏博物館藏

金剛橛是修法時保護壇場所使用的一種法器，外形上相似，下部爲尖利的多刃錐形，手柄多有變化，有忿怒尊、佛、菩薩或護法像等多種。在密教儀軌中，壇場四角經常打入金剛橛，再用五色線圍起，使道場範圍內堅固清淨，各種魔障不能來危害。除了實際使用之外，金剛橛也被用來觀想。尤其爲寧瑪派所重視，寧瑪派的《古續全集》中收錄了許多關於金剛橛的密續，其中所說的是通過金剛橛的修法來調伏妨礙修行的諸魔。

這件金剛橛上部是一天神的造形，右手持骷髏碗，左手持金剛杵，頭戴骷髏冠，頭頂逆立的頭髮似乎是要表現忿怒尊的形象，但是面部表情較爲平靜，方圓的臉龐和圓睜的眼睛顯現出一種稚氣。手鐲、臂釧、腰帶似乎是蛇形，也符合忿怒尊以八大龍王爲飾的特徵。這件金剛橛的台座很有特點，最下方是三角形的台座，上面承載圓形的蓮台，有一橫臥的惡魔，面朝上被釘在蓮台上。這種巧妙的構思，顯示了金剛橛的威力，也使整件器物的構圖顯得更加平衡。（張雅靜）

095

獸頭金剛橛

西藏　十七世紀
木，彩繪
高 20－30 公分
拉薩布達拉宮管理處藏

金剛橛是密教法器的一種，也出現在一些密續的名稱中。尤其是在寧瑪派中，以金剛橛爲名的密教經典有多種。在薩迦派編纂的《俄爾寺曼荼羅集》中，也收錄有金剛橛曼荼羅，曼荼羅所依據的文獻記錄在《續部總集》第十六卷中。曼荼羅主尊叫「金剛童子」，即金剛橛之化身。在這兩種曼荼羅中，出現了大量獸頭的尊格，如豬面、蜥蜴面、貓面、鳥面、鷹面、鹿面、蝙蝠面、獅子面等。其中的尊格雖然不能與這套金剛杵完全吻合，但是也說明了金剛橛的眷屬尊有許多動物面，這對於瞭解金剛橛的相關尊格是不無啓發的。

這套金剛橛爲木製，塗以鮮豔的色彩。頂端是各種動物頭部，底端均爲紅色金剛橛，橛的上方爲摩羯魚面，口銜蛇。如此造型生動、數量衆多的金剛橛，在實際的宗教儀式中，它的莊嚴作用是可想而知的。（張雅靜）

096

噶章嘎杖

西藏　十五至十六世紀
鐵鎏金銀
高 77.3 公分
拉薩布達拉宮管理處藏

這是一支異常精緻的噶章嘎杖，頂部爲豎立的金剛杵，下面有一顆骷髏與兩個人頭。一般來說，噶章嘎杖上的三個頭部象徵著貪、嗔、癡。在三個人頭的下面又橫著一個金剛交杵，金剛交杵下承寶瓶，鼓腹扁口，從瓶口四方伸出四條裝飾物。在寶瓶的下方，是一根上粗下細的六稜杖，每個面上都刻滿了捲草紋。

噶章嘎杖是嘿嚕嘎一族所用法器，在印度也有大量遺存。西藏密教中，屬於母續的勝樂諸尊常攜此物，同時它又被視爲蓮花生的象徵。女性瑜伽者也常常攜噶章嘎杖，此時的噶章嘎杖所代表的是勝樂金剛。換言之，抱擁著明妃的勝樂金剛與攜噶章嘎杖的女尊，在隱含的意義上都代表勝樂雙身。（張雅靜）

097

須彌山曼荼羅

西藏　十七世紀
銀鎏金
高 70 公分
拉薩西藏博物館藏

這件曼荼羅是用於供養的供器，也叫曼剳或曼打。與諸尊組成的曼荼羅，如時輪曼荼羅、秘密集會曼荼羅等不同。這種器物常常在正式開始修行之前的加行中使用，是以世間一切珍寶，包括佛教中的四大洲來結成壇城，供養本尊、上師、諸佛及一切眷屬。

這件供器由同心圓狀的圓筒組成，下大上小，層層疊加，最上方爲法輪狀裝飾。使用時，在施有透雕的銀質圓輪中放入穀物，並唱頌眞言，一層一層將圓筒疊加，供奉於佛前。（張雅靜）

098

法輪

清代（1644－1911）
銀，局部鎏金，鑲嵌綠松石、寶石
高 47 公分　寬 25 公分
拉薩西藏博物館藏

印度教與佛教都以輪爲象徵物，此概念源自古印度戰車之輪。佛教以法輪象徵佛法，「轉法輪」象徵佛說法，護持佛法的君主被稱爲「轉輪聖王」，法輪也是轉輪聖王的「七政寶」之一。法輪的輪輻有八、十二、十六、三十二、乃至於一千等不同數字，各有不同象徵。

此爲千輻法輪，象徵賢劫千佛。一火燄形背光立於覆蓮台座上，中央法輪以十三圈鎏金同心圓組成，中央鑲嵌綠松石。背光通體刻捲草紋，並鑲嵌綠松石、或其他彩色寶石裝飾。這種大型又華麗的法輪，必定是大寺院殿堂所供養的。（鍾子寅）

099

嘎巴拉碗

西藏　十九世紀
頭蓋骨、銅鎏金，鑲嵌綠松石、寶石、珍珠
高 25.5 公分
拉薩西藏博物館藏

嘎巴拉爲梵語kapāla之音譯，意思爲「護樂」，象徵大悲與空性，藏語稱thod khrag，意爲「髑髏」，即頭蓋骨。以福慧雙修的高僧的頭蓋骨製成的碗狀物，通稱爲「顱器」，乃源自於苯教的天葬儀式。西藏僧侶常在灌頂後飲用嘎巴拉內盛的甘露，以洗滌身心所造

的罪業，忿怒相的護法、空行、本尊等常持此器。

此件華麗的嘎巴拉碗由碗蓋、碗體、碗托組成。碗蓋為銅鎏金，橢圓形，有金剛杵把手，蓋上刻捲草紋、八吉祥紋與蓮瓣，並鑲嵌綠松石等為花飾，外緣再各鑲一圈綠松石與珍珠。碗體即頭蓋骨，外側淺雕日、月與藏文六字真言等。碗托亦銅鎏金，在三角台上立三角形支架，各刻有一顆剛被斬下的頭顱，通體鏤雕捲草紋。（鍾子寅）

100

轉經筒

清代　十七至十八世紀
銅鎏金
高 37 公分
拉薩羅布林卡藏

轉經筒也稱「嘛呢筒」，為「寶筒」之意，是藏傳佛教最常見的法器之一。在藏區，寺院的入口、寺院屋簷下、繞著寺院圍牆邊的轉經道，經常可以看到一排排木架，掛著銅鑄或木造的轉經筒，上邊刻著藏文六字真言。信徒們走過時用手順時針輕推即可轉動，他們相信這樣轉動即可獲得與念誦咒語同等的功德。轉經筒的尺寸很多種，大的高可達一至二公尺，專造一殿堂放置，稱「轉經殿」，小的可隨手攜帶，便於信徒無時無刻轉動。另外也有用風力、水力以及燭火熱力，使其自行轉動的。

此件轉經筒被安置在一個別緻的鎏金漢式六角亭內，彷彿就是個縮小的轉經殿。屋頂有突出的軸承，輕輕捻動軸承，就可帶動屋內的轉經筒。轉經筒上下各刻一圈鎏金的捲草紋與蓮瓣，中段一圈等距離刻梵文六字真言。六角亭之屋簷垂著珊瑚、寶石等串起來的掛飾，其基座蓮瓣、欄杆等為典型清宮式建築樣式，推測此件為清宮所製，餽贈赴京西藏僧侶的。（鍾子寅）

101

轉經筒

清代　十八至十九世紀
掐絲琺瑯
高 22.6 公分
拉薩西藏博物館藏

此件為放置於桌案上的轉經筒，然外廓已失。筒以紅銅鑄成，主體施各色琺瑯釉料，即所謂的「景泰藍」。分三段，上段為黃地，繪瓔珞掛飾；中段為紅地，以花草紋圍成六圈，圈內書寫藏文六字真言；下段為藍地，繪八寶。筒的下方以如意為造形。

這種施填各色釉料入窯燒製的技法稱掐絲琺瑯，約於十四世記後期傳入中國，至明景泰年間（1450-1457）臻於純熟，故俗稱「景泰藍」。當時這種多彩表現方式常用來表現強調色彩對比的藏式元素，如國立故宮博物院所藏掐絲琺瑯番蓮紋龍耳爐、掐絲琺瑯龍鳳紋觚等。此件設計完全展現琺瑯彩之特性，色彩更加輕快明亮。（鍾子寅）

102

轉經輪

西藏　十九世紀
銀局部鎏金、象牙
長 36 公分
拉薩西藏博物館藏

轉經輪也稱「嘛呢輪」，將六字真言或經咒刻在輪上，信徒們手持著以順時針方向旋轉，與轉經筒具有同樣的宗教意義。轉動一圈即可獲得與念誦咒語一遍同等的功德。在西藏，一般信徒是右手持轉經輪，左手持念珠，口中同時念誦經咒。

此件轉經輪主體為銀製圓筒，配上象牙柄，圓筒壁的圖案分上下兩層，在蓮瓣與蓮葉間，等距離地交錯配置鎏金的六字真言與吉祥八寶等。圓筒上方有圓盤狀蓋及蓮花苞頂，以卡住可旋轉圓筒。圓筒側還以鍊子掛一墜飾，亦以蓮苞為意象，在旋轉時，此墜飾有增強旋轉慣性的功用。（鍾子寅）

103

佛龕及佛像

清代　十八至十九世紀
銅鎏金
高 85 公分　寬 92 公分
拉薩羅布林卡藏

佛龕是用來安置佛像的場所，有大有小，大到佛教石窟中的開鑿的石龕，小到隨身攜帶的裝有佛像的掛飾，都叫佛龕。其材質常見的有木製、金屬、石頭、象牙等。有些佛龕的形制仿佛殿樣式，這件佛龕即為一例。

金色佛龕中央安置有釋迦佛，佛的右側為文殊菩薩，左側為彌勒菩薩。佛龕的屋簷四角，有摩羯魚口銜鈴鐸等飾物。金色屋簷下的斗拱以及門前的盤龍柱都如實做出。佛龕三間，每間大小相等。每間開拱券門，門上方有連弧紋曲線，這些建築特徵皆模仿漢式佛殿。而屋頂有寶瓶和金翅鳥作為裝飾，在門四周有法輪、白象、盤長結等裝飾，則保留了藏式特徵。這件佛龕在製作工藝上非常精細，即使是細節的刻畫也毫不鬆懈，不愧為一件藏漢合璧的藝術精品。（張雅靜）

104

髹漆描金重簷四角形佛龕

清代　十八世紀
木，黑漆描金
高 76.4 公分
承德市外八廟管理處藏

這件精緻的佛龕為黑地金漆，供奉的是清代宮廷最為常見的主尊——無量壽佛。龕內的佛像為典型的喀爾喀蒙古樣式，而佛龕是後來為了供奉這尊佛像訂製的，為清代宮廷所作。佛龕下方的台座為長方形，支撐四根立柱，立柱上方托舉著樓閣狀的龕頂。在佛龕中部，設有背屏，背屏中央呈現一塊拱形鏤空的設計，如佛像之背光。在背屏上，繪有祥雲和八寶，八寶以絲帶纏繞，絲織物盤捲飄舉的動感，使它們顯得輕盈自如。在佛龕的上方，是設計精巧的樓閣式殿頂。柱子頂端是四個伸出的平臺，四角伸出，向下稍微傾斜之後向上翻

捲，猶如象鼻。每個平臺之間都有拱形板相接。佛龕頂端爲閣樓，閣樓頂端同樣爲四角翻捲的造型。這件黑色佛龕精緻細膩的紋飾，曲線優美的造形，加上鮮豔明亮的金色，使佛龕整體顯得優美輕靈。（張雅靜）

105

嘎烏

西藏　十八至十九世紀
銀、銅鎏金，局部泥金彩繪，鑲嵌綠松石、珊瑚
高 27 公分　橫 21.5 公分
拉薩羅布林卡藏

「嘎烏」是藏文ga'u的音譯，爲攜帶型佛龕。藏人外出、遠行，或者牧民長年逐水草而居，懷中的嘎烏是重要的精神寄託。
此件銀製嘎烏爲三葉形，蓋子中央有斜網，使從外處即可看到內部所供養的佛像又無掉落之虞。龕之周圍刻捲草紋，並分佈著八組蓮瓣及三葉形背光，內刻不同吉祥物，均施以鎏金。龕內供一尊鎏金那若空行母，瓔珞部分鑲嵌大量綠松石，十分華美。（鍾子寅）

106

沐浴瓶

西藏　十七世紀
銀鎏金
高 22.5 公分
拉薩西藏博物館藏

沐浴瓶同淨瓶或水瓶一樣，是一種宗教用具。在西藏，通常用浸泡過藏紅花的聖水清洗佛像或信徒的身體，或者將其中的聖水注入少量到信徒手裏，祈請諸佛的護祐。沐浴瓶的質地多種多樣，有金、銀、銅、瓷等多種。
這件金屬製的沐浴瓶短頸、腹部圓鼓。流彎曲呈S形，曲折連於瓶腹部。流下方連接壺身處有一龍頭，眉目鬍鬚都被生動刻畫出來，龍口大張，從龍口處伸出流用來注水，構思巧妙。在壺嘴處刻畫有精緻的紋飾，並鑲嵌綠松石裝飾。此外，壺口的裝飾也非常細緻精巧，側

面有雙魚、寶珠、花草等相互纏繞交錯，花瓣處鑲嵌綠松石，花蕊處鑲嵌珊瑚和珍珠，並在邊緣裝飾以細小的連珠紋。壺身包括壺頸全部以華麗的錦緞包裹，可見使用者對這件沐浴瓶的珍視。（張雅靜）

107

酥油燈

西藏　1757－1777 年
金，鑲嵌綠松石
高 33 公分
拉薩布達拉宮管理處藏

藏傳佛教寺院與信徒家的佛龕前，一年四季都供奉著用酥油作燃料的長明燈。酥油燈一般爲金、銀、銅、陶瓷等製成。品類繁多，常見的有格桑式與土登式，前者爲七世達賴喇嘛時期流行的樣式，後者是十三世達賴喇嘛時候流行的樣式。這件純金打造，璀璨奪目。（鍾子寅）

108

香爐

西藏　十八至十九世紀
銀，局部鎏金
高 37 公分
拉薩布達拉宮管理處藏

這一香爐由爐身、爐蓋和提鏈組成，其上的主要紋飾鎏金，顯得雍容華貴。爐身直口、鼓腹、圈足，腹上飾一圈如意紋，腹中鏨刻兩條遒勁的龍紋，圈足上飾垂蓮紋。香爐上配有一對把手，把手巧妙地製成變形忍冬紋的形狀。爐蓋上有蓮蕾形鈕，蓋身鏤空，以便香氣從鏤空處飄出，鏤空部份飾龍紋、花草紋，這種香爐一般用於重大喜慶與法事，由專人提拿。（鍾子寅）

109

多穆壺

清代　十八至十九世紀
銀，局部鎏金
高 48 公分
拉薩西藏博物館藏

多穆原意是「盛酥油的桶」，口緣作僧帽狀，又添加把手與流，遂成爲壺。
整體呈柱狀，僧帽狀的口緣有祈願吉祥如意之意。壺身上有兩道箍，箍上飾有捲草紋，前有龍首形流。這件壺把手別緻，柱狀部份上下有兩個對應的龍首，分別銜著鍊子兩端，把手的頂端通過圓環與蓋子相連。（鍾子寅）

110

八吉祥

清代　十八至十九世紀
琺瑯，銅鍍金
高 34.5 公分
承德避暑山莊博物館藏

八吉祥又稱「八寶」，分別爲法輪、法螺、寶幢、寶傘、蓮華、寶瓶、雙魚、盤長結。相傳這是釋迦牟尼成佛後，諸神奉獻的寶物。後來的八吉祥，從供品演化爲代表佛身的吉祥徵兆，如法輪運轉如心臟，表弘揚佛法；白螺有聲，象徵佛語；勝幢如佛身，表佛法的尊勝；寶傘如佛頂，可保護眾生免除煩惱；蓮華燦爛，如佛舌說法流利；寶瓶狀似佛頭，瓶中充滿甘露，如佛利益眾生；雙魚象徵佛眼，隨時關注眾生；盤長結表示佛的無盡智慧。迄今，八吉祥在西藏仍是流行的裝飾圖案。
此組八吉祥供器以銅胎製成，塗上藍、綠爲主的琺瑯彩，且局部鎏金。每件巧妙地配上兩尊羅漢，其間生起一莖蓮花，上置了一吉祥物，形成八吉祥與十六羅漢的雙重組合。兩尊羅漢相互交談，或抬頭舉起手指往上指，或兩手一攤，或倚靠樹幹，姿態萬千，彷彿談論的佛法無處不在，趣味盎然。（鍾子寅）

111

金翅白海螺法號

西藏 十八世紀
螺貝、銀鍍金，鑲嵌綠松石
長 48 公分
拉薩布達拉宮管理處藏

法螺是藏傳佛教中重要的樂器和法器之一，也是八吉祥中的一種。關於海螺的傳說很多，其中之一與龍王有關。在藏傳佛教音樂中，吹奏樂器都是成對使用的，除了進行法事外，召集僧侶集合之時也要用到，因此每個寺院都有至少一對法螺。法螺以天然的海螺作成，其中以白色、螺紋右旋的最為珍貴。製作時須磨穿螺尖，再將圓錐形或直筒形的吹嘴附於其上。法螺的裝飾多種多樣，有些法螺在螺的兩端鑽孔穿繩以方便攜帶，也有些法螺鑲嵌有銅片或銀片作為裝飾，其中鑲翅法螺裝飾最為華麗，製作者從螺口處用金屬製成翅形飾物，在翅尾還綴有圓環並繫以彩色絲帶。

這件法螺正是一件裝飾十分豪華的器物，根據裝飾板內的銘文可知，它原藏於拉薩布達拉宮，法螺的裝飾出自尼泊爾匠人之手，其他工藝師以及寺院相關人員也記錄在其中。從法螺口處伸出的裝飾板是銀質的，表面鍍金，用小粒綠松石將裝飾板外側隔成一個裝飾帶，其中填滿了華麗的花卉紋飾。裝飾帶內側長方形空間舞動著兩條高浮雕的龍，兩龍中間以大塊綠松石鑲嵌，頗有「二龍戲珠」之意趣。（張雅靜）

112

脛骨號

西藏 十七至十九世紀
銀，銅鍍金，鑲嵌綠松石、寶石
長 43 公分
拉薩布達拉宮管理處藏

脛骨號是藏傳佛教中常用的宗教儀式用具，也是密宗修法中用到的一種樂器，通常用人的大腿骨製成，有時也用金屬或木質代替。據說，若是用高僧骸骨製成的號角，最能喚起人們的菩提心。除了作為樂器之外，脛骨號所蘊含的意義更為豐富。在西藏，人們相信脛骨號具

有特殊的神力，據說它的聲音甚至能夠阻擋冰雹。它也經常成為神靈的持物。脛骨號在吹奏時通常成對使用，經常與其他樂器一同使用。這件脛骨號為銀質，可分為吹管和喇叭口兩部份，吹管分為兩截，用帶有裝飾帶的箍筒隔開，其他部分用銀絲纏繞，緊密有致。裝飾帶上嵌有銅和綠松石，在管口和喇叭口的邊緣以細密的連珠紋裝飾。整件作品造型簡潔，裝飾細緻而不繁縟。（張雅靜）

113

長號

西藏 十七至十九世紀
銀，銅鍍金
長 325 公分
拉薩布達拉宮管理處藏

長號是藏傳佛教中常用的宗教樂器之一，它的聲音低沉有力，適合演奏樂曲中的低音部。據說它發出的聲音是傳說中大象的吼叫聲，可能是從印度傳來。長號的號管分為數截，使用之時可以連接起來，總長能夠達到三米，是西藏樂器中最大的一種。這件長號是銀質的，接續的地方使用銅鍍金構件，與號架一起使用。由於號管太長，重量也不可小視，因此吹奏時需要將前端架在支架上。另外，長號的吹奏有一定難度，需要用迴圈換氣法把大量空氣送入號管內，在一邊行進一邊演奏時，需要其他僧人配合持拿該項樂器。（張雅靜）

114

鑲金銀長號架

西藏 十七至十九世紀
銅鍍金
高 104 公分 寬 76 公分
拉薩布達拉宮管理處藏

這個製作精緻的架子是用來支撐長號的，單層蓮台上立著兩位屍林主，舞姿左右對稱。據說屍林主可以使惡靈退卻，在唐卡作品中也很常見。屍林主將外側腿向內彎曲，單腿站立，外側手臂叉腰，內側手臂上舉托著頭部上方月形台座。屍林主頭頂有五鈷杵的杵頭裝

飾，頭戴五骷髏冠，左右各連接一個四色的扇面裝飾。屍林主的腳下和背後裝飾有火焰形的透雕銅板，在火焰邊緣，及屍林主眼睛、骨架邊緣處都塗有紅色，強調了人物造形與線條，整件作品製作精巧細緻。（張雅靜）

115

權威棒

西藏 十九世紀末至二十世紀初
毛織物
高 102 公分，直徑 16 公分
拉薩羅布林卡藏

此種毛織柱狀體通常掛在大型寺院之大門兩側，用以象徵權威，故名「權威棒」。通體以紅色為底，織上黑色虎紋，象徵伏惡，其下配上一圈錢幣狀紋飾，上下再配上紅色垂鬚。權威棒之上方掛鉤處，各配了一金剛杵，與虎紋同樣有伏惡的意味。（鍾子寅）

116

《四部醫典》

清代（1644－1911）
紙本
每頁均縱 8 公分 橫 44.5 公分
拉薩西藏博物館藏

《四部醫典》是西藏最為重要的一部醫學著作，由吐蕃王朝的著名醫師雲丹貢布（Yon tan mgon po）編纂而成。之後又歷經眾多醫學家的改訂增補，其中包括了病理、診斷、治療、藥物等與醫學相關的所有內容，是一部綜合性的醫學巨著，全書將醫學理論與實踐以問答的方式和詩歌的體裁來敘述。《四部醫典》顧名思義，共有四部構成。第一部分為《總則本集》，論述藏醫基礎理論；第二部分名為《論述本集》，採用類比的方法進一步闡述理論；第三部分名為《秘訣本集》，討論臨床各科疾病的內容；第四部分名為《後續本集》，介紹藥物知識及內外治法等內容。

十六世紀以後，木版《四部醫典》開始刊行印刷，藏文《四部醫典》刻本甚多，其中以1546年扎塘刻本為最早也

最為通行。這件作品爲清代木版印刷，所依據的底本是桑傑嘉措（Sangs rgyas rgya mtsho，1653－1705）秉承五世達賴旨意修訂的扎塘版《四部醫典》。（張雅靜）

117

四部醫典唐卡—藏醫藥師壇城圖

西藏　二十世紀
紙本彩繪
縱 77 公分　橫 64.3 公分
拉薩西藏博物館藏

《四部醫典》自問世以來，經過歷代名醫多次增補。五世達賴時期，桑傑嘉措參考諸種文獻與版本，將之校訂刊行，即現今通行本，自己並撰寫了注釋本《藍琉璃》（Bai dur sngon po）。此外，桑傑嘉措還召集了全藏著名醫藥學家與畫家，在《四部醫典》基礎上，完成了前所未有的八十幅醫學唐卡組畫。爲了完成這組唐卡，起稿的喇嘛還多次檢視屍體，並到各地考察藥材生長的狀況。這套醫學唐卡問世後，廣泛地在西藏流通。

此幅是《四部醫典》八十幅唐卡掛圖組之第一幅，根據《四部醫典·總則部》第一章〈序言〉的部份內容繪製。身爲大藥王的藥師佛端坐於城中，對眾菩薩、佛弟子、諸天神、藥神、天宮的醫神、醫仙等講述醫學。大藥王的宮殿由五種珍寶建成，四門有四大天王守護，在城外四方生長著各種妙藥。本幅上方畫釋尊、藥師佛及講述《四部醫典》的藥王身、語、意三種化身，最左側爲唐卡創稿時當政的五世達賴。（鍾子寅）

118

四部醫典唐卡—醫理樹喻圖

西藏　二十世紀
紙本彩繪
縱 77 公分　橫 64.3 公分
拉薩西藏博物館藏

此幅是《四部醫典》八十幅唐卡掛圖組之第四幅，根據《四部醫典·總則部》第五章〈治療〉的內容所繪製。藏醫認爲人體存在三大要素，第一爲隆（rlung），相當於中醫的氣、風，主管呼吸、血液循環、分解食物、大小排便等；第二爲赤巴（mkhris pa），相當於中醫的膽、火，主管熱能，促消化，使人知飢渴，有膽量與氣色；第三爲帕剛（bad kan），相當於中醫的津、涎，增加胃液使消化吸收，保持水分，調節胖瘦等。如果三者失調，即會引起疾病。本幅以樹木比喻，將治療方法分爲飲食、起居、藥物、外治四幹。並以顏色分枝，藍色與隆相關，黃色與赤巴相關，白色與帕剛相關。每個葉片則代表一種飲料、食物、藥物，或醫治的方法。

此幅是〈總則部〉最後一幅，因此還畫了藥師佛意化身（此部由此化身講述）返回藥師佛心中。畫幅右下角結跏趺坐，手持藥鉢的坐佛即爲藥師佛。畫幅上方一排畫文殊、觀音、普賢，以及耆婆（Jīvaka）、龍樹、馬鳴（Aśvaghoṣa）等古代名醫。（鍾子寅）

119

四部醫典唐卡—人體骨骼分佈圖

西藏　二十世紀
紙本彩繪
縱 77 公分　橫 64.3 公分
拉薩西藏博物館藏

此幅是《四部醫典》八十幅唐卡掛圖組之第九幅，根據《四部醫典·論述部》第四章有關骨骼與臟腑部分的內容繪製。畫幅中央一人體雙手平展，全身骨骼從頭蓋骨、肩胛骨、肋骨、至四肢、末節，一一精準描繪，並圖示心臟、胃、腸、膀胱等內臟的位置，且附上文字解說。根據文字說明，藏醫分人體骨骼有23種，共計360塊。畫面左下描繪一頭顱，文字說明牙齒有32顆。畫面右下描繪一個人的背部，脊椎有28節。畫幅的上方一排，左側描繪藏醫《四部醫典》作者雲丹貢布派的傳承，包括了五世達賴與德達林巴。右側爲《醫藥甘露寶瓶》（gSo ba bdud rtsi bum pa）傳承，有藥師佛、文殊、觀音等。（鍾子寅）

120

四部醫典唐卡—中毒關連圖

西藏　二十世紀
紙本彩繪
縱 77 公分　橫 64.3 公分
拉薩西藏博物館藏

此幅是《四部醫典》八十幅唐卡掛圖組之第五十三幅，根據《四部醫典·秘訣部》第八十七至八十九章的內容所繪製。畫幅上半部繪毒物的來歷，此部分依據印度神話，描寫諸神爲尋求長生不老藥，以巨蛇拉動須彌山攪拌乳香海，天馬、日月、如意寶瓶、酒神等紛紛湧出，最終毒神出現，將眾神薰倒，梵天遂念誦咒語使毒神解體。

畫幅的下半部分爲四列，第一列畫解體的毒神滲入各種植物、礦物、動物之中。第二列畫毒物滲入地下，污染各式食材，最左側還描繪了因爲毒侵擾的病人，第三列畫食物中毒的原因，第四列則描繪數種天然的毒物。（鍾子寅）

121

四部醫典唐卡—傳承圖

西藏　二十世紀
紙本彩繪
縱 77 公分　橫 64.3 公分
拉薩西藏博物館藏

此幅是《四部醫典》八十幅唐卡組畫之第七十九幅，畫幅的左下方畫藥師城，其他部分分爲數條橫幅，詳細描繪《四部醫典·後續部》第二十七章〈善事概說〉的內容。

〈善事概說〉首先提到，《四部醫典》猶如珍貴的獅乳，必須選擇上好的容器盛放，醫師擇徒猶如選器，當十分謹慎。第一橫幅左側起首畫一僧人正在擠獅乳，正爲本章之始。其次，該文言及，若遇不敬師長、自我吹噓、學無正途、忘恩負義、勒索財物、驕傲自滿、心地不善、追求財富等人，爲師者必似口含寶物的摩羯魚，永遠不可吐露《四部醫典》的精義，切不可收這類人爲徒。第一橫幅最右側的一景至第三條橫幅左側第二景畫一隻摩羯魚的這段圖繪，即在表現此段文字的內容。接著該

章又言，若遇施咒殺人、施咒降冰雹、放咒配毒等人，絕不可和他們進行醫術的交流。倘若違背此原則，死後將會下地獄。這段文字的表現始於第三條橫幅左側第三景，止於第五橫幅一人墜入地獄的畫面。最後本章說道，唯有尊敬師長、不惜一切、聰明好學、心地善良、信佛護法、誠實正直者始可收之爲徒。具備這些條件而學成爲醫的人，會終生富裕、受人尊敬，死後也可得道。第六橫幅至第十條橫幅，以及藥師城所描繪的就是這段文字的內容。

藥師城一景中藥師佛端坐城內，左下描繪良善的醫師因爲得道，故化作彩虹，進入藥師佛淨土。藥師佛的左側及下方分別圖繪負責提問的藥師佛語化身，以及負責講述最後一部《四部醫典》的事業化身。（鍾子寅）

122

大黑天面具

西藏　十七至十九世紀
棉布、竹彩繪
高 38 公分
拉薩布達拉宮管理處藏

大黑天是佛教守護神之一，他忿怒的形象對於邪惡和愚昧有威懾作用。方形青黑色的臉龐，三目圓睜，大紅色的口張開露出四根獠牙，嘴角撇向後下方，顯得格外猙獰恐怖。眉毛與鬍鬚狀如燃燒的火焰，向上方揚起。頭部寶冠以多條蛇纏繞而成，上面綴有五個骷髏，顯得陰森恐怖。

在西藏，製作面具時，先用泥土製作原型，並在其表面糊上布和紙等纖維，待乾燥之後將泥土取掉，再用麵粉與膠調製的混合物塗在表面，成型之後在面具的各個部分塗色，最後要用透明的膠質液體塗抹，使之光滑潤澤。也常用貝殼、動物牙齒等作爲裝飾鑲嵌在上面。這些面具用於宗教儀式，平時放在寺院裏起到護法的作用。（張雅靜）

123

閻摩面具

西藏　十七至十九世紀
棉布、竹彩繪
高 54 公分
拉薩布達拉宮管理處藏

與大黑天面具一樣，這件的製作方法大致是相同的。在西藏，這種面具有寺院與民間之分。寺院的面具是用於宗教儀式的，而民間的面具則用於戲劇或節日表演。一般來說，寺院的面具製作更加精良，在技術和材質上都優於民間面具。這件閻摩面具爲寺院用具，平時掛在牆上作爲護法，從造形到細部製作都很精細，表現出很高的藝術性。

牛面青黑色，兩眼如銅鈴般大而圓，鼻孔張開，表現出忿怒的姿態。口張開，露出牙齒和舌頭。閻摩頭部的毛髮呈右旋的螺旋狀，兩側有兩支粗壯有力的角，彎曲向上。耳朵於兩側張開，火焰狀的鬍鬚從下頜與鼻孔下方方向上揚起，威嚴而有氣勢。除了造型的生動之外，這件面具的彩繪十分考究，鼻、口、耳、舌、目，都繪以鮮豔的紅色，色彩鮮豔古樸，襯托閻摩的威猛，最外層施有膠質物，光潤亮潔。（張雅靜）

124

跳神服飾（忿怒尊）

西藏　二十世紀
棉布、竹
高 180 公分
拉薩布達拉宮管理處藏

這是一件跳神用的衣物，所謂跳神，也叫羌姆（'Cham），是寺院僧侶表演的宗教舞蹈。根據地域、流派，跳神的日期與舞蹈內容各不相同，但都是每年寺院裏最重要的法會之一。當天，僧侶們要穿上特別的裝束，手持法器，或者戴上各種面具，在音樂的伴奏下舞動，其目的多是避邪求吉。

跳神有著多種曲目，人們身著神或者動物的裝束依次登場表演，這件衣物是用於表現護法神的。著此衣時，跳神者頭戴五骷髏冠，身著錦衣，衣袖寬大，以數種織錦連綴而成。兩肩以獸面紋裝飾，腹部爲護法神面部圖案，下半身也同樣以護法尊的面部爲飾，下緣處垂掛七彩絲線。白色的鞋子爲皮革製成。在這套色彩鮮豔的衣物外面，又垂掛著白色珠子穿成的珠鏈，連成瓔珞。最下端的瓔珞上綴有小鈴，舞蹈時發出悅耳的聲響。（張雅靜）

125

屍陀林主服飾

西藏　二十世紀
棉布、竹
高 180 公分
拉薩布達拉宮管理處藏

這是一件用於跳神的屍陀林主裝束，屍陀林主是墓地（或者稱寒林）、天葬場的守護神。在藏傳佛教造像中，通常表現爲一對男女骸骨舞蹈的姿態，經常見於唐卡和法器中。

跳神表演中，屍陀林主的白骨身體和骷髏頭的形象讓人驚駭。屍陀林主頭部面具作骷髏狀，塗以金色，光焰照人，眼窩凹陷，額上的第三隻眼圓睜。在屍陀林主的頭上，戴有五骷髏裝飾的五葉寶冠，以綠色和黃色的兩條蛇連接。兩耳邊飾有多色的耳扇，狀若彩虹。服裝的顏色紅白相間，紅色表示血液，白色爲骨架。屍陀林主在形象的設計上，並不是完全的寫實風格，而是抓住了角色的基本特徵，用變化的形體，帶有象徵意義的色彩以及各種裝飾手法來表明角色的性格，以最爲簡潔的方式捕捉到了屍林主的圖像特徵。（張雅靜）

126

藏戲溫巴套裝

西藏　二十世紀
棉布
高 180 公分
拉薩西藏博物館藏

這是在表演藏戲溫巴（rNgon pa）時所著裝束，藏戲是一種西藏民間戲劇，用歌唱和舞蹈的方式來演出。藏戲內容有神話傳說、戀愛故事、宗教故事、歷史故事等。在開幕部分，最初登臺的是衣

著鮮麗的七位溫巴，他們手執彩箭，舞蹈高歌，頌揚神靈並祝福吉祥，帶給人們平安，也能淨化場地。

據說藏戲的面具，最初是由一張簡單的山羊皮做成，到了唐東傑布（Thang stong rgyal po，1385－1464）時期，他對藏戲面具做了重大改造。他把面具做得大而誇張，以硬板襯於藍布之下作面，據說是為了表現漁夫與獵人的威武。頭頂有一個很大的箭頭狀的裝飾物，上面有象徵財富、噴著火焰的摩尼珠圖案。這個箭狀裝飾物之下，有一半圓的裝飾圈邊，裱有金絲花緞。在它的下方是一圈白鬍子。直至今日，藏戲的溫巴所戴的面具，還保留著這種特徵。這件戲服為白地，上有紅、綠、黑色條紋，衣襟與袖口鑲以藍邊。從腰部垂下布條狀的裝飾，更增添了衣物的鮮豔色彩。

藏戲通常在較為開闊的地方演出，面具最適合這種演出環境。在觀眾人數較多的情況下，遠距離的觀眾很難看到演員的表情，而面目誇張的面具，就容易被識別。根據面具內容，瞭解人物身分和善惡特徵。（張雅靜）

127

八角形胸飾

西藏　二十世紀
金、銀、珍珠、珊瑚和寶石
長 32 公分　寬 15 公分
拉薩西藏博物館藏

此胸飾也是嘎烏，外形為兩個四角形所組成的八角形，金地表面主要鑲嵌綠松石，以紅、綠等顏色的寶石、金珠、珍珠等配飾。鍊子由大顆紅珊瑚、瑪瑙與小顆珍珠串成，作工精細，色彩繽紛明亮。

在西藏，此類嘎烏幾乎不分男女，為人人必備的裝飾品。盒子內或裝佛像，或書寫咒語等隨身攜帶，具有護身符的功用。（鍾子寅）

128

嵌綠松石女式金耳飾

西藏　二十世紀
金和綠松石
長 17 公分
拉薩西藏博物館藏

此為西藏女性盛裝時所配戴的耳飾，共分四段，以水滴、圓形、三葉瓣為造型元素。主體鑲嵌天藍色綠松石，邊緣以大小不同的金珠映襯，具強烈視覺效果。由於有相當的重量，一般綁在頭髮上而非直接掛在耳朵。

藏族素愛黃金與綠松石。藏族相信綠松石具有驅魔效果，配飾綠松石也有護身符之涵義，故多以綠松石作為飾物與裝飾佛像。（鍾子寅）

129

珍珠冠

清代　十八世紀
珍珠、綠松石和寶石
高 25 公分　直徑 24 公分
拉薩西藏博物館藏

此件帽子主要以天然珍珠串成，其間以綠松石與金珠做點綴，帽口寬且深，圓頂，頂上拴有金地嵌綠松石的頂飾，內裡以硬布襯，顯得相當豪華，配色又不失雅緻。國立故宮博物院另藏有同款式之珍珠帽，配置、做工、尺寸與此件都相當近似。

這種帽子是清代貴族婦女在重要節日、祭典時候所戴。清代黃沛翹《西藏圖考》載：「富則戴珍珠帽，以木作胎，如笠而厚裡，以硃紅漆之，外以金鑲綠石為頂。胎之週遭皆密綴珍珠，價有值千金者。」（鍾子寅）

130

三十六弦豎琴

西藏　二十世紀
木，漆繪
高 95 公分
拉薩西藏博物館藏

豎琴為絃樂器，下方為木箱結構，上面拉出琴弦，彈奏時水平或豎直放置。豎琴起源於中東地區，在十二世紀前後傳到歐洲。有學者認為在元代傳入了中國，目前在新疆、中東和歐洲都有同樣的豎琴在廣泛使用。琴箱表面，繪有祥雲和樹木圍繞的宮殿，宮殿前面有五尊供養菩薩正在翩翩起舞，從左向右，依次持貝殼製成的香器、鏡、花果、樂器、布帛，供養菩薩腳下及空中均繪吉祥紋樣。（張雅靜）

聖地西藏 འི་དུ་འ
最接近天空的寶藏

謝辭

「聖地西藏—最接近天空的寶藏」得以舉辦，感謝以下機構
與眾多專業人士盛情參與和協助，謹在此表達摯誠感謝。

主辦單位：
國立故宮博物院、聯合報系、財團法人蒙藏基金會、國立科學工藝博物館
中華文物交流協會、中國西藏文化保護與發展協會

承辦單位：
國立故宮博物院、金傳媒集團、中國文物交流中心、西藏自治區文物局

協辦單位：
河北省文物局、河北省承德市文物局
西藏自治區日喀則地區文物局、山南地區文物局

參展單位：
西藏自治區　西藏博物館、山南雅礱歷史博物館、布達拉宮、羅布林卡
　　　　　　夏魯寺、敏珠林寺、薩迦寺、扎什倫布寺、白居寺
河　北　省　承德避暑山莊博物館、承德市外八廟管理處
北 京 地 區　民族文化宮

展覽策畫：
周功鑫、馮明珠、李玉珉
楊仁烽、顏光佑、李　威、賴素鈴
高思博、陳式武、郭玉琴
陳訓祥、吳佩修

董保華、安七一、姚茂臣
尼瑪次仁、喻達瓦、旦增朗杰、劉世忠、王　軍、楊　陽、殷　稼

展覽籌備：

王士聖、王鍾承、林姿吟、林慧嫻、梅韻秋、黃正和、黃瀞萩、楊若苓、鄭邦彥、賴依縵、盧雪燕

黃軍豪、蕭莉蓉、陳健驊、謝旭恒、張雅惠、呂佩蓉

傅彩珺、于翠芳、邵哲生、施秀妲、吳偵瑜

方怡人、周靜芝、鄧文舒、吳宜蓓、蕭繡婉、傅瑪琍、萬淑美

涂佩君、謝博丞、潘淑文、張一山、吳承穎

楊嘉銘、張弘澤、張榕陞

王薈瑛

盛蔚蔚、洪　濤、李春昭、王存香

趙古山、張亞克、錢　衛、李天凱、許　嫈

雍繼榮、相　陽、張斌狪、劉愛東、彭俊波

展場設計：

王行恭

攝　　影：

嚴鍾義、殷慶璋

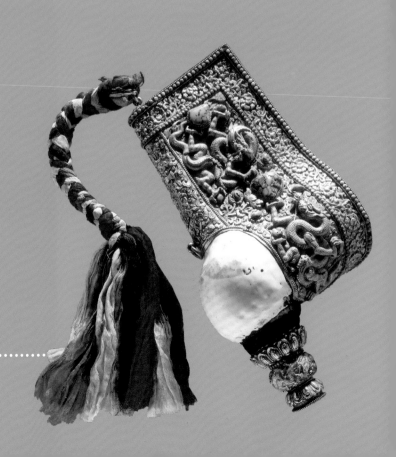

聖地西藏
最接近天空的寶藏

發　　行	國立故宮博物院、國立科學工藝博物館、聯合報系
發 行 人	周功鑫、陳訓祥、楊仁烽
主　　編	馮明珠、索文清
執行編輯	李玉珉
美術設計	朱孝慈
圖片提供	中國文物交流中心、殷慶璋
出 版 者	聯合報股份有限公司
	22161台北縣汐止市大同路一段369號2樓
	TEL：(02)8692-5588　　FAX：(02)8643-3548
出版日期	2010年7月初版一刷
版製印刷	中茂製版分色印刷事業股份有限公司
Ｉ Ｓ Ｂ Ｎ	978-986-86377-0-2(平裝)
定　　價	新台幣1,200元